" 라틴아메리카에 들어온 유럽 현대미술은
거의 원형이 남아 있지 않을 정도로 변형되는
결과를 낳았다. 이는 유럽의 미술이
1920년대 라틴아메리카 사회에 만연했던
개혁의 장엄한 흐름이라는 터널 안을 지나면서
새로운 버전으로 재창조되었기 때문이다. "

한길인문학문고 **8**

생각하는 사람

다른 것들 사이에서 새롭게 태어난

라틴현대미술 저항을 그리다

유화열 지음

한길인문학문고 8
생각하는 사람

한길사

Latin America Modern Art & Arte Popular
Among other things, the newly born art
by You Hwa-Yeol (YUHA-alias)

다른 것들 사이에서 새롭게 태어난
라틴현대미술 저항을 그리다

지은이 · 유화열
펴낸이 · 김언호
펴낸곳 · (주)도서출판 한길사

등록 · 1976년 12월 24일 제74호
주소 · 413-756 경기도 파주시 교하읍 문발리 520-11
　　　www.hangilsa.co.kr
　　　E-mail: hangilsa@hangilsa.co.kr

전화 · 031-955-2000~3　　팩스 · 031-955-2005

상무이사 · 박관순
영업이사 · 곽명호
기획편집 · 배경진 서상미 신민희 김지희 홍성광 강성한
전산 · 김현정
마케팅 및 제작 · 이경호 박유진
경영기획 · 김관영
관리 · 이중환 문주상 장비연 김선희

CTP 출력 및 인쇄 · 현문인쇄 | 제본 · 성문제책사

제1판 제1쇄 2011년 3월 25일

값 18,000원

ISBN 978-89-356-6228-9　03600

이 도서의 국립중앙도서관 출판시도서목록(CIP)은
e-CIP 홈페이지(http://www.nl.go.kr/cip.php)에서 이용하실 수 있습니다.
(CIP제어번호: CIP2011000900)

라틴현대미술에 드리워진 원주민의 그림자

들어가는 말

"이제 유럽 미술에서 벗어나자"

이 책은 20세기 라틴아메리카 미술가와 그들의 작품에 절대적으로 영향을 미친 원주민미술을 다루고 있다. 라틴아메리카 현대미술에 대해 짧막하게 설명하면 이 정도의 글이 적당할 것이다. "1920~30년대 라틴아메리카 미술은 유럽으로부터 탈피해 독자적인 영역을 구축하고자 원주민미술을 적극 활용했는데, 이러한 고군분투의 흔적이 바로 라틴아메리카 현대미술이다."

이러한 주제에 관심을 갖게 된 것은 1991년 11월 15일 멕시코시티에 도착한 이후부터 현재까지 살아오면서 덧붙여진 생각에서 비롯되었다. 멕시코에 7년 동안 있었고 한국에 돌아와서 멕시코 미술을 생각한 게 올해로 13년째다. 멕시코에 머물렀던 7년 동안 벽화운동의 거장들이 수학해 유명한 산카를로스미술학교에서 영광스럽게도 조각을 공부하며 그동안 하고 싶었던 작업을 실컷 할 수 있었다. 게다가 원주민들이 사는 시골마을도 여행했다. 그때의 경험은 이후 몸은 한국에 있어도 늘 마음만은 그곳을 향하게끔 한

감성적 자극이 되어줬다.

멕시코에서 했던 작업들은 대개가 축축한 점토 덩어리를 얇게 펴서 마치 옹기항아리 만들듯이 인체 형태를 만드는 것이었다. 그런데 처음부터 이렇게 인체 작업을 한 것은 아니었다. 멕시코에 도착해서 얼마간은 한국에서 하던 대로 기하학 형태의 작업을 했다. 그러다 멕시코에 살기 시작한 지 3년쯤 지나보니 그야말로 부지불식간에 나의 작품들은 멕시코인류학박물관에 있는 고대 토우의 형태들을 닮아가고 있었다. 이러한 변화는 작업만이 아니라 사물을 바라보는 나의 시각과 생각까지도 변하게 했다. 말하자면, 여권에 국적은 대한민국이라고 적혀 있지만 문화·예술적인 국적은 혼혈화가 된 것이다.

그리고 언제부터인가, 조형작업과 함께 글쓰기를 병행했다. 아마도 1998년에 멕시코 생활을 정리하고 한국에 돌아온 이후 멕시코 미술에 대한 갈증을 해소하기 위해서였던 것 같다. 멕시코 미술에 대해 조금 더 알고 싶다는 개인적인 욕구와 더불어 그것을 알리고 싶다는 사명감이 생겼다. 그러나 한국에 돌아온 이후에 그동안 머릿속에서만 집을 지었던 수많은 상상과 계획이, 현실이라는 예상 밖의 상황에 직면하면서 심하게 위축되었다.

첫아이를 임신했을 때도 그랬다. 그때는 아이를 낳아도 아이를 유모차에 태워놓으면 도예 작업을 계속할 수 있을 거라고 생각했다. 그러나 아이가 배고프다고, 기저귀를 갈아달라고, 자기만을 바라보라고 끊임없이 요구할 줄 몰랐듯이, 한국에서 멕시코 미술에 대해 말하는 것이 그토록 어려운 문제가 될지는 단 한번도 예

상하지 못했다.

그뿐만 아니라 멕시코에 있을 때에는 늘상 눈에 들어오던 멕시코 미술이 보이지 않게 되자, 심리적으로 초조해졌다. 그 미술을 잃어버리지 않기 위해 손 안에 움켜쥐며 안간힘을 썼지만, 어느 사이에 손가락 틈새 사이로 스르르 빠져나가고 있었다. 불안함은 눈덩이처럼 커져만 갔고, 그것을 절대로 잃어버리고 싶지 않은 소유본능으로 인해 전에는 그다지 친하게 지내지 않았던 에스파냐어로 된 미술원서와 조금씩 사귀기 시작했다. 어떤 작품에 대해 갖고 있던 내 생각이 저명한 학자가 책에서 말하는 것과 일치할 때는 가슴이 뻥 뚫리는 느낌이었다. 이런 느낌이 바로 사람들이 말하는 공감이나 소통일 것이다.

멕시코의 건축가 바라간(Luis Barragan)은 자신의 건축은 고독의 산물이라고 말했다. "고독, 오로지 고독과 내밀한 소통이 이루어질 때만이 자기 자신을 발견하게 된다. 고독은 좋은 일감이고 나의 건축은 그것을 두려워하거나 꺼려하지 않는다." 바라간의 고독예찬에 절대적으로 공감하며, 한국에서 라틴아메리카 미술을 부둥켜안고 살아가는 것도 고독이라고 감히 말하고 싶다. 그 고독을 벗 삼아 라틴아메리카 미술에 대해 책을 읽고, 글을 써나가는 과정은 선생님도 없고 경쟁자도 없는 무한한 우주공간을 항해하는 단독비행과 같은 것이었다.

라틴아메리카 미술에 대한 나의 관심은 화가 · 건축가 · 사진가 등 장르에 구분 없이 자유롭게 옮겨 다녔다. 라틴아메리카는 물론 에스파냐, 히스패닉까지도 넘나들었다. 이렇듯 여기서 왔다가 저

기로 갈아타는 것에 그다지 두렵지 않았던 이유는 '관심이나 호기심이 살아 있는 것'만이 "내가 왜 라틴아메리카 현대미술에 대해 글을 쓰는가?"라는 스스로의 물음에 가장 마음에 드는 답을 주었기 때문이다.

학술 프로젝트에 참여하기 위해서는 연구자의 신분조건에서 박사학위는 필수였기 때문에 박사과정을 밟았다. 그리고 2010년에 「라틴아메리카 메스티소 모더니즘에 영향을 미친 아르떼 뽀뿔라르의 역할」이라는 논제로 박사학위를 받았다. 몇 지인들은 먹고사는 데 도움이 되는 실용적인 논제를 택하라고 조언했지만, 나는 라틴아메리카 현대미술에 대한 관점을 마련해야 하는 단계에서 이 주제가 꼭 필요하다고 생각했다. 왜냐하면 아르떼 뽀뿔라르를 이해해야만 20세기 라틴아메리카 미술이 가지는 독창성이 어떻게 생성되었으며, 그 진원지에 대한 답을 알 수 있기 때문이다.

20세기 초반의 라틴아메리카 현대미술은 '사람들'에 의해서 이루어졌다는 점에서 매우 흥미진진하게 진행되었다. 이를테면 멕시코 벽화운동 같은 괄목할 만한 성과를 비롯해 유럽과는 사뭇 다른 초현실주의와 구성주의를 라틴아메리카 미술가들이 창출해낸 배경에는 오랫동안 유럽으로부터 지배를 당해온 것에 대해 확실히 선을 긋겠다는 그들의 의지가 깃들어 있었다. 다시 말해, 더 이상은 유럽 미술보다 못하다는 소리를 듣지 않겠다는 라틴아메리카 미술가들의 갈망을 표현한 것이다.

다양한 인종과 문화가 어우러진 현장

그렇다면 라틴아메리카란 어떤 곳인가? 라틴아메리카는 중미와 남미 그리고 카리브 해에 위치한 여러 나라 사이에서 혼재해 있는 매우 다양한 문화를 일컫는 말이다. 원래부터 있던 원주민의 문화를 비롯해 16세기 정복 이후부터 이 대륙에 발을 들여놓은 유럽 문화, 그리고 유럽 문화 속에 들어 있는 아라비아 문화와 유럽인의 필요에 의해 아프리카에서 데려온 흑인노예를 따라 들어온 아프리카 문화에 이르기까지, 그야말로 다양한 인종·문화가 어우러진 혼합의 현장이었다. 라틴아메리카에 대한 어떤 연구를 하더라도 이러한 역사 배경은 그들을 이해하는 필수 코스다. 이는 라틴아메리카 현대미술의 형성에서도 중요한 관점을 제공하고 있다.

일반적으로 라틴아메리카 현대미술의 동향은 두 가지 유형으로 대두된다. 그 가운데 하나는 원주민전통이 강한 지역(멕시코, 페루 등지)을 중심으로 한 '메스티소 모더니즘'(Mestizo Modernism)이고, 다른 하나는 아프리카 흑인전통이 농후한 지역(카리브 해의 여러 나라, 브라질, 콜롬비아 등지)을 중심으로 한 '트로피컬 모더니즘'(Tropical Modernism)이다. 사실 '메스티소 모더니즘' '트로피컬 모더니즘'이란 용어는 이 분야의 관련 학자들이 지역 특성에 따른 현대미술의 경향을 설명하기 위해 최대한 압축해서 만들어낸 조합어다. 메스티소는 에스파냐계 백인과 토착 원주민 사이에서 태어난 혼혈인종을 가리키는 말인데, 원주민전통이 강한 지역에서 현대미술의 성향이 '메스티소 모더니즘'이라는 것은 메스티소가 그만큼 핵심적인 위치라는 것이다.

또한 열대라는 의미의 트로피컬(tropical)에서 알 수 있듯이, 아프리카 흑인전통이 농후한 지역에서도 물라토(라틴아메리카에 있는 백인과 흑인의 혼혈)·잠보(원주민과 흑인의 혼혈) 등에 이르는 혼혈인종과 열대 기후, 지역 특성이 핵심 문제다. 그러나 이 두 가지 모더니즘 유형은 1920~30년대에 유럽에 저항했던 그들의 인종적 유산, 민족적 성격과 맞물려 있다는 점에서 서로 크게 다르지 않다.

이 글은 '메스티소 모더니즘'에 초점을 맞추고 있는데, 그 까닭은 내가 멕시코에서 공부했다는 것과 무관하지는 않다. 그러나 개인적인 동기를 제외시켜도 원주민전통이 강한 지역에서는 고대의 마야·아즈텍·잉카 문화로부터 혼혈인종의 식민지문화와 동시대의 원주민예술에 이르는 광범위한 시공간을 참조해 역사적 알레고리를 창출했다는 점에서 매우 독특한 조형세계를 만들어냈다.

대표적인 예를 든다면, 정체성 측면에서는 고대의 벽화전통을 계승하고 기법 측면에서는 유럽 르네상스의 벽화를 계승한 멕시코 벽화운동을 꼽을 수 있다. 이런 의미에서 1920~30년대라는 시간 속에서 원주민전통이 강한 지역에서 일궈낸 메스티소 모더니즘은 유럽의 모더니즘과는 확실히 구분되며, 예술 소재 자체를 토착적인 데서 찾아낸 것이기에 유럽과는 다르게 전개될 수밖에 없었다.

그렇다면 이들 미술가들이 살았던 시대에는 과연 어떤 일이 벌어졌을까? 아마도 어떤 일보다 가장 이슈가 된 사건은 1910년에 발발해 10년 동안 진행된 멕시코 혁명일 것이다. 혁명은 3세기에 걸친 식민통치에서 해방되고 나서 근대 국가정부를 수립하는 과정에서 비롯되었으며, 실질적으로는 독재자 디아스(Porfirio

Díaz)의 재선에 대한 항거가 혁명의 도화선이 되었다. 혁명의 중심에는 그동안 역사 속에서 침묵을 지키고 있던 민중이 있었고, 이런 연유에서 멕시코 혁명은 민중봉기로 이해된다.

'메스티소 모더니즘'에서 멕시코 혁명이 중요한 까닭은 미술가들의 창작이 정부의 정책과 밀접한 연관이 있기 때문이다. 혁명이후부터는 정부 측에서 원주민미술을 적극 장려하기 시작한 것이다. 이는 혁명이 일어나기 전에 원주민미술을 유럽이나 아카데미풍의 미술보다 열등하게 여긴 것과 비교해볼 때 손바닥을 뒤집듯 돌변한 태도였다.

1920년 멕시코 혁명의 소용돌이 끄트머리에 정권을 잡은 오브레곤(Álvaro Obregón)은 마르크시즘에 입각한 민족주의 이데올로기라는 수정된 국가관을 전면에 내세우며 이를 부각시키기 위한 도구로 원주민미술을 활용했다. 즉 원주민미술이야말로 불안한 민심을 잠재우기 위해 채택된 민족 이데올로기를 선전할 수 있는 안성맞춤의 처방이었던 것이다.

이런 취지로 원주민미술—원주민을 흔히 '인디오'라고 부르는데 이는 정복자들이 그들을 폄하해 부르기 시작한 호칭이다—이 경멸적인 어감을 준다고 여겨, 19세기 말 프랑스에서 유래한 대중미술이라는 의미의 아르떼 뽀뿔라르(프랑스어: Art Populaire, 에스빠냐어: Arte Popular)로 대체되었다. 이후 라틴아메리카에 들어온 아르떼 뽀뿔라르에는 원래 통용되었던 의미와는 다르게 인종과 민속이라는 성격이 가미되어 원주민미술을 포함한 민중적이고 대중적인 예술로 정착되었다.

원주민미술, 아르떼 뽀뿔라르의 옷을 입다

이렇게 원주민미술에서 아르떼 뽀뿔라르로 이름을 바꾸고, 이 미술에 대한 인식까지도 주도면밀하게 변화시킨 배경에는 민족주의 이데올로기가 있었다. 교육부 장관으로 추대된 바스콘셀로스(José Vasconcelos)는 이 기획을 이끌었던 몸통과 같은 존재다. 그는 혼혈인종인 메스티소를 멕시코의 모성적인 뿌리로 자각해야 한다는 민족 통합이념을 내세웠고, 그의 정치 이념은 인류학자 가미오(Manuel Gamio)에 의해 고고학을 버팀목으로 한 인디헤니스모(Indigenismo: 라틴아메리카 원주민문화의 부흥을 꾀하는 운동)의 이론적 기틀을 형성한다.

그렇게 원주민미술을 도구로 한 문화적 민족주의의 골격이 만들어진 것이다. 그리고 이러한 기획의 일환으로 정부는 1921년에 '독립 100주년 아르떼 뽀뿔라르 전시회'를 개최하고, 아르떼 뽀뿔라르를 국가적인 미술로 선포했다. 원주민미술에서 아르떼 뽀뿔라르로 전환한 까닭이 어디까지나 민족주의 정책을 실현하기 위한 전략이었음은 부정하기 곤란하다.

대다수 라틴아메리카 미술가들은 이러한 정치 이데올로기에 민감하게 반응했는데, 이 가운데는 혁명에 직접 참여해 참모화가로 활동한 고이티아(Francisco Goitia)도 있었다. 중요한 것은 이 시대를 살았던 많은 미술가들에게 창작활동이란 곧 혁명과 대중을 위한 것이어야 한다는 믿음이었다. 그런 연유로 그들 작품에 정부에서 적극 홍보하는 아르떼 뽀뿔라르를 차용한 것은 자연스러운 경로였을 것이다.

그러나 도시에서 교육을 받은 엘리트 미술가들과 많은 시간을 유럽에서 보낸 아방가르드 미술가들에게 차용한다는 것이 말처럼 쉽지만은 않았다. 왜냐하면 그들 대부분은 원주민미술에 대해 문외한이었기 때문이다. 어떻게 모국의 원주민미술에 대해 모를까 싶지만, 그만큼 혁명이 일어나기 전까지 원주민은 주류사회에서 완벽하게 배제되어 살아갔다는 것을 의미하기도 한다.

실제로 멕시코에는 수많은 원주민 종족이 있고, 각각의 언어와 복식(服飾) 등이 매우 다양하다. 그래서 도시인들은 여러 원주민 종족이 참여한 혁명사진을 보면서 자신들의 나라에 다양한 원주민 종족이 존재하고 있다는 것을 알게 되었다. 이는 당시 원주민의 존재감을 이해할 수 있는 좋은 예다.

미술가들은 원주민미술에 대해 알기 위해 작가다운 면모로 자료조사를 했지만 찾을 수가 없었다. 그래서 한번도 가보지 않았던 새로운 미술을 개척한다는 자세로 매우 이례적인 방법을 동원했다. 이를테면 멕시코의 남부지방 테우안테펙을 여행하면서 원주민 여인들이 목욕하는 모습에 도취된다거나, 고대 마야의 벽화를 탐구한다거나, 고대 토우를 수집한다거나, 시골마을을 돌아다니며 공예·구전문학·축제를 조사하면서 원주민미술에 대해 차츰차츰 알아나갔다. 미술가들의 이러한 노력은 곧이어 창작활동의 밑거름이 되어 어떤 방식으로든 작품으로 연결되었다.

예를 들어, 수많은 멕시코 벽화에서 원주민의 역사와 일상에 대해 생생하게 묘사된 것은 그들이 직접 발품을 팔아가며 구해나간 자료조사의 흔적으로 풀이된다. 뿐만 아니라 칼로(Frida Kahlo)

의 「자화상」에 묘사된 원주민 옷에 대한 찬미, 그녀 스스로가 메스티소라는 사실을 강조한 구릿빛의 피부색은 민족주의 이데올로기에 동참했다는 증거이기도 하다. 이와 같이 라틴아메리카의 '메스티소 모더니즘'은 미술가들이 살았던 시대의 정치·사회적 배경과 매우 친밀하게 성장해왔다는 점에 주목할 필요가 있다.

아르떼 뽀뿔라르는 혁명 이후에 정치가와 미술가가 활용한 원주민의 미술이며, 그 결과 20세기 초반에 벌어진 라틴아메리카 현대미술은 '사람들'이 만들어낸 것임을 알 수 있다. 다시 말해, 라틴아메리카의 아방가르드 미술을 주도하던 현대미술가들은 민족주의 이데올로기를 조형적으로 실천하기 위해 아르떼 뽀뿔라르를 그들의 작품에 차용했다. 그래서 20세기 라틴아메리카 모더니즘의 쾌거라 할 수 있는 멕시코 벽화운동, 초현실주의, 구성주의에는 문화·인종·민속 성향이 함축되어 있다. 바로 이러한 핵심 요소를 파악한다면 라틴아메리카 현대미술의 문을 열고 그 방에 들어선 것이나 다름없다.

어쩌면 이 책을 통해 전달하려는 것은 '미술가들의 작품에 나타난 원주민미술의 영향력'이라는 아주 간단한 문제일 수 있다. 그런데도 이 주제가 쉽게 받아들여지지 않는 요인에는 익숙지 않은 에스파냐어 용어를 들 수 있다. 예를 들어 '메스티소'라는 용어는 혼혈이라는 좋은 우리말을 두고 굳이 원어를 사용하고 있는데, 이는 라틴아메리카에서 혼혈인종의 유형이 메스티소를 비롯해 물라토·잠보 등에 이르기까지 매우 다양하기 때문이다. 이와 같이 반드시 필요하다고 판단되는 경우에는 원어를 사용했고 그밖에는

가급적 원어 사용을 자제하고 우리말로 번역해 사용했다. 특히 외래어표기법을 원칙으로 표기했지만 원음대로 표기해야만 고유한 의미가 전달할 수 있는 외국어에 한해서는 발음대로 표기했다.

예를 들어 아르떼 뽀뿔라르를 영어로 번역하면 'Popular Art'가 되고, 이것을 굳이 우리말로 번역하면 대중예술, 민중미술 정도로 쓸 수도 있지만, 그럴 경우 아르떼 뽀뿔라르가 갖는 고유성과는 다른 방향으로 이해될 수 있는 우려가 있다. 즉 용어 각각의 이름처럼 하나의 고유한 성질이 라틴아메리카 현대미술을 이해하는 데 중요하기 때문이다.

사실 익숙지 않은 에스파냐어 용어——더군다나 원주민어인 나우아틀어 등을 포함하여——는 가독성을 떨어뜨리기에 충분하다. 마치 그림이 예뻐 들춰보기 시작한 동화책에서 자꾸만 등장하는 외국어 인명과 한번도 가보지 않은 지명이 내용에 집중하기 어려운 장애물로 작용하는 것과 같다. 그런데도 집필상 어쩔 수 없는 한계가 있었음을 하소연하며 독자 여러분들에게 양해를 구하고 싶다.

이 책이 라틴아메리카의 현대미술과 원주민미술을 이해하는 데 작은 보탬이 되길 바란다.

2011년 2월
유화열

제1부
라틴아메리카의 모더니즘이란

"라틴아메리카 출신의 미술가들이 가장 중요하게 여긴
문제는 유럽과 다르고자 한 정신에 있었다.
이제껏 아무도 지나가지 않았던 통로를 지나면서
결정화된 것이 있는데, 그것은 자신들의 역사에 감정적인
자극을 받았다는 것이다. 그래서 그들의 미술을 보면
이것이 미술인지, 아니면 문화·인종·민속적인
자료집인지 분간이 가지 않을 정도였다.
그렇게 그들은 자신들의 목소리를
힘껏 발산하는 데만 정신이 팔려 있었다."

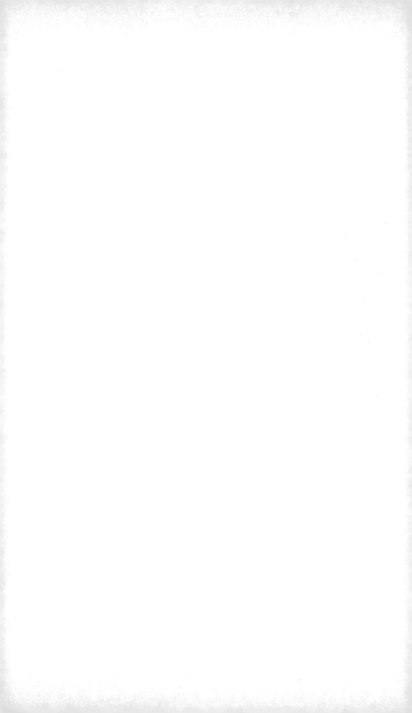

1 이젠 다시 휘둘리지 않겠다

라틴아메리카 고유의 원시를 찾아서

서양미술사에서 일반적으로 '모더니즘' 또는 '모던아트'란 용어는 유럽에서 일어난 현대미술의 현상을 설명하기 위한 것이었다. 즉 유럽의 문인과 미술가가 스스로를 아방가르드라 일컬음으로써 고루한 관습에 반발해 새로운 것에 충심을 다해 투쟁했던 그들의 작품을 가리킬 때 사용하는 말이다. 앞 시대의 모든 기초와 미술의 이상이라는 아름다움을 폐기했던 피카소(Pablo Picasso)의 입체주의 표현이 반영된 「아비뇽의 아가씨들」(1907)이 그 예다.

1880~1930년대에 라틴아메리카의 아방가르드 미술가들도 그와 유사하게 몰두했으나, 유럽과 라틴아메리카 모더니즘의 근간에는 큰 차이가 있다. 유럽의 모더니즘 시각에서 이해되는 원시주의는 서구미술의 전통을 변화시키려는 계획에서 원시적이라고 간주된 사람의 문화를 찬미하고, 원시문화로부터 착안한 것이었다.

고갱(Paul Gauguin)처럼 남태평양에서 '원주민으로 사는 것'도 포함되고, 피카소와 마티스(Henri Matisse) 같은 이들이 아프

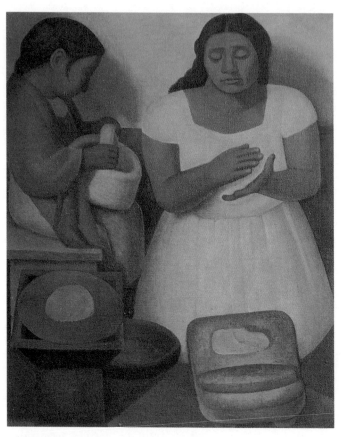

리베라의 벽화 「토르티야」(1926, 캘리포니아대학).
그에게 원주민여인은 어릴 적 그를 돌봐주었던 유모 같은 존재였다.

리카 미술을 통해 원시주의에 대한 조형적 확신을 이뤄나간 것도 여기에 포함된다. 그밖에 유럽의 여러 아방가르드 미술가들은 원시적인 사람들에게서 본능적 삶의 단순성과 순수한 예술적 시각을 찾으려 했다. 이것은 유럽발 원시주의가 원시에 품던 전형적인 환상이었다.

이와 달리 라틴아메리카의 아방가르드 미술가들은 유럽 예술의 지배에 반대하기 위해 그들 나라에 원래부터 존재했던 토착문화에서 원시적인 것을 가져왔다. 그들에게 유럽 예술이란, 16세기 정복 이후부터 3세기에 걸친 식민통치를 통해 문신처럼 절대로 지워질 수 없는 존재가 되었고, 더 나아가 그들의 몸을 구성하는 피와 살 같은 존재였다. 또한 19세기 독립 이후에도 유럽 예술의 영향력은 여전히 아카데미 미술의 중심에 서서 진두지휘하고 있었다.

이렇듯 라틴아메리카의 아방가르드 미술가들의 유럽 예술을 떨쳐내겠다는 의지는 피카소가 작정하고 미술의 이상을 폐기하겠다고 덤벼들었던 치열한 실험현장과 마찬가지로 그들을 전선에 서게끔 만들었다. 기본 공식에서는 유럽의 것과 궤를 같이하지만, 라틴아메리카의 아방가르드 정신은 자신의 나라에서 원시를 찾아냈고 그것을 통해 기본 공식을 응용함으로써 문제를 풀어나갔다.

유럽에서 가리키는 원시적인 범주는 유럽 밖의 문화에 속하는 타자의 것에 있었지만, 라틴아메리카에서는 그들 자신의 문화에 속했다. 그밖에 고대에 대한 입장에서도 차이점이 두드러진다. 유럽 모더니즘에서는 고전적인 선례와 양식을 의도적으로 거부했지만, 이러한 태도는 고대적이며 변하지 않는 개념들과 상대적인 것

이었다. 이에 반해 라틴아메리카에서는 오히려 그들 자신의 고전적인 선례와 양식을 향한 귀소본능이 강하게 나타났다.

이러한 차이점에도 불구하고, 유럽의 모더니즘이나 라틴아메리카의 모더니즘은 공통적으로 원시적이라고 간주된 사람 또는 토착문화를 찬미하고 원시문화로부터 조형적 발상을 구했다. 이를테면 라틴아메리카의 모더니즘은 유럽 모더니즘의 새로운 유행 양식에 발맞추어 라틴아메리카에서 나오는 천과 염색, 장식기법으로 다시 지어 입은 맞춤옷 같은 것이었다. 이런 이유에서 영국의 미술평론가 루시-스미스(Edward Lucie-Smith)는 라틴아메리카의 모더니즘은 '이중적'이라는 말로 핵심을 찔렀다.

웹사이트 구글의 학술검색에서 'Latin America Modernism'을 검색하면 인용도가 높은 선행연구들이 나열된다. 이 가운데 콜롬비아의 평론가 트라바(Marta Traba)의 이름을 찾아볼 수 있다. 그중 그녀의 저서 『라틴아메리카 미술, 1900~1980』(*Art of Latin America, 1900~1980*, 1994)은 이 분야에서 고전으로 통한다.

트라바는 이 책에서 라틴아메리카에 속한 각 나라들이 외국에 얼마나 개방적인지는 지리적인 조건에 따라 좌우된다고 설명하면서 라틴아메리카를 두 지역으로 분류했다. 하나는 아르헨티나와 베네수엘라와 같이 유럽으로 향하는 대서양 연안에 위치한 나라고, 다른 하나는 페루·볼리비아·파라과이·에콰도르처럼 태평양 연안에 가까운 나라다. 이러한 트라바의 분류법은 1970년대에 거대한 라틴아메리카 대륙 미술을 하나의 덩어리로 이해하기 위해 시도한 데 의미가 있다. 이후 이 분류 방법이 여러 후속 연구의

방법론에 긍정적인 의미에서든, 부정적이든 간에 영향을 미쳤기 때문이다.

루시-스미스 역시 그의 저서 『20세기 라틴아메리카 미술』(*Latin American Art of the 20th Century*, 1993)에서 문화와 지리적 상관관계에 대해 주목했다. 그는 멕시코 · 페루 · 에콰도르 · 볼리비아와 같이 북부권의 나라들은 비교적 원주민 비율이 높은 데 반해, 아르헨티나 · 칠레 · 우루과이같이 남부권의 나라들은 유럽인의 비율이 높으므로 지리 조건에 따라 문화적 구분이 가능하다는 것이다.

한편 영국의 미술사학자인 애즈(Dawn Ades)는 『라틴아메리카 미술: 모던 시대, 1820~1980』(*Art in Latin America: The Modern Era, 1820~1980*, 1989)에서 라틴아메리카라는 용어의 정치적인 유래를 들어, 문화적으로 적용될 때의 문제점을 지적했다. "라틴아메리카라는 말은 1850년대 프랑스의 외국에 대한 방침의 범위에서 온 것이기 때문에 지극히 정치적이다. 세기말에 대륙을 하나의 범위로 묶는 정치 이론은 신식민지 착취를 촉진하는 데 쓰인다. 이는 라틴아메리카의 광범위한 지역에 걸쳐 다양한 인종 · 문화적 전통이 전개되고 있는 상황에서 문화적으로 심각한 문제를 불러온다."[1] 다시 말해 라틴아메리카는 각각의 나라가 문화적 다양성을 가졌기 때문에 도저히 하나로 묶일 만한 단위가 아니라는 것이다.

애즈는 범위가 실로 방대한 라틴아메리카 개별 국가들의 예술 현상을 세부적으로 살펴본다는 것이 불가능하다고 판단하고는 지

리적인 구분을 시도하지 않았다. 대신 라틴아메리카에 속한 대부분의 국가에서 시각미술이 단순히 시각미술에 그치는 것이 아니라 '민족 특유의 문화적인 정체성을 구축'하는 역할을 한다는 데 주목했다. 따라서 몇몇 국가를 중심으로 세부적으로 논의되는 정체성 형성에만 초점을 맞췄다. 이에 애즈는 칠레의 민중시인 네루다(Pablo Neruda)의 위대한 서사시 「모두의 노래」를 비롯해, 리베라(Diego Rivera)·오로스코(José Clemente Orozco)·시케이로스(David Alfaro Siqueiros) 등의 벽화가 가진 정체성을 예시로 들었다.

유럽 모더니즘에 대한 변형적 수용

유럽 현대미술은 야수주의·표현주의·입체주의·다다·순수주의·구성주의 등 여러 갈래로 뻗쳐나갔으며, 이러한 유형의 미술운동은 1920년대 라틴아메리카 조형미술로 옮겨졌다. 원래 그대로 들어오기도 하고, 때로는 나쁜 평판과 함께 들어오기도 했다. 또한 유럽에서 활동한 미술가가 라틴아메리카로 귀국해 들어오는 경로도 있었는데, 입체주의와 연관이 있는 리베라와 구성주의와 연관이 있는 토레스-가르시아(Joaquín Torres-García)가 이에 속한다.

그런데도 라틴아메리카에 들어온 유럽 현대미술은 원형이 거의 남아 있지 않을 정도로 변형되는 결과를 낳았다. 이는 유입된 유럽의 미술이 1920년대 라틴아메리카 사회에 만연했던 개혁의 장엄한 흐름이라는 터널 안을 지나면서 새로운 버전을 만들었기 때문이다.

리베라의 입체주의, 변형적 수용

리베라는 멕시코에 귀국한 이후에 유럽에서 습득한 입체주의와 단절했는데, 여기서 현대미술의 변형된 경로를 찾을 수 있다. 그는 산카를로스미술학교에서 미래가 촉망되는 화가로 성장했고, 1907년 베라크루스 주에서 연 첫 개인전이 성공해 이때 받은 장학금으로 유럽에서 미술을 공부했다. 그는 마드리드에 도착한 뒤 에스파냐의 아방가르드 문학운동의 대부 격인 고메스 데 라 세르나(Ramón Gómez de la Serna)를 만났다. 이 무렵 그의 화풍은 에스파냐 화가 술로아가(Ignacio Zuloaga)가 에스파냐의 문화와 민속에서 영감을 얻어 연출한 실생활사실주의와 상징주의 사이에서 갈등하는 수준이었다. 그밖에 에스파냐의 거장 그레코(El Greco)의 화풍을 흡수하기도 하고, 산카를로스의 동창이자 친하게 지내던 사라가(Ángel Zárraga)에게서도 영향을 받았다.

리베라는 1912년에 파리로 거처를 옮긴다. 이미 그곳에는 사라가를 포함해 앞으로 라틴아메리카 모더니즘의 주역이 될 미술가들이 포진하고 있었다. 사라가와 리베라는 아방가르드 양식을 대담하게 수용한 인물로 정평이 나 있었는데, 당시 리베라는 자신이야말로 입체주의에 입각한 아방가르드 미술가라고 확신했다.

3년이란 시간 동안 많은 공을 들인 리베라의 입체주의는 '입체주의 이론에 입각한 리베라의 조합방식'으로 요약된다. 예를 들어 「사탕이 있는 정물화」(Still Life with Bonbon, 1915)라는 하나의 작품 안에는 당시 이웃으로 지내던 몬드리안(Piet Mondrian)의 영향을 구성 면에서 받은 것이 확실했다. 또한 입체주의 운동의

최전선에서 이것을 이론화한 글레이즈(Albert Gleizes)의 저서 『입체주의에 대하여』(*Du Cubisme*, 1912) 또는 들로네(Robert Delaunay)의 색채를 사용해 공간과 형태를 만들어내는 동시주의 이론이 수용되어 있다. 이처럼 리베라가 만들어낸 입체주의란, 이론적 성과를 조형적으로 다듬어낸 뒤에 자신의 캔버스에 정교하게 심어놓는 것이었다.

1984년에 애리조나 피닉스 미술관에서 '디에고 리베라, 입체주의 시절' 전시회가 기획되었다. 미국의 미술사가 파벨라(Ramón Favela)는 리베라의 그림 「사파티스타 풍경, 게릴라」(Zapatista Landscape-The Guerilla)가 발표되던 같은 해인 1915년에 레예스(Alfonso Reyes)의 저서 『아나우악의 전망』(*Visión de Anáhuac*)이 출간된 것은 우연의 일치가 아니라고 지적했다. 레예스는 아즈텍 문명의 심장부였던 '물가의 땅'이라는 뜻의 나우아틀어인 아나우악을 '공기가 청명한 지역'이라 일컬었다. 그의 이러한 시적 표현은 리베라뿐 아니라 많은 지성인에게도 고대도시에 대한 예술적 상상력을 불러일으켰다.

「사파티스타 풍경, 게릴라」에는 1907년경부터 1914년 사이에 형성된 유럽 입체주의 제1단계와 제2단계의 진화과정이 정교하게 구성되어 있다. 입체주의 제1단계는 피카소와 브라크(Georges Braque)가 주창한 개념적 사실주의에서 시작된 것으로 그들은 2차원 평면에 대상의 입체성과 부피에 주목했다. 리베라는 총·솜브레로(sombrero: 멕시코 남자들이 많이 쓰는 챙이 넓은 밀짚모자)·사라페(zarape: 멕시코 남자들이 어깨에 두르는 기하학

리베라는 그가 유럽에서 연구한 입체주의에 대한 모든 것을
「사파티스타 풍경, 게릴라」(1915)에 넣었다. 어느 한 명의 입체주의
이론만 수용한 것이 아니라 당대 내로라하는 이론을 한데 수집해놓은 것이다.
이 작품은 그의 입체주의의 완결판이라 부를 수 있다.

무늬의 외투)의 형태를 기하학적인 평면으로 분해했다. 그러고 나서 분해된 평면을 다양한 관점에서 재구성함으로써 하나의 새로운 형태로 합쳐지게 만들어냈다.

1912년에 들어 유럽의 입체주의는 피카소와 브라크의 초창기 입체주의를 포기하고 들로네와 피카비아(Francis Picabia)가 순수한 스펙트럼의 원색에 의한 추상적 입체주의를 형성한다. 리베라는 이러한 변화를 놓치지 않고 사라페의 원색 장식문양을 빌려 표현했다. 또한 1912년경에 브라크는 나뭇결 무늬의 벽지 조각을 정물화 속에 붙여 파피에 콜레 기법을 최초로 사용했고 피카소는 종잇조각 그 자체로 존재하는 콜라주 기법을 이용했는데, 리베라는 이 기법도 놓치지 않고 자신의 그림에 옮겨놓았다. 「사파티스타 풍경, 게릴라」에서는 피카소의 콜라주 기법을 수용해 회화적으로 표현했다. 변형적 수용의 예를 보여주는 대목이다.

입체주의 제2단계는 그리스(Juan Gris)가 화가의 시각적인 기억을 변형시켜 재창조하는 데 역점을 둔 종합적 입체주의로 귀결된다. 이것은 리베라의 그림에서 멕시코 혁명의 지도자인 사파타(Emiliano Zapata)를 상징하는 총·솜브레로·사라페를 소재로 했다는 점에서 여실히 드러난다. 또한 그리스는 그리려는 대상의 어떤 상징을 이용해 재창조하는 것이라고 했는데, 이는 리베라의 그림에서 높이 솟아오른 산봉우리의 형태와 유사한 솜브레로에서 찾아볼 수 있다.

그러나 리베라는 1918년에 들어 입체주의를 완벽하게 포기했다. 이러한 변화는 어디까지나 외형적인 측면에서 관측되는 것으

로 입체주의에서 습득한 공간 구성력만은 고스란히 이후의 벽화 작업에 연계되었다. 입체주의의 공간 구성력이란, 2차원의 평면 안에서 형태를 분해하고, 이를 다시 잘게 쪼개고 조합해내는 능력을 말한다.

이러한 훈련은 벽화라는 평면공간에서 수많은 등장인물과 다양한 시대배경이라는 소재를 자유자재로 배치할 수 있게끔 만들어 주었다. 리베라가 멕시코에 돌아와 처음으로 제작한 벽화 「창조」(Creación, 1922)가 그 예다. 이 벽화에서는 대상의 다양한 모습을 동시에 묘사하려는 입체주의의 개념적 사실주의가 발견된다. 이 벽화는 단적으로 구상화의 면모를 보여주므로 입체주의와는 전혀 다른 방향을 향하고 있었다.

미술가 · 문인의 아방가르드 평론지

라틴아메리카 아방가르드의 변형적인 수용은 미술가와 문인의 평론지 활동에서도 잘 나타난다. 그들은 미술가와 문인이라는 구분 없이 오로지 저항을 표명하기 위한 공동의 지향점을 향해 자신들이 주장하는 이슈와 선언을 평론지에 실었다.

페루의 문인 마리아테기(José Carlos Mariátegui)는 평론지 『아마우타』(Amauta)의 「창간사」에서 "이 잡지는 지성계의 그룹을 대변하지 않는다. 그보다는 하나의 운동, 하나의 정신을 대변한다"고 밝혔다. 이처럼 『아마우타』에는 시대적 사명감을 실현하기 위한 장엄한 기운이 깃들어 있었다.

아방가르드의 여러 그룹은 한편으로는 유럽에서 들여온 사상과

짝을 이루었고, 다른 한편으로는 선언과 평론지, 전시와 강연을 통해 아방가르드 운동을 전개해나갔다. 그 가운데 의의가 있는 평론지에는 브라질의 『크라숑』(*Klaxon*, 1922)과 『레비스타 데 안트로포파지아』(*Revista de Antropofagia*, 1928), 멕시코의 『악투알』(*Actual*, 1921)과 『엘 마체테』(*El Machete*, 1924), 아르헨티나의 『마르틴 피에로』(*Martín Fierro*, 1924), 페루의 『아마우타』(1926) 등이 있다.

에스트리덴티스모(Estridentismo, 1921~29)는 예술가들의 학제 간 운동을 실천하기 위해 구성된 아방가르드 그룹이었다. 시인 아르체(Manuel Maples Arce)는 이들의 주장이 담긴 선언문인 「악투알 제1호」(Actual número 1, 1921)를 평론지 『악투알』에 발표했다. 그 「선언문」에 이 운동의 목적을 부르주아적 소비사회와 독창성의 부재, 정치적 타락을 공격하는 것이라고 밝혔다. 이들은 도시·기계·초현대적인 표현을 강조하기 위해 발칙하고 도발적인 문구를 즐겨 사용했다. 그 가운데 '쇼팽을 전기의자로!'라는 슬로건을 가장 선호했다. 멕시코시티에서 발행된 신문에는 '여행을 함께하기 위한 그림 같은 여성…… 이전 가격 $500, 현재 가격 $250'이라는 여성을 반값에 판다는 매우 도발적인 광고를 내기까지 했다.

이처럼 에스트리덴티스모 구성원들은 유럽 현대미술의 다다에서 과격하고 도발적인 기법을 받아들여 이것을 이탈리아 미래주의 사상과 혼합해 모든 아방가르드 경향 사이에서 다양한 사람들이 서로 섞여 생활하는 잡거(雜居)의 특성으로 만들어냈다. 에스

트리덴티스모의 회원명단은 동시대의 모든 문인과 미술가의 이름이 기재될 정도로 대다수 예술가들에게 호응이 높았다. 라틴아메리카의 다다주의자·입체주의자·구성주의자를 비롯해 리베라나 시케이로스 등의 벽화가·러시아의 지식인과 미술가까지도 포함되었다.

라틴아메리카의 몇몇 아방가르드 운동은 예술과 정치 사이에서 일어나는 혁명의 유기적인 단합을 주요하게 여겼다. 그러한 예로 멕시코 공산당의 공식 기관지이면서도 '기술자·화가·조각가의 노조'(SOTPE; Sindicato de Obreros Técnicos, Pintores y Escultores)의 주장을 담은 『엘 마체테』와, 아방가르드 문인과 미술가를 정치적 성향으로 연결한 『아마우타』가 있다.

『엘 마체테』는 노동자와 농민을 위해 1924년 3월에 '기술자·화가·조각가의 노조'가 창간한 신문이다. 마체테라는 이름은 원래 시케이로스의 아내 아마도르(Graciela Amador)가 대지주에 맞서 봉기한 농촌 노동자들의 손에 쥔 붉은 핏빛의 긴 벌목도에서 착안해 명명한 것으로, 『엘 마체테』가 구현하려는 바와 잘 맞아떨어졌다. 리베라를 포함한 『엘 마체테』의 몇몇 예술가는 초기에는 '젊은지식인협회'(Ateneo de la Juventud)의 영향을 받았다. 이 협회는 교육부 장관인 바스콘셀로스와 문인 레예스, 철학자 카소(Antonio Caso Andrade) 등 다양한 직종에 종사하는 예술가와 지식인으로 구성되었다. 이들은 인간의 영혼과 사회 개혁의 힘이라는 고도화된 표현을 주장했다.

『엘 마체테』는 궁극적으로 개혁파 화가와 벽화가 들에게 예술과

정치를 결합한 실험의 장이 되었다. 표지는 물론 내용 전반에 걸쳐서 벽화가들이 초창기에 실험한 선동적인 내용의 정치적 판화 연작이 대거 삽입되었다. 창간한 이듬해인 1925년에 『엘 마체테』는 멕시코 공산당의 공식 기관지가 되었다. 이때부터 매주 1회 발행하던 주기를 주 2회로 늘려 발행부수도 1만 부로 증가했다. '기술자·화가·조각가의 노조'는 거리에서 나눠주는 하찮은 광고 인쇄물이나 많은 대중에게 쉽게 다가갈 수 있는 표현방법을 찾아냈다. 『엘 마체테』의 미술가 편집자들은 정부에 발각되는 것을 피하기 위해 신문을 몰래 제작했다. 그러고는 이것을 동트기 전에 신문과 솔, 아교풀 통을 들고 거리를 질주하며 전략적으로 중요한 곳의 벽에 붙이고는 모습을 감췄다.

한편 마리아테기는 페루의 사회주의당 창설자로 아방가르드 문인과 미술가를 혁명적 정치로 연결하는 평론지 『아마우타』를 창간했다. 그는 프랑스의 초현실주의 지도자 브르통(André Breton)과 아라공(Louis Aragon)에게 찬미를 보냈으며—브르통과 아라공은 1927년에 프랑스 공산당에 입당했다—, 특히 브르통의 시 「사라진 발자국」(Les Pas perdus, 1924), 다다의 수집품, 후기 다다의 텍스트 등에 관심이 많았다. 마리아테기는 『아마우타』에서 초현실주의에 대해서는 언급하지 않았는데, 이는 페루 사회주의 활동에서 초현실주의자, 다다주의를 찬미하면 곧 부르주아 예술로 공격받을 수 있었기 때문이다. 그러나 초현실주의 평론지와 좌파 평론지가 교류하는 것은 환영했는데, 이는 『아마우타』가 아방가르드와 국제주의 좌파 범주 안에서 절충적인 입장

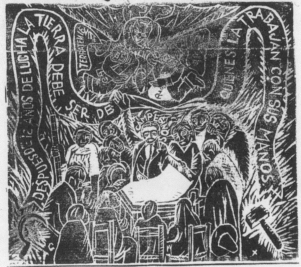

1924년에 『엘 마체테』 표지화로 쓰인 게레로의 목판화 「대지의 분배」.
'손으로 일하는 자들의 대지'(La Tierra es de Quien la Trabaja con sus
Manos)라는 문구의 표지에는 망치를 들고 있는 주먹의 이미지만 보아도
이 신문이 노동자를 위한 기관지임을 알 수 있다.

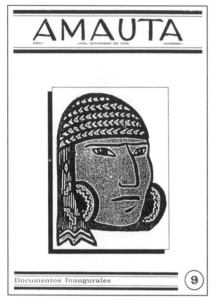

1926년에 발간된
『아마우타』 9월호 표지.
아마우타는 페루 원주민언어
가운데 하나인 케추아어로
'현명한 사람' '선생님'이라는
뜻이 있다. 1927년에
『아마우타』는 '원주민을 방어하는
입장권'으로 불렸다.

을 취했기 때문이다. 라틴아메리카의 아방가르드 평론지에서 주
요하게 다뤄지는 이슈와 선언들은 유럽 사상에 혼합되고 절충된
것이었다.

라틴아메리카 현대미술의 선구자들을 찾아서

라틴아메리카에서는 19세기 말부터 20세기 초까지 사회 · 정치
상황이 반영된 애국적인 낭만주의의 경향이 두드러졌다. 에란
(Saturnino Herrán)이 원주민문화와 에스파냐의 전통을 결합시
켜 만들어낸 혼합주의가 그 예다. 그는 대중문화에 관심을 가졌던
초창기 화가로서 자신의 작품 「테우아나」(La Tehuana, 1914)에

에란은 「테우아나」(1914)에
등장하는 원주민여인을
감히 범접하기 어려울 만큼
위용을 내뿜는 자세로
표현했다. 에란은 원주민
인들이 머리에 쓰고 다니는
쓰개에 우아한 곡선미를
미해 고귀함을 불어넣었다.

서 원주민을 존엄한 존재로 그려냈다. 그가 모더니즘의 선구자로 불리는 까닭 가운데 하나는 일찍이 민족적인 소재를 찾아냈다는 점에 있다. 따라서 에란의 혼합주의는 에스파냐의 화가 술로아가가 「하얀 면사포를 쓴 갈색 피부의 여인」(1913)에서 에스파냐 여성들이 일상에서 입는 옷과 장신구를 통해 에스파냐적인 소재를 격정적이고 극적으로 표현한 성과에 비견되고 있다.

20세기 모더니즘의 선구자로는 루엘라스(Julio Ruelas)·고이티아·아틀 박사(Dr. Atl: 본명은 무리요[Gerardo Murillo])·포사다(José Guadalupe Posada)가 있다. 이들은 토착 원주민과 멕시코의 역사적인 사건들을 강렬하면서도 때로는 비극적인 장면까지 가감 없이 담아내 라틴아메리카 모더니즘의 새로운 장을 개척했다.

루엘라스가 멕시코인의 방식으로 선취한 상징주의

19세기 말 멕시코에는 상징주의 지지자가 많았는데, 당시 통용되던 상징주의는 모더니즘과 같은 의미로 인식되었다. 이 운동은 유럽과 더불어 서로 보완하며 개화해나갔고 몇몇 경우에는 유럽의 상징주의 경향을 예견하기도 했다. 상징주의 화가 대부분은 문학과 연관이 있고, 그들은 에로틱·죽음·기괴한 모습·고통이라는 섬뜩한 주제를 섬세하면서도 사실적으로 표현하는 경향이 있다.

이 가운데 멕시코 상징주의의 전형적인 방식을 개척한 루엘라스가 있다. 그는 독일 단치히의 아카데미에서 화가 마이어베어

(Giacomo Meyerbeer)에게 수학했는데 그의 상징주의 표현은 학력의 배경보다는 마음속의 생각을 겉으로 나타내지 않는 내성적인 성격에서 찾아볼 수 있다. 그는 심하게 말수가 적고 자유분방한 생활을 즐기는 보헤미안 기질의 소유자였다.

루엘라스의 두드러지는 활동은 유럽에서 활동하다가 1895년에 멕시코에 돌아와 『레비스타 모데르나』(Revista Moderna)에 게재된 시를 위한 삽화에 잘 나타난다. 이 정기간행물은 모데르니스모 운동(에스파냐어권 문학운동)을 대변했고, 에스파냐어로 말하는 모든 국가에서 높이 평가되었다. 이 간행물은 개념 면에서는 유럽의 평론지와 유사했으며, 그 가운데 그래픽 편집 디자인 영역에서 유럽의 영향력이 뚜렷하게 나타났다. 루엘라스는 탁월한 도안가로 인정을 받았으며 실제로 그의 삽화는 여러 모데르니스모 시인과 사상가에게 찬미되었다.

특히 라틴아메리카 모데르니스모 운동의 주역이 된 다리오(Rubén Darío)를 비롯해 그밖에 여러 문인(네르보 · G.우르비나 · 오톤 · 타블라다 등)이 잡지에 참여했다는 사실만으로도 라틴아메리카에서 많은 주목을 받았던 이유를 가늠해볼 수 있다. 다리오의 시에 나타난 섬세하고 관능적인 언어 · 비정치성 · 이국정취 · 고전 찬양이라는 특징과 『레비스타 모데르나』에 삽입된 루엘라스의 삽화 「'레비스타 모데르나'로 들어가는 헤수스 루한의 입장」(Entrada de don Jesús Luján a la "Revista Moderna", 1904)을 연관시키면, 사람이 아닌 것을 사람에 비겨 표현한 의인화 이미지는 현실에 맞선 상상력이라는 공통점이 발견된다.

루엘라스는 상징주의 그룹의 후원자였던 루한(Jesús Luján)의 초상화
「'레비스타 모데르나'로 들어가는 헤수스 루한의 입장」(1904)을 그렸다.
이 그림은 잡지 『레비스타 모데르나』에 삽입되었다.

루엘라스는 「비평」(La crítica, 1907)에서 자신의 뇌를 뾰족한
주둥이로 뚫고 있는 괴물과 함께 공존하는 모습을 보여준다. 여기
서는 비평이 갖는 예리한 힘을 괴물 곤충을 통해 은유하고 있다.
그 외에도 수면 중인 남자와 성교를 한다는 마녀가 뇌 위에서 벌
이는 현란한 축제 장면을 비롯해 시체나 매달려 있는 사티로스
신, 연인의 자살을 환상적으로 표현했다. 폭력과 공포에 대한 심
리를 사실적이면서도 섬세한 이미지로 전환해 에칭 기법의 판화
에 담아냈다.

루엘라스는 그의 생애 마지막 3년을 파리에서 멕시코의 정부 장
학금을 받아 생활했는데, 이 기간에 프랑스의 판화가 카쟁(Joseph

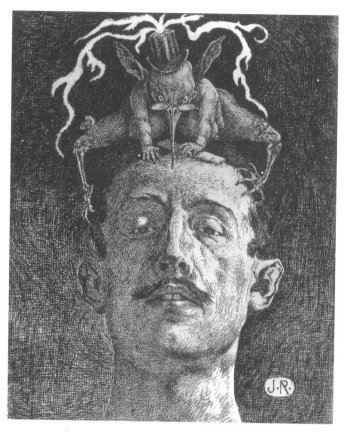

루엘라스의 「비평」(1907).
곤충의 뾰족하고 날카로운 주둥이를 빌려 비평의 역할을 비유했다.

Marie Cazin)의 작업실에서 괄목할 만한 에칭 판화 연작 9점을 이뤄냈다. 비록 적은 수에 불과한 판화 연작을 남겼음에도 그의 판화는 오늘날까지도 매우 우수하다는 평가를 받고 있다.

이렇듯 모데르니스모 운동에 힘입어 파리에서 그만의 은유적인 시각언어들이 표출된 무렵에 폐결핵에 걸려 36세의 짧은 삶을 마감했다. 그러나 루엘라스는 19세기 말에 유럽 상징주의와 라틴아메리카 모데르니스모 문학운동의 영향을 받아 멕시코인의 방식으로 상징주의를 선취한 모더니즘의 선구자였다.

혁명군의 참모화가 고이티아가 관찰한 '죽음'

모더니즘의 시각에서 고이티아의 화풍은 사실주의와 인상주의를 혼합한 양식으로 평가되나, 그 스스로는 어떤 기법이나 양식으로부터도 철저하게 격리된 채 살았다. 그는 8년 동안 유럽에서 활동한 해외파 경력이 있었음에도 멕시코에 귀국해 1912~17년 사이에 독재에 항거하는 북부농민혁명군의 우두머리 비야(Pancho Villa; Francisco Villa)의 공식화가로 활동했다. 보기 드문 경력에서 알 수 있듯이 그는 몸으로 부딪치며 혁명의 온갖 끔찍한 참상을 지독스럽게 관찰해 원주민들의 좌절·고통·가난을 사실적으로 그리기 위해 온 마음을 다 바쳤다. 미국의 연구가 브레너(Anita Brenner)는 멕시코의 방방곡곡을 돌아다니며 멕시코 종교와 민속에 대해 기록한 『제단 뒤의 우상』(*Ídolos tras los altares*, 1929)에서 "고이티아야말로 가장 멕시코적인 예술가이며 멕시코 미술의 신비주의자"[2]라며 그를 칭송했다.

고이티아의 삶과 작품에는 고통이나 죽음의 그림자가 뒤따르고 있다. 이는 그가 태어난 순간에도 발견된다. 고이티아의 어머니는 산고를 견디지 못하고 그를 낳자마자 사망한 것이다. 출생에 대한 기억은 평생토록 그의 옆에서 죽음을 암시하게 되었다. 그의 어린 시절은 아버지가 아시엔다(Hacienda: 대토지 소유제)를 상속받게 되어 부유한 환경에서 성장했다.

1898년에는 산카를로스미술학교에 입학해 당시 멕시코 최고의 미술가들(벨라스코·루엘라스·헤도비우스·에란)에게서 수학했다. 미술학교 학우 가운데에는 타마요(Rufino Tamayo)와 가깝게 지냈고, 당시 멕시코에 들어온 유럽 현대미술에 영향을 받았다. 1904년에는 아버지의 경제적 지원을 받아 바르셀로나로 유학을 떠났고, 그곳에서 정신적 조언자가 된 스승 갈리(Francisco Galí)의 지도를 받았다.

이후 바르셀로나의 파레스 갤러리에서 열린 그의 첫 개인전이 성공하고, 1907년에는 멕시코 정부로부터 장학금을 받아 로마에서 르네상스 회화와 고전 건축을 공부할 수 있는 기회를 얻었다. 그는 이탈리아에서 깜깜한 밤하늘의 달빛에 매혹을 느껴 자정과 새벽 3시 사이에 거리를 걷거나 한밤중에만 그림을 그렸다는 일화가 있다. 한편 대서양 건너 멕시코에서는 디아스 정부가 혁명군에 의해 붕괴되고, 그에게 송금되던 보조금이 끊겼다.

고이티아는 1911년에 멕시코 귀국길에 올랐고 멕시코시티에 돌아와서는 오로지 관찰과 기록에만 매달리며 시간을 보냈다. 그러다가 앙헬레스(Felipe Angeles) 장군의 참모화가 자격으로 비

야의 혁명군에 들어간다. 고이티아 자신은 토지소유계층에 속해 있었기 때문에 혁명에 대해 어떠한 관심이나 입장을 가진 적이 없었다. 그러나 이 순간부터 그는 난생처음 사회에 관심을 갖기 시작했다.

그는 혁명 군인들이 가는 곳은 어디든지 동행했다. 그의 눈에 비친 격전지의 모습은 참담했다. 그는 도처에 깔린 질병이 인간에게 어떤 해를 끼치는지를 관찰했다. 그러한 가운데 혁명군의 우두머리이자 강인함의 소유자 비야가 좌절하는 것을 목격하기도 했다. 그는 그것들을 유심히 바라보면서 자신이 이제껏 누려왔던 사회 신분을 벗어던지고 매우 심오하고 신중하게 농민, 민중과 하나가 되기로 결심했다. "나는 혁명군과 어디든지 같이 다니며 관찰했다. 나의 임무가 살인에 있지 않다는 것을 잘 알기에 무기는 갖고 다니지 않았다." 그에게 관찰을 위한 눈과 그것을 기록하기 위한 붓은 혁명군의 무기나 다름없었다.

이런 상황에서 나온 작품이「교수형에 처한 병사가 있는 사카테카스 풍경 II」(Paisaje de Zacatecas con ahorcados II, 1914)이다. 이 작품은 언뜻 보면 지극히 평온해 보이는 북부의 자연풍경을 묘사한 풍경화로 보이지만, 나무에 매달린 채 교수형을 당한 병사의 시체를 묘사한 것이다. "사람이 매달려 있고 육체는 없었다"고 고이티아가 회고하듯이, 혁명의 시간 속에서 서서히 육체가 사라지는 과정을 관찰하며 그가 절실하게 느낀 것은 죽음의 허무함이었다.

한편 혁명가이자 게릴자 지도자인 비야는 부자의 편에 서서 권

고이티아는 실제로 나무에 매달려 총살당한 시체를 관찰하며
「교수형에 처한 병사가 있는 사카테카스 풍경 II」(1914)을 그려나갔다.

고이티아는 고인의 죽음 앞에서 슬픔을 견디지 못하는
원주민여인에게서 「예수 그리스도」(1926)라는 작품을 이끌어냈다.
왜 예수 그리스도인가? 그는 가슴 깊은 곳에서부터
올라오는 슬픔에서 '신'을 보았던 것 같다.

력을 잡은 카란사(Venustiano Carranza) 정권이 전복된 후 정계에서 은퇴한다는 조건으로 사면을 받았으나, 암살당하는 사건이 벌어졌다. 고이티아는 멕시코시티로 돌아왔고, 즉시 고고학자 가미오에게서 테오티우아칸 초기 거주민에 대한 드로잉 작업을 의뢰받았다. 이 연구는 가미오가 주축이 되어 원주민종족의 미적 기준을 통합하기 위한 목적에서 고고학자·역사가·건축가·생물학자·사진가·화가에 이르는 여러 전문가들이 참여한 대형 프로젝트였다.

고이티아는 1918년부터 1925년까지 이 프로젝트에 몸담으며 원주민 유산과 강하게 결속된 고고학 유적지, 유물에 대한 도안 작업을 했다. 그는 "과거와 고통스러움 속에서 인종의 비탄을 보았다"고 회고했다.

「예수 그리스도」(Tata jesucristo, 1926)는 고이티아의 최고 걸작으로 꼽히는 작품으로, 2008년 덕수궁에서 개최된 '20세기 라틴아메리카 거장전'에 전시되기도 했다. 그는 고인의 곁에서 불침번을 서고 있는 원주민여성의 곁에서 몇 시간이고 흐느끼는 모습을 관찰한 뒤 복받치는 슬픔을 표현했다. 슬픔이란 것이 얼마나 고통스러운 것인지, 그림 속 여성의 발은 치마 밖으로 튀어나왔다. 또다른 여성의 몸뚱이는 바싹 오그라들었다. 고통스러운 순간에 대한 정지화면과도 같다. 일반적으로 고이티아 작품에서 여성은 거의 등장하지 않는데, 유독 이 작품에서 두 여성은 고통스러움의 절정을 보여주고 있다.

그는 가난뱅이, 쓰레기 더미 위에 앉은 노인, 상처 입은 사람과

같이 사회적으로 배제된 하층민에게 관심을 가졌다. 그는 이들이 야말로 사회적 기준과는 아무 상관없이 진정한 순교자라고 생각했다. 가미오가 주도하던 프로젝트가 끝난 뒤에도 원주민의 무의식·고통·죽음에 대해 더 몰입하고 영감을 구했다.

아즈텍 제국의 황제 목테수마(Moctezuma)의 수상정원이 있었던 오래된 마을 소치밀코에서 그는 직접 아도베 흙집을 짓고 그곳에서 원주민과 진실로 소통하기 위해 자신의 생활을 엄격하게 통제하며 살았다. 그는 원주민 주민들에게 이웃으로 인정받으며 그들보다 더 가난하게 살았다. 동시대 엘리트 미술가들이 문화적이고 지적인 생활을 영위한 반면, 고이티아는 그들이 표면으로만 부르짖던 원주민의 삶을 실천한 화가이자 영혼을 향해 심사숙고한 예술가였고 진정한 모더니즘의 선구자였다.

2 라틴의 모더니즘, 메스티소로 인증되다

메스티소 모더니즘의 근간을 이룬 것들

원주민전통이 강한 지역에서의 '메스티소 모더니즘'은 민중 그래픽 작업실·멕시코 벽화운동·초현실주의를 중심으로 전개되었다. 벽화운동이 민중 그래픽 작업실이나 초현실주의보다 앞서 나타났다. 그러나 민중 그래픽 작업실은 모더니즘의 선구자 포사다의 판화를 계승해 출현했으므로 포사다가 활동한 19세기 신문 삽화의 풍자성과 연계하여 설명하고자 한다.

멕시코 벽화운동, 이것은 한마디로 말한다면 멕시코 혁명에 반응해 밖으로 표출된 정치·미학적 운동이었다. 그렇기 때문에 여기서는 벽화운동의 형성배경과 벽화운동 초기의 영웅시대에 각 벽화가들의 관계에 초점을 맞추고자 한다. 여러 책에서 이미 벽화운동 3인의 거장인 리베라·오로스코·시케이로스에 대해 잘 다루고 있으므로 이 책에서는 리베라의 서술성과 오로스코의 풍자성을 비교해 이들 벽화가들의 표현의 차이점이 정부와 벽화가의 관계, 민속에 대한 해석에서 비롯된 것임을 파악하고자 한다.

한편 라틴아메리카 모더니즘에서 빼놓을 수 없는 것이 초현실주의다. 초현실주의는 1940년에 멕시코에서 개최된 '초현실주의 국제전'에서 라틴아메리카 현지 미술가들에게 직접적인 자극이 되어 입지를 굳혔다.

텍스트보다 호소력 있는 포사다의 해골

포사다는 멕시코의 그래픽 아티스트이자 판화가다. 그는 디아스 통치기간(1876~80, 1894~1911)에 멕시코에서 일어났던 온갖 악덕과 비참한 생활고, 정치 부조리와 대재앙을 짓궂으면서도 우스꽝스럽게 풍자하는 삽화를 그려냈다. 그는 삽화를 통해 대중에게 전달하고자 하는 바를 쉽고 명쾌한 이미지로 풀어내 문맹이던 대다수의 대중이 거리모퉁이에서 세상과 소통할 수 있는 단초를 제공했다. 바로 이런 점에서 그의 삽화가 갖는 위치는 매우 독보적으로 평가된다. 또한 당대 내로라하는 엘리트 미술가들 사이에서 그는 우상적인 존재로 통했다.

포사다가 1913년에 세상을 떠난 이후 그의 존재는 오랫동안 잊혔는데, 그의 존재를 세상에 알린 사람은 1921년에 멕시코에 도착한 프랑스 화가 샤를로(Jean Charlot)다. 샤를로의 외갓집은 멕시코시티에 본거지를 두고 있었던데다, 그의 외할머니는 프랑스인과 원주민 사이에서 태어난 혼혈이었다.

멕시코에 도착한 샤를로는 판화에 관심이 많았는데, 정치적 풍자성이 강한 바네가스 아로요 출판사에서 자료를 수집하다가 포사다의 캐리커처를 발견했다. 그는 포사다의 판화를 처음 보는 순

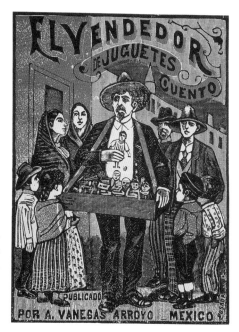

포사다는 바네가스
아로요 출판사와
평생계약을 맺고 수많은
판화를 제작했다.
「장난감 장수 이야기」는
그때 제작된 판화다.

간, 대중적 현실로부터 표현의 모티프를 찾아낸 창조력에 경악을
금치 못했다고 한다.

이후 샤를로는 당시의 아방가르드 미술가들의 작업실이었던 야
외미술학교에서 만난 레알(Fernando Leal)에게 포사다의 존재를
전했다. 그렇게 포사다는 혁명 이데올로기의 사명감을 띤 벽화가
와 민중 그래픽 작업실 미술가들에게 우상이자 전설이 되었다.

19세기 라틴아메리카만이 가진 특유의 캐리커처

1880년대에 유럽에서 사진제판 기술이 발달하면서 불러온 인

쇄혁명은 캐리커처를 대중화시키는 데 일조했다. 이후 이 새로운 인쇄방법은 비용이 적게 들기 때문에 일간신문에 삽화 넣는 것을 가능하게 했고 상업적으로도 필수사항이 되었다.

라틴아메리카에서는 1890년대 초부터 신문에 대중적 광고물이 실림에 따라 빠르게 발행부수가 증가되었고, 저렴한 가격에 팔려 나갔다. 더군다나 디아스 정부의 중앙집권적인 방침에도 19세기 풍자성 짙은 신문은 날로 번창했다.

인간의 어리석음이나 악덕을 신랄하고 재치 있게 묘사한 캐리커처의 주된 풍자 대상은 권력자와 정치인이었다. 비록 당시 신문을 싸구려 인쇄기로 불규칙하게 찍어냈어도 신문에 실린 캐리커처는 유럽과 라틴아메리카 신문을 주고받으며 빠르게 발전했다.

1830년대에 파리에서 발간된 반정치적 운동의 일간지 『르 샤리바리』(Le Charivari), 영국에서 발간된 희극적 경향의 주간잡지 『펀치』(Punch)는 중산층을 위한 정치적 풍자만화를 확립시켜 국제적으로도 인지도가 높았다. 아울러 멕시코의 『엘 이호 델 아위소테』(El Hijo del Ahuizote, 1855~1903), 쿠바의 『돈 후니페로』(Don Junípero, 1862)는 캐리커처 수집가들의 아이템이 될 정도로 인기가 높았다. 『돈 후니페로』에서는 여러 점의 풍자적 캐리커처를 삽입했는데, 여기에는 작자 미상의 극적인 캐리커처뿐만 아니라 『펀치』에서 유래된 카툰도 포함시켰다.

당시 라틴아메리카에서 최고의 석판화가로 꼽히는 에스칼란테(Constantino Escalante)는 멕시코의 펀치로 불리는 신문 『라 오르케스타』(La Orquesta, 1861~77)에 정치인을 신랄하게 풍자

「1862년이여 안녕!」은 쿠바의 신문 『돈 후니페로』 1863년 1월 4일자에 실렸다.

하는 캐리커처를 선보였다. 그 가운데 1821~61년에 멕시코를 집권한 보수주의자 대통령들이 몽둥이로 한 원주민여인을 구타하는 장면의 삽화가 있다. 이는 빈곤층에 대한 정부의 무자비한 만행을 고발한 것이었다.

　에스칼란테는 프랑스의 정치풍자화가인 그랑빌(J.J. Grandville)의 석판화집 『오늘날의 변신』(Les Métamorphoses du jour, 1829)을 잘 알고 있었으며, 멕시코에 출간된 그랑빌의 『애니메이션 꽃』(Les Fleurs animées, 1849)은 라틴아메리카의 여러 풍자화가에게 반향을 일으켰다. 특히 그랑빌이 동물의 두상을 인간의 몸에 합성해 풍자한 표현은 라틴아메리카 풍자화에서 변형에 대한 관심을 드높였다. 19세기 중반에 들어 라틴아메리카의 캐리커

신문『돈 심플리시오』
(1846년 6월 4일자)
삽화에 실린 인물들은
익살스럽기는 하지만
어딘가 모르게
우아하다.

처는 특유의 캐릭터까지 고안되었다. 멕시코 신문인『돈 심플리시오』(*Don Simplicio*, 1845)는 비평·철학적 신문을 표방했다. 표지에 삽입된 캐리커처를 보면 점잖고 고상한 분위기를 잃지 않는 범위에서 익살스러움을 표현하는 정도였다.

그러나 해골이라는 뜻을 가진『엘 칼라베라』(*El Calavera*, 1847) 신문에 삽입된 캐리커처들은 인물의 사실적인 외양을 유지하면서도 해골이라는 아이템을 빌려 완전히 다른 모습으로 변형

되었다. 이를테면, 뼈만 남아 있는 해골들은 마치 살아 있는 사람들처럼 옷을 입고 있고, 그들처럼 웃고 마시고 떠들고 있는 모습으로 비쳐진다. 『엘 칼라베라』는 해골을 통해 진실하고 정의롭게 정부의 위선을 단죄하겠다는 도덕·비평적 의지를 피력했다. 이 신문의 해골 캐리커처는 훗날 포사다 특유의 캐리커처 「해골」(Calavera)을 만들어낸 선례가 되었다.

풍자적 신문의 편집인과 캐리커처 작가 대부분은 당국으로부터 연달아 체포되는 상황에서 검열을 피하기 위해 종종 익명으로 활동했다. 『엘 칼라베라』의 편집인들 또한 제31호가 출간된 이후에 "분열을 선동해 혁명을 일으키고 최고 행정관의 위신을 실추시킨다"[3]는 명분으로 체포되었다. 그러나 익명으로 활동하던 편집인은 1849년에 『엘 칼라베라』의 계보를 잇는 『엘 티오 노니요』(El Tío Nonillo)를 출간했다. 이에 따라 성직자와 군주제에 대항한 독설적인 성향이 지속되었다. 이 무렵에 제작된 작자 미상의 캐리커처들은 『돈 심플리시오』에 삽입된 캐리커처와 비교해볼 때, 시각적으로 왜곡된 표현에 역점을 두고 있었다. 무엇보다 해골이라는 아이템을 적극 활용했는데, 여기서 19세기 라틴아메리카 특유의 캐리커처가 만들어지고 있음을 포착할 수 있다.

정치 풍자성이 짙은 신문들은 당국의 감시를 피해 주로 대도시 외곽에서 인쇄되었다. 이 가운데 멕시코의 남부도시 메리다에서는 『돈 부예부예』(Don Bullebulle, 1847)같이 해학적이고 기괴스러움을 표방하는 신문이 발행되었다. 특히 이 신문에는 피체타(Picheta)라는 가명을 사용한 예술가 가오나(Gabriel Vicente

Gahona)의 목판화가 삽입되었다. 그는 멕시코 정부의 장학금을 받아 이탈리아의 아카데미에서 캐리커처·회화·목판화를 배웠으며 그의 나이 19세이던 1847년에 고향 메리다에 잠시 들렀다가 신문 『돈 부예부예』를 공동 창간했다.

19세기 라틴아메리카에서 가장 선진적인 목판화 기법을 구현한 작가로 평가되는 가오나는 당시 인물들이 편견에 사로잡힐 때 어떤 태도를 취하는지에 대해 관심을 가졌다. 대중의 관습이나 미

위 | 1834년에 『파펠레스 바리오스』 제17호에 실린
「이 도시의 음모」라는 제목의 작자 미상의 삽화.
아래 | 가오나의 판화 「사무원」(1847).
업무에 필요한 모든 집기를 짊어지고 출근하는 사무원의
고된 일상을 풍자했다.

신, 한 개인의 고정관념 사이에서 탐구한 그의 목판화 주제는 훗날 멕시코의 초현실주의자들에게 흥미롭게 와 닿았다.

대중미술의 표상, 포사다의 해골 카트리나

포사다의 캐리커처가 갖는 힘은 정치·사회적 메시지를 간단명료하게 전달하는 표현력에 있다. 그는 인물이 갖는 본질적 특징을 어떻게 하면 간략하게 압축해 매혹적으로 느껴질 수 있게 만드는지에 대해 잘 알고 있었다. 대표적인 예가 바로 「해골 카트리나」(Calavera Catrina, 1913)다.

멕시코의 미술비평가 티볼(Raquel Tibol)은 포사다를 가리켜 '멕시코 미술사에서 전무후무한 미술가'[4]라고 평가했다. 무명 공예가 또는 판화노동자라는 사회 신분에서 오롯이 강직한 신념과 성실한 태도만으로 유례를 찾아보기 힘들 만큼 멕시코 최고의 판화미술을 그가 배양해냈기 때문이다. 포사다가 하는 일은 오늘날의 직업군에 비춰본다면 일러스트레이터·디자이너·판화가·인쇄업자에 해당하는 전문직이다. 하지만 당시에는 목수가 책상을 만들거나 재단사가 옷을 짓는 일과 같이 제조업으로 인식되었다. 실제로 포사다 자신도 사회적 신분을 상승시키기 위해 명성을 좇는 일에는 관심이 없었으며 유행에 편승하지도 않았다. 그는 오로지 대중과 소통하기 위한 감성적 표현에만 집중할 뿐이었다. 이러한 태도는 포사다가 어릴 적부터 아버지의 농사일을 돕고, 삼촌의 도자기 제작을 도우면서 아카데미 미술과는 동떨어진 지점에서 체득한 노동과 미술의 연장선상에서 온 것이다.

이렇듯 지칠 줄 모르며 끝없이 샘솟는 에너지로 진정한 대중미술의 표상을 일궈나간 포사다는 1913년 급성장염으로 60세의 일기로 세상을 마감했다. 포사다의 업적은 19세기 라틴아메리카의 캐리커처를 이해할 수 있을 뿐만 아니라 20세기 모더니즘의 주역으로 활동할 벽화가, 민중 그래픽 작업실로 연계되는 분기점과 같은 역할을 했다.

포사다의 판화 대부분은 1888년에 멕시코시티로 이사를 간 이후에 그곳에서 25년이 넘도록 50여 종에 이르는 다양한 신문과 팸플릿에 실린 캐리커처·판화·그래픽에 초점이 맞춰진다. 포사다는 멕시코의 사회계층에 따라 다른 모습으로 살아가는 인물들을 묘사했다. 가난한 원주민의 경우는 어린 시절부터 등짐을 지고 살아가는 현실 상황에서 그들의 특징을 찾아냈고, 상류층의 경우는 그들의 부채와 호화찬란한 모자에서 특징을 찾아냈다. 그래픽 기법과 해학적 표현에서 본다면 에스칼란테의 캐리커처와 유사하지만 포사다의 캐리커처는 각 인물들이 갖는 뚜렷한 특질이 시각적으로 대조되어 명확한 전달력을 가졌다.

포사다는 1890년에 출판인 아로요(Antonio Venegas Arroyo)와 평생계약을 맺고 이때부터 에너지 넘치는 판화들이 본격적으로 등장한다. 아로요는 출판 사업에 있어서 남다른 수완이 있었고, 덕분에 그가 발행한 신문 『라 오카』(*La Oca*)가 500만 부나 판매되는 호황을 누리기도 했다.

그러나 포사다는 이 신문의 설립자가 아닐 뿐 아니라 스스로 상업적 성공이나 이익에는 별 관심이 없었다. 그래서 평생토록 일에

포사다는
「여기에 출판인의
해골이 있네요」(1907)에
'코리도'의 스타일을
적용했다.

만 매달려 살았으면서도 언제나 궁핍한 생활고에 시달려야만 했다. 그가 살았던 집은 300여 개의 방이 닭장처럼 밀집된 도시 빈민층의 주거지에 있었고 그는 그 집에서 20년 가까이 살았다.

아로요는 어떻게 하면 새롭고 흥미로운 광고물을 고안할 수 있을까에 대해 고민을 많이 한 출판 사업가였다. 그러던 가운데 대중적인 광고용 인쇄물이나 '코리도'(Corrido)의 전형적인 방법인 텍스트와 이미지의 혼용을 신문 매체에 적용하는 아이디어를 떠올렸다. 코리도는 삽화·노랫말·구전문학의 텍스트를 혼용한 대판지(大版紙: 한 면만 인쇄한 신문크기의 광고·포스터)를 말한

다. 이것의 장점은 대중에게 쉽게 전달되는 친화력에 있으며 20세기 중반에 라디오와 텔레비전이 등장하기 전까지 대중 사이에서 정보지로 역할을 했다.

아로요는 그뿐만 아니라 날아다니는 잎사귀라는 뜻의 '오하스 볼란테스'(Hojas volantes)를 감각적으로 차용했다. 축제일에 과달루페 성모(성모 마리아의 이미지로 대변되며 원주민처럼 갈색 피부를 가졌음)를 비롯한 여러 성자의 모습을 얇은 종이에 인쇄해 순례지 달력으로 쓴 '오하스 볼란테스'도 신문 매체에 적용했다. 날아다니는 잎사귀라는 뜻인 오하스 볼란테스라는 이름처럼 얇은 종이에 한눈에 봐도 쉽고 간결한 그림을 그려넣은 것이 특징이다. 이로 인해 대중매체 코리도와 오하스 볼란테스의 대중적 표현력은 아로요가 발행한 신문 『라 칼라베라 오하케냐』(*La Calavela Oaxaqueña*) 등에 흡수되었다. 물론 이러한 아이디어가 시각적으로 설득력을 얻을 수 있었던 것은 포사다의 표현력 덕분에 가능할 수 있었다.

포사다는 오하스 볼란테스에 재현된 성스러운 이미지 대신 정치 상황을 황당무계한 장면으로 재구성했다. 오하스 볼란테스가 현실을 넘어선 종교 영역을 묘사했듯이, 포사다가 재구성한 오하스 볼란테스에서도 현실을 초월한 상상력의 세계가 펼쳐졌다. 열차가 철로를 이탈하고, 투우장에 불이 나고, 자동차와 영구차가 충돌했다. 산모가 세 명의 아기와 네 마리의 이구아나를 출산하고, 몸이 돼지인 남성이 등장하는 등 대부분의 소재들은 현실을 일탈한 것이었다. 포사다의 이런 소재들은 일명 '악당 로빈후드

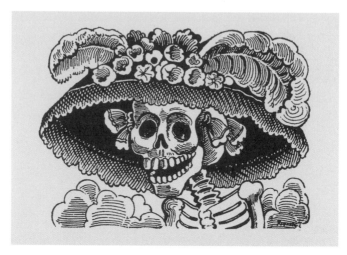

「해골 카트리나」(1913)는 포사다가 일궈낸 판화 가운데 빼어난 수작이다.

스타일'(독재자 디아스의 더러운 대걸레로 닦이지만 대중에게는 환영받는 반정부적인 영웅)로 덧입혀져서 그만의 기괴스러운 스타일로 완성되었다. 이어 아로요가 발행한 신문 『가세타 카예헤라』(*Gaceta Callejera*, 1892)에 포사다의 판화기법 가운데 최고의 수작으로 평가되는 아연 에칭 기법을 사용하기 시작했다.

포사다는 「해골 카트리나」에서 진정한 대중미술이 무엇인지를 확실히 보여줬다. 호화롭고 사치스러운 귀족풍의 상류사회를 조롱하기 위해 루이 16세의 왕비 마리 앙투아네트가 쓴 우아한 깃털 모자를 해골에 씌움으로써 지극히 멕시코적인 풍자 캐리커처를 만들어냈다. 실제로 해골은 마야 문화와 아즈텍 문화를 비롯해 고대의 여러 문화에서 수없이 많이 다루어진 소재다.

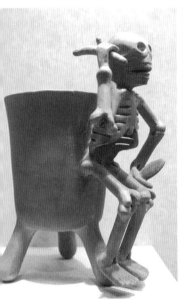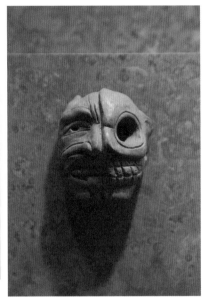

왼쪽 | 고대 오하카 지역의 해골 달린 삼족 토기.
오른쪽 | 삶과 죽음의 이원성을 다룬 아즈텍의 점토 가면.

　마야의 건축양식 가운데에는 부조물을 이용해 모자이크식으로 벽면을 장식한 푹(Puuc) 양식이 있는데, 여기서도 해골 두상은 빠지지 않았다. 또한 아즈텍 문화에서도 삶과 죽음의 이원성을 대조시켜 형상화한 점토가면상이 만들어졌고, 사포테카 문화(Zapoteca : 멕시코 남부 오하카 지역에서 발전했던 고대문화)에서도 삼족 토기에 붙어 있는 해골을 만나볼 수 있다.

　포사다는 고대에 통용되었던 해골의 원형적 의미를 19세기 후반이라는 시간으로 옮겨와 「해골 카트리나」로 환생시켰다. 다시

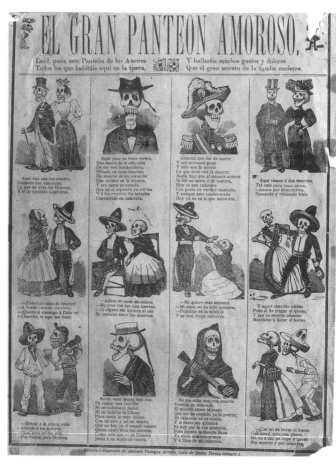

『가세타 카예헤라』에 삽입된 포사다의 「연인의 위대한 무덤」에는
갖가지 사연을 가진 다양한 해골 캐릭터가 등장하고 있다.

포사다의 「자전거 타는 해골」에서는 사람들이 어떻게 어울려
살아가야 하는지를 보여주고 있다.

말해 전통적인 해골을 기본 골격으로 삼아 희극적인 캐리커처 양
식으로 변형·왜곡시킨 것이다. 이것과 유사한 예는 19세기 정치
적 풍자 신문 『엘 칼라베라』와 『엘 티오 노니요』에 삽입된 해골 캐
리커처다. 그밖에 작자 미상의 여러 판화에서도 해골은 폭넓게 다
뤄졌다. 포사다는 해골 형상을 하나의 원형으로 삼아 1000여 개에
달하는 배역을 정해 해골 캐릭터를 만들어냈다. 대부분의 해골들
은 혁명과 연관이 있는 이미지들로 전쟁터에서 외국의 침입에 대
항해 용감하게 싸우는 해골 전사로 나타나고 있다. 이들은 불의에
맞서 단호한 태도를 취하기도 하고 때로는 섬뜩한 표정으로 묘사
되기도 했다. 포사다는 전선의 상황을 더 실감나게 재현하기 위해
혁명을 촬영한 사진을 참고해 전쟁터를 연출했다.
 그는 「자진거 타는 해골」을 통해 진체 군중 속에서 어우러지는

각 개인의 조화를 극적으로 표현했다. 해골들은 각자의 사회 신분을 드러내는 모자를 쓰고 있지만 그들 모두는 공평하게 같은 모양의 자전거 바퀴를 돌리고 있다. 멕시코의 소설가 푸엔테스(Carlos Fuentes)는 이러한 표현에 대해 "무대와 객석, 배우와 관객, 보는 자와 보이는 자 사이의 경계를 깨뜨리는 위대한 평등주의의 대광경"[5]이라고 언급했듯이, 포사다는 서로 다르지만 함께 어울려 살아가는 사회를 꿈꿨다.

포사다식의 시각언어는 일상에서 빈번히 접할 수 있는 소재를 위엄스러우면서 익살스럽게 그려내고 이것을 극적 효과로 연출해 냈다는 것에 그 특징이 있다. 이 모든 것은 사실과 허구 사이에서 교란을 일으키는 해골 덕분에 가능한 표현이었다.

혁명적 미술가들의 우상, 포사다

20세기에 들어 책·신문·잡지에서 사진의 활용도가 높아지며 판화의 활용도는 상대적으로 쇠퇴기에 접어들었다. 그러나 1920년대 멕시코 미술가들에게는 오히려 열렬한 지지를 받으며 흥분상태에서 판화작업의 놀라운 진보를 이뤄냈다. 이는 전적으로 벽화가들과 혁명적 사명감으로 고양된 미술가들이 신처럼 추앙한 포사다의 존재로부터 기인한다.

그 가운데 리베라의 예를 들 수 있다. 그의 파리 시절에는 세잔(Paul Cézanne)을 향한 절대적인 믿음이 자리 잡고 있었으나, 그가 멕시코 혁명과 벽화에 관심을 돌리게 되면서부터 세잔의 자리는 포사다로 대체되었다. 리베라의 벽화 「일요일 오후에 알라메다 공

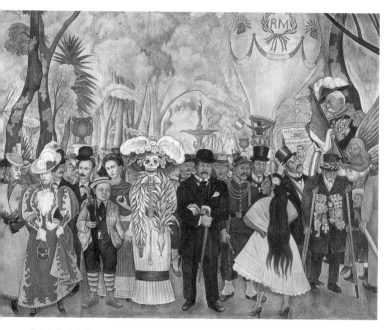

리베라의 벽화 「일요일 오후에 알라메다 공원에서 꾼 꿈」(1947~48).
여기서 리베라 자신은 소년으로 등장해 해골 카트리나와 손을 잡고 있다.

원에서 꾼 꿈」(Sueño de una tarde dominical en la Alameda Central, 1947~48)에는 포사다를 향한 그의 존경심이 직접적으로 드러난다. 실제로 리베라는 기회가 있는 대로 포사다에 대한 예찬을 멈추지 않았다. "포사다의 작품이야말로 아르떼 뽀뿔라르의 영혼이며, 멕시코를 가장 잘 표현한 작가다."

아울러 리베라는 몇몇 잡지에 기고한 글에서 포사다식의 표현을 이렇게 분석했다. "포사다는 대중의 기쁨이나 고통이 무엇인지를 잘 알고 있었고 이것을 그의 방식대로 해석하고 시각화했다. 공간구성에서 역동성이 주요한 특징이면서도 절대로 균형 감각을 잃지 않았다. 그에게 균형은 움직임에 대한 다른 한 짝이며, 이것이야말로 멕시코 고대미술에서 두드러지게 나타나는 조형원리다."[6]

해골이 기본적으로 죽음을 암시하고 있지만, 포사다의 해골은 살아 있는 인간과 마찬가지로 술에 취하고, 울부짖을 줄 알았으며 분노할 줄도 알았던 것에 리베라는 관심을 가졌다. 그래서 포사다가 표현하고자 한 것이 사랑·악당·죽음이었든 간에 무엇을 표현해도 결국은 포사다식의 변형을 낳았고 바로 여기에 그의 미적 특징이 함축되어 있다고 말했다.

포사다의 추종자는 비단 벽화가에 한정되지 않았다. 오늘날 아르떼 뽀뿔라르에 종사하는 수많은 수공예가에게 포사다의 해골은 시각적 비전을 확실하게 제시한 좋은 본보기였다. 도예마을 메테펙에서는 포사다가 창출한 해골 캐릭터를 따라 해골 인형의 아이템 개발에 몰두했다. 이 마을의 해골 인형에 관심이 많았던 리베라

「생명의 나무」라는
형태의 조형물.
해골 형태의 인물이
나무가 무성하게
뻗어나갈 수 있도록
중심을 잡고 있듯이,
포사다의 해골 또한
20세기 수공예가들에게
근원적 존재가 되었다.

는 마을의 도공들에게 생생한 색채감이 돋보이도록 백색 밑칠을
한 뒤에 채색하는 기법을 지도했다.

포사다를 발견한 샤를로는 1925년에 『레비스타 데 레비스타』
(*Revista de Revista*)에 포사다에 대한 첫 번째 논설 「판화가 포사
다, 멕시코 미술운동의 징조」를 발표했고, 그 이듬해에 미술가들
사이에서 포사다는 전설이 되었다. 샤를로는 포사다를 19세기 중
반의 프랑스 풍자화가인 도미에(Honoré Daumier), 가바르니

(Paul Gavarni)와 동등하게 견주었고 "마치 모래시계의 가느다란 목구멍과 같은 인물"[7]이라고 그를 비유했다. 이를테면 모래시계에 들어 있는 모래 알갱이들이 아래로 향하면서 반드시 좁다란 통로를 지나가야 하듯이, 포사다는 멕시코 미술계가 진화하는 과정에서 분기점의 역할을 한 것이다. 그밖에 1929년에 포사다의 존재를 알게 된 브레너는 그를 가리켜 부르주아에 맞서 원주민의 순수한 가치를 일깨운 예술가라고 평했다.

그러나 포사다식의 표현이 벽화가들에게 차용되면서 원래의 취지와는 다른 방향으로 전개되기도 했다. 포사다가 「마데로의 변신」(The Metamorphosis of Madero)에서 챙 넓은 모자를 쓴 노동자와 챙 높은 모자를 쓴 인물로 대두시킨 것은 사회계층을 보여주기 위한 일러스트의 방법이었을 뿐이지, 계층분화를 조장하고자 한 것은 아니었다. 그러나 벽화가들은 전략적으로 계층 사이의 대조를 극대화시킴으로써 이러한 표현을 적극 활용했다.

당대 많은 미술가들이 텍스트보다 강한 인상을 불러일으키는 포사다 판화의 시각 효과에 넋을 잃으면서, 그의 영향력은 민속 요소에 중점을 둔 표현에서 역력하게 나타났다. 이는 1920년대 초반과 1930년대에 민족과 민속에 대한 상징적인 해석이 넘쳐나던 시대 환경과 무관하지 않다.

포사다와 민중 그래픽 작업실

민중 그래픽 작업실은 노동자를 위한 프롤레타리아 투쟁을 전개하며 그들이 추앙한 포사다의 존재를 사회적 사실주의의 선구

자로 자리매김했다. 사회적 사실주의란 사실적 예술로 표현되는 미술운동을 가리키는 것으로, 민족 간의 불공평함에서 야기된 사회적 갈등, 일상에서 일어난 경제적인 고충을 꾸밈없이 표현하는 특징이 있다. 사회적이거나 정치적인 저항의 메시지를 전달하기 위한 방법으로 풍자적인 성격을 부각시키고 종종 노동자 계급이 영웅으로 묘사되기도 한다.

샤를로는 일찍이 포사다를 도미에와 견준 바 있는데, 이는 두 작가에게서 사회적 사실주의 성향을 파악했기 때문이다. 포사다의 「5월 5일의 해골들」을 보면, 정부의 고위직 인사들이 대중을 무력으로 진압하는 장면을 보여주고 있다. 도미에의 「삼등열차」 (1860~63)에서도 비좁고 열악한 삼등열차의 승객들을 통해 고단한 현실을 풍자했다. 두 작품 모두 예리한 시선으로 사회 갈등을 포착해 사회적 사실주의의 가능성을 열어주었다.

민중 그래픽 작업실, 즉 TGP에서는 석판화와 목판화기법을 중심에 두고 현대적인 기법을 섭렵해나갔는데, 이는 포사다와 함께 19세기 예술적 감각으로 회귀하는 것을 의미했다. 멘데스(Leopoldo Méndez)의 판화 「포사다에게 바치는 경의」(Homage to Posada, 1956)는 독재의 탄압에 맞서 정부의 부조리를 세상에 알리겠다는 포사다의 강직함이 잘 나타나고, 무엇보다 TGP에서 포사다가 어떤 존재인지를 보여주는 좋은 예다.

TGP는 1937년에 멘데스·아레날(Luis Arenal Bastar)·오이긴스(Pablo Eastaban O'Higgins)에 의해 발족되었다. 시기적으로 보면 TGP보다 벽화운동이 앞서고, TGP는 벽화주의를 강력하

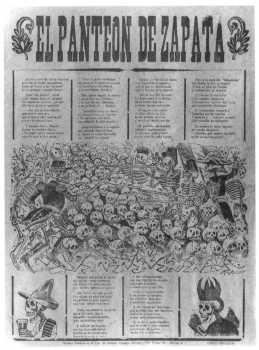

포사다는
「5월 5일의
해골들」에서 무력
진압하는 정부를
신랄하게 풍자했다.

게 비판하면서 정부로부터 독립적이기를 선언했다. 아울러 그래픽 판화기법을 익히는 기능적 훈련이 아닌, '판화를 통해 전진하면서 투쟁·창작활동·완전한 세상을 성취'하는 데 목적이 있었다. TGP의 이념이 프롤레타리아 투쟁에 있는 것은 이 단체의 모태가 1933년에 발족한 혁명문인예술가연맹(LEAR; Liga de Escritores y Artistas Revolucionarios)에서 출발하고 있기 때문이다. LEAR 는 1935년에 벽화·그래픽 학교를 세웠는데, 이것이 기반이 되어 1937년에 TGP로 재조직된 것이다. TGP는 LEAR와 연계해 당시

활동하던 그룹 가운데 가장 진취적으로 투쟁하며 판화작업을 위한 중심적 집합소로서 입지를 굳혀나갔다.

LEAR 회원의 대부분은 프롤레타리아를 위해 투쟁했던 지식인들이었다. 미술사가이자 비평가 레예스 팔마(Francisco Reyes Palma)는 LEAR의 투쟁은 파시즘·제국주의·전쟁·반동주의자와 싸우기 위한 도구로 예술을 사용한 것이라고 정의했다. 멘데스는 1934년에 국립예술원에서 개최된 회의에서 리베라의 벽화를 포함해 작곡가 차베스(Carlos Chávez)의 민족주의 성향의 작업을 혹독하게 비평했다. 그에 따르면 벽화는 민중을 위한 것이어야 함에도 오로지 예술가의 이름을 위한 상징물이 되었고 이는 벽화가들의 위선적인 집산주의 산물에서 비롯된 것이라고 거세게 공격했다.

여기서 사회적 사실주의에 초점을 맞춘 시케이로스의 벽화는 비판의 대상에서 제외되었다. LEAR의 핵심 멤버로 활동했던 멘데스·아레날·오이긴스에 의해 파시스트를 주제로 1934년에 『프렌테 아 프렌테』(*Frente a Frente*)가 출간되었다. 이 잡지는 엄밀하게 보면 하트필드(John Heartfield)의 사진 몽타주에서부터 러시아 구성주의 전통까지도 포함해 당대의 미술 흐름에 민감하게 반응한 미술잡지에 가까웠다.

LEAR에서 제작된 판화는 노동자 계층에게 유용하도록 광고용 종이에 인쇄되었고 이것들은 일종의 벽보같이 거리의 벽에 붙여졌다. 이는 벽화가들이 만들어낸 장엄한 이미지에 반대해 노동자의 손에 좀더 쉽게 전달하기 위한 의도로 계획되었다. 또한 여러

사람에게 흥미를 유도하기 위해 그래픽 편집기술이라는 시각적 효과를 적극 활용했다. 대다수가 문맹이던 대중을 위해 포사다가 「해골 카트리나」 같은 시각 이미지를 고안했듯이, TGP 회원들에게 판화란 대중을 위한 공공적 매개물이었다.

멕시코 벽화운동은 이념적 미술혁명이다

미술사에서 비쳐지는 벽화주의의 영향력은 라틴아메리카는 물론 미국과 1960년대 아프리카에서 일어난 벽화운동까지 미치고 있다. 1921년경부터 소수의 멕시코 벽화주의 화가들은 멕시코 정부가 자국의 역사를 재창조하려는 목표 아래 대규모 예술작품을 제작하기 시작했다. 벽화운동은 멕시코 혁명 이후에 불붙었던 범국가적 미술운동이었지만, 실질적인 면에서 본다면 이미 혁명과 함께 시작되었다고 볼 수 있다. 멕시코 벽화운동은 멕시코 혁명정신을 문화적으로 계승해서 이루어낸 미술혁명이었다.

멕시코 혁명은 1910년 11월 20일에 독재자 디아스에 항거하는 민중봉기로 발발한 11년 동안의 길고 긴 무장 갈등이었다. 유럽을 제외한 라틴아메리카의 대다수 국가들에서 식민통치로부터 해방되어 근대 국가의 정부를 수립하는 과정에서 일어난 것이 혁명이었다. 멕시코에서는 혁명을 통해 마르크시즘에 입각한 민족주의 이데올로기를 발전시키며 이를 예술로 표현한 것이 멕시코 벽화운동이었다. 즉 수정된 국가관을 효과적으로 홍보하기 위해 공공미술로서의 벽화가 그 역할을 담당한 것이다.

벽화운동이 자긍심·결속·독립을 강조하는 국가 이미지를 제

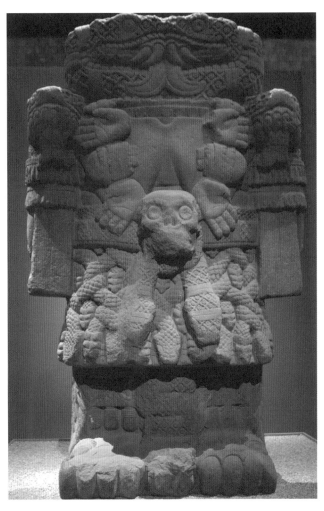

아즈텍의 대지의 여신 '코아틀리쿠에'.
그녀의 머리는 두 개의 뱀 머리가 마주 보고 있는 모습으로 이루어졌다.
인간의 심장과 손으로 만들어진 목걸이를 걸고 있고
치마는 온통 뱀으로 둘려 있다.

공했을지는 모르지만, 그들이 정당화하고자 했던 정치체계는 머지않아 민간의 부패와 폐단에 빠지고 말았다. 실제로 10여 년에 걸친 무장봉기로 100만 명 이상의 멕시코인이 희생되었지만 혁명을 찬미한 리베라의 벽화에서는 이러한 상흔을 찾아보기 힘들다. 끔찍한 혁명이었지만 1920년대 멕시코 미술은 혁명을 찬양하며 혁명의 위력을 조형적으로 전환시켰다. 이때의 미술부흥을 가리켜 '멕시코 르네상스'라고 하며, 혁명의 이상은 말 그대로 멕시코 르네상스로 연결되었다. 혁명이 끝나고 무장해제되었음에도 혁명은 그 뒤에도 문화적으로 재생·지속된 것이다. 이때 벽화가들은 스스로를 혁명의 메신저라고 자처하며, 혁명을 과거로부터 분리해 새로운 현재를 시작하는 출발점으로 인식했다.

혁명의 한복판에 뛰어들었던 미술가들도 있었다. 몇몇 미술가들은 군부대에 들어가 혁명적 출간물의 삽화를 그리거나 민족의식의 자각을 불러일으키는 이미지를 고안해냈다. 전자의 예로는 고이티아와 시케이로스를 들 수 있으며, 후자의 예로는 에란이 있다.

에란이 벽화로 제작하기 위해 스케치했던 「우리의 신」(Nuestros dioses, 1918)은 비록 벽화로 실행되지는 못했으나 건물 벽면에 기념비적인 드로잉을 시도하고자 했던 계획에서 벽화운동을 예견한 인물로 평가된다. 그는 두 개의 벽면에 멕시코인들의 인종 간 화합을 표현하기 위해 대지의 여신 코아틀리쿠에(Coatlicue)가 내뿜는 강인한 힘을 차용했다. 그렇다면 에란은 왜 코아틀리쿠에 여신을 그 중심에 서게 했을까? 이는 신화이야기를 통해 이해할 수 있다.

에란의 「우리의 신」(1918)을 위해 그렸던 스케치의 일부분.
그림 속에 '코아틀리쿠에'가 재현되어 있다.

코아틀리쿠에 여신은 어느 날 뱀의 언덕에 있는 신전을 청소
하다가 바닥에 떨어진 아름다운 초록색 깃털을 주워 허리춤에
간직했다. 이후 여신은 임신한 것을 알게 되었다. 이미 그녀에
게는 외동딸과 400명의 아들이 있었다. 딸은 400명의 오빠들에
게 달려가 여신의 임신 사실을 알렸고 이에 오빠들은 태아를 죽
이기로 하고 여신이 있는 곳으로 향했다.

이를 알게 된 여신이 두려움에 떨자 "두려워하지 말라"고 그녀
의 태중에 있는 아이가 침착하게 말하는 소리가 들려왔다. 이어
400명의 형제들이 어머니 여신을 죽이려 다가오던 순간, 갑자기
손에 불의 뱀을 들고 완벽한 전사의 모습을 한 전쟁의 신 위칠로
포츠틀리(Huitzilopochtli)가 태어났다. 그는 먼저 동태를 살피
러 온 누이를 언덕 아래로 굴러 떨어뜨렸다. 그녀의 몸은 산산조
각이 나고 말았다. 그녀의 목을 허공에 던지니 달이 되었다.

이어서 400명의 아들들을 모두 물리치고 창공에 흩어지게 만
드니 별이 되었다. 이렇게 위칠로포츠틀리는 태양이 되고, 누이
는 달이 되고, 400명의 아들들은 별이 되었다. 따라서 태양의

신인 위칠로포츠틀리는 매일 밤 서쪽 어둠의 세계로 들어가 달과 400개의 별들과 전쟁을 치르고 아침에 동쪽 하늘에서 지난 밤의 상처로 피를 흘리며 하늘을 벌겋게 물들이며 떠오른다.

이를 지켜보던 아즈텍 사람들은 매일 아침 태양이 다시 떠오르기를 고대하며 마음을 졸였다. 그들은 주신인 위칠로포츠틀리의 상처를 치료하고 그의 허기를 달래기 위해 산 인간의 심장을 바쳤다.

잔인한 신화이지만 그 속에는 타지에서 온 유랑민 아즈텍 부족들이 중앙고원의 수많은 토착부족들과의 전쟁을 통해 패권을 어떻게 쥐게 되는지에 대한 역사가 들어 있다. 태양의 신과 400개 별들과의 전쟁은 아즈텍이 차례로 정복한 부족들을 표현한 것이다.

에란의 스케치에 앞서 이미 1910년 디아스 정권 아래 아틀 박사와 마누엘 오로스코(Manuel Orozco)를 중심으로 한 미술협회 회원들은 국립예비학교(ENP; Escuela Nacional Preparatoria)의 계단 강당 벽면에 프레스코 벽화를 그리기 위한 신청서를 제출했다. 늙은 독재자는 대중예술에 대해서는 전혀 관심이 없어 그들의 신청을 받아들였으나, 벽화 작업이 시작하기도 전에 혁명이 발발해 모든 계획은 수포로 돌아갔다.

그런데도 아틀 박사의 벽화에 대한 의지는 혁명 중에도 지속되었다. 그는 혁명 당시에 카란사 대통령의 열렬한 지지자로 활동해 그 덕분에 1914년에 카란사의 추천으로 산카를로스미술학교

의 학장으로 임명되었다. 아틀 박사는 이번에 잡지 『라 방구아르디아』(*La Vanguardia*)를 창간해 건축가·화가·조각가들로 구성된 건물장식 추진을 제안했다. 그는 유럽 미술사에서 이탈리아 프레스코 화가들이 다른 화가들에 비해 더 많이 찬미되며, 고대도시의 건물벽면들이 벽화로 뒤덮여 있음을 강조하면서 이 계획이 성사되도록 고군분투했다. 그러나 1921년 교육부 장관에 취임한 바스콘셀로스는 벽화계획을 재개하기로 결정했다. 그러면서 고전적이라고 생각된 기존의 두 화가(아틀 박사와 마누엘 오로스코)를 제쳐놓고 유럽에서 활동하고 있는 리베라에게 벽화작업을 의뢰했다.

혁명은 미술학교에 재학 중인 학생들에게도 엄청난 파장을 몰고 왔다. 1911년 7월 28일에 산카를로스미술학교 학생들이 리바스 메르카도(Antonio Rivas Mercado) 학장에게 대항한 사태가 벌어졌다. 충돌은 2년 동안 지속되었고 이 과정에서 학생들은 반아카데미 성향의 진취적인 사상가 아틀 박사에게서 많은 영향을 받았다. 1913년에는 이제 막 유럽에서 돌아온 화가 라모스 마르티네스(Alfredo Ramos Martínez)를 교사와 학생들이 미술학교 학장으로 선출했다. 라모스 마르티네스 학장은 답답한 실기실을 벗어나 자연과 더불어 그림을 그리기 위해 '야외'라 불리는 야외미술학교를 설립했다. 이 학교는 원주민전통 위에 아방가르드를 접목한 조형실험의 장이 되었다.

벽화운동의 정책 · 문화 · 이론적 틀

벽화가 1920~30년대에 조형미술을 지배하고 걸출한 문화로 득세할 수 있었던 배경에는 바스콘셀로스의 벽화 프로그램, 메소아메리카의 벽화 전통, 가미오의 원주민 통합 모델이라는 세 가지 요인이 있었다.

첫째, 바스콘셀로스의 벽화 프로그램은 벽화운동 형성에서 정책적 틀을 제공했다. 1920년에 공화국의 대통령으로 선출된 오브레곤은 바스콘셀로스를 교육부 장관으로 추대했고, 이후 교육부 장관의 지휘 아래 종합적인 국가교육계획안이 시행되었다. 벽화 프로그램은 이 계획의 일환으로 추진된 사업이었다. 바스콘셀로스는 깔끔하게 차려입은 검정 양복으로 겸손한 사무원 같은 인상을 풍겼지만, 그는 당대 어느 누구보다도 미래에 대한 비전을 가지고 있었던 정치가다.

대외적으로 멕시코가 무법자의 나라라는 나쁜 평판을 없애고 실추된 위신을 되찾기 위해 노력했고 대내적으로 문화와 교육의 개혁과 활성화를 추진했다. 이런 측면에서 오브레곤 정부가 추진한 벽화 프로젝트는 예술에 대한 관심에서 시작된 것이 아니라 정치적인 필요에서 출발했다. 다시 말해 오브레곤 정권이 추진하는 민족적인 문화혁명과 바스콘셀로스가 추진하는 사회주의 이상주의를 실현시키기 위해서는 불가피하게 미술가들의 도움이 필요했던 것이다.

그러나 벽화가들은 이러한 계획에 대해 정치가와 미술가가 의기투합한 것으로 받아들였다. 이는 오로스코의 『자서전』에서 잘

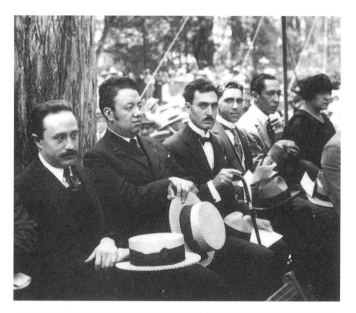

바스콘셀로스(왼쪽에서 첫 번째)와 리베라(왼쪽에서 두 번째)가 나란히 앉아 있다.

나타난다. "벽화는 1922년에 어느 식탁에서 이루어졌다. 벽에 그림을 그린다는 동일한 이상과 예술적으로 새로운 단계를 수립할 수 있다는 모든 이상은 1900~20년 사이에 멕시코에서 존재하고 발전했으며 명확해졌다."[8]

이와 같이 바스콘셀로스는 시각을 활용한 정책을 펼쳤다. 이는 피타고라스의 학설과 콩트의 실증철학과 같이 사회과학이론에 뿌리를 둔 것이다. 바스콘셀로스에 따르면 사회는 세 단계로 진보하는데, 그 가운데 미학적인 단계가 가장 진보적인 단계다. 그는 화가 개개인의 예술적인 시각이 집합 미학으로 공유하면 예술가

멕시코인류학박물관에 재현된 마야 문화의 보남팍 벽화(650~850년경).
'아술 마야'(Azul Maya)라 불리는 푸른색 안료가 바탕면에 눈부시게 채색된 것은
마야 미술에서만 나타나는 특징이다.

개개인의 미적 감각을 넘어 사회적인 승리를 이끌어낼 것이라고 확신했다.

그는 시각적인 방법에 대해 다음과 같이 구체적인 제안을 내놓았다. "중요한 것은 상징과 신화에 대한 지적인 해석, 영웅적인 과거에 대한 이미지화다. 예를 들어 아즈텍 신화에 나오는 코아틀리쿠에 같은 황혼의 신들을 통해……"[9]라고 기술하고 있듯이, 고대문화를 시각적인 요소로 드러내기를 요구했다. 고대문화를 동시대의 시간으로 끌어와 재구성하는 것은 곧 아메리카의 '거친 미학'을 종식시키고 새로운 미학을 창조하는 것이라고 설파했다. 즉 그의 생각에는 과거의 유산을 재해석해 현실에 유용하도록 전환해야 한다는 믿음이 자리 잡고 있었다.

바스콘셀로스는 그의 신념에 따라 국민을 계몽하기 위한 최적의 장소라고 판단되었던 국립예비학교 건물을 선정하고 화가들에게 '벽면 장식'을 일임했다. 그러니까 그가 생각했던 것은 벽화라는 개념보다는 벽면 장식에 더 가까웠다. 그는 벽면 장식을 돕기 위한 젊고 패기 넘치는 화가들을 미술학교, 작업실에서 선발했다. 이때 선발된 화가는 레알 · 알바(Ramón Alba de la Canal) · 레부엘타스(Fermín Revueltas) · 샤를로 등이 있다. 이들 젊은 화가들과 더불어 파리에서 아방가르드 운동에 참여한 리베라와 행동파 화가 시케이로스같이 대외적으로 인지도가 높은 화가들도 합류했다.

둘째, 메소아메리카의 벽화 전통은 벽화운동의 문화적 틀을 제공했다. 여기서 메소아메리카란 보통 서구미술사 책에서 즐겨 사

용하는 '콜럼버스 이전'(Pre-Columbian)에 해당하는 말이다. 일반적으로 라틴아메리카의 학자들이 쓴 책에서는 메소아메리카라고 부르고, 서구 학자들이 쓴 책들에서는 콜럼버스 이전이라고 부르듯이, 어떤 용어를 사용했는가에 따라 학자의 문화적 배경을 엿볼 수 있는 대목이다. 마야 문화의 보남팍 벽화, 테오티우아칸 문화의 벽화를 비롯해 이미 고대의 벽화는 정복 이전부터 건축과 더불어 발전한 미술양식이었다. 오늘날에 유적지에서 볼 수 있는 신전 건물이나 피라미드의 겉 표면은 돌이나 흙이 남아 있는 정도이지만, 당시에는 건축물의 바닥·기둥·석조상에 이르기까지 모든 표면에 하얀 석회를 바른 뒤에 화려하게 채색해야만 비로소 건물이 완성된 것으로 받아들여졌다. 이러한 예는 대부분의 유적지에서 일부 남아 있으며, 이들 채색이 더 이상 손상되지 않도록 차양을 설치하고 있다.

리베라는 1921년에 바스콘셀로스의 유카탄(마야 유적이 위치한 멕시코 남동부지역) 순례에 동행했고 그때 비로소 고대벽화를 눈으로 확인할 수 있었다. 리베라뿐 아니라 당대의 여러 미술가는 정부가 제안한 벽화장식에 협조하면서, 자연스레 고대벽화에 관심을 기울였다.

셋째, 가미오의 원주민 통합 모델은 벽화운동의 이론적 틀을 제공했다. 가미오는 1916년에 출간된 그의 저서 『조국의 형성을 위하여』(*Forjando Patria*)에서 "미술가들은 왜 조국에서 무허가영업자로 활동하고 있으며, 그들은 왜 비사회적인가!"라고 미술가의 사회 역할에 대해 날카롭게 지적했다. 가미오가 당대 미술가들에

멕시코인류학박물관에 재현된 테오티우아칸 문화의 벽화(600~750년경).

게 심어준 민족주의 이데올로기의 영향력이 얼마나 대단했냐 하면, 샤를로의 저서 『멕시코 벽화 르네상스』(*The Mexican Mural Renaissance*, 1963)에서 사회계층에 따른 미술동향을 설명하기 위한 이론 지침으로 인용될 정도였다.

멕시코의 사회계층은 실질적으로 미학의 다양한 관점을 떼어 놓았다. 중간계급은 유럽적 미술을 고대미술(또는 원주민)에 적합하게 응용했다. 귀족계급에서는 예술이 순수하게 유럽적이기를 요구하고 있으나 이후에 모호한 순수주의가 되어 떠나버리고…….

원주민계층의 경제적인 향상은 대중주의의 인종 융합으로 이루어질 것이다. 또한 문화 융합은 강력한 요소로 증명될 수 있으며……. 원주민과 중간계급이 하나의 표준을 공유할 때 문화적인 자각을 바탕으로 한 하나로 결속된 민족예술은 사실이 될 것이다.[10]

벽화주의가 민족예술로 수립되는 과정에서 정책·문화·이론적 틀은 골격을 갖추어갔다. 그러나 그렇다고 벽화가들의 아이디어가 이러한 틀 안에 끼워 맞춰져 오로지 사회 메시지를 전달하기 위한 요량으로만 제작된 것이라고 단정하기는 곤란하다. 예를 들어 마르크시즘의 틀에 입각해 프롤레타리아 노동자 계급이 갖는 현실적 고려를 부각시켜야 했지만, 실제로 멕시코 벽화에서 노동자의 자리는 인종·문화적 성격이 강한 원주민들로 대체되고 있

었다. 즉 원주민의 일상적인 풍속과 풍경이라는 시각 효과에 초점을 맞추다보니 그들의 노동이 '사회적으로' 어떤 의미를 갖는지에 대해서는 간과하고 말았다.

벽화주의자들의 입장에서는 근본적으로 부르주아 예술——화가 개인에게 치중하는 이젤화를 가리킴——을 부정하며 사회주의의 이상을 실현하기 위해 공공미술의 모델로서 원주민의 전통을 부각시킨 것이다. 그런데도 멕시코 벽화는 정치 이데올로기에 부적절하게 대응한 몇몇 화가에게서 결함을 드러냈다. 그 가운데 리베라는 노동자·농부·원주민에게 관심을 두기보다는 멕시코 정부를 위해 충성했다. 이런 까닭으로 그는 따가운 질책을 모면하기 힘들었다.

벽화운동의 영웅시대를 만든 영웅들

1922~24년 사이의 벽화운동은 리베라·오로스코·시케이로스로 압축되는 세 거장의 영웅시대다. 멕시코의 미술비평가 델 콘데(Teresa del Conde)는 이러한 비유에 대해 이탈리아의 르네상스가 3대 거장인 다 빈치(Leonardo da Vinci)·미켈란젤로(Buonarroti Michelangelo)·라파엘로(Raffaello Sanzio)에 의해 강력히 발휘한 것과 크게 다르지 않다고 지적했다.

국립예비학교 벽화는 벽화운동의 공식적인 출범이라는 점에서 벽화운동의 본보기라 할 수 있다. 또한 미술가들이 각자의 기질과 벽화주의에 대한 사상적 견해가 다르더라도, 모두가 공동의 목표를 실현하기 위해 캠페인에 동참했다는 점은 주목할 만하다. 더욱이

몬테네그로는 산 페드로와 산 파블로 구 수도원에
「산타 크루스 축제」(1922~24)를 그렸다.
이는 리베라의 첫 번째 벽화보다 앞서 그려진 것이다.

벽화가들은 민족으로서의 본질을 쉽게 판독할 수 있도록 비유·상징·서술적인 화법을 개척했다는 점에서 조형적 의미가 있다.

바스콘셀로스 장관은 공식 업무를 수행한 지 얼마 지나지 않아 유럽에서 돌아온 리베라와 몬테네그로(Roberto Montenegro)에게 공공건물 벽면에 회화작업을 수행하는 임무를 맡겼다. 리베라와 몬테네그로는 장관의 신임을 받았던 대표적 인물이다. 이에 몬테네그로는 장관으로부터 산 페드로와 산 파블로 구 수도원 벽면을 위임받고 첫 번째 벽화「산타 크루스 축제」(La fiesta de la Santa Cruz, 1922~24)를 수행했다. 그의 벽화에서는 르네상스 거장들의 흔적이 발견되는데, 예를 들어 이탈리아 화가 보티첼리(Sandro Botticelli)의 섬세한 윤곽 묘사와 다 빈치의 원근법적 실내묘사를 들 수 있다. 몬테네그로는 이 벽화에서 원주민의 민속적인 복식과 일상에서 구한 소재를 르네상스 거장들의 화법에 따라 새롭게 구성했으나 당시 크게 주목받지는 못했다.

리베라는 몬테네그로의 작품이 단조로운 아라베스크 장식이며 정치성이 없다는 이유로 경멸했다. 몬테네그로는 벽화가로서는 성공하지 못했지만 1921년에 '독립 100주년 아르떼 뽀뿔라르 전시회'를 기획하고, 민중예술을 부흥하기 위한 바스콘셀로스의 프로젝트를 성공적으로 수행해 리베라 못지않게 권력의 한가운데에 있던 미술가였다.

1922년에 리베라는 국립예비학교 계단 강당 벽면을 지정받아 그의 첫 번째 벽화「창조」를 그리기 시작했다. 이때 그의 벽화 작업을 도운 젊은 화가로는 게레로·메리다(Carlos Mérida)·샤를

로 · 데 라 쿠에바(Amado de la Cueva) 등이 있었다. 리베라는 이 벽화에서 멕시코의 혼혈인 메스티소가 탄생하는 과정과 인류가 예술과 종교를 통해 하나로 통일된다는 생각을 표현하고자 했다. 사실상 이러한 아이디어는 바스콘셀로스의 저서『미학적 일원론』(Monismo estético)을 조형화한 것으로, 이는 1915년 파리 시절에 「사파티스타 풍경, 게릴라」에서 입체주의 이론 연구를 조형화했던 전력과 유사하다.

파리의 아방가르드 화가 리베라가 벽화를 그린다는 사실은 세간에 화제가 되기에 충분했다. 그의 「창조」가 일반에게 공개되었을 때에는 뜻밖의 혹평이 이어졌다. 일간지『우니베르살』에 실린 기사에서는 '국립예비학교의 장식 입체주의'라 소개했고, 오로스코는 '가짜 입체주의 작품을 선보인 것'이라고 강도 높게 비판했다.[11] 미술비평가 티볼은 리베라가 파리 시절의 경력에서 가져온 입체주의 양감으로 단순화한 표현과 이탈리아 르네상스 특히 조토(Giotto di Bondone)와 미켈란젤로에게서 빌려온 표현을 「창조」에서 찾아냈다. 리베라는 몬테네그로의 벽화를 가리켜 장식적이라고 비아냥거렸지만 티볼의 지적에서 알 수 있듯이 그의 「창조」 또한 크게 다르지 않았다.

오로스코는 리베라보다 1년 늦은 1923년이 되어서야 국립예비학교 벽화에 참여할 수 있었다. 그는 국립예비학교 1층 벽면에 4개의 시리즈로 구성된 벽화를 그렸는데, 그 가운데 하나인 「모성」(Maternidad)은 「창조」와 마찬가지로 우주적이고 우화적이며 보티첼리풍의 특징이 나타나는 점에서 벽화운동의 취지와는 맞

리베라의 「창조」(1922, 국립예비학교)는 그의 첫 번째 벽화다.

오로스코의 「십자가를 부수는 예수 그리스도」(국립예비학교).
그는 다른 벽화가와 달리, 혁명이 낳은 비인간적인 잔인함과 공포를
알고 있었기에, 혁명을 아름답게 포장하지 않았다. 무신론자인 그는
과거와 고대 세계를 신비롭게 인식하지도 않았다.

지 않았다.

시리즈 가운데 하나인 「십자가를 부수는 예수 그리스도」(Christo destruyendo su cruz)에 대해서는 신성 모독적이고 반(反)교회적이라는 비난이 쏟아졌고, 급기야 국립예비학교의 보수적인 학생들에게 테러를 당해 벽화가 훼손되는 일까지 벌어졌다. 이때 손상된 벽화는 1926년에 다시 그려졌다.

국립예비학교에서는 벽화운동의 출발점에서 봤을 때 여러 면에서 의미가 있는 벽화가 진행되었다. 레알의 「찰마의 축제」(La Fiesta de Nuestro Señor de Chalma, 1922~23), 레부엘타스의 「과달루페 축제의 우화」(Alegoría de la Virgen de Guadalupe, 1922~23)에서는 실제로 시골에 살고 있는 원주민의 얼굴, 복장을 토대로 이를 사실적으로 묘사했다는 점에서 에스파냐에서 발전한 실생활사실주의 화풍에 속한다.

그러나 레알이 위임받은 국립예비학교의 중앙계단 벽면은 화가들에게 익숙한 직사각형이 아닌 대각선으로 잘린 모양이었다. 그는 이러한 벽면의 한계를 서구미술의 위대한 스승에게서 답을 구했다. 그것은 이탈리아 화가 우첼로(Paolo Uccello)의 장식적인 성향과 프랑스의 입체주의 화가 레제(Fernand Léger)에게서 운동감을 도입해 장식의 동적 효과를 살린 혼합 구도를 만들어냈다. 또한 알바의 「에스파냐 사람들의 도착과 새로운 땅에 세워진 십자가」(El desembarco de los españoles y la cruz plantada en tierra nuevas, 1922~23)와 샤를로의 「템플로 마요르의 가면」(La Masacre en el Templo Mayor, 1922~23)에서 역사적 장면

레알은「찰마의 축제」(1922~23, 국립예비학교)에서
민속에 대한 사실적인 묘사를 시도했다.

을 생생하게 재현하는 데 주력했다.

한편, 이들 벽화가들 뒤에서 조력자 역할을 수행한 예술가들도
있었다. 그 가운데 리베라의 기술 조수였던 게레로를 꼽을 수 있
다. 그는 과달라하라(멕시코 제2의 도시)에서 칠장이 아버지 곁에
서 대중적 장식에 대해 익혔다. 아버지가 쓰던 알바닐(albañiles:
전통 주점인 풀케리아 벽화를 그릴 때 대중적으로 사용되던 채색
재료)을 석회에 모래와 물을 섞은 에스파냐풍의 스투코 기법에 응
용했다. 또한 그때까지 보존된 대중적인 프레스코화를 면밀히 비
교해, 그동안 잊힌 멕시코 고대의 프레스코 기법을 재발견했다.
사실 이러한 성과는 리베라와 샤를로의 이론적 제안과 게레로의
실무 경험이 덧붙여진 결과였다.

리베라는 게레로의 실험에 고무되어, 자신이 처음에 사용했던

납화법(납을 섞은 고형 안료를 열에 녹여서 쓰는 회화기법)을 뒤로 하고 게레로가 만든 프레스코화 기법을 사용하게 되었다. 리베라는 고대 멕시코 원주민의 경이적인 회화기법을 발견했다며 새로운 기법에 대한 모든 공을 게레로에게 돌렸다. 하지만 시간이 흐르면서 게레로가 기여한 기술 부분은 세상으로부터 잊혀져갔다.

샤를로 또한 벽화가들의 조력자로 활동했다. 오늘날 벽화와 관련해 인용되는 상당수의 자료는 그의 저서나 논문에 수록된 내용에서 발췌되고 있다. 더욱이 그의 아들 존 샤를로(John Charlot)는 현재 하와이대학 미술사 교수인데, 아버지의 모든 자료를 웹사이트에 올려 무료로 제공하고 있다.

샤를로는 외국인 예술가였지만, 당시에 활동했던 어떤 멕시코 미술가들보다도 열정적으로 원주민문화에 몰입했다. 그는 그의 저서 『멕시코 벽화주의의 부흥』에서 "명확하게 설명되지 않는 아득한 옛날의 신비로움, 매장지 위에서 제국의 공기를 들이마시는 것, 원주민의 고고학적인 유물은 이탈리아 르네상스를 위한 그레코 로마 문화의 유적으로서 멕시코를 위한 목적과 동일한 역할을 제공하고 있다"[12]고 명시했다. 이처럼 그는 멕시코 르네상스를 이탈리아 르네상스에 견주었다.

아울러 '멕시코 벽화 르네상스'(Mexican Mural Renaissance)라는 용어는 샤를로가 벽화주의를 학술적 관점에서 정립하는 단계에서 처음으로 사용한 용어였다. 초기의 이탈리아 벽화와 고도로 발전된 르네상스 문명, 그리고 바로크 문화에서는 글을 읽지도 쓸 줄도 모르는 민중에게 벽화를 이용해 종교 교육을 했고, 오늘

날에도 당시 유럽에서 제작된 수많은 벽화는 도시의 고귀함으로 상징되고 있다. 혁명 이후에 민족적으로 태어난 벽화운동은 이와 같은 교육적인 측면에서 본다면 이탈리아 벽화와 매우 유사하다고 볼 수 있다. 실제로 리베라와 시케이로스는 벽화를 그리기에 앞서 각자 이탈리아를 여행하며 프레스코화를 연구했다. 이런 의미에서 샤를로가 명명한 '멕시코 벽화 르네상스'는 흐름을 잘 이해해 핵심을 포착한 용어다.

벽화가들은 정부 산하의 위원회에 통제를 받고 승인을 받아야 하는 체제에서 벗어나 독자적인 위치를 강구하기 위해 1924년 초에 '기술자·화가·조각가의 노조'를 결성했다. 이때 시케이로스가 선언문을 작성했고 리베라·오로스코·시케이로스 등이 선언문을 낭독했다. 이후 1924년 3월에는 이 노조의 이상인 「사회적 정치적 미적 원칙들의 선언」을 공산주의 기관지 『엘 마체테』에 게재했다. 이 선언문은 한마디로 말해 '그동안 유럽에 의지하던 예술을 배척하고 원주민을 그 중심에 놓겠다'고 주장한 것이었다.

우리는 이젤화와 과도하게 지적인 모든 화실예술을 거부하고, 공적 유용성을 지닌 건축 벽면 예술을 옹호한다. 우리는 수입된 미학 표현이나 민중의 느낌에 거슬리는 모든 것은 부르주아적이므로 사라져야 한다고 선언한다. 왜냐하면 이것들은 이미 도시에서 거의 완전히 오염된, 우리 종족의 심미안을 계속 오염시키고 있기 때문이다. 멕시코 민중의 예술은 세계에서 가장 위대하고 건강한 영적 표현이며 이 예술의 원주민전통이야

말로 가장 훌륭한 것이다.[13]

이 선언문은 시케이로스가 1921년에 바르셀로나에서 작성한 글인 「아메리카 화가와 조각가의 새로운 세대를 위한 모던 방향의 세가지 호소」가 기초가 되었다. 그는 거장들의 기록 위에 아메리카 예술가들의 주장을 세워나갔고 이것을 '잃어버린 가치와 새로운 가치의 조화'라고 불렀다. 그의 견해에 따르면 새로운 세대는 영감을 받기 위해 원주민을 바라볼 수 있지만 이것이 인디헤니스모 · 아메리카니스모 · 원시주의를 창조하기 위한 수단이 되어서는 안 된다고 원주민미술을 차용하는 것에 대해 일침을 놓았다.[14] 즉 라틴 아메리카 모더니즘 미술가들이 나아갈 길은 국가 차원을 넘어 우주적으로 진보해야 한다는 것이 그의 생각이었다.

1923년에 들어 노조는 지식인의 모임이 거듭될수록 그들이 주장하는 바는 차츰 예술적인 형태로 모양새를 갖춰나갔다. 그들은 표면적으로는 이젤화——화가 개인에게 치중한 작업으로 벽화의 공공성과 대조된다——를 비판하면서 공공성에 충실한 기념비적인 미술을 촉구했으나, 현실적으로는 벽화를 그리기 위한 재료비를 마련하기 위해서라도 돈이 되는 이젤화를 그려야만 했다. 물론 바스콘셀로스가 일당 5페소를 제작비로 지원하고 있었으나 이것은 미장이에게 지불하는 임금과 재료, 경비를 충당하기에도 턱없이 부족한 액수였다.

한편 벽화운동이 한창 열기를 띠던 1923년 말에 오브레곤 대통령이 선거에 출마할 여당 후보로 카예스(Plutarco Elías Calles)를

지지하자 우에르타(Adolfo de la Huerta)를 주축으로 한 군부가 무장반란을 일으켰다. 이런 가운데 1924년 1월에 유카탄 주의 주지사인 사회주의자 카리요 푸에르토(Felipe Carrillo Puerto)가 전도유망한 젊은 미국인 기자 리드(Alma Reed)와 결혼을 하루 앞두고 우에르타 군에게 잔인하게 암살당하는 사건이 발생했다.

카리요 푸에르토는 바스콘셀로스와 그의 주변에 있던 미술가들을 유카탄으로 초대해서 원주민의 예술, 아르떼 뽀뿔라르에 영감을 준 장본인이었으므로, 이 사건은 바스콘셀로스에게 정치적으로나 개인적인 유대관계를 향해 직격탄을 날린 것이나 다름없었을 것이다. 이 사건이 있은 지 얼마 뒤에 바스콘셀로스가 교육부 장관직을 사임했다. 이에 따라 야심차게 진행되던 벽화 프로그램에도 제동이 걸렸다.

리베라의 서술성과 오로스코의 풍자성

오브레곤 집권기 이후, 벽화가에 대한 정부의 후원과 보호정책이 철회되면서 국립예비학교에서 벽화작업을 했던 미술가들 대부분은 흩어질 수밖에 없었다. 반면 리베라는 바스콘셀로스의 새로운 본부인 교육부 건물에서 정부의 후원을 받아가며 혁명적 민족주의를 홍보하는 벽화를 그릴 수 있었다. 이에 대해 벽화연구가 로드리게스(Antonio Rodríguez)는 『멕시코 벽화운동의 역사』(*A History of Mexican Mural Painting*, 1969)에서 세 명의 거장이 갖는 각각의 특성에 대해 이렇게 언급했다.

"오로스코의 작업은 아마도 리베라의 것보다 멕시코의 진실한

중심부에 밀접해 있다. 시케이로스의 회화는 불안과 반항의 동요를 더욱더 실감나게 반영했다. 그러나 어느 누구도 리베라처럼 탁월하게 민족적인 것, 사회적인 것, 미적인 것 모두를 소유하지는 못했다."[15] 다시 말해 정부고위직 인사들이 보기에 오로스코의 벽화는 쉽게 이해하기 어려웠으며, 시케이로스의 벽화는 저돌적으로 투쟁을 촉구하고 있으니 부담스러웠다. 그렇지만 리베라의 벽화는 정치적으로 문제될 만한 소지를 크게 갖고 있지 않았고, 어렵지도 않았기 때문에 자신들의 이데올로기를 홍보하기에는 적격이라고 판단했다.

리베라는 국립예비학교 벽화를 완성한 뒤 조형예술학부의 대표로 임명되었다. 이는 곧 리베라가 멕시코시티 중심부에 있는 760제곱미터에 이르는 교육부 건물 벽화를 독차지하는 것을 의미했다. 리베라는 3인의 벽화 거장 가운데 가장 먼저 제1인자의 위치를 선점했다.

리베라는 1923∼28년까지 교육부 건물에 총 235개의 벽화를 제작했고, 이어 1929년에서 35년까지 국립궁전의 모든 벽면을 리베라의 벽화로 채우는 제1인자로서의 면모를 과시했다. 그는 교육부 벽화를 통해 대내외적으로 주목받는 최고의 화가로 성장했으며, 멕시코 민중의 삶과 역사라는 주제를 서사적으로 표현할 줄 아는 자신만의 노하우를 쌓아나갔다. 리베라는 국립궁전 벽화를 통해 완벽하게 자신만의 스타일로 고착할 수 있었다.

더군다나 정부가 리베라에게 행정부의 각 기관과 대통령 집무실이 있던 국립궁전 벽면에 멕시코의 역사를 주제로 한 벽화를 의

뢰한 것은 국민들에게 정책 노선을 계몽·선전하기 위해서는 국제적으로 명성을 얻기 시작한 리베라가 제격이라고 판단했기 때문이다.

「멕시코의 역사」(Historia de México, 1929~35)는 여러 벽면에 걸쳐 고대로부터 정복의 역사는 물론 독립과 혁명, 근대국가 수립에 이르기까지 멕시코의 전체 역사를 총망라하고 있다. 리베라는 고대문명을 이상화하기 위해 지속적인 노력을 기울였는데, 이는 그 자신이 고대의 도상을 자료조사하고 이를 조형적으로 접목하는 방식으로 시도되었다.

또한 역사적 사건과 수많은 등장인물을 서술적 좌우교대서식이라는 방법으로 구성했다. 좌우교대서식은 오른쪽에서 왼쪽으로 써나가다가 행이 바뀌면 바로 이어 왼쪽에서 오른쪽으로 써나가는 초기 그리스어문자 또는 상형문자에서 사용된 서식을 말한다. 이 서식에 맞추어 윗부분부터 훑어보면, 멕시코 혁명과 근대에 일어났던 굵직한 사건들이 전개되고 있고, 중간쯤에 내려와서는 아즈텍의 땅이 독수리의 계시를 받은 곳이라는 신화를 재현하고 있다. 이어 더 내려와서는 에스파냐 정복자에 의해 아즈텍 제국이 정복당하는 장면이 재현되고 있다.

이 모든 이야기가 숨 돌릴 틈도 없이 빡빡하게 이어지고 있는데, 흥미로운 사실은 실제의 역사적 순서와는 무관하다는 것이다. 각 시대를 대표할 만한 시각적 도상을 뒤섞어서 배치했을 뿐인데, 보는 이로 하여금 당연히 역사적 순서에 따랐을 것이라는 착각을 하게 한다. 이는 좌우교대서식 위에 아즈텍 석상에서 자주 사용했

리베라의 「멕시코의 역사」(1929~35, 국립궁전) 연작 가운데 하나.
건물의 모든 벽면은 마치 그림 역사책이 펼쳐진 듯
멕시코의 역사를 이미지로 이야기하고 있다.

아즈텍의 케찰코아틀 석상.
깃털 달린 뱀이라고 불릴 만큼 몸통 전체가 깃털로 둘러싸여 있다.

던 표면 장식을 응용했기 때문이다. 이러한 예는 일명 깃털 달린 뱀이라 불리는 케찰코아틀(Quetzalcoatl) 석상에 깃털 장식이 뱀의 몸통에 단단히 밀착한 데서도 나타난다. 「멕시코의 역사」와 케찰코아틀 석상에는 기본적으로 좌우교대서식이라는 구조가 발견되고, 그 구조 위에 응집력 있게 씌워나간 표면을 발견할 수 있다. 이로 인해 화면 전체를 꽉 채운 치밀한 구도 위에 주제와 바탕이 구분되지 않는 독특한 표면 구도가 만들어졌다.

또한 리베라는 코디세(Codeces: 정복 이후의 역사를 기록한 그림책 유형)에서 테두리를 강조해 인물을 묘사하는 화법과 각각의 인물이 평면적으로 나열되는 구성적 특징을 포착해 이를 벽화에 응용했다. 뿐만 아니라 마야 문화의 비석에 새겨진 상형문자를

벽화 하단부에 옮겨놓는데, 사실 이러한 표현은 일종의 문화적 서명으로 보는 것이 타당할 것이다. 서양 회화에서 작가의 서명이 하단부에 들어가는 전통이 있고, 동양 도자기에서 제작지를 의미하는 도장이 하단부에 들어가듯이, 리베라는 마야의 상형문자를 문화적 서명이라는 개념으로 차용했다. 이와 같이 벽화에 응용된 표현기법과 소재들은 고대미술이라는 분명한 출처지가 확인된다. 자료수집에 공을 들인 결과 리베라는 '그림 역사책' 성격이 강한 파노라마식 벽화를 만들 수 있었다.

리베라의 벽화가 순풍에 돛 달듯이 술술 풀렸다면 오로스코의 벽화는 상대적으로 시작부터 순탄치 않았다. 그의 국립예비학교 벽화가 학생들에게 테러를 당한데다 세간의 평가도 부정적이었다. 또한 정권이 교체되면서 그를 보호할 만한 배후세력도 없었다. 이런 여러 가지 이유가 쌓이면서 그의 벽화작업은 1924년에 중단되었다가 1926년에 재개되는 등 부침을 겪어야만 했다.

오로스코에게 국립예비학교 벽화는 리베라의 교육부 벽화와 국립궁전 벽화나 다름없는 오로스코의 화폭이라 할 수 있다. 더욱이 국립예비학교 벽화에는 벽화가로서 오로스코의 성장이 담겨진 이력서와도 같다. 예컨대 그의 초기작들은 몬테네그로, 리베라와 마찬가지로 르네상스 거장들의 그림자가 짙게 드리워 있지만, 1926년 이후에 제작된 벽화에는 오로스코 특유의 캐리커처 경력이 돋보인다.

멕시코의 문인 파스(Octavio Paz)는 오로스코에 대해 "그는 쇼를 부린다거나 이런저런 말을 늘어놓지도 않았으며 해석도 덜 했

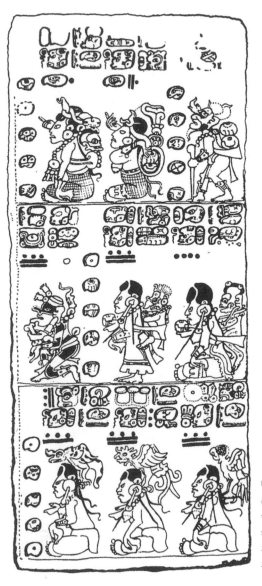

『코디세 드레스덴』
(*Códice Dresdensis*)의
한 페이지. 리베라는 테두
하나만으로도 인물의 동작
잘 나타낼 수 있는 화법에
관심을 가졌다.

마야 문화의 상형문자와 인물이 새겨진 비석.
네모 칸에 얼굴 측면, 몇 개의 점, 선 등으로 표현된 것이 마야의 상형문자다.

다"[16]고 오로스코의 진지한 성격을 콕 집어냈다. 미술비평가 델 콘데는 세 명의 거장 가운데 오로스코의 다른 점만을 찾아내어 요약했다. 예를 들어 그는 정치적인 논쟁에 휘말리지 않았고, 리베라, 시케이로스와 잘 맞지도 않았고 친화력 있는 성격도 아니라고

오로스코는 「부자들의 연회」(1923~24, 국립예비학교)에서
흥청망청 술에 취한 부자와 눈빛이 살아 있는 노동자를 대조시켰다.

서술했다.

오로스코는「부자들의 연회」(El banquete de los ricos, 1923~24)에서 부자와 노동자의 불평등한 삶의 단상을 캐리커처식으로 풍자했다. 흥미롭게도 이 벽화가 제작된 몇 년 뒤에 리베라는 교육부 건물에「부자들의 밤」(La noche de los ricos, 1928)을 그렸다는 사실이다. 한눈에 봐도 사회계층 간의 대조라는 유사한 주제임을 식별할 수 있다. 굳이 이 두 벽화에서 차이점을 구별한다면, 오로스코는 부자와 노동자 계층을 상하방향으로 대조시켰고, 리베라는 이와 다르게 좌우방향으로 대조시킨 정도다.

사회계층 간의 갈등을 시각적으로 양극화시킨 표현은 포사다로부터 계승된 것이며, 이러한 대조는 모도티(Tina Modotti: 이탈리아 출신의 사진작가로 처음으로 멕시코 벽화를 사진으로 기록함)의 사진「우아함과 빈곤」에서도 나타난다. 이처럼 당대 미술가들에게 양극화는 공공연하게 유용된 시각적 표현이었으며, 여기서 라틴아메리카 모더니스트들이 취했던 사회적 계급에 관한 표현이 한 쌍의 이항 대립 구조로 전개되었음을 알 수 있다. 이러한 예는 유럽 모더니스트들에게서도 발견된다. 19세기 말까지도 사육제 의식에서 보헤미안들은 부르주아에 반대해 식민화된 문화에서 가져온 가면이나 의식적 표현으로 대체했다. 유럽 모더니스트들이 중산층에서 저급하다고 낙인찍은 부정적이고 혐오의 대상을 포용해 아주 자연스럽게 시골 소작계급의 민속미술이나 도시 노동계급의 대중미술에 관심을 돌릴 수 있었다.

오로스코는 1932년에 유럽을 여행하는 동안에, 피카소에게 감

리베라는「부자들의 밤」(1928, 교육부)에서 부자들의 방탕한 파티와
혁명군의 긴박한 상황을 대조시켰다.

오로스코의 연작 「아메리카 문명」(1932, 다트머스대학)
가운데 「케찰코아틀의 도래」라는 제목의 벽화.

명받기도 했으나, 그보다는 로마와 라벤나의 비잔틴 시대 모자이크 벽화에 더욱 깊은 찬사를 보냈다. 그때의 감동은 다트머스대학 벽화에 연결되어 있다. 비잔틴 시대의 모자이크 벽화가 그리스도교적 역사관을 보여주듯이, 자신의 세계관을 이분법으로 나눠 「케찰코아틀의 도래」(The Coming of Quetzalcoatl, 1932)와 「케찰코아틀의 귀환」(The Return of Quetzalcoatl, 1932)에서 인간이 비그리스도교적인 태초의 낙원으로부터 그리스도교적인 자본주의의 지옥으로 이행해가는 과정을 담아냈다.

오로스코의 다트머스대학 벽화와 리베라의 국립궁전 벽화 간에는 아메리카 역사를 진보적으로 풀어냈다는 공통점이 있지만, 공

통으로 다룬 케찰코아틀 신화를 해석한 관점에서는 커다란 차이점이 있다. 오로스코는 '아메리카 문명의 진정성은 두 개(원주민과 유럽)의 아메리카에 의해 동등하게 공유된다'는 것을 드러내기 위해 「케찰코아틀의 도래」와 「케찰코아틀의 귀환」으로 아즈텍의 시간과 현재의 시간을 연결했다.

아즈텍의 케찰코아틀 신화에서 케찰코아틀 신이 다시 돌아오겠다던 그의 예언이 실현된다는 가정 아래 현재에서 과거로 돌아가 거울에 비쳐지는 자신들의 역사를 그로테스크하게 반추한 것이 케찰코아틀에 관한 그의 벽화다. 즉 오로스코는 케찰코아틀 신화를 단순히 신화로 여기지 않고 자신이 살고 있는 시간대에 그의 예언을 실현시킨 것이다. 이와 달리 리베라가 묘사한 케찰코아틀 신은 하늘에 떠 있는 구름처럼 동화 속의 한 장면으로 묘사되어, 마치 인간세계와 동떨어진 방관자로 비쳐지고 있다.

1927년에 벽화가들에 대한 정부의 후원과 보호정책이 철회되었을 때, 오로스코는 비평가·도덕주의자·보수주의자의 맹렬한 공격을 받아 미국으로 피신해야만 했다. 뉴욕에 정착한 뒤 오로스코는 국제적 명성을 얻어가며, 자국민들에게 자신의 예술적 진가를 알리고자 노력했다. 그러한 일환으로, 1930년에 캘리포니아 주의 포모나대학에서 의뢰받은 벽화에서는 그동안 다루었던 사회비판과 역사적 주제를 접어두고, 보다 보편적인 주제를 다루기로 결단을 내렸다.

그는 이 벽화에서 인간에게 불을 전해준 고대 그리스 신화의 자기희생적인 거인 프로메테우스를 그리기로 마음먹었다. 이를 위

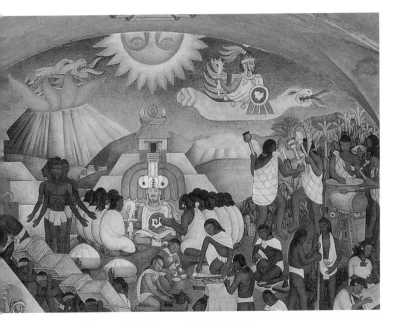

리베라의 연작 「멕시코의 역사」(1935, 국립궁전) 가운데
「케찰코아틀의 전설」이라는 제목의 벽화.

해 오로스코는 미켈란젤로의 「최후의 심판」에서 천국에 대한 인간
의 갈망과 지옥의 공포를 생생히 표현한 인물들을 연구했고, 산카
를로스미술학교 시절의 소묘 수업을 회상하면서 전력을 다해 운
명의 굴레에 맞서는 팽팽하게 긴장된 근육질의 프로메테우스를
그려냈다. 미켈란젤로에 버금가는 기념비적 거인의 모습으로 「프
로메테우스」(Prometheus, 1930)가 탄생되었다.

　프로메테우스는 인간들에게 지식과 자유의 불을 건네주었다는
이유로 제우스로부터 바위에 묶인 채 매에게 영원히 간을 파먹히

오로스코의 「프로메테우스」(1930, 포모다대학).

는 형벌을 받아야만 했다. 오로스코는 프로메테우스라는 존재를 자신의 전형적인 모델로 전환시켜나갔는데, 미국생활을 정리하고 멕시코에 돌아와 그리기 시작한 카바냐스 병원 벽화에서 프로메테우스는 다시 등장했다. 그 가운데 원형 천장에 그려진 프레스코 벽화에서 지중해의 영웅인 프로메테우스와 원주민 아메리카의 영웅인 케찰코아틀을 화염 속에서 영원히 부활한 것으로 표현했다. 이 벽화에서 두 영웅은 마치 전생에 운명 지어진 인연 같다.

오로스코는 리베라가 고대 세계를 신비롭게 표현한 유토피아 관점과는 다른 지점에서 탐구한 벽화가였다. 무신론자이면서 회의론자인 오로스코가 표현하고자 했던 것은 미화시키지 않는 데 있었다. 시각적으로 읽히지 않고 그 의미로 읽히기를 원했던 그는 오늘날 멕시코 예술가들에게 존중받는 유일한 벽화가로 남았다.

원주민 시각문화의 몽환적 현시現時, 초현실주의

미국의 미술사가 마이어(Bernard S. Myers)는 벽화운동 이후의 상황에 대해 "멕시코 모던에서 주인이 바뀐 것은 미술가들이 정부 행정기관으로부터 자유로워진 것을 의미하며 이는 사적인 성격이 증대된 데서 나타난다"[17]고 요약했다.

라틴아메리카에서 초현실주의에 대한 관심은 멕시코에서 집중적으로 나타났으며, 이는 초현실주의 지도자 브르통이 1938년에 멕시코를 방문해서 칼로의 작품을 소개하면서부터 더욱더 뜨거워졌다. 브르통의 여행 목적은 초현실주의 강연과 오랫동안 경애하던 트로츠키(Leon Trotsky)를 만나는 데 있었다.

오로스코는 「화염 속의 인간」(1938~39, 과달라하라의 카바냐스 병원)에서
프로메테우스와 케찰코아틀 두 영웅을 뜨거운 화염 속에서 부활시켰다.

그는 멕시코에 도착해서 칼로와 리베라의 집에 머물렀는데, 멕
시코를 가리켜 '특히 초현실주의 장소'[18]라고 부를 정도로 그들의
문화와 예술에 깊이 매료되어 있었다.

특히 브르통은 칼로의 작품에 대해 "내가 멕시코에 도착해서 구
속에서 해방되었을 때, 그녀의 작업에서 순수한 초현실주의 기운
이 넘쳐나는 자유로움을 발견할 수 있었다"[19]고 언급했다.

1920~30년대에 잘 알려진 멕시코 미술가들 대부분은 외부세계(유럽)에서 들어온 본보기를 의도적으로 거부했지만, 초현실주의자들의 경우는 사회·정치 활동에 지배받는 이념적 성격의 미술을 거부했다. 이것은 벽화 제1세대를 비판하고 두각을 나타내기 시작한 젊은 화가 타마요에게서 잘 나타나며, 그의 글 「사실적인 표현 안에서 정신적 퇴보와 조형성을 무시하는 처사에 대해」에서 벽화가들이 주도하는 민족주의의 착각을 버리라고 강력히 규탄했다. 이 무렵 멕시코에 머물고 있었던 브르통은 타마요의 주장에 힘을 보탰다.

브르통은 타마요 작품에 나타나는 자유분방한 형태에 감동을 받았다. 그의 생각에는 이러한 조형감각이 작가 타마요의 간절한 갈망에 의해 이루어지는 것이라고 단언했다. 하나는 라틴아메리카와 유럽 대륙 사이에서 소통되고 재개될 수 있는 공통적 언어로서의 회화에 대한 갈망이었고, 다른 하나는 멕시코의 항구적인 원리에서 발췌될 수 있는 회화에 대한 갈망이었다. 브르통은 리베라의 벽화에 대해서는 그의 모든 프레스코화가 사회적 사실주의 이념과 강하게 연결된 것이라 판단하고는, 파리로 돌아가 「멕시코 소비에트」(Souvenir du Mexique, 1939)라는 글을 통해 벽화운동에 대한 이모저모를 소개했다.

1940년에 멕시코에서 개최된 초현실주의 국제전

오스트리아인 팔렌(Wolfgang Paalen)은 유럽에서 다양한 아방가르드 경력을 겸비한 예술가로, 1939년에 칼로의 초대를 받아 멕

시코에 도착했다. 그는 멕시코 주재 초현실주의 특파원이던 페루의 시인 모로(César Moro)와 함께 1940년 멕시코의 근대미술관에서 '초현실주의 국제전'(Exposición Internacional del Surrealismo)을 기획했다. 모로는 '초현실주의 국제전'의 「추천사」에 이 전시의 의미를 이렇게 썼다.

멕시코와 페루는 에스파냐의 야만적인 침공으로 인해 오늘날까지 후유증이 지속되고 있는 나라다. 그럼에도 국제적인 초현실주의의 조준선 위에 가능한 한 빨리 귀속되어야 하는 수많은 빛을 간직한 곳이다.[20]

전시회의 카탈로그는 멕시코 근대사진예술을 대표하는 사진가 알바레스 브라보(Manuel Álvarez Bravo)가 촬영했다. 전시회는 두 가지 주제로 구성되었다. 하나는 국제적으로 인지도가 높은 미술가(아르프 · 자코메티 · 무어 · 피카소 · 달리 등)들이 보내온 초현실주의 작품이었고, 다른 하나는 멕시코 화가들의 작품이었다. 이 가운데 칼로는 「두 명의 프리다」(Las Dos Fridas, 1939)에서 한 남성에 대한 여성의 자아를 두 명으로 이원화된 자화상으로 그려 많은 이의 주목을 받았다.

특히 전시 회화작품과 별도로 멕시코의 고대미술과 아르떼 뽀뿔라르를 전시에 포함시켰다. 그 가운데 리베라가 수집한 콜리마의 도기, 게레로와 과달라하라에서 가져온 수많은 가면은 전시장을 가득 메웠다. 이러한 분위기로 초현실주의 전시가 멕시코에서

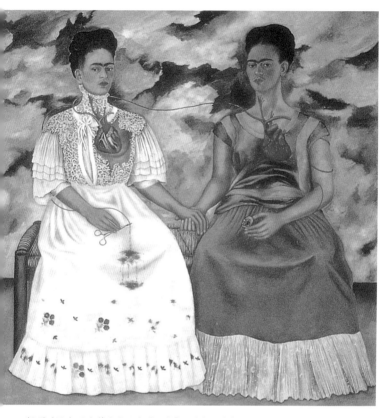

'초현실주의 국제전'에 출품한 칼로의 「두 명의 프리다」(1939).
칼로는 보통 아담한 크기의 캔버스 작업을 하곤 했는데,
이 그림에서는 아주 큰 화폭에 도전했다. 큰 캔버스를 도구 삼아
스스로의 삶을 개척하겠다는 그녀의 의지를 표현한 것이다.

이루어진 것임을 나타내기에 충분했기에 라틴아메리카 미술가들은 의기양양할 수 있었다.

'초현실주의 국제전'에 힘입어 초현실주의에 대한 평론지와 저서는 1920년대 후반에 광범위하게 보급되었고, 이때 문인과 미술가들은 전체보다는 개인적인 관심에 초점을 맞춰 각자가 추구하는 방식으로 다양하게 예술작업을 전개해나갔다. 팔렌은 전시가 끝난 후에도 멕시코에 머무르면서 1942년에 초현실주의 평론지 『딘』(*Dyn*, 1942~44)을 발간했다. 그는 평론지에서 멕시코에 살고 있는 초현실주의자들의 작품을 미술·시·철학·민속학을 구분하지 않고 활기차게 섞어놓는 편집 방식으로 초현실주의 평론지의 기반을 다졌다.

1943년에는 고고학자인 알폰소 카소(Alfonso Caso), 화가 코바루비아스(Miguel Covarrubias)와 같이 대표적인 기고가들을 중심으로 특집호 『아메르-인디안』(*Amer-Indian*)이 발간되었다. 또한 이 시기에 주목할 만한 평론지에는 『쿠아데르노스 아메리카노스』(*Cuadernos Americanos*)가 있는데, 여기서는 아메리카 연구와 현대미술을 따로 분리해 구성했다. 1944년에는 라레아(Juan Larrea)의 논문 「구대륙과 신대륙 사이의 초현실주의」가 게재되었는데, 그는 신대륙에서 향유하는 초현실주의의 꿈이 보편적인 시적 리얼리즘의 형태를 실현하기 위한 정체성에 있다고 파악했다.

환상이 현실로 드러나다

브르통은 초현실주의란 '두 개의 다소 어긋나는 현실을 병치하는 것'이라고 정의한 바 있다. 브르통의 이러한 생각은 프로이트에게서 영향을 받은 것이다. 프로이트는 꿈을 소망이 딴 곳으로 옮겨진 전치(轉置)로 보고, 이것을 하나의 왜곡된 상형문자로 이해했다. 또한 증상에 대해서는 갈등상태의 욕망이 신체적으로 표현된 것으로 이해했다. 초현실주의는 프로이트 이론에 영향을 받아 이미지를 일종의 꿈으로, 대상은 증상이라고 파악했다.

유럽의 초현실주의는 파리를 중심으로 이루어졌으며, 1930년대 후반에 들어서는 점점 더 마술적이고 원시적인 성향으로 변모되었다. 여기에는 브르통이 라틴아메리카에서 경험한 것을 특별한 가치로 전환하고자 한 그의 의도가 투영되었다. 이런 경향은 1947년에 열린 '파리 초현실주의 국제전'에서 '미신의 방'을 포함해 '제단' 시리즈가 전시되면서 확연하게 나타났다.

프로이트와 유럽의 초현실주의자들에게 꿈이란 현실 속에서 파열되는 방식으로 일어나 현실 밖, 현실이 아닌 지점으로 전치된 것이었다. 그러나 라틴아메리카의 초현실주의자들에게 꿈은 현실 속에서 중첩된 방식으로 일어나 현실 안, 현실의 지점에서 포개진 것이었다. 미술사가 프람폴리니(Ida Rodríguez Prampolini)는 저서 『멕시코의 초현실주의와 환상적 예술』(*El surrealismo y el arte fantástico en México*, 1969)에서 라틴아메리카의 초현실주의는 '환상적인 요소가 현실로 드러난 것'이라 정의했고, 이러한 특성으로 라틴아메리카의 초현실주의는 유럽 초현실주의의 영향

을 받은 것이 아니라고 주장했다.

라틴아메리카의 초현실주의는 추종자들에 의해 두 가지 양상으로
전개되었다. 한 부류는 유럽의 초현실주의를 시각문화의 관점에서
해석한 라틴아메리카 미술가들이었다. 여기에 해당되는 작가에는
루이스(Antonio Ruiz) · 칼로 · 이스키에르도(María Izquierdo)가
있다. 또 다른 한 부류로는 1936~42년 사이에 유럽의 악화된 정치
상황으로 인해 라틴아메리카, 특히 멕시코에 도착한 유럽의 지식인
과 예술가 들이 있다.

여기에는 에스파냐의 초현실주의 화가 바로(Remedios Varo) ·
영국의 초현실주의 화가 캐링턴(Leonora Carrington) · 프랑스의
초현실주의 문인이자 화가 라홍(Alice Rahon)이 있다.

멕시코의 초현실주의자, 루이스 · 칼로 · 이스키에르도

루이스는 당시에 초현실주의를 대표하는 작가 가운데 한 명이
었다. 그의 작품에 재현되는 몽환적인 대상들은 기이한 모습으로
비쳐지기보다는 마치 정물화나 풍경화에 그려지는 대상처럼 매우
천연덕스럽게 현실생활의 한 부분을 차지한다. 이러한 예는 그의
「말린체의 꿈」(El sueño de la Malinche, 1939)에서 잘 나타난
다. 역사 속에 존재했던 말린체라는 원주민 여인은 원주민과 에스
파냐 정복자 코르테스 가운데에 서서 양쪽에서 하는 말을 통역했
다. 정복자 입장에서 보면, 말린체는 안내자 겸 통역가의 역할을
한 것으로 평가되지만, 원주민 입장에서 보면 민족을 배반한 극악
무도한 반역자였다. 왜냐하면 그녀는 통역뿐만 아니라 아주 중요

원주민(왼쪽)과 에스파냐 정복자(오른쪽) 사이에서 통역하는 말린체의 모습이다.

한 정보까지도 넘겨줬기 때문이다.

루이스는 말린체가 덮고 있는 황금색 홑이불에 식민지시대 최고의 권위자임을 나타내는 호사스러운 유럽식 성채를 그려 넣었다. 그러나 악몽에 시달리는 듯 말린체의 얼굴은 온통 찡그려 있다. 루이스는 절대로 숙면할 수 없는 말린체를 통해 권력의 이면에 감춰진 변민을 암시했다. 역사적으로 평가되는 말린체의 이미지는 루이스같이 민족의 배반자, 반역자라는 부정적 이미지로 해

석되기도 한다. 반면 오로스코의 벽화「코르테스와 말린체」에서는 최초의 메스티소를 출산한 민족의 어머니로 재현되기도 했다. 루이스의 부정적 해석 또는 오로스코의 긍정적 해석이건 간에 역사 속 인물이 갖는 초현실성(악몽)을 현실(침대 위의 잠)에 병치해 현실에 잠복된 초현실성을 밖으로 끄집어낸 것이 라틴아메리카식의 초현실주의였다. 그로 인해 현실 상황 위에 초현실 상황이 겹쳐지는 중첩의 초현실주의가 만들어진 것이다.

라틴아메리카 초현실주의에 나타나는 또 다른 특징은 칼로와 이스키에르도같이 여성예술가의 눈부신 활약에 있다. 칼로는 자신이 메스티소 혈통으로 태어났다는 강한 자의식을「나의 조부모와 부모 그리고 나」(Mis abuelos, mis padres y yo, 1936)에서 직설적으로 드러내고 있다. 칼로는 메스티소 어머니와 유럽인 아버지 사이에서 메스티소로 태어난 자신의 혈통을 가계도 형식으로 구성했는데, 이는 바스콘셀로스가 혼혈-인종 이념으로 내세운 메스티소화 정책이 반영된 것이다.

브르통은 칼로의 작품에 대해 '그림같이 생생한 초현실주의자'라고 언급하며, 그녀에게 '초현실주의자'라는 명찰을 달았지만, 정작 그녀 자신은 초현실주의자가 아니라고 완강히 사절했다. 실제로 칼로의 경우는 유럽 현대미술의 자극을 받지 않고도 멕시코적인 정서만으로 뿌리내린 토착 성향이 강한 화가였으므로, 자신이 초현실주의자가 아니라는 단호한 태도는 유럽의 초현실주의와 변별점을 갖겠다는 의지였다. 칼로의 자서전 작가 헤레라는 유럽 초현실주의자들이 잠재의식을 탐구해 논리의 한계를 벗어나고자

루이스는 「말린체의 꿈」(1939)에서 말린체를 재현했다.
말린체는 최고 권력을 누리는 위치에 있었지만 결코 깊이 잠들지 못했다.

멕시코 남부도시 오하카 주 교회 천장에 장식된 부조.
『성경』에 등장하는 각 인물들이 마치 사과나무의 열매처럼 매달려 있다.
멕시코 미술은 원래부터 바로크 미술이라는 말이 있을 정도로 장식 성향이 강하다.

했던 것과 다르게, 칼로의 세계관은 자신의 인생에서 비롯된 것이라고 지적했다.

리베라의 아내라는 칼로의 사회적 위치는 미술가들의 사회적 비중이 높았던 1920~30년대에 민족주의를 향한 최전선의 자리를 부여했다. 이렇게 사회적으로 주목받았던 것과 다르게, 칼로 자신은 한 여성으로서 실현하고자 한 자아적 욕망을 주관적이거나 특별하게 다루지 않고 오히려 멀찌감치 떨어뜨려 차갑게 응시했다. 즉 거울에 비친 자신의 얼굴을 관찰해 이를 그리는 과정에

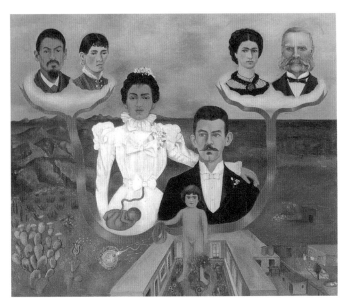

칼로는 「나의 조부모와 부모, 그리고 나」(1936)에서 자신이
태어난 푸른 집을 배경으로 가계도를 그렸다. 어린 칼로가 손에 쥐고 있는
빨간 끈(탯줄)이 그녀의 부모와 조부모 사이를 잇고 있다.

는 주관적 관점이 아닌 객관적 관점이 작용한 것이다. 마치 사진
가가 촬영한 증명사진같이 대상을 기록한다는 의미에서 그녀의
자서전적인 자화상은 남 얘기하듯이 자신에 대해 써내려간 저널
리스트의 문장과도 같다.

칼로는 브르통, 트로츠키같이 당대 유명 인사들과 밀접하게 교
류했다. 브르통이 멕시코를 방문해 칼로와 리베라의 집에서 머물
렀을 때, 이미 그 집에는 리베라의 또 다른 손님인 트로츠키가 있
었다. 트로츠키는 이들 화가 부부와 함께 생활하면서 이념적 미술

이 나아갈 향방에 대해 「독립적인 혁명 예술을 위한 표명」이라는 글을 썼다. 브르통은 파리에 돌아와 전시회 '멕시코'(Mexique, 1939)를 조직하고 카탈로그 「서문」에서 칼로, 알바레스 브라보를 포함한 멕시코의 여러 미술가를 소개했다.

특히 멕시코의 초현실주의 여성예술가들과 유럽에서 온 초현실주의 평론가 사이에는 하나의 공조가 이루어졌는데, 가령 칼로와 브르통, 이스키에르도와 아르토(Antonin Artaud)의 예에서 잘 나타난다.[21] 미술사가 애즈는 2005년에 '칼로의 동시대, 멕시코·여성·초현실주의'(Kahlo's Contemporaries, Mexico: women: surrealism) 전시를 기획하고 심포지엄을 주관했는데, 이때 「멕시코·여성·초현실주의」라는 글에서 멕시코의 여성예술가와 초현실주의 평론가 사이의 관계에 대해 주목했다. 아르토는 초현실주의 구성원 가운데 인지도가 높았던 프랑스 시인이자 극작가였는데, 브르통보다 2년 먼저 1936년에 멕시코를 방문해 타라우마라 원주민 공동체가 가진 삶의 방식에 깊이 매료되었다. 그는 멕시코 시티에 도착해서 원주민에 대한 표현을 미화시키지 않고 보이는 그대로 표현하기를 주장한 이스키에르도와 친구가 되었다.

이스키에르도는 아르토의 초현실주의에 영향을 받아 「자유의 알레고리」(Allegory of Liberty, 1937)에서 우연하게 맞닥뜨린 영감이나 즉석에서 연출된 초현실적 공간을 표현하는 것이 가능해졌다. '알레고리'는 많은 초현실주의자들이 찬미하는 블레이크(William Blake)에게서 영감을 받은 은유적인 표현양식이다. 이스키에르도는 남성우월주의의 땅에서 암울하게 살아가는 여성들

의 울부짖음을 암시적으로 표현하려고 알레고리를 사용했다. 이렇 듯 칼로와 이스키에르도는 각각 자신들을 지지한 초현실주의 평론 가들과 밀접한 연관이 있었다. 그러나 브르통과 아르토의 관계가 나빠지자 그 피해는 고스란히 이스키에르도에게 돌아갔다. 1937 년에 아르토는 이스키에르도의 작품을 들고 파리로 돌아와 전시회 를 개최했는데, 이때 브르통도 이 전시를 관람했던 것이다.

그러나 이듬해 브르통이 멕시코를 방문했을 때, 그는 이스키에 르도를 만나지 않았을 뿐만 아니라 그의 주도 아래 멕시코시티에 서 열린 '초현실주의 국제전'에 이스키에르도를 참여시키지 않았 다. 이런 상황에서 이스키에르도는 「신조」(Credo)라는 글에서 자 신이 생각하는 초현실적인 표현에 대해 이렇게 밝혔다. "나는 일 화·민속·정치적 소재를 피하는데, 그 까닭은 그것들은 시각적 이지도 않고 시적인 힘도 갖고 있지 않기 때문이다. 내가 생각하 는 초현실주의는 인간의 이미지 위에 열려 있는 창문 같은 것이 다. 그래서 초현실주의는 인간과 함께, 매우 인간적이어야 한다"[22] 고 썼다.

그녀의 주장은 권력을 쥐고 있던 이들을 향한 절규에 가까웠다. 이 글에서 이스키에르도는 브르통이 그동안 주장해왔던 '무의식 의 초현실주의 회화' 또는 '또 다른 실재 위에 열려 있는 창문'에 대한 반항심을 가감 없이 표출했다. 그녀 자신이 추구하고자 한 초현실주의는 여성 자신의 목소리로 멕시코의 종교, 영혼에 관한 원주민적 주제를 이야기하는 것이었다. 그녀야말로 진정한 여성 주의자였다.

유럽에서 온 초현실주의자, 바로 · 캐링턴 · 라홍

에스파냐 내전과 제2차 세계대전을 피해 멕시코로 망명한 이들 가운데에는 바로 · 캐링턴 · 라홍 같은 초현실주의 작가가 있었다. 1971년 멕시코근대미술관에서 '레메디오스 바로의 작품, 1913~63'이 대규모로 개최되었는데, 이때 바로의 초현실주의 작품을 통해 망명한 외국인 초현실주의 여성작가에 대한 대중의 관심으로 이어졌다. 공교롭게도 그녀들 각자가 멕시코에 도착한 사연은 남편 또는 남자친구로 불리는 배우자와 동반했다는 공통점이 있다. 이와 아울러 그녀들 각자가 멕시코에서 살아온 방식 또한 공교롭게도 일치했다. 자신의 길을 걸으며 명성을 얻기 위해 노력하지 않았으며, 자신들의 작업이 돈벌이로 이어지는 경제활동을 하지 않았다. 즉 그녀들 각자는 명성이나 돈벌이에 대해 자각조차 못 할 정도로 자신들이 추구한 초현실 세계에 깊이 몰입되어 있었다.

에스파냐 태생인 바로는 초현실주의 화가 달리(Salvador Dalí)와 함께 미술학교에 다녔으며, 그녀의 연인 초현실주의자 페레(Benjamin Péret)와 함께 초현실주의 활동을 하다가 좌익 정치 결사에 가입한 것이 문제가 되어 무일푼으로 멕시코로 망명했다. 영국 태생인 캐링턴은 미술사에서 일반적으로 초현실주의 화가 에른스트(Max Ernst)의 연인이라는 수식어로 소개되고 있다. 제2차 세계대전 중에 에른스트가 체포되면서 캐링턴은 충격을 받아 정신질환을 앓는데, 우여곡절 끝에 멕시코 시인이자 외교관인 레두크(Renato Leduc)를 만나 도망치다시피 멕시코에 도착했다.

바로와 캐링턴은 망명하기 전부터 파리에서 알고 지내는 사이

였으나. 각자의 사연으로 전혀 예상치 못한 장소에서 재회하게 되자 어느 누구보다 긴밀하게 정신적인 친분을 교감하는 관계로 발전했다. 때로는 각자의 작업에서 같은 주제를 그리곤 했는데, 바로의 「나선형길」(Spiral Transit, 1962)과 캐링턴의 「미로」(The Labyrinth, 1991)에서 공통적으로 나선형 구조를 그렸다.

캐링턴의 「미로」는 제작년도로만 본다면, 흡사 바로의 작품을 인용한 것으로 보일 수 있으나, 이러한 형태들은 오래전부터 둘이 함께 교감한 초현실적인 세계였다. 둘은 끝도 없는 초현실적 상상력을 공유하면서 그녀들에게 운명의 장소가 된 멕시코에서 어느 누구도 흉내낼 수 없는 창의적인 관계로 성숙해나갔다. 뭉게구름처럼 뜨문뜨문 떠다니기만 한 상상, 꿈, 환상을 형상화하기 위해 둘은 어느 누구——특히 유럽의 초현실주의자——에게도 간섭받지 않는 새로운 회화적 언어를 확립시키고자 공동의 노력을 기울였다. 캐링턴은 "바로는 내 인생을 변화시킨 특별한 존재입니다"[23]라고 회상할 정도로 각자에게 서로의 존재는 어떤 미술사조보다 절대적인 영향을 미쳤다.

그런데도 라틴아메리카 초현실주의를 다룰 때 이들 작가들은 다뤄지기도 하고 때로는 다뤄지지 않기도 한다. 다뤄지는 까닭은 멕시코에서 오랫동안 살면서 가장 진귀한 작업을 쏟아낸 장소가 멕시코였기 때문이지만 다뤄지지 않는 까닭은 실제로 그들 작품에는 외적으로 멕시코의 영향이 두드러지지 않아서다. 바로가 생애 마지막 10년 동안에 마치 봇물 쏟아붓듯이 그려낸 초현실주의 세계에는 멕시코의 흔적, 당대의 수많은 작가에게 공통적으로 재

현되는 문화적 특징을 찾아보기가 힘들다.

캐링턴의 경우도 크게 다르지 않지만 멕시코인류학박물관에 그린 벽화 「마야의 마술적 세계」(El mundo mágico de los mayas, 1963)에서는 고대와 현대를 조화시켜 멕시코 사회에 대한 비전을 제시하고자 했다. 이를 위해 그녀는 마야 문화와 신화를 기록한 신성한 텍스트 『포폴부』(Popol Vub)에서 인간의 창조, 신의 행위에 대한 기록을 이미지화했고, 고대 유적지에서 느껴지는 신성한 기운을 마술세계의 이미지로 그려냈다.

그러나 라홍 같은 초현실주의자는 멕시코 본토 예술가 못지않게 문화에서 영감을 받았다. 그녀의 남편은 '초현실주의 국제전'을 기획한 팔렌이고, 그녀의 초현실주의 회화와 시는 팔렌이 창간한 평론지 『딘』에 헌정되었다. 라홍이 초현실주의자들과 친분을 쌓기 시작한 것은 1930년대 후반 유럽에서 시인으로 활동하면서부터인데, 1939년에 팔렌과 멕시코에 정착하면서 본격적으로 회화 작업에 뛰어들었다.

그녀가 그림을 그리게 된 계기는 어느 날 팔렌이 다 쓰고 버린 팔레트를 보면서 어쩌면 저것도 다시 사용한다면 새로 태어날 수 있지 않을까라는 생각에서 비롯되었다. 라홍은 팔레트를 마치 캔버스 삼아, 팔레트에 남아 있는 다 굳어버린 물감 표면을 예리한 도구로 세게 긁어가며 풍경화를 그려나갔다. 그녀는 사각사각 긁어내는 소리가 깜깜한 동굴 안에서 동굴 밖으로 걸어나가는 발자국 소리 같았다. 그래서 이번에는 색지 위에 모래나 시멘트를 덧붙여 표면층의 질감을 만들었다. 그리고 이것을 못으로 긁으면서

마야 유적지에서 발견된 점토판으로 자유로운 선적 표현이 특징이다. 거칠게 남아 있는 붓질, 무의식적으로 그어진 선에서 라홍이 원시적으로 표현하고자 했던 이미지가 전달되고 있다.

원시적인 기호형태같이 선적인 그림을 그렸는데, 그 사이로 어렴풋이 집·동물·사람·상형문자가 보였다. 이처럼 직관적으로 다가간 초기작에서는 무의식의 창조적 힘을 예술로 표현하기 위한 자동기술법이 역력하게 나타나며, 기법면에서 본다면 1920년대에 초현실주의자 마송(Andre Masson)이 물감에 모래를 섞어 캔버스에 덧칠하는 기법과 유사하다.

라홍은 「포획된 고양이」(Gato de Caza, 1944)에서 자연계 형태를 의식적인 억압 없이 마음대로 연상해 고양이의 원래 형태를

변형시켰다. 그녀는 자신의 무의식 저 너머에 있는 이미지를 해방시키려고 자동기술법에 의존했으며, 이를 통해 자연계의 형태를 변형시키는 신비적 변성에 주력했다. 그녀는 자신의 작업에 대해 전시 카탈로그 「서문」에 이렇게 적고 있다. "최초의 회화는 마술적이었다. 마치 닫혀 '보이지 않는 것'을 열기 위한 열쇠와도 같았다. 작품의 가치는 주문의 힘에 있었고, 그 힘은 재능만으로는 달성할 수 없는 것이었다. 샤먼이나 무녀·마법사처럼 화가는 자신을 겸허하게 받아들여야 했다. 그렇게 해야만 정신이나 형체가 비로소 그의 앞에 모습을 나타낼 수 있기 때문이다."[24]

이처럼 라홍은 고대인들이 살았던 신비에 싸인 공간에서 불가사의하고 이상야릇한 꿈에 대해 상상했고 그것을 추상적 기호나 마술적 의식을 사용해 시각적으로 엮어나갔다. 실제로 이러한 표현은 회화의 기원으로부터 끊임없이 반복되는 현상으로 라홍뿐 아니라 여러 미술가에게서 추상적 기호에 집중한 표현을 찾아볼 수 있다.

라틴아메리카 출신의 미술가들이 가장 중요하게 여겼던 문제는 유럽과 다르고자 한 정신에 있었다. 그래야만 자신들에게 영원히 귀속되는 '라틴아메리카의 모더니즘'이라고 외칠 수 있었다. 그들 대부분은 진보적인 사상을 가진 엘리트 계층이었고, 어떻게 해서든지 유럽과 뚜렷이 다른 변별점을 도출하기 위해 자신들이 유럽에서 들여온 사상을 가지고 자신들의 사회에 직접 실험했다. 이제껏 아무도 지나가지 않았던 통로를 지나면서 결정화된 것이 있는데, 그것은 자신들의 역사에 감성적 자극을 받았다는 것이다. 그

래서 그들의 미술에는 이것이 미술인지, 아니면 문화·인종·민속적인 자료집인지 분간이 가지 않을 정도로 자신들의 목소리를 힘껏 발산하는 것에만 정신을 팔고 있었다.

1) 제1장의 기본적인 자료는 애즈의 저서를 참조했다. Dawn Ades, *Art in Latin America: The Modern Era, 1820~1980*, New Haven and London: Yale University Press, 1989, pp.1~2.

2) 고이티아에 대한 기초 자료는 포마데의 논문을 참조했다. Rita Pomade, "Francisco Goitia-A Product of His Times", mexconnect 웹사이트.

3) 19세기 라틴아메리카의 풍자적 캐리커처에 관한 자료는 애즈의 저서를 참조했다. Ades, 앞의 책, 1989, pp.111~112.

4) 포사다에 대한 미학적 평가와 생활환경에 대한 자료는 티볼의 저서를 참조했다. Raquel Tibol, *Historia general del Arte Mexicano, Epoca Moderna y Contemporáneo*, tomo I, México: Hermes, 1975a, p.211.

5) 카를로스 푸엔테스, 서성철 옮김, 『라틴 아메리카의 역사』, 까치, 1997, 363쪽.

6) 노벨로의 저서는 여러 미술가와 문인이 기록한 아르떼 뽀뿔라르에 대한 글을 엮어낸 것으로, 이 글의 제1장과 제2장을 참조했다. Victoria Novelo, *Artesanos, artesanías y arte popular de México*, México: Consejo Nacional para la Cultura y las Artes, Dirección General de Culturas Populares, INI, Universidad de Colima, 1996.

7) Tibol, 앞의 책, p.222.

8) 20세기 멕시코 미술에 대한 이론적인 요약은 델 콘테의 글을 참조했다. Teresa Del Conde, "México Latin American Art in the Twentieth Century", in Edward J. Sullivan, *Latin American Art in the Twentieth Century*, New York: Phaidon Press, 2006, p.18. José Clemente Orozco, *Autobiografía*, 재인용.

9) Del Conde, 앞의 글, 2006, p.22. "José Vasconcelos, de su vida y su obra", Textos selectos de las Jornadas Vasconcelianas de 1982, 재인용.

10) Ades, 앞의 책, p.153. Jean Charlot, *The Mexican Mural Renaissance*, p.68, 재인용.

11) 같은 책, pp.156~157. *El Universal*, 10 Mar 1923, 재인용.

12) Del Conde, 같은 글, p.24. Jean Charlot, *El renacimiento del muralismo mexicano, 1920~25*, 재인용.

13) 이성형, 『라틴아메리카의 문화적 민족주의』, 길, 2009, 105쪽. David Alfaro Siqueiros, *Palabras de Siqueiros: Selección, Prólogo y notas de Raquel Tibol*, 1996, p.24, 재인용.

14) Michael S. Wermer, *Concise Encyclopedia of Mexico*, Chicago: Fitzroy Dearborn, 2001, pp.847~848.

15) Antonio Rodríguez, *A History of Mexican Mural Painting*, New York: Putnam, 1969, p.310.

16) 웹사이트(http://mexfiles.net/2009/02/16/orozcos-horse/), Octavio Paz, *Los privilegios de la vista I: arte moderno universal*, 재인용.

17) Bernard Samuel Myers, *Mexican Painting in Our Time*, New York: Oxford University Press, 1956, p.215.

18) 브르통과 칼로에 대한 자료는 채드윅(Whitney Chadwick)의 저서를 참조했다. 휘트니 채드윅, 『쉬르섹슈얼리티: 초현실주의와 여성 예술가들 1924~47』, 동문선, 1992, 258쪽.

19) Ades, 앞의 책, pp.222~224.

20) 르 클레지오, 이재룡 · 이인철 옮김, 『예술, 그리고 사랑과 혁명의 길』, 고려원, 1995, 98쪽.

21) 멕시코의 여성예술가와 초현실주의 평론가 사이의 관계(칼로와 브르통, 이스키에르도와 아르토)에 대해서는 가이스의 논문을 참조했다. Terri Geis, "The voyaging reality: María Izquierdo and Antonin Artaud, Mexico and Paris", *Papers of surrealism*, Issue 4, Winter, 2005, p.9.

22) Geis, 앞의 책, pp.9~11. Dawn Ades, "Mexico, Women, Surrealism", *Kahlo's Contemporaries, Mexico: women: surrealism*,

2005, p.19, 재인용.

23) 채드윅, 앞의 책, 262쪽.

24) 같은 책, 253쪽.

제2부
문화적 민족주의가 필요로 한 원주민미술

"메스티소화 통합이념에 휩쓸려 두 갈래로 나뉜
원주민의 존재는 하루도 편한 날이 없었다.
찬란한 고대문화를 이룩했던 '죽어 있는 원주민'은
벽화에서 찬미되거나 박물관에 모셔지는 전시용으로서
유용한 가치가 있었다. 그러나 '살아 있는 원주민'은
지배체제로 통합되어야 하는 대상에 지나지 않았다."

1 메스티소화化 통합이념으로 재구성되다

메스티소화 통합이념이 바꾼 원주민의 운명

1920년대에 들어 라틴아메리카 모더니스트들은 메스티소 문화가 갖는 풍요로움이나 그들 자신의 정체성을 시각적으로 입증하기 위해 원주민미술인 아르떼 뽀뿔라르를 중요하게 인식했다. 실제로 민속미술을 찬양하고 그것을 작품에 표현하는 경향은 유럽 모더니스트들에게도 있어왔다. 고갱과 나비파(고갱에게 영향을 받은 반인상주의그룹)로부터 러시아의 화가 칸딘스키(Wassily Kandinsky)와 독일 표현주의운동에 이르기까지 민속미술에 나타나는 원색의 화려함과 단순화된 형태를 작품에 모방해 자연과 정신의 합일을 강조했다. 이러한 표현은 시골과 상대적인 개념이었던 도시에서 산업화된 중산층의 삶을 벗어나기 위한 미술가들의 열망에서 부추겨진 것이었다.

그러나 19세기와 20세기 사이에 유럽에서는 생물학 차원을 부과해 민속을 숭배하는 이론이 유행했다. 즉 자신들의 민족적 순수성이라는 미덕과 특정한 문화 전반을 갱생시켜주기를 바라던 차

에 인종이론으로부터 정신적 근간을 찾아낸 것이었다. 예를 들어 독일의 표현주의 화가 놀데(Emil Nolde)가 소작농의 삶을 묘사한 낭만화는 민족주의적 인종이론에 공감한 나치에 의해 추대되었다. 이로 인해 소작농은 고귀한 야만인이 되고, 유대인과 집시는 퇴보한 유인(類人)이라는 모델로 만들어졌다.

나치는 1937년부터 독일 및 외국에서 제작된 1만 6500점 이상의 현대미술작품을 몰수했다. 그런데 이 가운데 흥미로운 사실은, 퇴폐적이라고 낙인찍힌 작품이 가장 많았던 화가가 나치 당원이며 반유대주의적인 주장을 공공연히 드러냈던 놀데라는 것이다. 여기에서 현대미술을 추구한 대부분의 유럽 작가들에게 정치적 구호와 인종이론은 표현을 위한 하나의 구실에 지나지 않았음을 알 수 있다.

이처럼 정치적 구호와 인종이론은 간혹 유럽 모더니스트들을 성가시게 했지만, 이와 달리 라틴아메리카에서는 문화적 민족주의 정책이 반영되어 자신들의 역사와 문화를 시각적으로 배열하는 특이한 방식으로 전개되었다. 이러한 모색에 대해 미국의 미술사가 헤드릭(Tace Hedrick)은 '모던 국가를 향한 노력'에서 빚어진 것이라 언급했다. 헤드릭은 그의 저서 「메스티소 모더니즘: 1900~1940 라틴아메리카 문화의 인종 · 민족 · 정체성」에서 아주 흥미로운 질문을 던진다. "어떻게 멕시코 같은 나라에서 원주민 · 메스티소 · 백인에 이르는 다양한 인종 사이에서 민족적 통합 제안이 가능할 수 있으며, 중간계급 또는 그 위에 있는 유럽적 백인 정체성을 가진 계급들이 민족에 대한 자부심으로 어떻게 원주

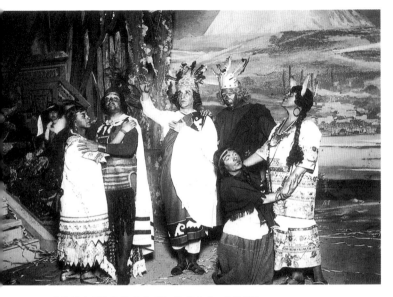

1928년에 열린 공연의 한 장면. 한눈에 봐도 아즈텍 문화의
찬란함을 보여주기 위한 의도가 역력하다. 배우들이 입고 있는
아즈텍의 복식과 신화적 소재에서 1920년대 당시에
고대 원주민문화를 시각적으로 내세운 통합이념 정책이 잘 나타난다.

민을 높이 세울 수 있었는가?" 이는 바스콘셀로스가 혼혈-인종 이
념으로 내세운 메스티소화에 답이 있다.

계몽사상 시대에 살았던 철학자 루소(Jean-Jacques Rousseau)
는 당대의 이념이었던 합리주의 통념에 반대해 인간을 '고귀한 미
개인'으로 회귀시키려고 시도했다. 그러나 그의 저작들은 19세기
인종이론에 의해 유인원의 결정된 생물학적 한계를 암시하는 글
로 바뀌어 유럽 문명화를 고등단계로 이끄는 진화적 발전의 초기
단계로 설명하는 데 많은 기여를 했다.

뿐만 아니라 고비노(Joseph-Arthur de Gobineau)의 『인종 불평등론』이나 녹스(Robert Knox)의 『흑인종』 등의 생물학적이고 인류학적인 저서들은 순수민족만이 육체·정신적으로 순수성을 유지할 수 있다는 민족우월론을 펼쳐 식민지 개척을 정당화했다. 또한 '더 우월한' 민족만이 생존하기에 적당하다는 사회진화론(다윈의 생물진화론에 입각해 사회의 변화와 모습을 해석하려는 견해)은 앵글로색슨 민족이 제국주의 사명을 갖고 있다는 주장을 정당화했다.

이에 대해 바스콘셀로스는 그의 저서 『인도학』(Indologia, 1926)에서 멕시코와 라틴아메리카 인종은 다윈이 말하는 '자연선택'의 추종자가 아니라고 다윈의 인종이론에 이의를 제기했다. 이런 측면에서 그는 나치가 빈을 점령한 역사적 사실에 대해 인종차별론이라고 비판한 러시아의 언어학자 트루베츠코이(Nikolai Sergeevich Trubetskoy)의 견해에 전적으로 동의했다.

바스콘셀로스는 1926년 시카고대학의 회의에서 적자생존 개념을 주창한 영국의 사회진화론자 스펜서(Herbert Spencer)와 그의 이론을 지지한 라틴아메리카 과학자들을 정면으로 비판했다. 라틴아메리카에서 설득력을 얻었던 유전학이론에는 라마르크의 진화설, 멘델의 유전설이 있는데, 바스콘셀로스는 다윈 학설을 대체하기 위해 멘델의 유전법칙을 인용했다. 그는 만약에 인간에게서 잡종성을 발견하게 된다면 식물에서와 같이 더 나은 유형으로 개량될 것이라며 멘델의 유전학이론에 혼혈-인종을 절충했다. 그래서 그 자신은 멕시코의 혼혈-인종 메스티소를 가리켜 '우주적

멕시코인류학박물관의 2층 민속학 자료실에는 원주민의 관습·복식·
생활상에 대한 자료들이 전시되어 있다. 1920년대나 21세기 오늘날에나
원주민의 존재는 관람객에게 보이기 위한 전시적 가치로 유용된다.
더욱이 그들의 존재가 더 비극적인 것은 살아 있는 원주민보다 오래된
원주민(고대문화)일수록 전시적 가치가 높아진다는 사실이다.

인종'이라고 불렀다.

바스콘셀로스가 내세운 메스티소화 통합이념이란 메스티소를
모성적 뿌리로 인식하는 것이었다. 그렇다면 원주민은 어떻게 되
는 것인가? 그는 고대의 원주민을 현재의 시간에 감성적으로 불러
와 그들에게 에스파냐 정복 이전의 종족적 기원이라는 명예 훈장
을 부여하고, 그들로 하여금 많은 사람들을 일체화하기 위한 역할
을 맡겼다. 그와 동시에 현재 살고 있는 원주민에 대해서는 하루

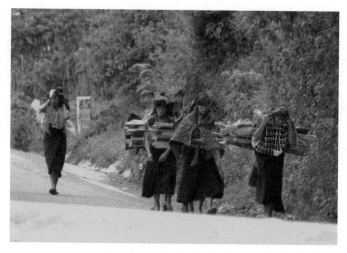

치아파스 주에 사는 원주민들은 나무땔감을 구해 집으로 향하고 있다.
그들은 '살아 있는 원주민'이고 1920년대 통합이념 정책을 주도하던
이들의 눈에는 통합되어야 하는 대상으로 비쳤을 뿐이다.

빨리 현대 사회에 통합되어야 한다고 확신했다. 그는 1920~24년
사이에 교육부 차관을 지낸 인류학자 가미오에게 혼혈-인종이 멕
시코에 유리하도록 문화적인 접근 방안을 지시했다.

가미오는 바스콘셀로스의 혼혈-인종을 문화적으로 합법화하기
위한 전략으로 고대문화 · 민속 · 원주민 언어연구에 초점을 맞췄
고, 이어 통합이념에 부합되는 인디헤니스모가 공식적으로 출범
되었다. 인디헤니스모는 원주민의 가치와 전통을 재평가해 국가
적인 유산으로 촉진하겠다는 방안이었다. 예를 들면 콜럼버스 이
전의 역사와 문학, 테오티우아칸 또는 치첸이차 같은 고대도시의
발굴과 복원, 1964년에 개관한 멕시코인류학박물관 같은 가시적

인 성과물로 인디헤니스모의 결실이 맺어졌다.

그런데 메스티소화 통합이념에 휩쓸려 두 갈래로 나뉜 원주민의 존재는 하루도 편한 날이 없었다. 찬란한 고대문화를 이룩한 원주민은 리베라의 벽화에서 찬미되거나 박물관에 모셔지는 전시용으로서 유용가치가 있었다. 다시 말해 '죽어 있는 원주민'은 찬미의 대상이 된 것이다. 그러나 '살아 있는 원주민'의 경우는 통합이념에 흡수되어 새로운 지배 체제로 통합되어야 하는 대상에 지나지 않았다. 즉 원주민을 원주민이 안 되게 하는 정책이었던 것이다.[1]

이와 같이 원주민의 운명은 두 갈래로 나뉘면서 자기정체성의 혼란을 겪을 수밖에 없었다. 이렇게 된 것은 원주민을 근대 국민으로 통합하는 것에만 혈안이 되어, 어떻게 통합할 것인가라는 진지한 성찰이 철저히 배제되었기 때문이다. 이에 대해 미국의 사회학자 도슨은 가미오의 고고학적 성과와 인류학 연구는 "문화적으로 동종 국민을 창조하기 위해 문화적 차이를 숨기는 범위[2]에 있었다"고 비판한다.

사실상, 인디헤니스모는 혁명 이후 1920년대에 들어선 정부에 의해 새롭게 급부상한 생각이 아니었다. 이미 19세기 말에 디아스 정부는 원주민 국가 후손들의 비참한 환경을 감추기 위한 하나의 속임수로 아즈텍의 과거를 지나치게 찬양해왔다. 아즈텍의 마지막 왕 과우테목을 기념하는 성대한 조형물을 세우기도 했고, 원주민을 모티프로 한 조형물을 적극 장려했다.

1920년대에 들어 원주민 모티프는 예술작품은 물론 대중적으

로 폭넓게 이용되었다. 예컨대, 디아스 시절에 널리 알려진 담배 브랜드 엘 부엔 토로(El Buen Toro) 광고에서 프랑스 스타일의 세련된 여성 이미지는 1922년에 들어 고대적인 원주민 모티프로 대체되었다. 가미오가 고고학의 대중화를 위해 출간한 인디헤니스타 저널 『에스노스』(*Ethnos*)에 이러한 유형의 광고가 실렸으며, 석유회사 아길라 같은 외국상사들도 원주민 모티프를 사용하기에 이르렀다. 이와 같이 원주민 모티프가 확산된 배경에는 고고학 연구에 힘입어 이전에는 알려지지 않았던 상당수의 자료가 공급됨으로써 가능할 수 있었다. 게다가 1910년대부터 미국의 인류학자 보아스(Franz Boas)의 문화인류학적 성과는 인디헤니스모 연구의 터전을 마련했다.

혼혈-인종 프로그램

바스콘셀로스는 1921년 교육부 창설과 함께 원주민과 농민교육에 초점을 맞춰 새로운 교육방법론을 제시했다. 그는 본격적으로 업무에 착수하기에 앞서 교육부를 세 개 분과(학교 · 출판 · 시각미술)로 구분했다. 학교분과는 어린이와 성인에게 무료로 제공되는 공교육 확대에 목적이 있고, 출판분과는 출판물을 저렴한 가격에 보급하는 데 목적이 있다. 시각미술분과는 예술전시회를 비롯해 누구나 무료로 혜택받을 수 있는 문화예술교육, 즉 민중을 위한 예술과 문화에 목적이 있다.

그는 학생들 앞에서 "우리는 마을에 사는 소외계층보다는 공화국 전체의 결점을 보완할 수 있는 인재를 선호한다"[3]고 연설했듯

이, 전공별로 분류된 대학체제에 반대해 대중적이고 진보적인 교육체제를 주장했다. 이러한 그의 교육신념은 학교분과에 상당한 영향력을 미쳤다. 그런데도 학교 분과의 주된 대상은 원주민에게 집중되었는데, 이는 원주민을 위한 교육업무가 일시적일 것이라는 바스콘셀로스의 예측에서 비롯되었다. 그가 생각하기에 멕시코의 원주민들은 보존 체계에 따라 분리 교육이 이뤄지는 북미 인디언들과 다르게 에스파냐어를 배우고 지식의 원리를 얻는 순간부터는 꾸준하게 효용가치가 있을 것이라고 확신했다. 여기서 바스콘셀로스 교육 프로그램의 목적이 원주민을 메스티소화하는 데 있음을 다시 한 번 확인할 수 있다.

교육을 통한 통합은 여성교육에서도 나타났다. 더욱이 혁명으로 인해 수천 명의 사상자가 발생하고, 그에 따라 인구감소가 사회적인 문제가 되자 정부는 여성들을 우대하는 정책을 펼쳤다. 바스콘셀로스는 유럽에서 유학 중이던 칠레의 문인 미스트랄(Gabriela Mistral)을 초대해서 멕시코 여성을 위한 보통학교 설립을 추진토록 지시했다. 특히나 바스콘셀로스의 유창한 언변은 많은 여성이 가정의 어머니에서 사회의 어머니로 탈바꿈하도록 영향을 미쳤다. 출판분과에서는 대중이 저가에 책을 구입할 수 있도록 출판 구조를 간소화하는 획기적인 업무가 추진되었다.

이에 따라 엄청난 양의 서적·잡지·교재가 출간되었는데, 이러한 측면에서 바스콘셀로스의 역할은 러시아의 루나차르스키가 내전 기간(1918~20)에 많은 예술작품을 보존하기 위해 힘썼던 업적에 상응한다.

시각미술분과에서 수행한 업무는 결과적으로 바스콘셀로스의 문화적 치적을 돋보이게 만들었다. 그 예는 아르떼 뽀뿔라르 보호 프로젝트, 공공건물의 벽면을 화가들에게 제공한 벽화미술, 예술 작품의 자료를 위한 고고학연구에서 잘 나타난다. 특히 벽화미술의 경우에는 당시 36개에 달하는 건물에 벽화가 제작되었으며, 이 벽화들은 문화적 민족주의를 대변하는 상징적인 존재와도 같았다. 벽화가들의 입장에서도 바스콘셀로스 교육 프로그램은 창작의 터전이 되었으며, 정부의 입장에서는 문화적 깃발이 펄럭이는 민족주의 현장이 되었다.

학교 · 출판 · 시각미술로 구성된 교육부의 업무는 볼셰비키 당의 지도자 레닌이 예술을 도구화한 방식과 유사하다. 레닌은 인민의 80퍼센트가 문맹이고 기초적인 전문기술이 부족한 당시의 상황에서 시급히 해결해야 할 현안은 교육에 있다고 판단했다. 예술의 경우, 실용주의 노선에 입각해 교육의 도구로 파악했다. 그가 주장한 사회주의 문화건설은 과거의 걸작들을 통해 문화 발전을 도모하고 대중의 문화적 소양을 높이기 위한 것인데, 그 목적이나 방법에서 바스콘셀로스 교육 프로그램과 일치하는 바가 크다.

바스콘셀로스 교육 프로그램은 문화적 민족주의 사상을 단기간에 보급해 진보적이며 대중적인 방안을 마련했다는 점에서는 긍정적으로 평가된다. 그러나 모자이크식이라 부분 동의보다는 전체를 위하는 데 목표를 고르게 맞췄기 때문에 항시 좌초될 위험성이 도사리고 있었다. 벽화미술과 같이 모든 창작활동이란, 그 본질상 반드시 사회적 목적에 따라 통제될 수 있는 것이 아니다. 그

런데도 예술을 전체를 위한 당위성으로 결론지어 그것을 도구화하는(특히 원주민예술) 오류를 범하고 말았다. 그래서 언뜻 보기에 풍요로운 문화로 비쳐지고 있지만, 그 속에는 일부 사회계층 혹은 특정 미술이 권력에 의해 짓밟힌 희생이 있다.

찬란한 유산의 원주민과 통합 대상의 원주민

인디헤니스모의 이론적 틀은 고고학을 버팀목으로 이루어진 것이었다. 이렇듯 고고학을 전면에 내세우게 된 것은 모든 멕시코인은 문화·인종적으로 동등하며, 원주민문화가 합법적이라는 사실을 학문적으로 입증하기 위해서였다. 그리고 그 중심에는 인류학자 보아스와 가미오가 있었다.[4)]

보아스는 모든 문화와 인종 간에 위계질서란 없다는 문화적 상대론을 펼쳤는데, 그에 따르면 모든 문화는 지리·역사적 배경과 관련해 나름의 가치가 있다는 것이다. 그의 이론은 혁명적인 민족주의자들에 의해 문화적 재평가를 위한 기초이론으로 활용되었으며, 1910~14년 사이에 멕시코에서 전폭적으로 지지되었다.

1911년 미국에서 출간된 그의 저서 『원시인의 마음』(*The Mind Primitive Man*)에서는 원시적인 인간이나 문명화된 인간이나 생각하는 방법에서 기본적으로 별 차이가 없다는 내용을 담고 있다. 또한 인간의 행동에서도 생각과 마찬가지로 육체적이고 문화적인 훈련을 통해서 순응될 수 있다는 것이 그의 생각이었다.

그는 자신이 진두지휘하는 테오티우아칸의 고고학적 재건 프로젝트에서 그의 제자 가미오와 함께 멕시코를 중심으로 한 문화연표

를 작성해 인디헤니스모의 이론적 발판을 굳혀나갔다. 1909~10년 사이에 가미오는 컬럼비아대학에서 보아스의 가르침을 받고 있었는데, 그 역시 스승처럼 인종 간의 우월하거나 열등하다는 이론을 사절했다. 1916년에 발간된 그의 저서 『조국의 형성을 위하여』에서는 원주민에 대한 인류학적 연구가 이루어져야 하며, 그들은 '애국적인 국민'으로 통합되어야 한다고 주장했다. 이 책에서 주장한 원주민 통합의 필요성에 관한 내용들은 혁명 정부가 추구하는 국민통합 운동에 날개를 달아주면서 인디헤니스모의 기틀을 다지는 데 중요한 역할을 했다.[5]

그러나 가미오는 스승의 학문적 관점과 달리 과학적인 방면에서 접근했다. 그는 1917년에 독일의 현상학적 접근 방식에 영향을 받은 멕시코 고고학자 알퐁소 카소와 함께 테오티우아칸 계곡에 대한 유적지 발굴조사에서 유물의 고고학적 연표를 위해 과학적인 방법(유형학과 층서학)을 도입했다. 이러한 탐색은 앵글로 아메리카 고고학자들의 관점을 거부한 것이었다. 이로 인해 마야 문명의 연대는 시기적으로 거슬러 올라가는 결과를 낳았다.

가미오는 테오티우아칸 신전을 복원하기 위해 1913년부터 1925년까지 하루도 쉬지 않고 피라미드·벽화·조각 복원에만 매달렸다. 이는 멕시코 초기문명을 기록하기 위한 학술적 필요성뿐만 아니라, 시대의 요구에 따른 것이었다. 테오티우아칸 신전에서는 케찰코아틀이라고 명명된 뱀의 두상이 발견되었는데, 이것은 민족을 상징하는 도상으로 인식되었기 때문이다.

가미오가 주력한 저술활동과 고고학적 복원작업은 언뜻 보기에

테오티우아칸 신전에 부착된 케찰코아틀의 모형.
멕시코인류학박물관에 전시된 모형은 실제의 케찰코아틀이
내뿜는 늠름한 기상이 잘 전달되고 있지는 않다.

원주민을 위한 것으로 비쳐진다. 그러나 그가 선호한 원주민은 테
오티우아칸에서 찬란한 피라미드를 건설하고 벽화를 그렸던 선조
원주민에 국한된 것이었다. 그 자신은 고대의 원주민문화가 민속
공예품을 제작함으로써 지속적으로 이어지고 있음을 잘 알고 있
었다. "이러한 고풍스러운 삶은 환영과 미신의 관습으로 옮겨져,
흥미롭고 매력적이며 독창적이다"[6]라고 언급했듯이, 가미오는 동
시대의 공예품에 관심을 갖고 있었다. 그럼에도 그는 "이 모든 감
각은 진보적인 근대 사상의 동시대 문명 안으로 통합되어야 하는
것이 대중화를 위해 바람직하다"며 원주민의 메스티소화라는 결
론에는 변함이 없었다.

멕시코인류학박물관의 아즈텍의 유물을 모아놓은 전시실. 여기에 전시된
모든 유물은 가미오가 칭찬을 아끼지 않았던 원주민예술인 '지식문화'에 해당된다.

 가미오는 원주민들이 옥수수를 갈 때 사용하는 맷돌과 원주민
들이 신는 샌들을 '결함이 있는' 물질문화로 분류해 열등한 것이
라고 평가했다. 하지만 원주민의 지식문화는 높이 평가했는데, 특
히 원주민예술에 대해서는 '아메리카의 문화적 자산 가운데 가장
가치 있는 것'이라고 칭찬을 아끼지 않았다.

 가미오는 유독 지식문화만을 편애했지만 실제로 원주민의 지식
문화만을 정확하게 골라내기란 쉽지 않은 일이다. 예컨대 음식 ·
복식 · 종교 · 사회조직에 이르기까지 요소요소에 혼용 문화가 자
리를 잡고 있었으므로 그야말로 '순수'하게 원주민적인 문화라는
것은 생물학적 분류만큼이나 드물었다. 따라서 지식문화를 선별

하는 것 자체가 아무런 의미가 없으며, 불가능한 시도였다.

가미오가 지식문화만을 편애한 것은 그의 스승 보아스가 "모든 문화는 그 나름대로의 가치가 있다"는 논지와는 거리가 멀었으며, 시각미술분과의 아르떼 뽀뿔라르 장려책과도 거리가 멀었다. 고고학자 바타야(Guillermo Bonfil Batalla)는 가미오의 사상에 반대했던 학자 중 한 명이었는데, 그는 "아르떼 뽀뿔라르와 아르테사니아(Artesanía : 수공예)는 메스티소 멕시코의 특수성을 긍정하기 위한 상징적 역할을 수행하고 있으므로 바로 이 점에 가치가 있다"[7]고 언급했다. 즉 가미오에 대항한 고고학자가 생각하는 민속이란 생생하게 살아 있는 원주민과 농민의 목소리 같은 것이었다.

원주민미술의 새로운 이름, 아르떼 뽀뿔라르

1949년 파리에서 열린 유네스코 회의에서 아르떼 뽀뿔라르의 보호와 발전에 대한 의견을 모으면서 "아르떼 뽀뿔라르는 일반적으로 원시예술 · 민속예술 · 종교예술 · 콜로니얼 예술 등을 포함하는 것"[8]이라고 제정했다.

코로넬 리베라(Juan Coronel Rivera : 화가이자 리베라의 사위)는 아르떼 뽀뿔라르라는 용어가 언제부터 사용되었는지에 대해 관심이 많았다.[9] 그에 따르면, 아르떼 뽀뿔라르라는 용어는 19세기 초 파리에서 정착된 프랑스어 '대중예술'(Art populaire)을 에스파냐어로 번역하면서부터 사용된 말이었다.

프랑스에서 이 용어는 시기에 상관없이 고용주와 노동자가 정당하게 인정을 받는 표현으로 도시적 유형의 미술형태로 분류되

었다. 이런 의미에서 19세기 동안에 아르떼 뽀뿔라르는 공공의 미학을 가리키는 용어로 알려졌다. 그러나 멕시코에 들어와서 이 용어는 토산품같이 각 지역이나 인종의 진정성을 묘사하기 위해 사용되었다. 즉 원래의 의미와는 다르게 문화적 특성에 맞춰 의미가 활용된 것이다.

코로넬 리베라는 이와 아울러 '민속'(folklore)이라는 용어에 대해서도 의미와 유래를 설명했다. 학문적 분류에서 민속은 마을에 관한 발췌·비교·분석·대중적 노래·전통·속담·민간처방·장난감·의식을 가리킨다. 'folk'는 영어의 고어에서 유래하는 마을을 의미하고 'lore'는 학문을 의미한다. 이것을 직역하면 마을의 학문으로 번역된다. 멕시코에서 이 용어는 1846년 영어로 출간된 잡지 『애시니엄』(L'Athenaeum)에서 처음으로 인용되었고, 1916년 이후에는 마을과 관련된 기물에 적용되기 시작했다. 지역 측면에서 보면, 아르떼 뽀뿔라르는 도시에서 이루어지는 미술이고 민속은 마을을 배경으로 한다.

그런데 오늘날 라틴아메리카에서 통용되는 아르떼 뽀뿔라르는 마을을 중심으로 도시까지 포함한다. 이것을 어떻게 설명할 수 있을까? 이는 뽀뿔라르의 어원인 로망스어 계통의 'populaire'가 민속예술에서 대중예술에 이르기까지 그 운용의 폭이 넓다는 점을 감안할 필요가 있다.[10] 즉 프랑스에서 용어가 도입된 이후 멕시코에서 문화적으로 활용·변용된 것이다.

한편 공예를 가리키는 '아르테사니아'라는 용어 또한 근대에 들어 산업적인 이미지로 포장되어 소개되었다. 1849년에 첫 번째로

개최된 '농업과 산업' 전시회에 관한 기록 가운데, 멕시코의 아르테사니아를 프랑스의 대중미술같이 산업적인 범주에서 언급하는 경향이 있었다. 이러한 전시회는 프랑스에서 열리는 전시 기획력에서 영향을 받은 것으로 라틴아메리카의 여러 도시에서 유사한 방식으로 퍼져나갔다. 이후 1921년에 들어 국가적인 규모의 '독립 100주년 아르떼 뽀뿔라르 전시회'가 개최되면서 아르떼 뽀뿔라르 용어는 최종적으로는 예술적인 성격으로 정착되었다.

아르떼 뽀뿔라르라는 용어가 도입되고 정착되는 과정을 살펴보면 이 용어는 민속적인 데서 출발해, 그다음에는 산업적으로 포장되었고, 최종적으로는 예술적인 의미로 자리를 잡았다. 더군다나 정착과정을 거치며 각각의 의미들이 버려지지 않고 포용적으로 전환되어 아르떼 뽀뿔라르는 민속·산업·예술적으로 통용되는 복합적 성격이 만들어졌다.

아르떼 뽀뿔라르에 대해 연구하는 학자들은 이 용어의 의미에 대해 관심이 많다. 인류학 저술가인 마르티네스 페냘로사(Porfirio Martinez Peñaloza)는 아르떼 뽀뿔라르에 대해 "비교적 최근부터 사용된 용어로서 진정한 시골마을 예술가들을 정의하기 위한 사회학적 개념"[11]이라고 언급했다. 그에 따르면 이 용어는 이미 존재해왔던 것을 불러내기 위한 방법으로 명명된 것이며, 현대미술의 세례를 받은 미술가와 지식인 들이 시골에 특별한 가치를 부여하면서 폭넓게 알려졌다는 것이다.

에스파냐의 미술사가 산체스 몬타녜스(Emma Sánchez Montañés)는 아메리카 인디언(Indian)과 라틴아메리카 원주민의 역사

적으로 다른 배경을 통해 아르떼 뽀뿔라르 용어의 생성 과정을 설명했다.[12] 그에 따르면 인디언의 예술에 대해 모든 사람은 예술이라고 인정하지만, 실상은 예술 앞에 붙는 인디언이라는 글자 때문에 예술과는 거리가 있다고 지적했다. 다시 말해 인디언들이 제작한 질적으로 우수한 제조업이나 민속공예품에 대해 어느 누구도 예술이 아니라고 이의를 제기하지는 않겠지만, 엄밀히 말해 예술과는 차이가 있다는 것이다.

그런데도 인디언 당사자들에게는 이것이 예술로 받아들여지는데 아무런 문제가 없다는 점에서, 좀더 입장 차가 벌어진다. 이 예술에 대한 다른 관점은 백인과 인디언의 기나긴 역사에서 문화·인종적 거리로 인해 늘상 제기되어왔던 문제다. 이와 달리 라틴아메리카의 경우에는 원주민을 뜻하는 형용사 '인디헤나'같이 경멸적인 느낌을 피하기 위해 '뽀뿔라르'를 사용해 '아르떼 인디헤나'(원주민예술)는 '아르떼 뽀뿔라르'라는 새 옷으로 갈아입었다.

아르떼 뽀뿔라르는 서구의 예술분류에 따르면, 고급미술(순수미술: 회화, 조각)에 속하지 않고 저급미술(장식미술: 공예)로 인정된다. 순수미술과 장식미술을 구별하는 관행은 르네상스의 바사리가 중세 상공업자들의 조합인 길드와의 인연을 끊고 피렌체의 미술가(화가·조각가·건축가)를 위한 아카데미를 설립하면서 시작되었다. 즉 회화와 조각이 우위를 차지하기 위해 장식미술과의 차이점을 강조해 예술의 분류가 만들어진 것이다.

그런데 장식미술로 분류되는 원주민미술은 경우에 따라, 인류학 또는 고고학 범주에서 건축·회화·조각이라는 순수미술로 분

류되었다. 말하자면 아르떼 뽀뿔라르는 서구의 예술분류에 근거해 장식미술로 분류되기도 하고, 때로는 순수미술로 분류되어 학자들 사이에서도 논쟁으로 이어졌다.

이에 대해 라틴아메리카의 일부 학자들은 예술의 개념이 서구 미학에서 유래되는 것이기 때문에 예술적인 것과 미적인 것의 경계가 명확하지 않은 아르떼 뽀뿔라르를 서구의 분류 체계에 적용한다는 것은 불합리하다고 주장했다. 아르헨티나의 인류학자 콜롬브레스(Adolfo Colombres)는 원주민문화가 이루어낸 의식적이고 신성한 형상화는 서구 예술 영역에서 이해되기 어려운 것이므로 아르떼 뽀뿔라르를 새롭게 체계화하자고 제안했다. 파라과이의 비평가 에스코바르(Ticio Escobar)는 아르떼 뽀뿔라르의 독특한 미적 기능은 대중·사회·종교 측면과 더불어 여러 갈래에서 지탱하고 있기 때문에 어느 하나로 분류될 수 있는 성질이 아니라고 언급했다.[13]

한편 영국의 미술사가 애즈는 종종 원주민적인 것과 동일하게 치부되는 아르떼 뽀뿔라르는 대중적이면서 민속적인 것이라고 정의했다.[14] 그러면서도 아르테사니아 상점에서 팔리는 민예품은 아르떼 뽀뿔라르가 아니라고 구분해 아르떼 뽀뿔라르의 의미를 라틴아메리카의 다양한 문화에서 찾고 있다. 아르떼 뽀뿔라르의 범위는 생산품에서부터 예술에 이르는 다양한 영역에 걸쳐 있으며, 유럽에서 온 것도 있고 아메리카 원주민이 원래 갖고 있었던 것과 문화적인 응용물도 있다는 것이다.

애즈는 바로 여기서 아르떼 뽀뿔라르의 특성이란 다른 것들과

타완틴수요의 의식용 용기인 케로. 잉카 제국에서는 자신들이 사는 곳을
타완틴수요(케추아어로 동서남북 4방위성이라는 뜻)라고 불렀으며, 여러 의식에서
케로를 신성한 용도로 사용했다. 특히 케로의 장식에는 과거에서부터 현재까지
시대를 넘나들며 묘사되는 혼합문화의 특징이 있다.

혼합해 새로운 형태로 옮겨 간 '문화변용'에 있다고 강조했다. 예
컨대 대중적인 성격의 엑스-보토(Ex-voto: 봉헌화)에는 원주민
적인 기원은 물론 유럽의 가톨릭까지도 포함하고 있다. 다른 예로
페루의 케로(Kero: 원통형 컵 모양의 제례용기)를 들 수 있다. 케
로 표면에는 독립의 영웅 원주민이 새겨지기도 하고 때로는 크레
올(Creol: 식민지에서 태어난 유럽인의 자손, 오늘날에는 보통 유

럽계와 현지인의 혼혈을 부르는 말)이 새겨지기도 한다.

이렇듯 고대로부터 내려오는 케로의 장식표현은 원주민 요소와 유럽 요소가 거침없이 혼합되었다. 그런데도 과거로부터 오늘에 이르기까지 케로의 형태와 제작기법에서는 거의 변함이 없다. 여기서 아르떼 뽀뿔라르에 나타나는 문화적 특성은 단순히 혼합이라는 말로 결론짓기에는 어려운 부분이 바로 여기에 있다.

독립 100주년 아르떼 뽀뿔라르 전시회

외국인 투자유치에 관심이 많았던 디아스 정권은 고위층, 사업가, 언론인들의 멕시코 방문을 추진하기 위해 1910년에 '독립100주년 기념전'을 개최했다. 많은 사람이 동원되어 고대의 역사를 나열식으로 펼쳐낸 퍼레이드 행사는 미래를 향한 새로운 비전에 명분이 있었으나 실제로는 보여주는 데 목적이 있었다. 이를 지켜본 사업가 카네기와 루스벨트 대통령은 디아스의 성취에 갈채를 보냈다.

이 행사의 일환으로 정부는 미술전시회를 기획했는데, 독립을 기념한 전시회라는 취지에 걸맞지 않게 에스파냐의 화가 술로아가, 소로야(Joaquín Sorolla y Bastida) 그리고 그의 추종자들이 중심이 되어 조직되었다. 이에 아틀 박사가 주축이 된 젊은 급진세력들은 식민지문화를 주도하던 에스파냐 화풍이 전시되는 것을 도저히 묵과할 수 없다고 정부 측에 반대운동을 벌였다. 결국 정부는 이들을 무마시키기 위한 방도로 미술학교에서 전시회를 가질 수 있도록 지원했다.

비록 정부에서 주관한 전시회와는 비교도 안 될 정도로 적은 예산이었지만[15] 같은 해 9월에 아틀 박사를 주축으로 결성된 화가 50여 명과 조각가 10여 명은 종전에 볼 수 없었던 새로운 전시회를 기획했다. 전시 행사 가운데에는 거리에 나가 마음에 드는 아르떼 뽀뿔라르를 선택해 즉흥적으로 전시하는 이색적인 풍경이 벌어졌는데, 이는 무대와 관객의 구분이 없는 평등주의 정신으로 '독립 100주년 기념전'에서 지향한 퍼레이드 쇼의 성격을 초월한 것이었다. 오로스코는 당시 상황에 대해 "전시는 전혀 예기치 않은 대성공을 거두었다. 에스파냐풍의 전시는 화려했으며 전통적인 틀에 박혀 진부했다. 그러나 우리의 전시는 즉흥적이고 생동적이며 매우 다양했다. 또 열과 성의를 다했으며, 뽐내지도 않았다. 복도와 마당에도 작품이 진열될 정도였다. 앞으로 결코 다시는 멕시코에서 보지 못할 정도로 정열적인 전시회였다"[16]고 그의 『자서전』에 기록했다.

1921년에 들어 아틀 박사는 멕시코 독립운동(1810~21)이 성공한 해부터 100주년을 축하하는 의미로 '독립 100주년 아르떼 뽀뿔라르 전시회'를 조직했다. 특히 이 전시회는 회화작품이 아닌 아르떼 뽀뿔라르 위주의 전시였다는 점에서 1910년 '독립 100주년 기념전'과는 뚜렷한 차이가 있다. 그러나 국제적으로 국가의 위상을 높이고자 한 전시회의 목적에서는 크게 다를 바 없다.

이와 같이 아르떼 뽀뿔라르에 가치를 두는 경향은 혁명이 막바지로 치닫던 1915~17년 사이에 나라 전체에 각 지역의 원주민과 농민의 존재가 인식되면서 도시에서 두드러지게 나타났다. 더군

다나 예술 · 상업 시설에서 아르떼 뽀뿔라르를 고유의 예술영역으로 수용하며 민족예술로 굳어지게 되었다. 이러한 상황에서 유카탄의 지도자 카리요 푸에르토는 바스콘셀로스 · 리베라 · 베스트-마우가드(Adolfo Best-Maugard)를 시골마을에 초대해 마을의 예술에 관심을 가질 수 있도록 유도했다. 카리요 푸에르토는 아르떼 뽀뿔라르에 대해 흥미를 가지면 이것이 강한 원동력이 되어 영혼까지도 구원할 수 있다고 믿었던 인물이었다. 실제로 바스콘셀로스 일행이 방문하기 몇 년 전에 엔시소(Jorge Enciso) · 아틀 박사 · 몬테네그로는 이 마을을 방문해 마을에서 제작된 공예품을 가지고 전시회를 조직한 적이 있다.[17]

'독립 100주년 아르떼 뽀뿔라르 전시회'는 엔시소와 몬테네그로가 구체적으로 추진하기에 이르렀다. 외무부 장관 파니는 전시 기획안을 통과시켰고, 1921년 9월 19일에 오브레곤 대통령은 전시회의 개막을 알렸다. 이 순간부터 멕시코 정부는 원주민예술을 국가적인 예술로 승인한 것이나 다름없었다. 전시장에는 바닥부터 천장까지 원주민적인 오브제로 가득 채워졌는데, 이는 모든 각도에서 시야를 확보하기 위한 전시기획자의 연출방식이었다. 특히나 이 전시는 처음으로 다양한 지역의 작품들이 한자리에 모였다는 점에서 의의가 있었다.

아틀 박사는 카탈로그 형식의 자료집을 출간해 원주민의 대중적인 정체성을 제공하는 평론활동을 펼쳐나갔다. 전시회를 기점으로 미술가들에게 아르떼 뽀뿔라르에 대한 선호도와 지적 교류는 더욱 활발하게 이어졌다. 또한 멕시코를 넘어 라틴아메리카의

다른 지점으로 옮겨 가 둥지를 틀었다는 점에서 주목할 만하다. 멕시코를 방문했던 페루의 화가 사보갈(José Sabogal)의 주도 아래 페루의 아르떼 뽀뿔라르를 발견하고 미적 가치를 평가하는 학술연구가 전개되었다.

'독립 100주년 아르떼 뽀뿔라르 전시회'의 성공은 이어 아르떼 뽀뿔라르 해외전으로 확장되어나갔다. 이는 바스콘셀로스가 아르떼 뽀뿔라르를 적극 찬미하고 홍보함으로써 국제적 인지도를 높이고자 한 그의 계획에 따른 것이었다. 바스콘셀로스는 그의 교육 캠페인에서도 아르떼 뽀뿔라르를 홍보수단으로 이용했는데, 소프라노 가수 아니투아(Fanny Annitúa: 고전 음악과 전통·대중적인 멕시코 노래를 조합해 음악에서 아르떼 뽀뿔라르를 찾아냄)가 종종 캠페인에 동행했던 사례에서 잘 나타난다.

1921년 '독립 100주년 아르떼 뽀뿔라르 전시회'가 성황리에 마무리된 뒤에 사회 각계에서는 전시회에서 보았던 것처럼 집안을 꾸미는 전시회 양식이 성행했다. 아르떼 뽀뿔라르의 미학적인 가치를 부여한 인물로 평가되는 아틀 박사는 그의 저서 『멕시코의 아르떼 뽀뿔라르』(Las artes populares en México)에서 전시회 이후에 일어난 현상에 대해 이렇게 기록했다.

1921년의 전시회를 통해 아르떼 뽀뿔라르는 처음으로 대중에게 표명되었다. 이후 아르떼 뽀뿔라르는 국가의 발전과 변형을 위해 공식적인 예술로서 인증되었다. 사람들은 가정에서, 그 외의 장소에서 오하카 지역에서 만든 사라페를 의자에 덮거나, 과

달라하라 지역에서 만든 항아리에 꽃을 장식하는 등 호화롭지 않게 전시회 양식을 활용한다. 사회 각계각층에서 이러한 현상은 폭넓게 나타나고 있다.[18]

1934년 국립예술원 내부에 설립되어 있던 '아르떼 뽀뿔라르 박물관' 역시 전시회 이후에 일어난 현상으로 꼽을 수 있다.[19] 박물관 관장으로 임명된 몬테네그로는 자신이 수집한 토날라 도자기 30여 점을 포함해 약 5000점에 달하는 방대한 양의 공예품을 지역별로 분류해 학술적 기초자료로 만들었다. 한편 아르떼 뽀뿔라르에 대한 미적 가치의 재발견이라는 사회 분위기는 비단 멕시코 자국의 미술가뿐만 아니라 미국인 사진가 웨스턴(Edward Weston)도 도공을 비롯한 여러 시골 미술가를 사진 모델로 등장시켜 그들의 사회적 위치는 위대한 작가로 격상되었다.

또한 몇몇 미술가는 당시에 멕시코에서 가장 많이 읽힌 주간지 『우니베르살 일루스트라도』『레비스타 데 레비스타』를 통해 대중에게 민족적 모티프를 알리고자 매진했다. 예컨대 한눈에 보아도 멕시코적인 이미지로 부각되는 고대의 지그재그 문양에서 대중미술의 감성, 상징성을 찾아냈다.

이 가운데 엔시소는 고대 유적지의 석조 모자이크·직조기법에 사용되는 방추와 점토 도장에 나타난 문양을 동물·식물·인물 등으로 분류하고 문양의 형태에 나타난 선적인 요소를 강조해 단순하게 변형시키는 디자인 작업을 했다. 그는 이 문양을 체계적으로 정리했다. 그리하여 『고대의 문양디자인 모티프』(*design*

고대에 제작된 점토 도장이다. 도자기 문양 장식을 비롯해
다양한 용도로 사용되었는데 기하학 문양이 특징이다. 엔시소는 이러한
기하학에 관심을 기울여 민족 이미지를 상징하는 디자인으로 발전시켰다.

*motifs of ancient mexico)*를 출간했는데, 오늘날 세계적으로 활
용도가 매우 높은 문양집 가운데 하나다.

한편 아르떼 뽀뿔라르 전시회 현상은 수집에 대한 욕구를 불러일
으켰다. 그중에서도 외국인 수집가들의 수집활동이 두드러졌는데,
벽화운동의 주역이자 포사다를 발견해 당대 미술가들에게 전파한
샤를로와 그의 가족이 가장 열성적으로 수집에 나섰다. 샤를로의
아들인 존 샤를로는 자신의 어린 시절은 고대 미술품·벨라스코
(José María Velasco)의 회화 작품·그림 속에 등장하는 수많은
복식·밀랍 인형에 둘러싸여 성장했다고 그때를 회상했다.

2 정치와 예술 사이에서

재창조로 증명되는 아르떼 뽀뿔라르의 영향력

1920~30년대 동안 대부분의 미술가는 문화적 민족주의와 연계해 인디헤니스타(Indigenista) 운동에 참여했다. 인디헤니스타는 어떤 지역의 토착적인 것에 몰두하는 추종자를 가리키는 말인데, 유럽의 도시 거주자들이 이국적이고 시골적인 것을 찾은 것과 유사하다. 그러므로 이 운동은 라틴아메리카에서 독점적으로 시작된 것으로 보기에는 곤란하다.

인디헤니스타 미술가들에게서 원주민에 대한 이미지는 매우 다양하게 재현되었다. 어떤 이는 고대의 찬란한 유산 속에서 원형적 이미지를 찾고자 했으며, 어떤 이는 현실 생활 속에서 대중적 이미지를 고집했다. 이렇듯 다양하게 재현하게 된 원인을 창작의 본질성에서 찾을 수 있겠지만 1920~30년대에 활동한 라틴아메리카 모더니스트의 경우에는 정책에서 원인을 찾을 수 있다. 원주민을 민족의 뿌리라고 찬미한 '죽어 있는 원주민'과 원주민을 주류 사회로 포함시키려는 '살아 있는 원주민'으로 원주민의 향방이 두

갈래로 파생되었기 때문이다.

이제 도시의 미술가들에게 아르떼 뽀뿔라르의 영향력은 공공연한 것이 되었다. 이러한 예는 파리에서 학업을 마치고 멕시코에 돌아온 로사노(Manuel Rodríguez Lozano)에게서 잘 나타난다. 바스콘셀로스는 그를 회화부의 수장으로 임명했는데, 그는 베스트-마우가드를 통해 아르떼 뽀뿔라르에 흥미를 느끼게 되면서부터 그동안 가져왔던 전통에 대한 생각이 바뀌었다. 이에 회화부의 미술 분류 목록에 서민들의 술집인 풀케리아 벽화(대중적 취향의 향토색 짙은 벽화), 레타블로(봉헌화)를 포함시켰는데, 앙헬(Abraham Ángel) 같은 신진 작가들에게는 이러한 경향이 창작 표현으로 직결되었다.

인디헤니스타 운동은 벽화작업을 필두로 구전문학·소설·토속 음악·의례 등에 이르는 아르떼 뽀뿔라르 전반에 나타났다. 이 운동은 사회과학의 관점에서 원주민에 대한 사회현상을 연구하는 경향이 있고, 다른 한편으로는 원주민을 민족적 상징으로 추대하는 경향이 있다. 후자의 예에는 인디헤니스타 미술가들이 고대문화에서 조형적 아이디어를 구하고, 야외미술학교에서 원주민을 민족문화의 완전체로 인식하고, 여러 지식인들이 원주민문화에 대해 열정적으로 연구한 잡지 『멕시코 민속』이 있다.

고대문화에서 탐구한 조형적 아이디어

인디헤니스타 미술가들은 고고학적 성과를 통해 조형적 아이디어를 모색했다. 표현의 양식은 물론 주제와 소재까지도 고대적인

고대의 토우들은 1920~30년대의 미술가뿐만 아니라 오늘날의 미술가들에게도
원주민문화를 시각적으로 느낄 수 있는 교과서 역할을 하고 있다.

것에서 많은 것을 실어 날랐다. 미국의 미술사가 골드먼(Shifra
M. Goldman)은 벽화가의 역할에 대해 '콜럼버스 이전의 유산을
전달하기 위한 안내자'[20]라고 비유했는데, 이는 고대문화를 탐색
한 미술가들의 태도를 함축한 표현이었다.

고대미술에서 모티프를 구한 미술가 가운데에는 고고학 발굴조
사에 합류하여 드로잉 작업에 참여했던 미술가들도 있었다. 모더
니즘의 선구자 고이티아는 가미오가 이끄는 고고학 발굴 프로젝
트에서 원주민과 유물을 스케치하는 도안가로 참여했다.[21] 아르
떼 뽀뿔라르 전시회를 기획한 베스트-마우가드는 보아스의 제도

가로 일한 적이 있었는데, 그는 그때의 경험을 바탕으로 1921~24
년 사이에 '원주민예술에서 7개의 본질적 요소'라는 미술교육방
법론을 개발했다. 멕시코의 스테이플스(Anne F. Staples) 교수는
베스트-마우가드가 고대미술에서 착안해 기초형태론을 미술교육
에 응용한 것에 대해 "유럽적인 접근에 의한 메스티소화"[22]라고
요약했다.

1922년 베스트-마우가드는 바스콘셀로스에게 '민족주의 회화
의 새로운 체계'에 대한 제안서를 제출했다. 이를 계기로 바스콘셀
로스는 그를 책임자로 임명했다. 1923년에는 그의 저서 『드로잉
방법』(*Manuel of Drawing*)이 교재로 채택되어 멕시코의 20만
여 명의 학생에게 무료로 공급되었다. 베스트-마우가드의 방법론
은 창조적 직관에 의지한 것으로, 이것은 19세기에 디아스 정부가
내세웠던 실증주의 모델과는 상반된 개념이었지만 혁명 정부가
요구하는 원주민적인 모델에 딱 들어맞는 것이었다. 실제로 그의
방법론은 야외미술학교 학생뿐 아니라 앙헬, 이스키에르도 같은
미술가들과 산업 현장에서도 효용가치가 높았다.

포사다의 존재를 세상에 알린 샤를로는 워싱턴의 카네기연구소
에 고용되어 1926~29년까지 치첸이차 발굴에 참여해 고대벽화에
대한 발굴보고서를 작성한 이력이 있었다. 또한 벽화가들의 이념
미술을 정면으로 비판한 타마요는 1921년에 국립고고학박물관의
민속학 도안부에서 일한 적이 있었다. 그는 나라 안의 모든 아르떼
뽀뿔라르를 분류하고 고대 유물을 도안으로 옮기는 일을 수행했는
데, 이는 바스콘셀로스 프로그램에서 만들어진 일자리였다.

리베라는 고고학과 관련해 직접적인 접촉은 없었으나, 고대문화에 누구보다 열정으로 다가간 그의 벽화는 당시 고고학 성과에 많은 빚을 지고 있었다. 그는 국립궁전과 교육부 건물 벽화에 고대문명의 축제·의식·생활상을 사진처럼 생생하게 재현하겠다는 욕구가 강렬했다. 이에 따라 아이디어의 상당부분은 고대 자료에 의지했다. 트랄록신, 깃털 달린 뱀같이 고고학적 성과를 근거로 재현한 것이지만, 이 과정에서 고고학자와는 다른 방식으로 접근했다. 그는 이들 자료와 더불어 코디세·전통적인 축제·시장 등에서 찾아낸 자료들을 조화롭게, 때로는 불협화음으로 자유롭게 덧붙여(과거 입체주의 시절의 콜라주 기법을 불러일으키듯이) 작가 기질을 발휘했다.

모더니즘과 아르떼 뽀뿔라르를 접목한 야외미술학교

무장혁명 기간이었던 1913년에 산카를로스미술학교의 라모스 마르티네스 학장은 산타 아니타에 야외미술학교를 설립하고 새로운 미술교육을 위한 꿈에 부풀었다. 이 학교는 1914년에 폐교되었지만 1920년에 들어 바스콘셀로스에 의해 다시금 개교했고 1925년에는 무려 네 군데로 교정이 확장되었다.

일명 '예술적 표현의 자유로운 작업실'이라 불리는 야외미술학교는 민족교육 프로그램에 초점을 맞춘 미술학교였다. 라모스 마르티네스 학장은 다시 개교한 이후에는 설립했을 때의 경험을 되살려 대중미술에서 예술 역량을 발견하고 발전시키는 데 교육의 지향점을 삼았다. 그는 '진정한 예술'이란 멕시코에서 세대 간에

1920년에 야외미술학교에서 원주민 모델 히메네스를 그리고 있는
화가들의 모습이다. 대중적인 것에 지향점을 둔 '진정한 예술'을 위해
원주민 모델을 통해 민족적인 상징을 만들어나갔다.

영속되는 것으로 원주민적인 가치에서 점차 퍼져나가는 기운이라
고 생각했다.

　그는 학생들에게도 '진정한 예술'에 대해 "그것이 무엇인지를
볼 수 있는 그림을 그려야 하고, 그것이 원하는 것이 무엇인지를
그려야 하고, 모든 것은 그것 안에 흡수되어야 한다"[23]고 가르쳤
다. 이런 연유로 야외미술학교에는 "민속적이고 아르떼 뽀뿔라르
작업실과 같다"는 수식어가 따라붙었다. 한편 라모스 마르티네스
학장은 바스콘셀로스와 친분이 매우 두터웠으며, 이로 인해 벽화

운동이 점화되던 당시 바스콘셀로스에게 벽화의 필요성과 추진방향에 대한 조언을 아끼지 않았다.

야외미술학교에서는 모든 사회계층이 표현할 수 있는 미학적 추구를 위해 어린 학생부터 노동자, 젊은 여성에 이르기까지 교육의 기회를 확대시켰다. 미국인 화가 로보(Roubaix Robo de l'Abrie Richey: 사진작가 모도티의 남편)가 1921년 멕시코시티에 도착해 사진가 웨스턴에게 보낸 편지를 보면, 자신이 본 가장 멋진 작품은 일곱 살에서 열 살 된 헐벗은 아이들이 제작한 것이라며 야외미술학교의 교육 열기를 전했다. 야외미술학교 지도자들이 학생들에게 전달하고자 했던 것은 "민족예술에 활기를 불어넣어 그것을 느끼는 것"[24]이었다. 이를테면 풍경화를 그릴 때에는 원주민의 대지와 그들 문화를 향해 감각적으로 몰입되어야 한다는 것이었다.

라모스 마르티네스 학장은 1926년에 훌륭한 학생들을 배출했다는 자긍심에 유럽 도시를 순회하는 '야외미술학교 전시회'를 조직했고, 이 전시에서 200여 점이 넘는 학생작품이 판매되기도 했다.

야외미술학교에 대한 평가는 원주민적인 미적 가치의 발견, 교육적 활용이라는 측면에서는 박수갈채가 쏟아졌다. 하지만 학장을 비롯한 핵심인물들이 바스콘셀로스와 친밀한 관계에서 정책에 협조한 미술교육이라는 측면에서는 비난을 면치 못했다. 1924년에 카예스 정권으로 교체된 이후에 바스콘셀로스의 벽화 프로젝트와 베스트-마우가드의 교육방법론은 고난을 겪지만, 야외미술학교는

여러 번의 부침을 겪으며 1937년에 막을 내리게 되었다.

인디헤니스타 운동의 중심에 선 페루의 화가들

페루에서 1925년 사보갈이 「친체로의 원주민 지도자」(Alcalde de Chincheros)를 그렸을 때의 상황은 멕시코와 여러 모로 달랐다. 그 가운데 페루에서는 멕시코 혁명과 같이 사회적이고 정치적인 격변이 일어나지 않은 점을 들 수 있다. 1919년부터 1930년까지 레기아 대통령의 독재집권 아래서 저항운동은 더 많은 위험을 동반했다. 그런데도 문인 마리아테기는 마르크시즘과 연계해 유럽의 공산당 모델과 다른 페루 사회주의 공산당을 창당했다. 페루의 문인과 미술가들은 마리아테기와 밀접한 관계를 맺으며 그의 사상을 공유해나갔다.

1927년에 마리아테기는 그가 창간한 마르크스주의적인 문예지 『아마우타』에 「호세 사보갈, 페루 최고의 화가」(José Sabogal, Primer pintor Peruano)라는 제목의 글을 실었고 사보갈에 대해 "굳세게 정직하게 생명력 있게 페루를 이야기하는 가치들 중의 하나를 차지"[25]하는 화가라고 피력했다.

사보갈은 사회적이라기보다는 문화적 주제에 가까운 내용을 『아마우타』에 기고했다. 그는 잉카의 시간으로부터 재료와 외형이 바뀌지 않고 꾸준하게 이어진 대중적인 도자기·조각·케로에 관심을 가졌다. 그가 생각하는 인디헤니스모는 변하지 않는 미적 가치로서의 아르떼 뽀뿔라르를 장려하는 것, 그리고 그것을 통한 페루의 문화적 단합이었다.

라소와 사보갈이 창조한 다른 원주민

19세기 페루에서 가장 중요한 화가로 꼽히는 라소(Francisco Laso)는 유럽에서 공부하고 페루로 돌아온 최초의 아카데미 화가로서 고향에 정착했다는 점에서 당시 많은 화제를 낳았다. 그는 1850~53년 사이에 안데스 전역을 여행하면서 지역 풍경과 사람들의 일상을 소재로 한 스케치 작업에 열중했다. 그러나 그가 묘사한 원주민은 아카데미 형식주의 화법과 상류사회의 구조적인 틀에 끼워놓은 것이라는 비판을 받고 있다.

「산중턱의 휴식」(Rest in the Mountains, 1859)에서 비쳐진 원주민들의 겉모습은 중산층과 도시 지식인으로 나타난다. 그의 눈에 실제로 비친 원주민의 열등감과 조악함을 덮어버리고자, 그럴듯해 보이는 사회적 계급으로 위장한 것이다. 물론 당시 유럽 아카데미 양식의 낭만적 표현의 영향을 감안하더라도 원주민의 얼굴 생김새는 실제의 모습과는 거리가 멀었다.

라소의 또 다른 작품 「도공」(El Alfarero, 1855)에서도 원주민 도공은 상당히 고귀한 인물로 묘사되었다. 화면 구도를 보면, 도공의 얼굴과 도공의 손에 쥐어진 모체문화(잉카보다 앞서 나타난 문화)의 조각 토우[26]가 일직선을 이루고 있고, 도공의 얼굴은 표정을 식별하기 어려울 정도로 어둡게 표현되었다. 반면 조각 토우는 극도로 밝게 사실적으로 묘사했다. 이는 보는 이의 시선을 고정시키기 위해 명암의 대조기법을 사용한 것으로 라소가 자주 이용한 아카데미 화법 가운데 하나다.

「도공」은 아카데미 최고의 기법을 자유자재로 구사했던 라소의

안데스 시골 마을을 여행하며 그린 라소의 「산중턱의 휴식」(1859).
그림 속 원주민은 현실의 원주민과 닮지 않았다.

표현력이 유감없이 발휘된 작품임이 분명하지만, 그림 속의 주인
공이 실제로 도공일까 싶을 정도로 도공답지 않은 모습입니다. 라소
가 표현해낸 원주민은 여느 유럽의 아카데미 회화에 못지않게 주
인공이 되어 위엄스러우며 영웅적으로 그려졌습니다. 그렇지만 그가
직접 안데스의 원주민 공동체를 여행하면서 체득한 표현치고는
지나치게 현실과 동떨어져 있습니다.

이에 정치평론가 라우어(Mirko Lauer)는 이것을 '회화와 문학

라소는 「도공」(1855)에서 아카데미 최고의 화법을 구사해 그렸지만
정작 주인공인 도공은 도공답지 못한 데 문제가 있다.

사보갈은 「친체로의 원주민 지도자」(1925)에서
잉카이즘을 나타내는 데 총력을 기울였다. 현실에 재림한
잉카의 영광은 산 위에서 산 아래의 현실을 아주 고고한 자태로
바라보고 있다. 사보갈이 창조한 잉카이즘은 현실에
나타났지만 현실과 화합하기 어려운 존재다.

에서의 인디헤니스모'라고 지적하면서 통렬히 비판했다. "아카데미 형식주의 미술은 에스파냐 정복자들이 원주민에게 황금과 깃털을 착취했던 역사적인 사실을 고스란히 계승하고 있다. 그 미술은 역사적 배경에서 형성된 것이므로, 사회적 계층구조를 재생산한 것이나 다름없다. 그 미술의 최후는 근육은 발달했으나, 영양 공급의 균형을 잃어버린 채 파국에 직면하고 말았다. 그들의 작품 속 원주민은 가난한 부자이거나 누더기를 걸친 사치스러움으로 그려졌다. 이는 원주민을 과거와 현재로 분리해 사고하는 인디헤니스모가 만들어낸 가공의 안데스인에 지나지 않는다"[27]고 겉으로만 원주민을 찬미하는 인디헤니스모의 속물 경향에 대해 그는 날카롭게 비판했다.

20세기에 페루의 인디헤니스타 운동을 이끌었던 사보갈이 19세기의 라소와 다른 점이 있다면, 그것은 원주민을 과거와 현재 사이에서 포착했다는 것이다. 이를테면 라소의 원주민 그림이 정물화라면 사보갈의 원주민 그림은 풍경화에 비유될 수 있다. 즉 환경이 다를 뿐이지 라우어가 말하는 가공된 인디헤니스모에 해당된다.

사보갈은 문인들과 가깝게 지냈으며 실제로 그가 그려낸 원주민은 동시대의 소설·시에 등장하는 이미지를 빌려온 것이다. 그는 자신이 재현한 과거의 원주민이 현재의 시간에 나타난 듯 보이도록 주변의 풍경 묘사에 의지했다. 라소가 재현한 원주민 도공은 어두컴컴한 빈 공간에 서 있지만, 사보갈의「친체로의 원주민 지도자」(Alcalde de Chincheros, 1925)는 안데스의 멋진 풍경을 배

경으로 서 있다. 게다가 지도자가 손에 잡고 있는 악기를 통해 잉카 문화의 위용과 지도자의 독립적인 위치를 부각시키고 있는데, 이는 정복 이전의 잉카 사회가 갖는 규칙과 강하게 연결되려는 인디헤니스타의 염원을 피력한 것이었다. 잉카이즘(Inca-ism: 잉카 시대의 전통적 가치로 회귀하려는 열망)을 나타내 보이려는 노력은 현실의 헐벗고 굶주린 원주민을 외면하고 그의 상상 속에서 이상화시킨 그림 액자 속에 영원히 안주하는 원주민을 창조했다.

페루 인디헤니스타 화가들, 아르떼 뽀뿔라르를 연구하다

사보갈은 북부지역, 카하밤바 태생으로 장학금을 받아 유럽에서 미술을 공부한 뒤에 한동안 칠레에 머물렀다. 그는 귀국 길에 아즈텍 문명을 보기 위해 멕시코에 잠시 들르는데, 마침 벽화운동이 점화되던 시기였다. 그는 그의 자서전 『호세 사보갈』(*José Sabogal*, 1957)에서 당시 벽화운동의 광경을 목격하고는 상당히 충격을 받았다고 회고했다. 원래의 계획대로라면 페루의 수도 리마에 도착해야 했지만, 그동안 자신이 가졌던 계획들을 돌연 바꾸어 잉카의 도시인 쿠스코로 향했다.

그는 쿠스코에서 원주민을 모델로 작업에 열정적으로 몰입했고, 그 그림들을 가지고 1919년 리마에서 첫 개인전 '쿠스코의 인상'을 발표했다. 안데스의 사람과 풍경을 주제로 물감의 질감이 거칠게 남아 있는 표현기법에 대해 평가절하하는 사람들도 있었지만, 신선한 충격이라고 극찬하는 사람들도 있었다.

엇갈린 반응 속에서도 그의 개인전은 커다란 반향을 일으키기

페루에서 '레타블로'라 불리는 종교·대중적인 공예품이다.
인디헤니스타 화가들은 레타블로처럼 세월이 흘러도 변하지 않은
미적 표현에서 인디헤니스모의 미학을 정했다.

에 충분했다. 루시-스미스는 사보갈의 작품에 대해 부정적으로 평
가하는 평론가 가운데 한 사람이다. 그는 사보갈이 표현한 원주민
문화가 피상적인 관계에서 이루어진 것이며 직접 그 속을 파고들
지 못한 껍데기에 지나지 않는다고 평했다.[28] 사보갈은 1920년에
국립미술학교 교수로 추대되었고, 이후 인디헤니스타 운동의 수
장이 되어 그의 주위에 몰려든 화가들에게 지대한 영향을 미칠 만
큼 페루 미술계에서 독보적인 위치가 되었다.

　1937년에 화가이자 수집가 부스타만테(Alicia Bustamante)는
인디헤니스타 운동에 합류해 아르떼 뽀뿔라르 국제전을 준비하기

위해 페루 북부에 위치한 산악마을 아야쿠초로 여행을 떠났다. 그녀는 그곳에서 안타이(Joaquín López Antay)가 제작한 산 마르코스라 불리는 성상(聖像)을 발견하는데, 그때까지 산 마르코스를 본 적도 없고 어떤 정보도 들은 적이 없다고 말할 정도로 그녀에게 매우 생소한 것이었다.[29]

그녀는 즉시 산 마르코스의 존재를 세상에 알렸고, 1940년경에는 사보갈·카미노(Enrique Camino Brent) 같은 인디헤니스타 미술가들이 아야쿠초를 방문해 본격적으로 산 마르코스에 대한 미적 평가를 수행했다. 그들은 산 마르코스라는 명칭 대신에 '레타블로'로 이름을 바꾸고[30] 식민지 이후부터 현재까지 종교적인 주제가 지속적으로 반복되었다는 사실에서 아르떼 뽀뿔라르의 미적 가치를 발견했다. 그들에게는 산 마르코스가 가톨릭과 원주민의 토착의식 사이에서 혼종되었다는 사실보다는 산 마르코스 제작이 온전하게 지속·보존되었다는 사실에 주목했던 것이다.

이어 그들은 '아르떼 뽀뿔라르의 발견'이라는 프로젝트를 추진했는데, 실제로 이 계획은 발카르셀·마리아테기·가르시아·바사드레 등과 같은 지식인과 공조해 원주민과 원주민-메스티소(Indio-Mestizo) 문화를 집중적으로 다뤘다. 이들의 연구에 힘입어 페루의 도시인에게 아르떼 뽀뿔라르는 더 이상 경박하거나 타인의 것이 아니며, 수준 높은 예술품이라는 인식을 갖게 함으로써 대중화를 선도했다.

페루의 인디헤니스타 운동은 멕시코에서 전개된 운동과 비교해 볼 때, 지식인과 미술가들의 협력 관계에서 이루어졌다는 데서 공

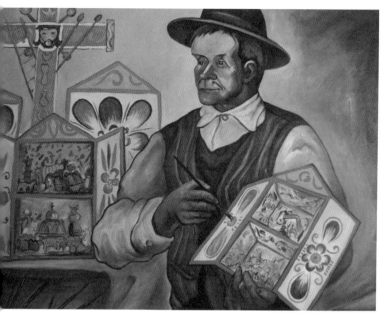

페루의 인디헤니스타는 성상 제작자 안타이를 세상에 알렸다.
오늘날 그의 존재는 20세기 페루의 아르떼 뽀뿔라르를 상징하는 인물로 각인되어,
아야쿠초 박물관 벽면에 그의 초상화가 그려져 있다.

통점을 찾을 수 있다. 그러나 페루에서는 안데스의 고유한 문화 가운데 고대미술에서 그 정신을 찾기보다는 안데스 시골마을에서 지속되는 아르떼 뽀뿔라르에 집중된 경향이 있다. 또한 페루에서는 멕시코에서와 같이 사회적 사실주의와는 거리가 멀었다. 이러한 원인으로 이 운동의 흐름을 주관했던 사보갈의 개인적인 판단이나 취향을 꼽을 수 있다.

실제로 사보갈은 페루의 인디헤니스타 운동은 유럽의 모더니즘

과는 연관성이 없는 독자적인 것이라고 주장한 바 있다. 이렇듯 페루의 인디헤니스타 운동은 사보갈이라는 한 개인의 열정에 의해 형성될 수 있었다. 그러나 그가 미치는 영향력이 지나치게 절대적이었기 때문에 이 운동은 그 이상을 뛰어넘지 못했다.

정부 후원자와 벽화가의 관계

1920~30년대에 아르떼 뽀뿔라르의 위상은 그 무엇——유럽——보다 강력한 힘을 발산했고 특히, 조형창작에서 "하나의 본보기가 되었다."[31] 그러나 이러한 과정에서 실질적으로 정부의 후원이 인디헤니스타 미술가에 미친 영향력은 상당하다. '독립 100주년 아르떼 뽀뿔라르 전시회'가 개최될 수 있던 것은 의심의 여지 없이 몬테네그로와 엔시소의 기획력 · 추진력이 있었기에 가능했지만, 만약에 정부의 후원이 없었다면 미완으로 남았을 수도 있다.

여기서 말하는 정부의 후원이란, 곧 실권을 장악하고 있었던 바스콘셀로스를 가리킨다. 그는 벽화가들과 더불어 미술은 공공성을 가진 채 대중에게 감동을 전달할 수 있는 미학적이면서 동시에 사회적인 것이라고 말해왔다. 그러나 그의 개인적인 취향은 보편적 상징주의 · 낭만적인 표현 · 판타지 · 관조적인 데 가까웠다. 그리고 그가 개인적으로 선호했던 화가는 벽화가가 아닌 몬테네그로였다.

몬테네그로는 회화작업은 물론이고 삽화 · 편집 디자인 · 무대 디자인 · 인테리어 · 벽화에 이르기까지 조형미술의 다양한 영역을 넘나드는 디자이너이자 화가다. 엔시소와 베스트-마우가드 또

한 몬테네그로와 마찬가지로 다양한 영역에서 활동했으며, 이들 모두가 바스콘셀로스 프로그램을 충실히 수행했던 인디헤니스타 미술가다. 그렇다면 바스콘셀로스는 왜 몬테네그로의 작업을 선호했을까? 만약에 몬테네그로의 작업을 정확하게 파악한다면 바스콘셀로스의 취향이 구체적으로 어떤 것이었는지를 짐작할 수 있다. 그의 취향이 중요하게 다루어지는 이유는 한마디로 말해 미술가들에게 미치는 그의 영향력이 대단했기 때문이다.

몬테네그로는 미술학교를 입학하기 전부터 잡지사 삽화일(요즘의 편집 디자인에 해당)을 시작했고, 이런 경험을 통해 일찌감치 디자인에 눈을 뜨는 계기가 되었다. 더욱이 유럽에 유학해 모더니즘 세례를 받으면서도 꾸준히 삽화와 무대 디자인을 겸업했다. 그에게 예술이란 순수미술과 장식미술의 경계가 없는 하나의 양식이었고, 그는 특히 장식적이고 응용가치가 높은 데 관심이 많았다. 바로 이런 점이 바스콘셀로스가 그를 선호했던 이유다.

멕시코국립대학 미학연구소에서 발간된 논문 가운데 바스콘셀로스가 교육부 장관 시절에 사용했던 책상 장식과 몬테네그로 벽화의 연관성을 들어 취향의 문제를 다룬 글이 있다.[32] 바스콘셀로스가 업무를 볼 때 사용했던 책상은 양쪽에 수직 목판으로 세워진 것으로 수직 목판에는 우아하고 기품 있는 여성이 장식되어 있었다. 그 여성은 발목까지 내려오는 튜닉을 입고 있으며, 유달리 튜닉의 주름은 딱딱한 수직선으로 강조되어 있다. 양식 면에서 보면, 19세기 말 유럽에서 흘러 들어온 기하학적 표현의 아르데코 경향이다. 이와 같이 그리스 신화의 뮤즈 신을 연상시키는 옷차림

을 봐서는 인디헤니스모와는 상관없는 디자인이었다.

그런데 책상 속의 그 여인은 몬테네그로의 벽화 「이베로아메리카」(Iberoamérica, 1924)와 「바람의 알레고리」(Alegoría de viento, 1926~28), 「기계주의」(Maquinismo, 1930)에서도 나타난다. 흥미롭게도 책상 속 여인과 벽화 속 여인은 둘 다 수직선으로 강조된 주름치마를 입고 있다. 몬테네그로가 책상 속 여인을 의도적으로 자신의 벽화에 이식한 것이 사실이라면, 이를 통해 두 가지를 가정해볼 수 있다.

몬테네그로는 시각미술분과의 책임자로 '독립 100주년 아르떼 뽀뿔라르 전시회'를 기획하는 등 바스콘셀로스의 곁에서 굵직한 현안들을 수행한 이른바 오른팔 역할을 했다. 이런 배경에서 본다면 몬테네그로가 바스콘셀로스에 대한 친분을 나타내기 위해 책상 속 인물을 벽화로 옮겨놓은 것일 수도 있다. 또는 몬테네그로가 디자인 양식과 관련해 방대한 지식과 경력을 갖췄다는 점에 비춰볼 때 책상 속 인물이 벽화로 자리를 이동한 것은 자연스러운 경로일 수도 있다.

한편 교육부에서는 학교에 공급하는 책걸상을 미국의 가구제조업에 주문할 예정이었으나, 지역 목수들과 흑단세공사들이 이에 항의해 잇따른 파업이 일어나자, 바스콘셀로스는 지역 제조업의 중요성을 인식했다. 그는 흑단 세공업자들이 공들여 새겨 넣은 상감장식에 대해 "우리의 예술가들이 이룬 최고의 기물이고 그림이다"[33]라고 그들의 노고를 치사했다. 아울러 식민지미술에서 아이디어를 구한 엔시소의 디자인에 대해 에스파냐풍의 앤티크 가구

를 재해석한 것이라고 격찬했다. 바스콘셀로스는 파업을 경험한 후에, 노동자들이 정부기관의 강요나 관리자들에게서 자유로울 때 비로소 창의적인 능력이 발휘된다는 사실을 깨달았다.

그럼에도 그 자신이 원했든, 원하지 않았든 간에 그가 갖고 있던 권력의 힘은 공식적 발언을 넘어 그의 취향까지를 세세히 배려하게 만들었다. 그런 연유로 그의 책상 속 인물까지도 혁명적 벽화에 등장하게 된 것이며, 이런 의미에서 바스콘셀로스 프로그램은 실질적으로 교육부 건물의 사무실 집기 · 실내장식 · 가구까지도 포함되어 있다.

후원자의 권력이 벽화가에게 미치는 영향력

존 샤를로는 후원자의 권력이 벽화가에게 어떻게 영향을 미치는지에 대해 「후원자와 창조적인 자유, 바스콘셀로스와 그의 벽화가들」(Patrocinio y libertad creativa : José Vasconcelos y sus muralistas, 2008)이라는 자신의 논고에서 다루고 있다. 리베라가 주제를 선택하는 과정에서 후원자의 입김이 어떻게 작용했으며, 어느 벽화가에게 얼마만큼의 벽면을 할당하는가라는 매우 현실적인 문제에 관한 것이다.

바스콘셀로스는 벽화가들 사이에서 중앙의 권력을 장악한다는 의미로 '문화적 카우디요(Caudillo: 라틴아메리카에서 출신에 관계없이 민중을 대표하는 권력가)'로 알려져 있다. 리베라 · 시케이로스 · 오로스코 같은 화가의 후원자가 되어 그들에게 정부가 제공하는 벽면에 프레스코 벽화를 그리도록 위임했다. 벽화가 레알

은 1922년에 바스콘셀로스가 국립예비학교 벽면을 제공하면서 벽화가들에게 한 연설을 다음과 같이 기록했다.

나는 여러분이 국립예비학교 벽면장식을 맡아주기를 바랍니다. 여러분이 최상이라고 여겨지는 방법으로 원하는 것을 그려주십시오. 나는 여러분께 판단의 자유로움을 고스란히 남겨둘 것입니다. 또한 이후에라도 이것이냐 저것이냐의 주제와 관련해, 또는 이것이냐 저것이냐의 방법과 관련해 여러분에게 부과되는 자신들의 실수를 눈감아주십시오.[34]

만약 바스콘셀로스가 그 자리에 모여 있던 벽화가들에게 책임을 떠넘기려고 들었다면, 그들은 벽화를 그리기도 전에 대항했거나 그들의 회고록에서 불만을 늘어놓았을 것이다. 그러나 그런 일은 일어나지 않았다. 바스콘셀로스가 선발한 벽화가들은 공공건물에 혁명적이고 원주민적인 주제를 묘사했다. 벽화가 개개인에게 후원자의 위상이란, 그들이 조직한 '기술자·화가·조각가의 노조'보다 훨씬 더 빠르게 자신의 목적을 이룰 수 있는 지름길이었던 것이다. 이런 상황에서 그 자리에 참석했던 샤를로는 교육부 장관이기보다는 예술과 창조에 대해 주관이 확고했던 철학자 바스콘셀로스를 이해할 필요가 있다고 기술했다.

바스콘셀로스는 멕시코의 철학 위에 벽화가 나아갈 방향을 정했다. 그래서 나는 왜 느닷없이 멕시코시티에 있는, 그것도

가장 신성시하는 건축물 벽면을 그가 제공했는지 납득하기 위해 그의 저서들을 읽어야만 했다.[35]

리베라는 바스콘셀로스의 권유(벽화 참여)를 수락하고 파리에서 얻은 아방가르드 사상을 탈피하기 위해 이탈리아 프레스코 화법을 연구하면서 그린 스케치 수백 장을 들고 멕시코로 돌아왔다. 그러나 바스콘셀로스는 여전히 리베라가 유럽에서 영향받은 아방가르드 경향을 염려했다.

왜냐하면 그는 입체주의 회화를 그렸으며, 내 판단으로는 민족을 위한 작업에 적응하기가 쉽지 않을 것 같다. 그의 머릿속에는 피카소가 있었기 때문에……[36]

바스콘셀로스는 리베라에 대한 염려 때문에 때때로 주제를 선택하는 과정에서 간섭을 했다. 바스콘셀로스는 이미 몬테네그로에게 맡긴 첫 벽화에 괴테로부터 인용한 주제를 제시한 바 있다. "운명을 넘어서 행동으로 획득하라!"에 이어 "생명의 나무" "시간의 춤" "학문의 나무" 등등의 주제가 더 주어졌다. 바스콘셀로스는 리베라가 「창조」를 시작하기에 앞서 '우주적인 주제'를 가지고 작업할 것을 당부했는데, 이는 권력자의 입장이기에 할 수 있는 조언이자 충고였다. 비록 몬테네그로의 예처럼 정해진 주제를 제시한 것은 아니었으나, 바스콘셀로스가 원하는 주제가 민족주의를 위한 상징주의라는 점은 리베라에게 충분히 전달되었다.

존 샤를로는 리베라의 「창조」는 바스콘셀로스의 사상에서 영향을 받은 것이 분명하며, 이는 화면의 정점에 위치한 추상적 상징주의에서 확인된다고 단언했다. 이와 더불어 존 샤를로는 리베라에 대해 "바스콘셀로스의 취향을 알아채서 그의 주변에 머물렀던 아첨꾼"이라고 혹독하게 비판했다. 또한 바스콘셀로스가 몬테네그로의 첫 벽화에 대해 격찬한 사실을 알고, 몬테네그로의 벽화를 바탕으로 좀더 기념비적인 걸작으로 보이게끔 변형시킨 것이 「창조」라고 비판했다. 리베라가 「창조」를 작업할 때 조수로 일했던 샤를로는 리베라가 여러 벽화가의 표현을 도용한 사례를 지적했다. 그 예로 레부엘타스의 「과달루페 축제의 우화」에 나오는 원주민 성직자의 하얀 얼굴이 리베라의 작품 「과달루페 성녀의 신앙심」(Devotion to the Virgin of Guadalupe)에서 흰색 가면을 쓴 인물로 재현된 구체적 사례를 들었다.

존 샤를로에 따르면 「창조」가 냉혹한 평가를 받자, 리베라는 후원자와 다른 벽화가들 사이에서 보이지 않는 압력을 받았고 그는 이 상황에서 '살아남기 위해' 바스콘셀로스가 교육부 건물을 위해 구상한 민족적인 주제와 그동안 리베라에게 준 주제들을 붙잡은 것이라고 설명했다. 리베라는 교육부 벽화에서 건물 바닥에서부터 위로 올라가는 구조를 마치 해안으로부터 고원지대에 이르기까지 상승하는 지형에 비유해 기본 구도를 잡아나갔다. 이는 고갱의 이국취미를 덮어씌운 민족적 풍경화에 가까웠다.

교육부 벽화는 리베라가 처음으로 멕시코의 자연환경·문화·원주민에 영감을 받아 그린 것으로, 실제로 이러한 변화에는 바스

콘셀로스의 입김이 작용했다. 바스콘셀로스는 리베라에게 남아 있는 유럽적 아방가르드 경향을 씻어내기 위해, 즉 멕시코에 맞게 순화시키는 차원에서 리베라가 유카탄과 테우안테펙 지역으로 여행을 떠날 수 있도록 지원했다.

바스콘셀로스는 유독 교육부 벽화에 많은 관심을 가졌는데, 이에 따라 본의 아니게 벽화가들을 간섭하게 되었다. 즉 그의 측근이었던 리베라·몬테네그로·베스트-마우가드에게 더 민속적이고 장식적인 주제로 작업하기를 강조했다. 그가 원했던 벽화 주제는 원주민들의 화려한 복식과 축제 같은 민속적인 주제로, 이것은 이미 레알의 「찰마의 축제」와 레부엘타스의 「과달루페 축제의 우화」에서 선구적으로 제시된 것들이었다.

바스콘셀로스는 레알·레부엘타스·샤를로 같은 젊은 벽화가들에게 교육부 건물 2층 벽면을 제공하면서 '노동과 축제'라는 민속적인 주제로 작업할 것을 제시했다. 이 주제가 본인 아이디어인 양 대중이 쉽게 이해할 수 있는 구성적 지침까지 제안했다.

그런데 이 벽화를 둘러싸고 리베라와 젊은 벽화가들 사이에서 마찰이 빚어졌다. 리베라의 위치가 더 이상 흔들 수 없을 만큼 확고해진 상황에서 그를 거치지 않고 바스콘셀로스가 직접 주제를 제시한 것이 문제가 되었다. 리베라는 젊은 벽화가들의 기법이 자신과 맞지 않는다는 이유를 내세워 그들에게는 각 지방의 문장 같은 소규모의 보잘것없는 벽화를 맡겼으며, 게레로와 샤를로가 그린 두 개의 벽화가 자신의 계획에 방해된다는 이유로 부숴버리라고 지시했다. 이때 샤를로가 그린 벽화는 노동과 축제를 주제로

한 「리본의 춤」(Danza de los Listones, 1923)이었는데, 리베라는 샤를로에게 이 주제를 '노동'으로 변경해야 한다고 지침을 내렸다.

이런 상황에서 바스콘셀로스는 벽화가 부서진 것에 대해 유감을 표명해야만 했다. 바스콘셀로스는 후원자로서 독재적인 전횡을 부린 적은 없으나, 이 사건 이후로는 주제 선정이나 양식에 손을 뗐던 것으로 보인다. 캐리커처 작가로서 무신론자였던 오로스코가 국립예비학교에서 벽화가로서 경력을 시작할 수 있었던 것으로 보아, 바스콘셀로스가 벽화가들과 의도적으로 거리를 유지하고자 했던 것은 확실하다.

바스콘셀로스 주변 인물 가운데 엔시소와 아틀 박사는 그가 좀처럼 주제를 제안하지 않았으며 벽화가들 자신의 주제를 신뢰했다고 말하곤 했는데, 이런 점에서 미루어볼 때 그는 친분이 두터운 미술가들 또는 교육부 벽화같이 개인적으로 관심이 높았던 벽화에 대해서는 주제를 제시했던 것으로 추측된다.

벽화 거장들이 창조한 다른 원주민

인디헤니스타 미술가들이 창조한 원주민은 모두가 국가적인 캐치프레이즈의 범주에 속하는 표현이었지만, 실상 그들이 창조한 원주민의 모습은 한결같지 않았다. 이는 3인의 벽화 거장의 예에서도 잘 드러난다. 시케이로스의 「농부 어머니」(Peasant Mother, 1929)와 리베라의 「꽃의 날」(Día de la Flor, 1925), 오로스코의 「코르테스와 말린체」(Cortés and Malinche, 1926) 등은 공통적

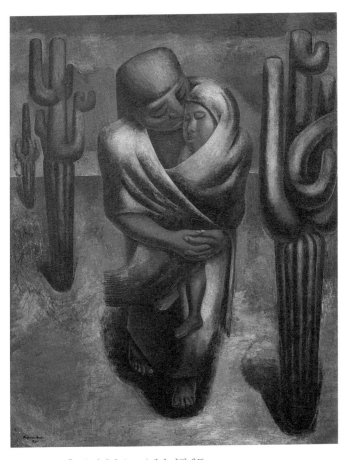

시케이로스는 「농부 어머니」(1929)에서 어떻게든
아이를 지키겠다는 모성의 강인함을 표현했다. 시케이로스에게는
이 여성이 원주민이라는 사실이 중요한 것이 아니라,
착취당한 사회계층의 한 여성이라는 사실이 중요했다.

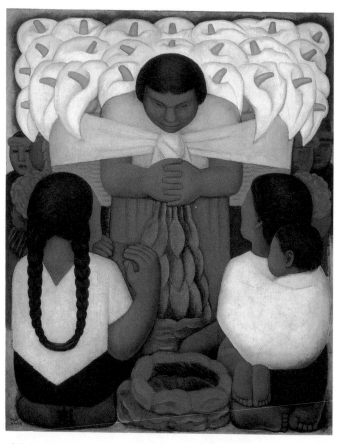

리베라는 「꽃의 날」(1925)에서 원주민과 그들의 문화에 대한
경건함을 표현했다. 모든 요소를 대칭 구조 안에 배치시켜 원주민을
더없이 신성한 존재로 그려냈다. 꽃장수의 등에 짊어진 한
아름의 백합과 두 손을 모은 동작, 그리고 그를 바라보는
원주민여인의 위치까지도 대칭 구조다. 이는 원주민문화가
그만큼 고귀하고 완벽하다는 것을 간접적으로 은유한 것이다.

으로 원주민을 표현하고 있지만, 각각의 작품에 나타나는 원주민의 이미지에는 분명한 차이가 있다.

시케이로스는 「농부 어머니」에서 아이를 품에 안은 원주민 모성을 통해 고단한 현실을 묘사했는데, 여기서 원주민을 나타내는 어떠한 민속적인 요소도 강조되지 않았다. 시케이로스에게는 원주민이라는 사실보다는 여성이 처한 가난과 부당하게 착취당한 사회적 계층에 대한 표현이 더 시급했기 때문이다. 이렇듯 그의 회화에서 원주민은 사회적 저항을 표현하기 위한 이미지로 부각될 뿐이었다.

이에 비해 리베라의 「꽃의 날」에 등장하는 원주민들은 고통이라고는 전혀 모르는 사람들처럼 평화로운 낙원에 살고 있다. 꽃장수가 등에 짊어진 한 아름의 백합은 아름다운 자태로 어느 누구의 방해도 받지 않은 채 고귀함을 뽐낸다. 리베라는 이러한 소재야말로 원주민을 최대한 매력적으로 보이게끔 만드는 소재라고 생각했다.

오로스코는 「코르테스와 말린체」에서 코르테스와 말린체를 한쌍의 아담과 이브에 비유해 말린체를 메스티소 후손을 출산한 민족의 어머니의 자리에 앉혔다. 여기서 말린체는 고대의 원주민을 상징하고 그녀가 출산한 메스티소는 미래를 이어나갈 혼혈-인종을 상징한다. 이는 바스콘셀로스가 내세운 메스티소화 통합이념에 가장 적당한 표현이었다. 그런데도 당시 오로스코의 벽화는 정부에게 큰 신임을 얻지 못했다.

이와 같이 세 명의 거장들이 그려낸 원주민의 이미지는 각각 다

르다. 이는 그들 각자가 갖는 정부에 대한 입장이나 민속에 대한 시각 차이에서 그 원인을 찾아볼 수 있다. 1924년에 집권한 카예스 정부가 권력을 공고히 하기 위해 벽화에서 급진적인 요소를 제거하고 공식적인 이데올로기를 정당화하기 위한 도구로 제도화하고자 할 때, 시케이로스를 포함한 몇몇 급진적인 화가는 이를 단호히 거부했다. 이후 이들은 정부의 지원이 끊기고 벽화가로서의 자리도 잃어 과달라하라로 이주하게 되었다. 오로스코도 사정은 마찬가지였다. 반면 리베라는 정부의 민중주의 이념에 충실한 미학을 발전시켜 교육부 건물의 2층과 3층 그리고 대통령궁에서도 벽화를 그릴 수 있었다.

카르데나스(Lázaro Cárdenas) 대통령은 1938년 12월 9일자 신문에 리베라의 벽화를 국보라 선포하면서, 리베라를 토착민 조상의 자랑스러운 인디헤니스타라고 치켜세웠다. 이와 달리 오로스코와 시케이로스는 리베라의 민속적인 표현에 대해 원주민에 대한 이국취미로 간주하고 공공연하게 비판했다. 오로스코는 리베라의 서술 방식에 대해 민족주의를 추종하는 화가들이 회화와 민속미술 사이에서 혼동하여 제 갈 길을 가지 못하고 갈팡질팡하는 것이라고 여겼다.

그는 회화와 민속에 대해 "고급미술의 회화와 저급미술의 민속미술은 본질적으로 다르다. 전자의 경우는 보편적인 전통에 따라 변화하지 않는 것이며, 후자의 경우는 순수하게 지역 전통을 가진 것"[37]이라고 분명하게 구분했다. 이러한 그의 생각은 1927~28년 사이에 '변명'이라는 제목으로 샤를로에게 보낸 편지에서 민족주

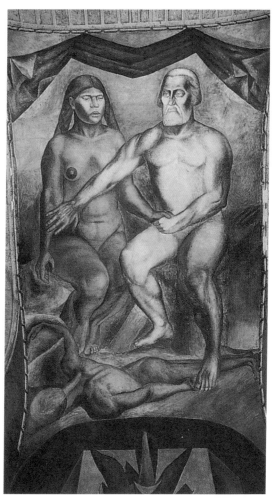

오로스코는 「코르테스와 말린체」(1926)에서 아즈텍을 정복한
코르테스와 그의 통역사 말린체를 한 쌍의 아담과 이브에 비유했다.
특히 그들 앞에 누워 있는 최초의 메스티소를 통해
말린체를 메스티소의 어머니로 표현했다.

의자들이 포사다의 심오한 민속주의를 이해하지 못한 채, 그의 캐리커처를 평가절하했다고 개탄했다.

그는 선전이 목적인 회화를 반대했고 회화가 갖는 가치를 가리켜 "회화는 언급되는 것이 아니라, 그 자체다. 다시 말해 회화는 반영된 것이 아니라 그 자체가 빛이다. 또한 해석된 것이 아니라 해석한 어떤 것이다"라고 표명했다. 그가 생각하는 민속주의는 문화적이고 민족적인 가치를 넘어 더 깊은 우주적 가치에 대한 인식이었다. 그의 『자서전』에는 1920년대 미술가들이 열렬이 환영한 원주민미술에 대해 언급한 글이 있는데, 여기서 마치 풍경화를 그리기 위해 먼 산과 마을을 바라보는 오로스코의 시선이 발견된다.

그 시대에 살았던 사람들은 회화를 통해 무지함과 어리석음을 극복할 수 있을 것이라고 믿었다. 어떤 이들은 고대미술이 진정한 전통이므로 우리에게 해답을 줄 것이라고 말했고 어떤 이들은 그것을 가리켜 원주민미술의 부흥이라고 말했다.

실제로 일상을 돌아보면 얼마나 격하게 원주민미술에 빠져 있는지를 알 수 있다. 멍석·항아리·샌들·찰마의 무용수·사라페·레보소(일종의 숄이나 스카프)…… 이러한 물건들은 대규모로 수출이 이루어지고 쿠에르나바카와 타스코에는 관광객들이 밀려들고 원주민문화는 절정에 달했다. 이런 환경에서 아르떼 뽀뿔라르는 그 자체가 갖는 다양함으로 회화·조각·연극·음악·문학에서 풍부하게 평가된다.

이제 멕시코 미술가들은 외국 미술가들과 동등하거나 더 우

책으로

세계를

짓는다

한길사

지중해 세계가 이슬람

로마멸망 이후의 지중

"영고성쇠가 역사의 이치라면, 로마제국도 예외가 될 수는 없다. 로마인
팍스 로마나도 과거지사가 되었다. 이 질서 없는 지중해를 지배한 것은 이
지중해의 제해권을 둘러싸고 펼쳐진 기독교와 이슬람 간의 천년의 공방을

● 시오노 나나미

시오노 나나미 대하역사평설

로마인 이

- 로마를 읽으면 우리가 보이고, 세계를 큰 눈으로 보게 된다.
- '로마'는 여전히 벤치마킹의 모델이며 『로마인 이야기』는 전
- 로마제국은 바로 우리의 현실과 미래를 비추는 거울이다. ●
- 1천여 년의 역사 대로망이 우리를 상상의 세계로 날게 한다.

월하게 고려된다. 주제 선택에서 멕시코인이 반드시 필요할 정도로 민족주의는 극치에 이르렀다. 또한 노동자에게 봉사하는 예술에서는 더욱더 노동운동을 드러냈다. 그들에게 예술이란 본질적으로 사회 갈등과 싸울 때 쓰는 무기로 생각하고 있다. ……예술가들은 사회학과 역사학으로부터 열정을 북돋웠다.[38]

시케이로스 역시 리베라의 민속적인 스타일에 대해 강도 높게 비난했다. 그는 벽화운동을 기회주의로 몰고 간 원흉으로 리베라를 지목했고, 리베라를 '보헤미안 · 속물 · 기회주의자 · 백만장자들의 화가'라고 여길 정도로 리베라가 차용하는 민속에 대해 매우 못마땅해했다. 실제로 1940년대 미국의 멕시코 투자가 재개되어 관광 붐이 일어났을 때, 리베라는 미국인 관광객을 위한 기념품 그림을 많이 그렸다. 시케이로스는 이를 가리켜 '멕시코 관광 기념품 회화'[39]라고 비아냥거렸다.

3인의 벽화 거장이자 인디헤니스타 미술가들이 창조한 원주민의 이미지가 서로 차이가 나는 것은 그들 각자가 갖는 민속주의에 대한 생각이 달랐기 때문이다. 리베라의 경우 아르떼 뽀뿔라르에 대해 연구하고 탐색하는 과정은 곧 조형 창작을 하기 위한 지름길이라고 확신했다.

오로스코의 경우는 아르떼 뽀뿔라르와 조형 작업은 각자의 영역에서 미적 가치를 발휘하는 것으로, 조형 창작을 위해 민속적인 요소를 차용하는 것에 대해 부정적이었다. 시케이로스는 조형 작업에 아르떼 뽀뿔라르를 차용하는 것에 대해 그 자신이 "표피적인

외관" "껍데기"라고 말하듯 고대문화나 원주민문화를 미술에 재현하는 것 자체를 강력히 부정했다. 이와 같이 1920년대 라틴아메리카 모더니스트들에게 아르떼 뽀뿔라르를 어떻게 해석하고, 적용하는가에 대한 문제는 끊임없는 논쟁거리였다.

한편 멕시코에서 활동했던 과테말라의 화가 메리다를 통해 원주민의 이미지에 대한 또 다른 갈등을 엿볼 수 있다. 멕시코가 고대문화의 제1인자라는 절대적 믿음은 멕시코에서 활동하는 과테말라 출신의 화가 입장에서는 상당한 압박감으로 작용했다. 그는 1945년 멕시코 근대미술관에서 개최된 개인전에서 아즈텍과 마야의 두 문화를 묘사했다(아즈텍은 멕시코 땅에서 발전했지만, 마야 문화는 멕시코 · 과테말라 등지에서 발전했음). 마야의 경우 평화적인 유토피아 인물을 추상적으로 표현했고 시적이었지만 아즈텍의 경우 야만적인 공격성을 부각시켰다.

메리다 역시 인디헤니스모 사상에 뿌리내린 민족적 정체성을 부각시키기 위한 작업을 했지만 그가 속해 있는 현재의 시간은 과테말라와 멕시코로 나뉘어 있었다. 그는 반 정도는 멕시코 민족주의자로서 활동했고 반 정도는 외국인의 시각에서 고대문화 · 민속 · 유럽의 현대미술 사이에서 각각을 혼용시켰다. 이들 미술가들과 동시대에 활동했던 고고학자 알퐁소 카소는 『아메리카 인디헤나』(*América Indígena*, 1942)에서 아르떼 뽀뿔라르를 차용하는 예술가들에게 다음과 같이 넌지시 충고했다.

어떤 경우에도 예술가의 영감으로 아르떼 뽀뿔라르를 개선하

려고 간섭해서는 안 된다. 즉 아르떼 뽀뿔라르, 그 자체가 갖는 본질적 균형이 깨져서는 안 된다. 아무리 품성이 좋은 사람이더라도 어떠한 간섭이 초래되면 아르떼 뽀뿔라르는 쇠락으로 이어지며 아주 오랜 시간이 흘러야만 그 자체의 본질적인 균형을 만회할 수 있다.[40]

미술이란 것이 애당초 사람에게서 태어난 것이기는 하지만, 아르떼 뽀뿔라르는 사람보다는 얼마만큼은 자연에 가깝다. 사람과 친근하다면 이런저런 미술양식으로 새로 생겼다가 사라지기를 반복하겠지만, 아르떼 뽀뿔라르의 경우는 사람의 삶 속 의식주에서 아주 조용히 자신의 목소리를 내기보다는 인간의 역사를 따라 인간의 목소리를 들으며 오랫동안 존속해왔다. 더욱이 라틴아메리카처럼 이질적인 두 문화(고대문명과 유럽 문명)마저 아주 조용히 흡수해 아르떼 뽀뿔라르의 원형이 손상되지 않는 정도에서 혼종성을 내포하고 있다. 이런 의미에서 알폰소 카소가 미술가들을 향해 한 말은 단호한 경고였다. 더 이상 건드리지 말라고…….

1920년대 내내 아르떼 뽀뿔라르의 운명은 사람들의 손에 휘둘려 이름도 바뀌고, 국가 최고의 미술이라는 융숭한 대접을 받았다.

그런데 이러한 모든 것은 그 시대를 살았던 사람들이 특정 목적을 이루기 위한 전략이고 욕심이었다. 바스콘셀로스의 혼혈-인종인 메스티소를 모성적인 뿌리로 자각하여 메스티소화를 민족 통합이념으로 공고히 하고, 이에 대한 방안으로 인류학자 가미오는 고고학을 버팀목으로 인디헤니스모의 이론적 틀을 세워 문화적

민족주의의 골격을 만들었다. 그들은 문화적 민족주의를 내세워 민족을 상징하는 원주민미술을 문화적으로 활용한 것이다.

그들의 정권이 사라지고, 그들의 열정도 사라진 뒤에 원주민미술은 여전히 그 자리를 지키고 있다. 사람들이 들쑤시고 헤집어놓은 흔적은 상처로 남아 있으며, 예전이나 지금이나 아르떼 뽀뿔라르 종사자들은 여전히 가난하다. 1920~30년대의 정치가·예술가·지식인들은 자생적으로 살아가는 원주민미술을 그들의 필요에 의해서 취한 것이었다.

1) Tace Hedrick, *Mestizo modernism: race, nation, and identity in Latin America culture, 1900~1940*, New Brunswik(New Jersey): Rutgers University Press, 2003, p.62.

2) 가미오의 고고학적 성과와 인류학 연구에 대한 비판은 도슨의 저서 (*Indian and Nation in Revolutionary Mexico*)을 요약한 보이어의 논문을 참조했다. Christopher R. Boyer, *journal of social history 39.1*, pp.252~254.

3) 바스콘셀로스의 교육 프로그램에 대한 자료는 엔시나스의 논문을 참조했다(Rosario Encinas, "José Vasconselos: 1882~1959", Paris, UNESCO: International Bureau of Education, Vol.24, No.3~4, 1994, pp.719~729).

4) 보아스가 가미오에게 준 영향에 대해서는 아수엘라의 논고를 참고 · 요약했다. Alicia Azuela, "Del arte Indígena a la grandeza del siglo XX", *El legado prehispánico en México*, Edición núm.68, 2003.

5) 가미오에 대한 자료는 김윤경의 논문을 참조했다. 김윤경, 「'혁명적' 인디헤니스모의 이념적 성격: 마누엘 가미오를 중심으로」, 라틴아메리카연구, Vol.19, No.3, 2006, 159~193쪽.

6) Ades, 앞의 책, p.200. David Brading, "Manuel Gamio and Official Indigenismo in Mexico", p.84, 재인용.

7) Rita Eder, "El Muralismo Mexicano: Modernismo y Modernidad", *Estudios sobre arte 60 años Instituto de Investigaciones Estéticas*, México: UNAM, 1998, pp.366~367. Guillermo Bonfil Batalla, *México profundo. Una civilización negada*, p.197, 재인용.

8) Emilio Mendizábal Losack, *Del Sanmarkos al retablo ayacuchano*, Lima: Universidad Ricardo Palma, Instituto Cultural Peruano Norteameriocano, 2003, p.21. Métraux, "La Unesco y las artes populares", 재인용.

9) Juan Coronel Rivera, "Animus Popularis", *Arte popular Mexicano*,

cinco siglos, México : UNAM, 1997, pp.11~18.

10) 박성봉, 『대중예술의 미학 : 대중예술의 통속성에 대한 미학적인 접근』, 동연, 1995, 24쪽.

11) Porfirio Martinez Peñaloza, *arte popular mexicano*, México : Herrero, 1975, p.10.

12) Emma Sánchez Montañés, "Arte indígena contemporáneo. ¿Arte popular?", *Revista Española de Antropología Americana*, Vol.extraordinario, 2003, pp.69~84.

13) María Elena Lucero, "Entre arte y la antropología : sutilezas del pasado prehispánico en la obra de Joaquín Torres García", *Revista Electrónica Arqueología*, Núm.3, 2007, p.121. Adolfo Colombres, Juan Acha, Ticio Escobar, *Hacia una Teoría americana del Arte*, p.19, 재인용.

14) Ades, 앞의 책, p.5.

15) 정부는 전시회의 예산으로 새로 지은 화려한 전시장 건설비용을 제외한 순수 행사비용만도 2만에서 2만 5000페소를 지원했지만 급진 세력의 전시에는 3000페소를 보조했다.

16) 남궁문, 『멕시코 벽화운동』, 시공사, 2000, 33~34쪽.

17) Novelo, 앞의 책, p.172. Miguel Covarruvias, "Arte moderno", 재인용.

18) 같은 책, p.178. Gerardo Murillo, *Las artes populares en Méxxico*, 재인용.

19) 1934년에 개관한 아르떼 뽀뿔라르 박물관은 이후 줄곧 존폐위기에 시달렸다. 1940년까지는 국립예술원의 건물 3층에 위치하다가 1947년에는 철거되어 1955년까지는 국립예술원의 옥상 상점으로 옮겼다가 결국에는 시우다델라(오늘날 공예품상점이 밀집된 시장)의 오래된 건물로 옮겼다. 이는 아르떼 뽀뿔라르에 대한 정부의 방침이 잘 나타난 예다.

20) Natasha Mathilde Picot, MA, "The representation of the indigenous peoples of Mexico in Diego Rivera's National Palace mural, (1929~1935)", PhD thesis, University of Nottingham, p.75. Shifra

M. Goldman, "Mexican Muralism: Its Social Educative Roles in Latin America and the United States", 2007, p.111. 재인용.

21) 가미오는 이후에 유네스코의 인디안 연구소(Indian Affairs Institute) 의 관장이 되었을 때, 고이티아의 삽화를 4권의 책으로 각색 · 출간했다 (*Mexico: Esplendores de treinta siglos*, New York: The Metropolitan Museum of Art, 1990, pp.562~575).

22) Hedrick, 앞의 책, 2003, p.62.

23) 라모스 마르티네스의 제자들이 그때의 강론을 기록한 글이다. Tour-ssaint, A., *Resumen gráfico de la historia del arte en México*, México: Gili, 1986, p.154.

24) Del Conde, 앞의 글, p.21.

25) De Orellana Sánchez, "José Sabogal Wiesse ¿ Pintor Indigenista?", *Consensus*, No.9, 2008, p.93.

26) 모체 문화는 잉카 이전의 문화이며, 조각 토우가 유명하다.

27) Ades, 같은 책, 1989, 204쪽. Mirko Lauer, *Introduccion a la Pintura Peruana del Siglo XX*, p.100, 재인용.

28) 에드워드 루시-스미스, 『20세기 라틴아메리카 미술』, 시공사, 1999, 79쪽.

29) 페루의 인디헤니스타 화가들이 아르떼 뽀뿔라르를 발견 · 연구하는 과정에 대한 기초 자료는 멘디사발의 저서를 참조했다. Mendizábal Losack, 같은 책, 2003, p.105.

30) 페루에서는 '산 마르코스'에서 '레타블로'로 이름을 바꿨고, 멕시코에서는 '엑스-보토'에서 '레타블로'로 바꿔 불렀다. 레타블로는 원래 가톨릭교회의 제단 뒤에 엄숙하게 그려진 회화를 가리키지만, 원주민전통이 강한 지역에서는 민중의 종교적 표현을 교회의 제단에 버금가는 위치로 격상시켰다.

31) Carlos Monsiváis, "Arte Popular: lo invisibles, lo siempre redescubierto, lo perdurable, Una revisión histórica", in Carlos Monsiváis, Fernando del Paso, José Emilio Pacheco, *Belleza y Poesía en el Arte Popular Mexicano*, México: CNCA, 1996,

pp.19~29.

32) 바스콘셀로스의 책상장식과 몬테네그로의 벽화 간의 연관성을 들어 취향에 대해 논의한 오르티스 데 비야세뇨르의 논문을 참조했다. Julieta Ortiz de Villaseñor, "Auge de las artes aplicadas Dos figuras en el escritorio de José Vasconcelos", *Anales del Instituto de Investigaciones Estéticas*, Vol.XIX, Núm.71, 1997, pp.77~86.

33) Ortiz de Villaseñor, 같은 글, 1997, 78쪽. José Vasconcelos, *El desastre, en Memorias II*, p.81, 재인용.

34) John Charlot, "Patrocinio y libertad creativa : José Vasconcelos y sus muralistas", *Parteaguas, Revista del Instituto Cultural de Aguascalientes*, Núm.13, 2008, pp.97~105. Fernando Leal, *El Arte y los Monstruos*, p.90, 재인용.

35) 같은 글, p.99. Charlot, "Mexican Renaissance", University of Texas, Austin, Texas, May 11. 장 샤를로의 웹사이트, 재인용.

36) Charlot, 앞의 글, p.100. José Vasconcelos, *October* 17, 1945, 재인용.

37) Ades, 앞의 글, p.168. José Clemente Orozco, "Notes on the Early Frescos at the National Preparatory School", p.25, 재인용.

38) Novelo, 앞의 책, pp.164~165. José Clemente Orozco, *Autobiografía*, 재인용.

39) 이성형, 앞의 책, 121쪽.

40) Monsiváis, 앞의 책, 21쪽.

라틴의 메스티소 모더니즘, 원주민미술을 차용하다

" 리베라의 벽화에서 원주민 모델 히메네스가 안내자와
매개자로서 중요한 역할을 수행했더라도그녀의 존재는
익명으로 남아야 했다. 왜냐하면 리베라 같은
미술가들이 히메네스를 원주민의 민족적 상징으로서
드높이 찬양했지만, 원주민은 여전히 손님의
입장일 뿐 주인이 될 수는 없었기 때문이다."

1 '차용'으로 날개를 단 상상력

아르떼 뽀뿔라르의 거장들을 이해하기 위해

라틴아메리카 현대미술가들은 그들 각자의 시각에서 메스티소화 통합이념과 인디헤니스모를 해석했다. 마치 문화적 민족주의라는 방 안에 각자의 기호에 맞게 살림살이를 들여놓고 꾸며나간 것이나 다름없다. 그들은 오래된 것(원시주의 또는 원주민)과 현대적인 것을 융합해 새로운 것으로 전환하는 표현방법을 즐겨 사용했다. 아르떼 뽀뿔라르 덕분에 자신들의 작품에 오래된 것을 시각화할 수 있었고 그 속에서 영감은 물론 상상력까지도 키워나갔다.

이러한 경향은 리베라·타마요·칼로·토레스-가르시아 같은 작가에게서 두드러지게 나타난다. 이들의 작품은 메스티소 모더니즘을 대표하면서 그와 동시에 아르떼 뽀뿔라르 차용을 설명할 수 있는 전형적인 사례다. 리베라의 경우는 지나온 영광스런 시간들을 서술적으로 재현하기 위해 벽화를 그려 번 돈으로 수많은 토우를 수집했다. 또 틈만 나면 테우안테펙으로 여행을 떠나 작품을

구상했고, 그의 모델 히메네스(Luz Jiménez)에게서 들은 멕시코 혁명에 관한 생생한 증언을 토대로 서술적 원시주의를 만들었다.

타마요는 선배 벽화가들에게 이념을 위한 미술이 전부가 아니라고 맞서다가 결국에는 뉴욕으로 이주하지만, 오히려 타국 땅에서 화가로서의 입지를 굳혀나갔다. 이는 그 자신이 미술학교를 자퇴하고 고고학박물관에서 도안사로 재직하며 터득한 고대미술과 아르떼 뽀뿔라르의 흔적들을 유럽의 파리파(제1차 세계대전 후부터 제2차 세계대전 전까지 자유로운 파리를 중심으로 모인 외국인 예술가 집단)와 절충해 그만의 종합적 콜라주라는 방식으로 만들어냈기에 가능했던 것이다.

칼로는 정식으로 미술학교를 다닌 적은 없으나 그녀의 인생에서 일어났던 교통사고 · 유산 · 남편의 외도로 겪은 고통스러운 심정은 그림을 그려야만 하는 당위성으로 이어졌다. 그녀는 아르떼 뽀뿔라르 가운데 레타블로라는 원주민들의 봉헌화에 눈길을 돌렸다. 왜냐하면 레타블로 역시 고통에 대한 절박함으로 기적을 염원하는 그림이었기 때문이다. 이렇듯 고통스러운 상황을 공유하기 위해 또는 고통스러운 자신의 심정을 치유하기 위해 봉헌화 양식에서 고통스러움을 사실적으로 드러내는 묘사방법을 차용해 칼로의 독자적인 자화상을 만들어냈다.

우루과이에서 태어난 토레스-가르시아는 오랫동안 유럽에서 활동하면서 이론적이고 조형적인 성과를 창출했다. 그 가운데 몬드리안과 함께한 구성주의 활동을 들 수 있다. 그는 추상에 심취하면 할수록 고대 안데스의 도자기 작품에 장식된 기하학문양 · 직

물문양·고대건축의 부조장식에 관심을 기울였는데, 급기야 그가 경험한 유럽 추상과 안데스 기하학을 혼합하는 실험에 심취했다. 그는 유럽 추상과 안데스 기하학은 다른 형태의 미술이지만 말하고자 하는 바는 본질적으로 동일하다는 보편적 구성주의를 만들어냈다.

이렇듯 이들 네 명의 작가들이 펼쳐낸 작품세계는 각각 다르지만, 이들뿐만 아니라 1920~30년대라는 매우 특수한 환경에 노출되어 활동한 작가들 대부분은 정치·사회적으로 민감하게 반응했다는 공통점이 있다. 더욱이 이들 대부분은 칼로를 제외하고는 아카데미 미술교육을 받았으며, 유럽의 선진적인 현대미술에서 영향을 받았다. 또한 도시에서 생활한 중간계급 엘리트 출신이라는 공통점이 있다. 시대적 환경이 이들 작가들을 원주민미술로 향하게끔 분위기를 제공한 데 반해, 이들 작가들의 아카데미 경력은 원주민미술로 향하는 데 방해요소가 되었다.

이런 맥락에서 그들이 아무리 원주민적인 것을 찬미하고 몰입하더라도 원주민들이 향유하는 미적 감성을 시각화하기란 어려웠다. 물론 고이티아같이 원주민적인 정신, 고통을 느끼기 위해 스스로 원주민과 똑같이 허름한 흙집을 짓고 살았던 특이한 사례도 있었다. 하지만 엘리트 미술가 대부분은 그들이 누릴 수 있는 사회적 계층의 삶을 살았다. 각자 자신의 위치를 지키면서 원주민적인 자료들을 끌어올 수 있는 가장 손쉬운 방법은 차용이었다.

차용, 창작의 고통을 줄이는 처방

차용(借用, Appropriation)에는 '빌리다'라는 의미가 있다. 서구권 학자들의 연구를 살펴보면 이 단어는 '그 자신의'(Proper) 또는 '자산'(Property)을 의미하는 라틴어 'Propius'에서 유래했다. 여기서 차용이란 단어에는 빌리다 그리고 그것은 자산이 된다는 두 가지 과정으로 나뉜다. 이것을 한마디로 압축한다면 "자기 자신의 것으로 만들다"가 된다. 그러므로 어떤 작가의 조형작업 안으로 차용을 집어넣으면 원래 갖고 있던 요소는 다른 새로운 의미로 만들어질 수 있다는 것이다. 이런 점에서 차용은 기존 작품을 모방한다거나, 흉내 내는 패스티시(Pastiche)와는 구별된다. 왜냐하면 창작에서 차용이란 예술가의 미학적 자의식이 얼마든지 개입될 수 있는 가능성을 열어두고 있기 때문이다.

예술가들에게 차용이란 창작의 고통으로부터 시름을 달래줄 수 있는 처방과도 같은 것이었는데, 이러한 현상은 20세기 현대미술에서 더 빈번하게 나타났다. 차용의 사례를 보면, 크게 다섯 가지 유형으로 정리할 수 있다.

첫째, 원래 제작되었던 맥락에 오브제를 가져와 미술이라는 맥락에 둔 '오브제 차용'이 있다. 뒤샹(Marcel Duchamp)이 남성용 소변기에 자신의 이름을 서명해 전시장에 출품한 "레디메이드"(readymade: 이미 만들어진 기성품을 예술가가 선택해 취하는 것도 예술이라는 생각)라 불리는 「샘」(Fountain, 1917)을 들 수 있다.

둘째, 오브제의 전체 또는 일부를 재구성하면서 오브제를 재사

용해 변형시킨 '콜라주 차용'이 있다. 피카소나 브라크 그리고 나중에는 초현실주의 오브제의 창조자들이 신문 스크랩·극장의 포스터·광고 메시지에 새긴 문안 따위를 작품 속에 그대로 옮겨놓는 콜라주 기법을 들 수 있다.

셋째, 반드시 미술작품은 아니더라도 특수한 이미지를 참고해서 만든 '재구성 차용'이 있다. 어떤 면에서 보면 직접 인용과 비슷하지만 보통은 미술가 자신의 주제에 의해서 재구성된다. 이를테면 팝적인 형상을 차용한 워홀(Andy Warhol)의 팝아트와 샤머니즘적인 이미지 차용도 여기에 속한다.

넷째, 앞선 양식들을 참고해 구성한 뒤에 미술가의 주제 또는 회화의 부분적인 내용으로 만들어진 '유기적 차용'이 있다. 그 예로 원시주의 요소를 차용해 인물을 왜곡시킨 피카소의 「아비뇽의 아가씨들」이 있다.

다섯째, 재구성 차용과 유기적 차용을 혼합한 '혼합 차용'이 있다. 여기서는 완전히 새로운 이미지를 생산하기도 하고 초기 이미지를 직접 복제하기도 한다. 브랑쿠시(Constantin Brancusi)의 「포가니」(Pogany, 1912)을 들면, 이 작품은 활 모양으로 굽은 곡선과 확장된 표면에서 키클라데스(kyklades: 고대 청동기문화) 두상을 연상시키고 있으나 문화가 암시하는 어떤 내용이 추상적 조각표현에 전달된 것은 아니었다. 브랑쿠시는 이 두상에서 출발했으나 원래의 이미지를 느낄 수 없을 정도로 깎아 변형시킨 뒤 추상성만을 남겼다.

이상으로 차용의 유형과 작품에 응용된 사례에 대해 간단히 살

펴보았는데, 이러한 측면에서 메스티소 모더니즘 작품에 다가가게 된다면 이들 네 명의 작가가 어떻게 자기 것으로 만들었는지를 이해할 수 있다.

2 디에고 리베라의 서술적 원시주의

리베라, 오직 민족주의의 묘사를 추구하다

유럽의 현대미술에서는 원시와 민속을 다른 개념으로 받아들였다. 원시는 멀리 떨어진 곳에서 일어나는 이국적인 것을 가리키고, 민속은 원주민이나 지역적인 원천에서 이뤄진 것을 가리킨다. 그러나 멕시코 르네상스 시절의 아방가르드 미술가들에게 원시와 민속은 이국적인 것인가 지역적인 것인가를 상관할 겨를도 없이 불가분의 관계로 받아들여졌다. 더욱이 민족적 정체성을 확립하기 위해 고대미술과 아르떼 뽀뿔라르에서 아이디어의 많은 부분을 실어 날랐던 리베라 같은 미술가들에게 원시와 민속은 결코 이원화된 것이 아니었다.

그에게는 오직 민족주의를 좀더 실감나게 전달하기 위한 서술적 묘사방법이 주된 관심사였다. 결과적으로 이러한 표현은 정부 후원자에게 두터운 믿음을 제공했을지는 모르지만, 여러 미술가를 비롯한 많은 이에게 비판을 받는 원인이 되었다. 그 내용을 살펴보자면 "고고학적인 부흥" "민속적 서술" "고갱의 원시주의를

혼합한 비독창적 표현" "지나치게 과도한 서술적 민족주의" 같이 대부분이 차용과 표현기법에 관련된 것이었다.[1] 샤를로는 심지어 리베라의 벽화 앞에서 거대한 봉헌화보다도 못하다고 비아냥거릴 정도였다.[2]

그러나 리베라가 파리 시절 입체주의 화풍에서 실험한 '입체주의 이론에 입각한 리베라의 조합방식'이라는 측면에서 볼 때, 이러한 비판은 정확한 것이었다. 그는 멕시코에 귀국하기 전부터 이론을 조형에 응용하는 데 관심이 많았으며, 귀국 후에는 이론의 자리에 고고학적인 부흥을 앉혀 그의 '입체주의 이론에 입각한 리베라의 조합방식'은 자연스럽게 지속될 수 있었다.

이런 관점에서 보면 리베라의 서술적 묘사는 유럽의 아방가르드 미술 위에 세워진 또 다른 형태의 집이라 할 수 있다. 그는 유럽에서 형식주의 양식을 빌려왔고, 고대미술에서는 모티프라는 내용을 빌려왔다. 초현실주의 양식에서도 이따금 원시적인 개념과 신화를 빌려왔으며, 원시주의 양식을 빌려 원시미술에 대한 수집을 멈추지 않았다.

실제로 고대미술이나 원시부족에 대한 차용은 20세기 유럽 모더니스트들이 자주 사용한 방법이었다. 예를 들어, 피카소의 「아비뇽의 아가씨들」은 아프리카 원시인의 가면에서 강한 영감을 받아 이를 작품에 차용한 작품으로 20세기 전반에 걸쳐 부족예술과 원시적 예술 양식에 커다란 영향을 미쳤다. 또한 브랑쿠시와 모딜리아니(Amedeo Modigliani)는 키클라데스 예술을 차용했으며, 초현실주의 화가들은 남태평양을 동경했다. 아르데코 운동은 마

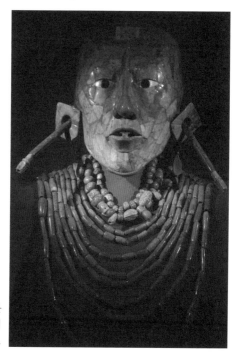

리베라가 사는 가까운
곳에는 마야 문명의
옥으로 된 가면이 있었다.

야문화의 건축물에서 큰 영향을 받았다.

그런데 피카소는 「아비뇽의 아가씨들」을 통해 일약 20세기 최
고의 화가라는 위치에 올랐지만 정작 그 자신에게 아프리카 가면
의 의미 따위는 중요한 문제가 아니었다.

사진작가 레이(Man Ray)의 「흑과 백」에서도 가면이 의미하는
바는 흑백의 대조라는 조형 요소보다 축소되었다. 레이에게 아프
리카 가면은 모델 키키의 하얀 얼굴과 시각적으로 대비될 수 있는
오브제의 용도로 사용된 것이었다. 이는 유럽 모더니즘에서 통용

되던 원시주의가 원시적이라고 간주된 사람의 문화와 문화적 특징을 찬미하고, 자신이 상상해 서구미술을 변화시키려는 계획에서 미술가의 편에서 이뤄진 행동이었기 때문이다.

리베라가 원시를 대하는 태도는 달랐다

리베라의 경우에는 원시주의에 대한 접근방식이 다르게 진행되었다. 무엇보다 그에게는 찬란한 문화적 유산이 원시인의 자리를 대체하고 있었으므로 기본적으로 원시를 대하는 태도에는 유럽 모더니스트들과 차이가 있었다. 그는 모더니스트의 추상형식에 쉽게 소통할 수 있는 역사적 알레고리를 끼워 넣어 추상형식과 역사적 내용을 조합한 원시주의를 만들었다. 여기서 피카소가 바라본 원시는 '상상된 원시적 변형'에 있었으나, 리베라에게 원시는 직접 눈으로 관찰할 수도, 만질 수도 있는 '리얼리티의 상상적 변형'이라는 차이점을 도출할 수 있다. 그러나 아주 오래된 양식을 모방해서 가장 새로운 문화적 혁신을 이룬다는 점에서 보면, 상상된 원시적 변형과 리얼리티의 상상적 변형은 크게 다르지 않다.

그는 고대 원주민유산의 신비스러운 과거를 사실적으로 묘사하기 위해 자료 수집에 많은 공을 들였다. 그 가운데 멕시코시티의 볼라도르 시장에서 아즈텍·마야·사포테카·믹스테카에 이르는 방대한 양의 메소아메리카 토우를 사들였다. 특히 붉은색의 광택 질감을 띠고 유난히 부풀어 오른 양감이 특징인 고대 서부지역의 콜리마 토우를 열광적으로 수집했다.

그는 말년에 들어 이들 수집품을 수장하기 위한 아나우아칼리 박물관 건축에 혼신을 힘을 쏟았는데, 건축비를 충당하지 못해 오랫동안 공사가 중단되었다. 그는 그토록 고대하던 박물관 완공을 보지 못한 채 세상을 뜨게 되었다. 그가 세상을 떠난 이후 그의 오랜 친구 올메도(Dolores Olmedo: 리베라와 칼로의 작품을 비롯해 상당량의 현대미술작품을 수집한 돌로레스 올메도 박물관의 관장)가 공사를 매듭짓게 되었고, 마침내 리베라의 꿈이 실현될 수 있었다.

리베라 자신은 살아생전에 이 박물관을 가리켜 '아즈텍 · 마야 · 리베라의 혼합양식'이라고 불렀다. 건물의 생김새도 '리베라의 피라미드'라는 말이 무색하지 않을 정도로 아즈텍의 것도 아니면서, 그렇다고 마야의 것도 아닌 독특한 피라미드 형태로 이뤄졌다. 이 박물관에 전시된 콜리마 토우들은 200~600년경 사이에 제작된 것들로 메소아메리카의 다른 문화권과 비교해볼 때 경직된 위엄성이란 찾아보기 힘들 정도로 자연스러운 일상적 모습을 재현한 것이 특징이다. 예컨대, 다리를 쪼그리고 앉아 먼 산을 바라보며 사색에 빠져 있는 한 여성 또는 엄마의 등에 매달린 아이들같이 일상에서 관찰할 수 있는 인간의 감정이 생생하게 표현되어 있다.

콜리마 토우에 대한 각별한 관심은 리베라뿐만 아니라 당대 많은 미술가들에게 흔히 찾아볼 수 있는 현상이었다. 이는 무엇보다 인체의 상식적인 비례를 완전히 무시해 신체의 각 부위를 자유롭게 변형시킨 표현력이 많은 이에게 상상력을 자극시키기에 충분

리베라는 고대 토우 가운데 콜리마의 토우에 관심이 많았다. 고대문화의 토우들이 대부분 종교적 엄숙함이 강하지만 콜리마의 토우는 현대작품이라는 생각이 들 정도로 일상 속 인간의 감정을 잘 드러내고 있다.

했을 것이다. 팔다리 등을 과장되게 늘리거나, 동글동글 뚱뚱하게 왜곡시켜 만들어낸 형태들은 신인동형론이라는 인간과 신이 결합한 형태로부터 기인한다.

고대에는 초현실적인 형태로 결합하는 것에 전혀 거리낌이 없었으며, 인간과 동물, 인간과 식물, 식물과 동물로도 결합되었다. 그러나 리베라가 수집한 콜리마 토우를 관찰해보면, 이러한 왜곡이나 변형이라는 요소 못지않게 풍만한 양감도 꽤나 인상적이다. 그 예로 늙은 호박의 터질 듯 팽팽한 부피감, 살집이 토실토실하

리베라의 산 앙헬 스튜디오 창가에는 거대한 종이 인형들이 줄지어 세워 있다.

다 못해 팽팽하게 부풀어 오른 개〔犬〕 형태를 들 수 있다.

이들 형태에 나타난 부피감은 마치 발효된 밀가루 반죽이 부풀어 오르는 원리와 마찬가지로 내부에서 발산된 것이었다. 콜리마 토우의 부피감에 착안해 그의 벽화 속 인물들과 대입시키면, 조각과 회화라는 다른 매체임에도 팽팽한 부피감이 만들어낸 곡면의 윤곽선을 발견할 수 있다.

리베라의 작업실에도 아르떼 뽀뿔라르 오브제들로 가득 채워져 있었다. 창가에 줄지어 세워진 종이 인형들은 대개가 거리축제에

서 사용되던 전리품이었는데, 이 인형들은 18세기 무렵 유럽에서 들어오기 시작한 유다(Judas) 인형에서 유래했다. 원래 이 인형은 그리스도를 배반한 유대인 유다(Judas Iscariote)를 가리키지만 멕시코에서 유다는 종교적인 성격이 대중적인 성격으로 전환되어 축제에서 빠질 수 없는 볼거리를 제공해왔다. 유다를 화약에 묶어 공중에서 대중이 보는 앞에서 터뜨리는 것은 죽음을 암시하는 표현이었다. 이렇듯 대중적인 성격으로 전환되어 각 부락에서는 버림받은 사람을 집행하기 위한 의식으로 확산되었다.

일반적으로 멕시코에서 재현되는 유다는 악당이나 배반자의 이미지로 나타나지만 흥미롭게도 대중에게 잘 알려진 우상적 인물이 유다 인형의 모델이 되기도 했다. 대표적인 예는 우스꽝스러운 역할을 도맡은 코미디언 칸틴플라스(Cantinflas)에서 나타난다. 사회학 관점에서 원주민을 연구한 멘디에타(Lucio Mendieta y Nuñez)는 코미디언의 배역에 덧붙여진 유다와 관련해 시대의 취향에 영향을 받는 예술가에 대해 이렇게 설명했다. "예술가들이 그것(시대의 취향)을 잘 알지 못하더라도 혹여 그것을 원하지 않는다 해도 그것은 예술가들에게 재촉한다."[3]

리베라에게 아르떼 뽀뿔라르 수집은 과거의 위대한 원주민유산을 찬미하기 위한 데 주된 목적이 있었으므로, 식민지의 잔재가 느껴지는 부분에 대해 부정적으로 그려내거나 아예 삭제해버렸다. 그럼에도 아내 칼로에게는 작품에 레타블로 양식을 적용해볼 것을 권했을 뿐만 아니라, 1926년에 쓴 그의 글 「멕시코 회화, 레타블로」에는 직물문양은 직관과 과학의 결정체이며, 아스카포살

코 교회천장에 빼곡하게 붙은 밀라그로(Milagro: 소원을 빌기 위한 종교 오브제), 레타블로, 라카(Laca: 칠 장식한 나무궤짝)에 그려진 동물그림 등이 멕시코의 어떤 전문적인 예술가보다도 우월한 표현이라고 찬미했다.

이렇듯 리베라는 동시대의 아르떼 뽀뿔라르에 지대한 관심을 갖고 있었고 그 속에서 아이디어를 얻어냈지만 작품에 직접적으로 인용하지는 않았다. 리베라 자신이 당대의 정치 이데올로기에 민감하게 반응해 그에 적합한 미술을 선보이기 위한 목적이 그 어떤 것보다 앞섰기 때문이다. 이는 가미오가 고대 원주민유산에 대한 '지식문화'를 선호해 현실의 식민지문화와 혼합한 '물질문화'를 거부한 것과 같은 입장이다. 따라서 이런 점에서 볼 때 리베라가 가미오의 미적 관점을 수용했음을 알 수 있다.

원시, 그곳은 멀지 않다

리베라의 어린 시절과 성장과정은 평탄치 않았다. 한 살 반이었을 때, 쌍둥이 형 카를로스의 죽음과 뒤따른 어머니의 신경쇠약은 그의 애정을 원주민유모에게로 옮겨 가게 했다. 원주민유모 안토니아는 투박한 말투에 건전한 사고를 가진 농촌 여인이었고 헌신적이었다. 그의 자서전에는 그녀에 관한 아주 생생한 기억들이 묘사되어 있다.

가끔 붉은색의 긴 치마를 입고 어깨에 푸른 숄을 두른 그녀를 그리곤 했다. ……20세 전후의 나이에 키가 크고 조용했던 그

녀는 등이 멋있고, 걸음걸이는 우아하고 곧았으며, 다리는 아름답게 조각되어 있었다. 걸을 때면 마치 짐을 이고 균형을 잡을 때처럼 고개를 꼿꼿이 들었다.[4]

리베라에게 그녀는 고전적인 원주민여인의 이상형이 되었지만 그 이상형의 자리는 현실에서 끊임없이 새로운 여인으로 대체되었다. 그가 유럽에서 돌아온 이후 강렬한 인상이 필요할 때마다 자신을 충전시키러 갔던 곳이 바로 테우안테펙이었다. 그의 눈에 비춰진 해변에서 수영하는 원주민여인들은 세잔의 「목욕하는 여인들」이나 고갱의 그림 속 타히티 여인들과 다름없었다. 그가 이상향으로 여긴 테우안테펙에는 자신이 꿈꾸는 이상적인 미의 여신이 살고 있기에 그곳은 자료 수집하기에는 최적의 장소였다. 이렇게 해서 고갱의 타히티 여인들처럼 단순하면서도 이해되지 않는 리베라의 「해수욕하는 여인들」이 그려졌다.

테우안테펙이라는 지역은 20세기 초부터 멕시코 문화의 원초적 풍요로움을 보여주는 시골마을의 모델로 당대의 지식인에게는 성스러운 장소로 여겨졌다. 특히 모계사회를 이끌어가는 테우아나(Tehuana: 테우안테펙 여인)가 내뿜는 도도하면서 당당한 이미지는 민족적 프로젝트를 달성하고자 하는 이들에 의해 1920년대에 열광적으로 재현되었다.

사실 테우아나 형상에 대한 찬미는 이보다 앞서 19세기의 여행가와 사진가들의 기록으로 거슬러 올라간다. 그들의 카메라 앵글에 잡힌 테우안테펙 풍경은 마술적이며 기묘한 지역으로 비쳤고

원주민 복식인 '위필 그랑데'를 입고 미사에 가는 테우아나들.
1959년 레추가(Ruth Lechuga : 미국인 아르떼 뽀뿔라르 수집가이자 연구가) 촬영.

그 사진에는 어김없이 휘황찬란한 옷을 입은 까무잡잡한 피부의 여인들이 있다. 사진 속에는 풍경이나 인물을 바라보는 사진가의 인종학적인 시선과 호기심이 숨김없이 드러난다.

19세기 후반에 들어 카니발 발레 공연에서 테우아나의 머리장식을 변장 차림으로 이용했는데, 이 머리장식은 대중적으로도 유행했다. 20세기에 들어 모더니즘의 선구자 에란은 그의 작품「테

리베라는 테우안테펙을 여행한 뒤에 교육부 건물 벽화 연작에
「테우아나 여인들」(1923)을 포함시켰다.

우아나」에서 원주민을 존엄한 존재로 드러내고 있었다. 또한 칼로의 「내 마음속의 디에고」(Diego en mi Pensamiento, 1940), 몬테네그로의 「로사 롤란도의 초상화」(Retrato de Rosa Rolando, Ca, 1926), 베스트-마우가드의 「테우아나」(Tehuana, 1919) 등등 당대의 수많은 미술가에게 테우아나의 머리에 두른 기이한 장식은 곧 원주민을 상징하는 징표로 인식되었다.

그런데 이 머리장식은 원래 원주민복식이 아니었다. 원주민들은 테우안테펙 해변에 난파된 배에서 레이스 장식이 화려한 스커트를 발견했는데, 이런 종류의 옷을 처음 본 원주민들은 당연히 머리에 씌우는 것이라고 생각했다. 실제로 테우안테펙에는 결혼식 같은 특별한 날에 머리 위로 씌워서 입는 위필 그랑데(Huipil grande)라는 화려한 옷이 있기 때문이다. 이와 같이 유럽의 치마에서 테우아나의 머리장식으로 변용된 과정은 원주민의 시각에서 수용한 유럽 문화를 엿볼 수 있는 역사 · 문화적 에피소드다.

이 머리장식은 젊고 예쁜 여인 · 마차를 탄 농부 여인 · 로맨틱한 공주에 이르기까지 각계 계층에서 그림같이 아름다운 복식으로 인식되어갔다. 또한 미국인 사진가 웨이트(Charles B. Waite)가 이 지역을 20세기 초에 촬영해 사진엽서로 보급시켜 대중의 호기심을 자극시켰다. 사진엽서에는 강가에서 노래 부르는 테우아나의 모습, 그들의 수호신인 성 비센테 축제를 준비하기 위해 부산하게 움직이는 테우아나의 일거수 일투족이 기록되어 있다. 이처럼 외국인 사진가들은 테우아나의 일상적인 몸짓 하나하나에 초점을 맞춰, 물 항아리를 지고 가는 여인들의 걸음걸이에서부터

강가에서 빨래하는 동작까지 놓치지 않았다. 이러한 시각은 그녀들의 복식이나 형상 자체가 이국취미를 충족시키기에 충분한 대상이었기 때문이다.

한편 1920년대 바스콘셀로스 역시 테우안테펙에 대한 관심이 높아 이 지역을 민족적인 이상향으로 삼기 시작했다. 프랑스 태생의 사진 큐레이터 디브루아(Olivier Debroise)에 따르면, 바스콘셀로스는 원주민과 그들의 미술이 내뿜는 직관과 야만적 효험을 경험했으며, 이것을 에스파냐 식민지의 문화적 유산을 혁신하기 위한 생명력으로 주입했다고 해석했다. 당시 비유럽적인 것을 찾고 있던 리베라는 테우안테펙을 향했고, 첫 번째 방문 이후 수시로 그곳을 드나들었다. 리베라는 테우안테펙을 가리켜 '테우아나의 열대 멕시코'라고 불렀으며, 그곳에서 유럽의 아방가르드 양식을 빌려 역사적 알레고리를 만들어나갔다. 그때 포착한 주제들은 교육부 건물의 네 개 벽면에 펼쳐졌다.

리베라와 테우아나의 관계는 흡사 고갱과 타히티 여인의 관계와 유사하다. 이것은 화가와 모델이라는 사회적 신분을 넘어 모델을 통해 신비로운 세계를 바라보는 시선, 즉 이국취미에서 그 관계를 설명할 수 있다. 영국의 미술사가 폴록(Griselda Pollock)은 고갱의 타히티 여행이 그를 아방가르드 미술가에 속하면서 목격자 겸 보고자의 역할을 하는 특별한 종류의 관광객으로 만들었다는 관점에서 논의했다.[5] 고갱은 정부의 도움을 받아 프랑스 식민지에 공식적으로 파견된 것이었기에 정치 권력을 가질 수 있었다. 이는 곧 고갱이 행정 관리자의 시선을 가지면서 동시에 관광객의

시선에서 그가 본 것을 표현할 수 있는 권위를 의미했다.

이러한 고갱의 응시에 대해 매커넬은 그의 저서 『관광객: 유한 계급에 대한 새로운 이론』(*The Tourist: A New Theory of the Leisure Class*, 1976)에서 관광주의가 낳은 산물이라고 주장했다. 그에 따르면, 관광주의는 근대성 또는 모더니티라 부르는 복합체의 단적인 예로 시골과 도시의 관계를 들고 있다. 시골은 관광 이데올로기에서 하나의 관념적인 형상으로 도시에 대한 반대급부라는 것이다.

시골이란 아무도 손대지 않은, 변화가 없고 단순하고 자연적이고 야생적이며 원시적인, 이른바 비근대로서 관념적 형상이 만들어지는 곳이다. 그래서 시골은 완전히 극단적 대립으로서 '도시 대 시골'이라는 용어로 응집된 일련의 대립의 종착지가 된다. 모든 이분법 대립이 그렇듯이 하나의 개념이 짝을 이루는 부정적인 의미를 가진 반대 개념을 지배해 위계질서가 생긴다. 그런데도 이러한 권력의 위계는 페티시즘(fetishism: 인격체가 아닌 물건이나 특정 신체 부위 등에서 성적 만족감을 얻으려는 경향)의 흐름을 타고 그 차이를 통해 강력한 매력을 발휘한다.

매커넬은 관광에 대해 이렇게 설명한다. 관광은 사회의 차별화를 향해 수행해나가는 하나의 의식이며, 근대적인 전체성의 초월을 추구하는 집단적인 분투이자 근대성의 비연속성을 극복하려는 시도로, 근대성의 단편들을 통일된 경험 속으로 종합하는 방식이다. 물론 이는 실패하게 되어 있다. 관광이 총체성을 구축하려고 아무리 애쓴다 해도 이는 사실상 차별화를 축하할 뿐이다.

폴록은 고갱이 타히티 여인에게 도취되었던 1880년대 후반에 나타난 '반근대적인 모더니즘'을 포착할 수 있는 구조적 틀이 바로 관광주의라고 제시한다. 이러한 관점에서 폴록은 고갱의 원시 회화를 가리켜 '미학적 상품'이라고 요약한다. 고갱은 유럽의 인류학 서적과 국제적인 식민지 전람회 등을 보고 '열대'라는 문화적 형식을 고안한 것이었다. 이것은 유럽 문화에 대항해 차용된 하나의 미적 차이의 형태였으며, 하나의 미학적 상품의 '고갱'이 될 수 있었다.

폴록과 매커넬의 전개에 따라 리베라를 적용하면, 도시 대 시골이라는 대립은 정부의 지원·이국취미의 응시·미학적 상품까지도 고갱과 일치하는 바가 크다. 고갱의 타히티 여인이나 리베라의 테우안테펙 여인은 이국취미의 응시가 빚어낸 산물이었음은 자명한 이치다.

히메네스, 모델을 서며 혁명을 이야기하다

리베라에게 테우아나는 이국취미를 불러일으켰지만 원주민문화가 구체적으로 어떤 것인지를 느끼게 해주는 모델이 그에게 필요했다. 리베라에게 이런 역할을 해준 것이 원주민 모델 히메네스였다. 이들은 화가와 모델이라는 통상적인 관계로 이해하기보다는 리베라가 경험하지 못한 원주민문화로 인도해주는 개인교사와 학생 또는 문화 공급자와 수혜자의 관계로 보는 것이 타당하다.

히메네스는 벽화 「창조」에서 리베라의 모델일 뿐만 아니라 오로스코·시케이로스·샤를로의 벽화·수많은 조각상을 섭렵해가며

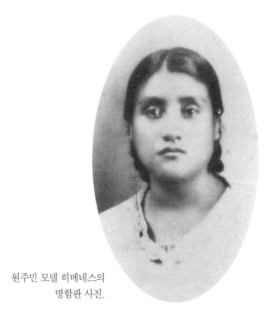

원주민 모델 히메네스의
명함판 사진.

원주민의 아이콘으로 각인된 모델이었다. 라틴아메리카 원주민 여성에 대해 연구한 켈로그는 1992년에 노벨상을 수상한 멘추(Rigoberta Menchu: 과테말라의 원주민 인권운동가)의 영광을 히메네스에게 돌리고 있는데, 켈로그에 따르면 히메네스야말로 자신의 이야기를 토대로 나우아틀어와 에스파냐어로 출간한 최초의 원주민 여류작가라는 것이다.

히메네스가 죽은 뒤 인류학자인 오르카시타스(Fernanado Horcasitas)는 히메네스에 대한 기억으로 『디아스 디아스부터 사파타까지』(De Porfirio Díaz a Zapata)를 출간해 히메네스가 나우아틀어와 에스파냐어 2개 국어를 구사한 최초의 인물임을 알렸

조각가 센투리온은 히메네스를 모델로 「여성 두상」(1929)에서
강인한 원주민 상을 만들어냈다.

다. 이 책에서 히메네스는 전통적 나우아틀어 철자법으로 그녀 자
신의 체험을 이야기했고, 각 장마다 에스파냐어로 번역했다. 이후
에 나우아틀어와 영어로도 출간(*Life and Death in Milpa Alta:
A Nahuatl Chronicle of Díaz and Zapata*)되었다.

히메네스에 대해서 일반적으로 벽화가들의 모델로 잘 알려져 있
으나, 실제로는 인종언어학·인류학·구전문학에 이르는 다양한

범위를 넘나들며 지식인들의 연구 도우미(밀파알타 지역안내 · 통역 · 공예시범)로 활약했다. 그러나 이러한 화려한 경력과 업적에도 불구하고, 그녀의 현실은 샤를로 · 브레너 · 리베라의 집을 전전하며 가정부 겸 모델 수입으로 근근이 생계를 이어나갔다. 샤를로에게 회화나 드로잉 모델료를 주급으로 받았으나 그가 1926년부터 28년 사이에 카네기 연구소가 후원한 치첸이차 프로젝트를 맡게 되면서 유카탄에 체류하게 되고, 이후에는 그의 회화 작업을 위해 뉴욕으로 옮기게 되자, 히메네스는 이 집 저 집을 전전하는 불안정한 생활이 이어졌다. 브레너 역시 지속적으로 히메네스를 고용했으나(축제 동안에 음식을 준비하는 일) 1927년에 컬럼비아대학의 학생으로 등록하면서 히메네스의 일자리는 늘 안정적이지 못했다.

그녀의 생계형 일자리를 나열하자면 모델을 비롯해 가사 도우미 · 세탁부 · 도공 · 직공 · 요리사 등에 이르기까지 매우 다양하다. 샤를로의 가족과 함께 촬영한 사진을 보면, 히메네스는 가사 도우미의 전형적인 모습인 앞치마를 두르고 있다. 반면 샤를로의 「어머니와 딸」(Madre e hija, 1930)을 보면, 히메네스는 숭고하고 강인한 모성으로 나타나고 있다. 모델 히메네스는 벽화 속에서 민족의 어머니와 역사의 창조자 그리고 그녀의 꿈이기도 했던 시골 선생님 역할을 장중하게 소화해냈다. 그러나 이러한 이미지는 현실의 히메네스와는 거리가 멀었다. 여기서 당시의 미술가들이 가상적 유토피아에서 상상하고 만들어낸 원주민문화의 허구가 드러난다.

모델 히메네스에 대한 진가는 야외미술학교 설립자들이 그녀를

리베라는 히메네스를
모델로 「창조」에서
여러 명을 중복해서
그릴 정도로 히메네스에
대한 애정이 남달랐다.

모델로서 적격이라고 만장일치로 합격시킬 때부터 이미 예상되었
다. 계란형의 얼굴·둥글고 위엄 있는 턱선·부드러운 머릿결과 땋
은 머리·까무잡잡한 피부색·듬직하고 건장한 체격은 당대의 미
술가들이 이상화한 원주민의 모습이었다. 또한 히메네스는 1918~
20년 사이에 '이즈칼리츠포츠신틀리 미인대회' 또는 '봄의 아가
씨'라고 불리는 미인대회에서 수상한 경력도 있었다.

국립예비학교에 참여한 벽화가인 알바는 여러 동료와 더불어
국립예비학교 벽화 프로젝트를 위한 모델에 히메네스를 추천했
다. 그 후 밀파알타에서 멕시코시티로 상경한 원주민여성은 샤를
로·오로스코·레부엘타스·레알·리베라의 붓을 통해 세상에

1920년에 야외미술학교에서 히메네스를 모델로 하여
그림을 그리고 있는 화가 레알.

그 모습을 드러낼 수 있었다. 히메네스를 모델로 한 기념비적인
형상화는 1921년 벽화주의가 시작되는 순간부터 1965년 에스메
랄다미술학교(멕시코시티에 있는 미술학교로 칼로의 수업에 히메
네스가 모델을 섰다)에 이르기까지, 근·현대미술을 아우르고 있
다. 샤를로는 야외미술학교에서 히메네스를 만난 이후로 그녀는
멕시코의 모든 여성을 대변하는 얼굴로 바뀌었다고 회고하듯이,
당시 화가들에게 히메네스의 육체를 관찰한다는 것은 곧 진정한
멕시코 미학을 발전시키는 것과도 같았다.

히메네스는 리베라가 1921년 국립예비학교 벽화를 그리기 시
작할 때부터 함께한 모델 가운데 한 명이었는데, 이후 20여 년

리베라의 「창조」에서
히메네스는 10번, 11번,
16번의 자리에서 세 가지
역할을 맡았다.

동안 줄기차게 그의 작품에 등장했다. 「창조」에는 19명의 여성과
1명의 남성이 등장하는데, 히메네스는 10번의 '믿음', 11번의 '지
식', 16번의 '전통'에 이르는 세 가지 역할을 맡았다. 중복 배역이
지정된 경우는 유독 히메네스에게만 나타나는 특혜였고, 리베라
의 대표작으로 꼽히는 교육부 건물·국립궁전·차핑고 농업학
교·코르테스 궁전·차풀테펙 역사박물관의 벽화에서도 중복 배
역으로 나타나고 있다.

이렇듯 여러 벽화가 가운데 리베라가 히메네스의 유별난 추종
자가 될 수밖에 없었던 것은 히메네스에게 모델 이상의 가치가 있

었기 때문이다. 리베라는 혁명이 발발했을 때 파리에 있었으므로 실제로 원주민마을에서 어떤 일이 벌어졌는지 감지하기가 쉽지 않았다. 무엇보다도 원주민문화에 대해서는 아주 문외한이었다. 히메네스는 리베라에게 10대 초반에 자신이 직접 목격한 혁명담을 구술로 풀어놓았다.

1910년의 어느 날 오하카 주, 밀파알타 광장으로 사파티스타 혁명군들이 말을 타고 나타났는데, 그들은 광장에서 아침식사를 하던 병사들에게 총알을 퍼부었다. 나(히메네스)는 총알을 피하기 위해 오래된 돌기둥 뒤로 숨어서 간신히 목숨을 구할 수 있었다. 잠시 후 총탄소리가 멈추자 사파티스타는 마을을 장악했다.[6]

히메네스가 들려준 이야기는 리베라의 벽화 「모렐로스의 역사, 정복과 혁명」(Historia del estado de Morelos, Conquista y Revolución, 1929~30)에서 '땅과 자유 1910'이라고 적힌 표어 밑으로 히메네스와 멕시코 혁명의 영웅 사파타가 비스듬히 누워 있는 장면을 통해 고스란히 전달되고 있다. 이러한 구상이 만들어질 수 있었던 것은 히메네스가 리베라를 위해 혁명의 시간으로 되돌아가 그때의 시공간을 간접적으로 경험하도록 메신저 역할을 수행했기 때문이다.

교육부 건물 벽화 「시골 선생님」(La maestra rural, 1923)에서 리베라는 새로운 세상을 건설하기 위한 아방가르드 교사의 상징

으로 히메네스를 재현했다. 이는 바스콘셀로스가 문화적 미션을 수행하기 위한 교사상에 일치하는 이미지다. 벽화에서는 혁명의 순간에 더 많은 비중을 두어 상대적으로 시골 선생님의 비중이 축소되었으나, 1930년에 석판화로 다시 작업한 「시골 선생님」에서는 히메네스의 온화한 표정이 부각되었다. 이 작품은 1932년 뉴욕 근대미술관에서 열린 리베라의 전시회에서 모습을 드러냈다. 리베라는 이 작품을 가리켜 "히메네스에게서 아주 잘 배웠다"[7]며 진심이 담긴 농담을 던졌다.

히메네스는 「도공」(Alfareros, 1923)에서 무려 네 명이나 되는 역할을 맡고 있다. 가마에서 꺼낸 도자기를 받아들고 있는 도공(정면), 항아리를 채색하는 도공(오른쪽 아래), 맷돌로 반죽하는 도공(왼쪽 아래), 항아리 표면을 문지르는 도공(왼쪽 아래)에 이르기까지 도자기의 제작과정에 따른 동작들이 섬세하게 묘사되어 있다. 히메네스는 불의의 교통사고로 삶을 다하는 날까지도 도자기 채색 장식을 하는 도공으로 일했으므로, 도자기 제작과정에서 어떤 행동을 취해야 하는지 잘 알고 있었다. 그녀에게 제작과정의 일거일동을 언어와 몸짓으로 설명하는 것이 어려운 문제는 아니었기에 그 결과 하나의 공간 안에서 다양한 동작들이 연결될 수 있었다.

특히 「도공」에서는 리베라가 즐겨 사용하던 노란색이나 황토색 같이 밝은 색감이 덜 사용되었는데, 이는 도공들이 작업하는 실내 공간이 햇빛이 들어오지 않는 어두운 공간이라는 사실을 반영한 것이었다. 이렇듯 경험자에게서나 나올 수 있는 정보들이 히메네

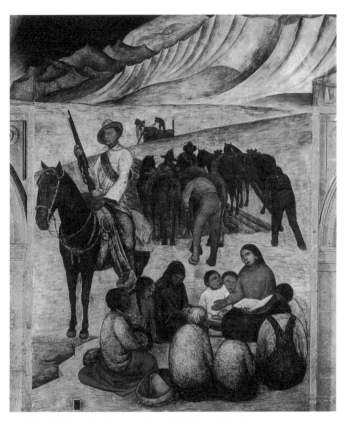

리베라는 「시골 선생님」(1923, 교육부 건물)에서 히메네스의
어릴 적 꿈인 교사를 실현시켜주었다.

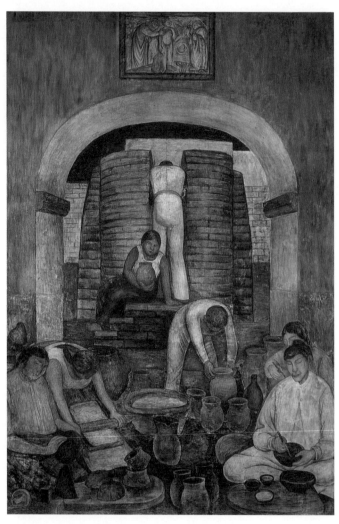

리베라는 히메네스가 일러주는 대로 도자기 제작과정 하나하나를
매우 섬세하게 「도공」(1923, 교육부 건물)에 담아냈다.

스를 통해 전달된 것임을 짐작해볼 수 있다.

이와 같이 리베라의 알짜배기 벽화에는 모두 등장하고, 게다가 중복 배역까지 맡았던 히메네스야말로 그의 벽화 작업에 있어 숨은 공로자임이 틀림없다. 겉에서 봤을 때는 모델일을 수행하는 것으로만 보이지만, 좀더 안으로 들여다보면 그녀가 하는 일은 간접경험을 위한 개인교사에서부터 작품의 구상까지 돕고 있었다. 이렇듯 모델 이상의 가치를 발휘할 수 있었던 것은 전적으로 히메네스의 다부진 생김새와 언어 구사력이 절묘하게 맞아떨어졌기 때문이다.

그런데 실상 히메네스의 언어 감각이 리베라에 의해 개발된 것은 아니었다. 그녀는 평소 잘 알고 지내던 샤를로와 브레너에게 자신이 고향에서 겪은 혁명담을 구술했는데, 이때의 이야기들이 엮여 『쿠엔토스』(*cuentos*), 『디아스로부터』(*De porfilio*)라는 책으로 출간되었다. 히메네스가 나우아틀어로 원주민예술에 대한 자신의 생각을 담아낸 것으로 원주민에 의해, 원주민의 언어로, 원주민예술을 다뤘다는 점에서 매우 의미가 있다.

1929년에 히메네스는 민간설화를 채집하는 미국의 언어학자 겸 민속학자 워프(Benjamin Lee Whorf)에게 나우아틀어를 알려주었고, 1948년에는 미국의 언어학자 뉴먼(Stanley Newman)과 함께 나우아틀어 문법연구에 참여하는 등 그녀의 언어구사력은 날이 갈수록 원숙해졌다. 1940~50년대에 멕시코와 미국의 나우아틀어 전문가들은 히메네스가 구사하는 화법과 이야기에 비상한 관심을 가지며 이제 지식인들의 연구 활동에서 그녀는 없어서는

안 될 중요한 존재가 되었다.

카투넌(Frances Kartunnen)은 화가·민속학자·인류학자 들이 원주민이 아닌 상태에서 원주민의 이상을 추구했지만, 히메네스는 원주민으로서 원주민을 창조한 것이라고 그녀의 업적을 높이 평가했다. 그렇기 때문에 히메네스가 평생토록 가정부 일을 계속할 수밖에 없었던 상황과 리베라의 작품에 수많은 아이디어를 제공했지만 히메네스의 이름은 언급되지 않았던 점에 주목할 필요가 있다. 이러한 요인은 히메네스가 교육의 혜택을 받지 못한 하층계급의 원주민이라는 사회적 신분에서 찾아볼 수 있다.

리베라의 작품에서 히메네스가 안내자와 매개자로서 중요한 역할을 수행했더라도 그녀의 존재는 익명으로 남아야 했다. 이는 엘리트 미술가들이 주류를 이루었던 라틴아메리카 모더니즘의 예고된 절차였다. 왜냐하면 미술가들이 히메네스를 원주민의 민족적 상징으로서 드높이 찬양했지만, 원주민은 손님의 입장일 뿐 여전히 주인이 될 수는 없었기 때문이다.

3 루피노 타마요의 종합적 콜라주

타마요, 고대미술을 가장 선진적으로 대하다

타마요 회화에는 언제나 두 가지 요소가 상충하는데, 하나는 멕시코의 시각문화이고 다른 하나는 유럽의 현대미술이다. 예를 들어, 타마요 회화의 특징으로 꼽히는 질감 섞인 표면은 야생적 원시성을 불러일으키면서 동시에 서정적 회화성을 수반한다. 그런 연유로 서로 다른 두 요소는 상대요소를 허물지 않으면서, 각자의 목소리로 흔적을 남기고 있다.

이런 점에서 그의 회화를 리베라의 서술적 원시주의와 견주어 볼 때, 멕시코의 민족주의와 유럽의 현대미술 사이에서 이뤄졌다는 데서 언뜻 유사해 보일 수도 있다. 그러나 리베라의 경우는 유럽의 현대미술 위에 내용이 덧씌워져 서술적 방향으로 나간 것이며, 타마요의 경우는 내용 위에 유럽의 현대미술이 덧씌워져 조형적(추상적) 방향으로 나간 것이다. 즉 타마요는 리베라와 다른 방식으로 형식과 내용에 접근해 자신의 고유한 회화적 특성을 만들어낸 것이다.

타마요는 이렇게 말했다. "예술가로서 언급될 때, 나는 국제적이다.
그러나 국제적인 것 안에서 감춰지지 않는 것은 내 몸과 마음에 찍혀 있는
민족적인 도장(圖章)이다. 그래서 멕시코 조형의 뿌리를 향해
막다른 골목에 치달을 때까지 파고들었다."

　타마요의 회화는 파리파를 섭렵한다는 관점에서 일반적으로 종
합적 회화(Sintesis)라 불린다. 파리파는 일반적으로 제1차 세계
대전이 발발된 후 제2차 세계대전 전까지 파리를 중심으로 모인
외국인 화가를 가리키는데, 타마요는 이 가운데 세잔·고갱·피
카소·마티스·그리스·브라크·미로에 이르는 파리파를 의식적
으로 수용했다. 작품이 실린 간행물과 책자를 구해 끊임없이 관찰
하고 분석했다. 그런데 이러한 독학에 가까운 탐구가 계속되면 될

수록 그에게 잠재해 있던 원주민문화의 기억들이 고개를 내밀기 시작했다. 한편으로는 외부의 것을 수용하고, 다른 한편으로는 내부의 것을 조망하는 과정은 배치되거나 저항하는 것이 아니라 시간이 갈수록 매우 명확하게 작품의 진정성으로 만들어지는 단계로 이행했다. 그래서 그의 종합적 회화 안에는 인디헤니스타 범주에서 소통되는 원시주의 작품도 있고, 멕시코의 시각문화(과일 · 건축 · 악기 등)를 소재로 한 구성주의 작품도 있다. 또한 메소아메리카 고대조각상(인간-신 · 동물-신 같은 신인동형론 형태)의 초인간적인 역동성을 강조한 초현실주의 작품도 있다.

그의 관심은 어느 한 군데의 문화에 만족할 수 없을 만큼 잡거(雜居)의 특성을 갖고 있다. 파리파 화가들이 그랬던 것처럼 그가 멕시코의 고대 석조상과 고대 토우에서 영감을 얻어 반(半)추상화된 인물로 전환하는 것에 대해 어떠한 부담감도 없었다. 그는 리베라처럼 고대미술을 찬미하지 않았고, 고대미술을 타마요가 살았던 당시에 가장 선진적이라고 판단된 양식에 교배시켜 현재에 살아 있도록 만들었다. 이것이 그가 개발한 회화 방식이었다. 그런 탓에 그는 리베라처럼 마야와 아즈텍에서 가져온 이미지를 당대의 이데올로기에 적합하게 상징화시켜야 한다는 의무감에서 자유로울 수 있었다. 아마도 타마요가 이렇듯 독자적인 행보를 걸을 수 있었던 배경 가운데에는 정부에서 주도하는 벽화 프로그램에 참여한 화가가 아니었다는 점을 생각해볼 수 있다.

미술사가 티볼은 타마요 회화에서 파리파가 차지하는 위치에 대해 "유럽 현대미술에서 형상주의가 사라지고 새로운 양식이 등

장해도 타마요는 계속해서 포식(捕食)해나갔고, 마침내 그만의 사적이면서 편안한 언어가 창출되었다"[8]고 타마요의 잡거 성향을 지적했다.

타마요는 세기말에 봇물처럼 쏟아진 갖가지 미술 양식에서 가장 현재적인 예시를 구했으며, 이를 시각문화와 더불어 섭취했다. 멕시코 화가에게 숙명처럼 주어진 유럽 현대미술의 지식을 완벽하게 소화한 것이다. 이렇듯 타마요의 종합적 회화는 궁극적으로 볼 때, 두 가지 요소(시각문화와 파리파)가 끊임없이 보태지고 정제되는 과정이었다. 이 방식에 초점을 맞춘다면 그의 작품들은 '종합적 콜라주'라고 부를 수 있다.

원주민의 땅에서 파리파를 갈구하다

타마요는 19세기 후반에 출생해 20세기 후반에 세상을 떠났다 (1899~1991). 거의 한 세기에 걸치는 기간에 쉬지 않고 활동한 작가다. 이런 점에서 그는 라틴아메리카 현대미술의 증인이나 다름없다. 그의 방대한 회화적 발자취와 관련해 생애를 되짚어볼 때, 그에게 하나의 전환점이 된 사건이 있었다. 벽화가들과 갈등을 겪게 되면서 1936년에 뉴욕으로 떠난 것이다. 이 사건은 그의 종합적 콜라주를 이해하는 데 매우 중요하게 작용한다. 떠나기 전후의 종합적 콜라주는 그 골격에서는 변함이 없으나, 무엇보다 어둡고 칙칙한 색을 사용하다가 생기 넘치는 색을 쓰기 시작했다는 것이다. 이는 화가로서는 아주 커다란 변화임이 틀림없다.

예를 들어 1931년에 제작한 「회색의 누드 여인」(Desnudo en

타마요의 「올가의 초상화」(1964)는 달콤한 색감과 반(半)추상 형태 간의
조화가 잘 나타난 작품이다. 그에게 색은 문화적 기억을 떠올리는 본능·감성적
영역이며, 그에게 형태는 파리파를 탐구하는 이성적 영역이다.

gris)에서는 제목에서도 엿보이듯이 볕이 들지 않는 밀폐된 공간에 회색·흑갈색·붉은 갈색이 화면 전체를 장악한다. 몇 년 뒤에 그린 「존경하는 사파타에게」(Homenaje a Zapata, 1935)에서도 크게 다르지 않다. 그러나 1944년에 뉴욕에서 그린 「새들의 친구」(Amigos de los pajaros)에서는 황토색·붉은색·초록색·푸른색 같은 원색이 쓰인데다가 이들 원색 간에 대비효과까지 나타나고 있다. 색의 변화는 1938년부터 두드러지는 현상으로 평론가들 사이에서 '타마요풍'[9]이라는 별칭이 있을 정도로 타마요의 특색으로 자리 잡아갔다. 이러한 변화에 기인해 그의 종합적 콜라주를 제1단계(뉴욕으로 떠나기 전)와 제2단계(뉴욕으로 떠난 후)로 나눠볼 수 있다.

종합적 콜라주 제1단계, 무겁게 가라앉은 슬픔이 표현된 색

종합적 콜라주 제1단계는 1921년부터 36년 사이에 해당하며, 이 시기는 원주민의 땅에서 바깥세계를 향한 조형적 탐구로 요약된다. 타마요는 원주민문화의 메카인 오하카 주에서 원주민의 후예로 태어났는데, 이 사실 하나만으로도 그는 라틴아메리카의 다른 모더니스트에 비해 원주민문화의 본질을 꿰뚫는 안목과 식견에서는 우월한 위치에 있었다. 1917년 그는 18세의 나이로 산카를로스미술학교에 입학했지만 전통적인 교육방법에 실망해 혼자 힘으로 화가가 되겠다고 1921년에 학교를 중퇴했다. 같은 해에 국립고고학박물관에서 민속학 도안사로, 이후에는 농촌 야외미술학교에서 교사로 일하며 토착예술에 감동을 받았다. 이는 타마요로

분홍색 방에는 나야릿(고대문화 가운데 서부지역 문화를 대표하는 지역)의 토우가 있다. 루피노 타마요 고대 박물관 도록의 유물 설명에는 기원전 1250~기원후 200년으로 표기되어 있다.

하여금 시각문화에 충실하도록 만든 원동력이 되었다.

그 역시 고대 미술품 수집에 열정적으로 몰입했는데, 오하카 주에 위치한 '루피노 타마요 고대 박물관'에는 고대의 전(全) 시기를 포함해 막대한 양의 유물이 전시되어 있다. 리베라가 고대 토우의 형태에서 풍성한 부피감에 주목했다면, 타마요는 불균형한 비례에 관심을 가졌다. 예를 들어 편평한 몸통·길게 늘어진 팔다리·역삼각형에 가까운 기형적 두상이 특징인 석조상은 실제로 타마요 회화에 등장하는 인물들과 상당 부분 닮아 있다.

이 박물관은 색으로 구분된 다섯 개의 전시실로 구성되어 있다.

파란색 방에는 콜리마의 신인동형론 형태의 용기가 있다. 루피노 타마요
고대 박물관 도록에는 기원전 1250~기원후 200년 사이의 유물이라고 표기되어 있다.

전시실의 명칭도 분홍색 · 파란색 · 보라색 · 초록색 · 주황색이고
실제로 전시장 안의 모든 벽면도 각 전시실의 이름에 맞춰 칠해져
있다. 색에 관심이 많았던 타마요의 취향이 잘 나타나고 있으며,
이들 전시실의 구분은 일반적으로 고고학자들이 구분하는 시대 ·
지역 · 문화와는 상관이 없다. 즉 색에 대한 매우 주관적이고 추상
적인 느낌이 반영된 분류였다.

1926년에 타마요는 그의 작곡가 친구 차베스와 함께 처음으로
뉴욕을 여행했다. 그곳에서 2년 동안 머무르면서 첫 번째 개인전
을 개최할 수 있었다. 이후 1928년에 멕시코에 돌아와 리베라의
추천을 받아 산카를로스미술학교에서 강의를 시작했고 산카를로
스미술학교의 학생이었던 이스키에르도와 친밀해지며 둘은 작가

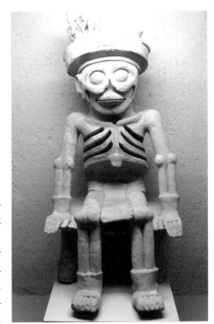

보라색 방에는
베라크루스 문화(멕시코
베라크루스 지역에서
발달했던 고대문화)의 해골
조각이 있다. 루피노 타마요
고대 박물관 도록에 따르면,
200~750년경의 유물로
표기되어 있다.

적 공동노선을 만들어나갔다.

타마요와 이스키에르도는 현존하는 원주민 미학에 대해 관심이
많았고, 그들이 공동작업을 한 흔적은 각자의 작품에 선명하게 남
아 있는 구아슈(수채화물감에 고무를 섞어 불투명한 효과를 내는
회화기법) 붓 자국과 거친 붓놀림기법, 두껍게 칠한 임파스토(물
감을 두껍게 칠하는) 기법에서 잘 나타난다. 더욱이 이들은 시골
마을에서 친숙하게 볼 수 있거나 또는 아르떼 뽀뿔라르에서 가져
온 색을 사용했는데, 타마요는 훗날 이들 색에 다음과 같이 회고
했다.

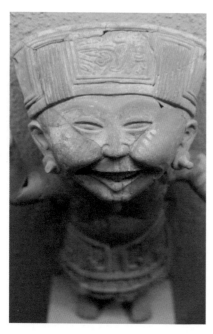

초록색 방에는
베라크루스의 일명 '미소 짓는
토우'가 있다. 루피노 타마요
고대 박물관 도록에
200~750년 사이의 유물이라고
설명되어 있다.

우리의 원주민과 메스티소는 축복받은 사람들은 아닐지 모르나 온화하고 균형 잡힌 색상을 선호한다. 그런데도 그 이면에는 다분히 비극적이기까지 한 감정이 느껴진다. 이는 우리의 출생 배경에 고통의 무게가 들어 있기 때문이다.

흰색 · 검은색 · 파란색은 우리 땅에서 선호하는 색상인데, 이 색상들은 우리의 회화적 성격을 드러내는 단면이다. 만약 우리가 원주민과 메스티소의 복식, 건축 벽면에 스며든 색상들을 관찰한다면 우리의 색상에 대해 분명한 확신이 생길 것이다. 그리고 당신은 따뜻한 색상을 보게 될 것이지만, 그 이면에 있는 침

묵과 무겁게 가라앉은 슬픔을 느끼게 될 것이다.[10]

이와 같이 종합적 콜라주 제1단계를 지배했던 색들은 그 자신이 "색은 나의 조국에서 경제적인 조건에 의해 반영된 것"[11]이라고 언급했듯이, 가난한 원주민의 현실을 직접적으로 인용한 것이었다. 이 시기의 타마요 회화에 나타난 색상은 칙칙한 붉은색·빛을 받지 못한 초록색·얼룩덜룩한 청색·밤색이 주류를 이루고 있다. 어둡고 그늘진 색을 사용한 또 다른 요인으로는 세잔과 브라크에게서 영향을 받은 것이기도 하다. 타마요는 세잔에게서 기본적인 구조를 형성하고 그 위에 미묘한 색조 변화를 통해 표현하는 기법을 수용했고, 브라크에게서 새로운 공간을 실현하기 위해서는 일부의 고유색만을 사용하는 기법을 수용했다. 페루의 평론가 아차(Juan Acha)는 이러한 경향에 대해 '세잔에 대한 영감과 때때로 브라크'라고 간단명료하게 요약했다.

그러나 타마요가 파리파의 끈을 잡고 조형에 대해 깊이 파고들수록, 미술계의 주류였고 주도권을 잡고 있던 벽화가들에게 동조할 수 없었다. 당시 아카데미 미술운동은 아주 다른 두 개의 방향으로 전개되었는데, 하나는 주관에 사로잡힌 개인주의 경향이고, 다른 하나는 역사·정치에 대한 객관적 사실주의 또는 민족주의 경향이었다.

이때 타마요를 비롯한 몇몇 아카데미 후속 세대들은 이념적 성향이 강한 선배들이 이루었던 업적을 과감하게 거부했다. 이들은 순수한 미적인 가치에 대한 사명감을 갖고 있었고, 이는 곧 사실주

의에 대한 혐오감을 의미하는 것이었다. 벽화를 내세웠던 오브레곤 정권이 막을 내리고, 1925년에 카예스 정권으로 교체되자, 타마요는 기다렸다는 듯이 이젤화의 부활에 앞장섰다. 메시지와 주제를 중시하는 혁명적인 벽화가들에게 정면으로 반기를 든 것이나 다름없었다. 그는 벽화가 민속적이며 사회적 사실주의에 갇혀 있기 때문에 조형적으로는 요지부동 상태라고 벽화 자체를 창작이 아닌 것으로 몰아붙였다. 이러한 갈등이 있었어도 타마요는 1933년 국립음악원 건물에 벽화 「노래와 음악」(El canto y la música)을 제작했고, 이 벽화에 대해 자신은 결코 민중을 위한 예술이라는 혁명적 예술운동에 동조한 것이 아니라고 주장했다. 이에 대해 시케이로스의 공격이 이어졌고, 타마요도 물러서지 않고 반박했다.

시케이로스: "우리 것만이 유일한 통로다."
타마요: "예술의 근본은 자유인데 어떻게 한 가지 길만이 있을 수 있나? 세상에는 많은 예술가들이 존재하듯이 예술에도 많은 통로가 존재한다."

타마요는 벽화가들에게 '변절자'라는 수모를 당하고, 더 이상 조국에서 활동하기 어렵다고 판단해 1936년에 뉴욕으로 떠났다. 그의 뉴욕행은 벽화주의가 민족주의적인 시각에 갇혀 멕시코의 표면만을 그리기를 원했으므로 이에 동의하지 않는다는 자신의 의지를 고수한 것이었다. 이와 더불어 '기술자 · 화가 · 조각가의 노조'가 내세우는 이념과 벽화주의자들에게 불복한 것이었다. 시

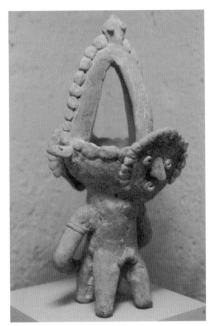

주황색 방에는 콜리마의
제례용 향로가 있다.
루피노 타마요 고대 박물관
도록에 따르면
950~1100년 사이의 유물로
표기되어 있다.

인이자 미술비평가 카르도사(Luis Cardoza y Aragón)는 타마요
가 벽화가들과 충돌해 그들보다 더 잘할 수 있는 조형미술의 새로
운 이해에 도달할 수 있었으며, 멕시코의 어느 누구도 타마요처럼
고대 미술과 아르떼 뽀뿔라르에 대한 수준 높은 가르침을 이해하
지 못했다고 언급했다.

종합적 콜라주 제2단계, 타마요풍의 달콤한 색

종합적 콜라주 제2단계는 1936년 이후부터다. 이 시기는 바깥
세계에서 원주민을 향한 타마요풍의 달콤한 색으로 요약할 수 있

타마요는「테우안테펙 여인」(1939)에서 서로 다른 색을
한자리에 병치시키는 실험을 했다. 서로 다른 색은 파리파의 궤적을 따라
입체주의가 되기도 하고 때로는 추상주의가 되기도 한다.

다. 타마요풍의 달콤한 색이 본격적으로 화면 전체를 물들이기 시작한 것은 1940년대로 들어서면서부터고 이 무렵부터 자주 등장한 소재가 수박인데, 붉은색의 길쭉한 타원형 수박은 많은 이에게 타마요 회화는 수박이라는 트레이드마크로 인식될 정도였다.

평론가 아차는 "타마요 그림에서 지배적으로 나타나는 색조는 태양을 연상시키는 붉은 색조다. 붉은색은 신화적이고 주술적인 상태를 불러오는 색채적 정령신앙에 가장 적합한 색이다"라고 언급했다. 그러나 타마요가 말년에 즐겨 사용한 색상은 보라색이나 푸른 청색이었다. 그의 고향 오하카에서 원주민 여성들이 치마에 물들여 입는 색과 유사하다. 바닷소라가 염료인 이 색은 붉은 보라색으로부터 깊고 차가운 청색에 이르기까지 매우 다양한 색조를 띤다. 타마요는 염료의 미세한 색조마저 자신의 화폭에 옮겨놓았다.

「테우안테펙 여인」(Mujer de Tehuantepec, 1939)에는 노란색·분홍색·파란색 등 다양한 색상들이 나타날 뿐만 아니라 색을 사용하는 방식에서도 매우 다양하다. 두 여성이 입고 있는 블라우스를 보면, 르네상스의 원근법에 의거해 섬세하게 입체감을 표현했다. 그러나 오른쪽 여성의 어깨선에는 고요하게 진행되던 원근법에 불현듯 붉은 선을 긋는가 하면 팔뚝에는 격정적이고 거친 붓 자국을 남겼다. 타마요는 유럽 현대미술에서 전통을 부정하는 표현을 그들의 미술전통을 만들어온 원근법과 병치시켜 이채로운 조합을 이끌어냈다.

그 외에도 바닥에 깔려 있는 과일들을 볼 것 같으면, 세잔의 정

물화에서 보이는 사과같이 구형이라는 입체감을 노란색과 붉은색으로 표현했다. 또한 벽면을 구성하는 격자 구조의 모자이크는 구성주의자들이 즐겨 사용하는 방법이었다. 「테우안테펙 여인」에는 타마요가 관심을 가졌던 파리파의 성과물이 담겨 있었고 좀더 자세히 살펴보면 멕시코의 시각문화가 요소요소에 암시되어 있다. 물론 테우안테펙이라는 소재를 사용한 것도 그렇겠지만, 세잔의 사과와 달리 멕시코 시골마을에서 쉽게 볼 수 있는 노란색과 붉은 갈색도 지나치기 어렵다.

이렇듯 종합적 콜라주 제2단계에서 색은 매우 중요한 요소로 작용한다. 타마요 자신이 색으로서 형상화를 이뤄가는 과정은 모든 것이 아무런 문제 없이 순수한 회화로 회귀하는 것을 의미했다. 색이 조금씩 덧붙여지는 가운데 구도가 잡혀나갔고, 각각의 형태들이 제자리를 잡아가다보면 저절로 세부적인 표현들이 만들어졌다. 그의 회화가 갖는 특성이 종합적 콜라주라는 절충적인 경향인데도, 색만큼은 여전히 절대적으로 시각문화에서 끌어오고 있다. 이를테면 그가 즐겨 사용하는 황토색·붉은 갈색·보라색·주황색 등은 그 출처가 대중적 미학에서 기인하는 것이다.

이에 비해 질감에 대한 표현은 시각문화와 파리파가 공유하고 있다. 하나는 원주민들이 석회와 흙을 섞어 만든 값싼 물감에 대한 문화적 기억에서 기인하며, 다른 하나는 피카소가 실 꾸러미·모발·철사·모래 등으로 캔버스와는 이질적인 재료를 사용한 콜라주 기법에서 기인한다. 타마요는 모래와 안료를 섞어 만든 물감으로 캔버스 바닥면에 바탕칠을 함으로써 원주민의 거친 질감과

원주민이 운영하는 가게 겸 식당의 벽면 모습이다. 이 사진이 촬영된 해는
2003년이지만, 벽면을 장식하기 위해 그려 넣은 꽃무늬와 띠 장식, 페인트 색은
타마요가 봐왔고 그에게 영감을 준 대중적 미학과 크게 다르지 않다.

피카소의 콜라주 기법을 자신의 화폭 안에서 새롭게 배치했다.

20세기 라틴아메리카 건축을 대표하는 건축가 가운데 바라간 역
시 질감 섞인 색에 아주 깊게 몰입했다. 그의 주거용 건축 벽면에
입혀진 거친 질감과 강렬한 원색은 그가 직접 시골마을을 돌아다
니며 회벽면의 색상에 대해 연구한 결과였다. 모노크롬의 색상 위
에 흡사 피라미드 위에 칠해진 회반죽처럼 우툴두툴한 느낌의 질
감은 국제주의 건축 양식과 결합함으로써 바라간만의 독특한 스타
일로 만들어질 수 있었다. 이처럼 당대의 여러 미술가들은 대중적
미학에서 질감 섞인 색을 발견했고 이를 망설임 없이 자신의 작품

에 차용했다. 시인 페이세르(Carlos Pellicer)는 '타마요, 25년 동안의 회화 작업' 전시회 카탈로그에서 타마요를 가리켜 "색으로 가득 채워진 손"[12]이라 표현할 정도로 그의 회화는 색이었다.

이렇듯 타마요는 이젤화(멕시코 벽화주의에서 부정했던 개인적인 작업)를 통해 국제적으로 인정받는 작가가 되었지만, 최고의 순간에 이르러서도 자신의 경력을 활용해 과거에 이루지 못한 벽화작업에 대한 갈망을 채웠다. 국립인류학박물관의 벽화 「뱀과 재규어」(La Serpiente y el Jaguar, 1938), 스미스대학의 「자연과 예술가」(La naturaleza y el artista, 1943) 같은 초기 프레스코화에서는 공공미술의 기능과 조형적 야망 사이에서 중심을 잡지 못하고 방황하는 혼란스러움이 발견된다. 그러나 1950년대에 제작한 「아메리카」(América, 1955), 「산 크리스토발」(San Cristóbal, 1966) 같은 벽화에서는 1920~30년대 벽화주의자들이 신봉했던 문화적 민족주의 논의 안에서 조형적 골격을 세워나갔다.

벽화가들에게 맞서서 갈등을 일으킬 때만 하더라도 이념과 조형이란 절대로 하나가 될 수 없는 것이라고 확신했지만, 작가로서 많은 경험을 한 뒤에는 자신이 거부했던 것마저 다시 주워 담게 되었다. 그런 연유로 메스티소화적·현대적 멕시코를 향한 열망·정복의 유산·인디헤니스모 미학에 이르는 정치 이념들이 차곡차곡 쌓이고, 이와 더불어 국제사회에서 원주민문화를 바라보는 경멸적인 시각에 저항하기 위한 타마요식의 '피상적인 멕시코주의'[13]까지 포함되며 리베라에 못지않은 파노라마식의 벽화가 만들어졌다.

이 무렵에 제작된 타마요의 벽화는 오랜 외국생활을 한 뒤에 이

루어진 것이었다. 리베라가 첫 벽화 「창조」를 그리기 시작했을 때도 오랜 외국생활을 한 뒤였다. 다만 둘의 차이가 있다면, 리베라는 귀국해 토착적인 것을 가지고 미학적 상품을 만들었고, 타마요의 경우는 토착적인 것을 밖으로 들고나가 미학적 상품을 만든 것이었다. 말하자면 자국 안에서는 유럽 양식이 토착적인 것으로 재빨리 변형되었지만, 자국 바깥에서는 유럽 양식과 토착적인 것이 마치 물과 기름처럼 상충되는 결과를 낳았다. 그러므로 타마요의 회화는 리베라와 견주어볼 때, 안정과 불안정, 비례와 반비례라는 이항적인 요소가 끊임없이 모순되게 배치되는 불일치의 연속이었다.

타마요는 1950년대에 이르러 프레스코화 기법을 포기하고 대신에 캔버스 위에 비닐라이트(합성수지의 일종)를 사용했다. 이것은 피카소의 「게르니카」(Guernica, 1937)에 영향을 받은 것이기도 하며, 다른 한편으로는 뉴욕스쿨(전쟁을 피해 뉴욕으로 피신한 유럽대가들에게 영향을 받은 1945~56년에 속하는 추상표현주의 예술가)의 영향이기도 하다. 벽화를 그릴 때 반드시 프레스코화로 그리지 않아도 된다는 생각의 변화는 제2차 세계대전 이후 뉴욕스쿨의 '승리'가 빚어낸 심리적인 탈출이 재료의 탈출을 이끌어낸 결과다.

그런데도 타마요는 뉴욕의 추상표현주의자들과는 달리, 완전한 추상화는 거부했다. 여전히 멕시코의 문화적 주제들과 파리파의 미학적 유산이 맺은 동맹을 계속해나갔다. 벽화가 꼭 프레스코화일 필요는 없다는 인식 아래 변화된 재료는 벽화를 반드시 건축

벽면에 그려야 한다는 의무에서 해방된 것을 의미했다. 이것은 오랫동안 타마요를 구속해왔던 벽화주의로부터 홀가분해진 것이나 다름없었다. 왜냐하면 공공건물의 벽면은 벽화주의를 보증하는 품질 증명이었기 때문이다.

타마요가 국제적으로 주목받게 되었으나, 많은 이들은 그의 존재를 3인의 벽화 거장에 비유해 네 번째 화가라고 불렀다. 이에 대해 타마요는 1953년에 미술비평지 『밤비』와의 인터뷰에서 자신에게 어떠한 비교도 허용하지 않겠다는 강경한 입장을 밝혔다.

나는 네 번째도 아니고 거장도 아니다. 다만 나는 위팡귀요 스쿨(Escuela de Huipanguillo)이라 불리는 배타주의 회화를 대신하여 멕시코 회화가 우주적인 목소리를 갖기 위해 새로운 방식을 모색한 첫 번째 화가다.[14]

여기서 그가 가리키는 '새로운 방식'이란 순수한 조형성으로의 환기를 말하며, 이는 시적인 리얼리즘에 도달하는 것이었다. 이것을 더욱더 힘 있게 소통할 수 있게 만든 것이 타마요풍의 색이었으며, 그것은 질감 섞인 색을 통해 타마요풍의 색으로 실현할 수 있었다.

절충적 수용력, 고대조각과 피카소를 따라서

고대조각과 피카소를 절충한 표현은 제2차 세계대전이 발발하자 유럽의 많은 급진적 아방가르드 예술가들이 미국으로 망명하

루피노 타마요 고대 박물관에 전시된 개 형상의 콜리마 토우다.
고대에는 피카소의 「게르니카」에 등장하는 소나 말이 존재하지 않았다.

고, 그곳에서 새로운 양식을 보급하기 시작한 것과 연관이 있다. 이러한 창작환경에 놓인 타마요는 어떤 새로운 경향을 암시하기 위한 가능성을 찾아 나섰고, 그 가운데 모든 표현을 드러내놓고 재현할 필요가 없다는 사실을 깨달았다. 그는 존재하는 것을 향해 계속해서 탐험해나가는 것이야말로 자유로운 수용이며, 이 수용 안에서 힘 있고, 밀도 있게 변형시키는 작업이야말로 진정한 조형 작업이라고 확신했다.

그러한 방법으로 타마요는 인종에 대한 영원성과 단념할 수 없는 멕시코성을 가지고 국제적으로 통용되는 회화 언어를 이용해 새롭게 재현하겠다고 마음을 다잡았다. 종합적 화가로서 타마요의 조형적 능력은 고대조각과 피카소를 절충해 그 진가를 발휘했

타마요의 「동물들」(1941). 피카소는 한 마리의 소와 말을 그렸지만
타마요는 두 마리의 개를 그렸다. 이는 고대문명에서 재현된 개들이
언제나 여럿이 함께 등장하는 것과 관련이 있다.

다. 그는 1939년 뉴욕의 발렌타인 갤러리에 전시된 「게르니카」를
보는데, 이때 이후로 1940년대 그의 작품 대부분은 피카소로부터
피어오른 것이었다 해도 그리 과언은 아닐 것이다. 특히 「게르니
카」의 역동적인 표현이 하나의 자양분이 되어 1941~43년 사이
동물 연작에서 강하게 되살아났다.

「동물들」(Animales, 1941)과 「사자와 말」(León y caballo,
1942)에서는 타마요 특유의 문화적 해석력이 돋보인다. 실제로

타마요는 「사자와 말」(1942)에서 고대문화에서 볼 수 없는 사자와 말이라는
이질적인 조합을 이끌어냈다. 두 동물의 몸통을 밀착시킨 구도는 고대조각에서
볼 수 있는 머리가 두 개 달린 동물상을 연상시킨다.

그가 「동물들」에 등장하는 개 형상에 지대한 관심을 갖고 있었음
은 그가 수집한 콜리마의 토우에서 충분히 짐작할 수 있다. 그런
데 리베라도 이 토우에 지대한 관심을 보였으나, 둘이 수집한 개
형상에는 다소의 차이가 있다. 즉 어떤 형태를 수집했느냐에 따
라, 그리고 이들 개 형상을 어떤 방식으로 박물관에 연출했는가에
따라 그들의 미적 취향을 짚어볼 수 있다.

　리베라의 경우, 한 마리의 개가 갖고 있는 부피감에 관심이 있

하나의 몸통에 두 개의
두상이 붙은 마야의 토우.

었다면, 타마요의 경우에는 각각의 개들이 갖는 동작을 자기만의
방식으로 조합해 하나의 이야기로 연출하는 데 관심이 많았다. 실
제로 아나우아칼리 박물관에 전시된 개들은 각자의 좌대 위에 위
치하고 있지만, 이에 반해 루피노 타마요 고대 박물관에 전시된
개들은 춤을 추는 두 마리의 개(사람처럼 서 있는 자세로 춤을
춤) · 조금 떨어진 거리에서 서로를 마주 보고 있는 두 마리의 개
등으로 나타난다.

더욱이 타마요가 콜리마의 개 형상에서 포착한 것은 실제로 이
토우를 제작했던 도공들의 유머 감각이었다. 도자기를 제작할 때,

그릇처럼 뚫린 형태의 경우는 가마에서 구울 때 아무런 문제가 되지 않지만 사면이 막혀 있는 조형물의 경우는 가마에서 구울 때 열이 올라가면서 안에 있는 공기가 팽창하고 조형물의 기벽이 갈라지는 일이 발생한다. 마치 풍선에 계속 공기를 주입하다보면 결국에는 터지는 것과 같은 원리다. 그래서 고대부터 이런 일을 무수히 많이 겪었을 도공들은 지혜롭게도 눈에 거슬리지 않는 부위에 작은 공기구멍을 내주어, 정성들여 만든 조형물이 깨지는 일을 피해갈 수 있었다. 그런데 개 형상을 보면 꼬리 부분에 공기구멍을 만들어서 기능은 물론 도공의 유머 감각까지 보탰다. 바로 이러한 세밀한 부분까지 관심을 갖고 수집한 이가 타마요다.

1987년 인디애나폴리스 미술관에서 개최된 '환상적인 예술, 라틴아메리카 1920~1987' 전시회에서 큐레이터 홀리데이는 「게르니카」와 「동물들」의 관계에 대해 다음과 같이 요약했다. "피카소가 인간의 두려움과 공포를 표현하기 위해 골절이 분해된 형태와 동물 이미지를 사용한 것에 대해 타마요는 이를 성숙한 스타일로 전환했다. 즉 피카소의 「게르니카」는 타마요의 「동물들」에서 촉매제 역할을 했다."[15]

「사자와 말」은 사자와 말이라는 다른 동물로 구성된 작품이다. 그런데 말의 바로 뒤편에 사자의 얼굴이 밀착되어 흡사 사자와 말이 하나로 연결된 형태가 아닐까라는 상상을 불러일으킨다. 미술사가 에더(Rita Eder)는 '타마요, 70년 동안의 창조' 전시회에서 타마요가 재현한 말이나 개 형상은 "마을을 상징하기 위한 암시"[16]라고 언급했듯이, 여기서 말이 상징하는 바는 외래적이고 이질적

마야의 토우.
남녀가 나란히 앉은 모습을
하나의 덩어리로 밀착시켜
표현했다.

인 것으로 연관지어볼 수 있다. 왜냐하면 말이란 동물은 16세기 이후 에스파냐 정복자들이 배에 실어오기 전까지는 없었던 동물이기 때문이다.

이런 면에서 보면 사자란 동물은 말보다도 더 이국적인 동물이다. 그런데 두 동물을 보면 주인공은 말이고 조연은 사자라고 생각되는데, 타마요는 작품의 제목을 사자와 말이라고 명명했다. 이는 왼쪽부터 시작되는 순서에 입각한 것이며 이런 연유로 사자와 말은 나란히 연결된 하나의 덩어리라는 추측이 가능하다. 이는 고대조각 가운데 하나의 몸에 두 개의 두상이 붙어 있는 예에서도

몸통은 꽃게이고 머리는 개가 결합된 콜리마 토우.

쉽게 찾아볼 수 있다.

　고대조각과 피카소의 궤적을 따라 생성시킨 타마요의 절충적인 수용력은 「카니발」(Carnaval, 1941)에서도 잘 나타난다. 중앙에 서 있는 인물을 볼 것 같으면, 두상과 몸체가 뚜렷하게 이원화되어 있다. 그런데도 이 작품의 두상과 몸체는 고대조각의 관점에서 골격이 형성된 것이며, 이 과정이 지난 뒤에는 입체주의 관점에서 각각의 면들을 분리해나갔다. 고대조각이 지나간 흔적은 역삼각형 구조의 가면상과 불균형한 인체비례에서 여실히 드러난다.

　이와 아울러 피카소의 흔적은 면 분할방식에서 드러난다. 이 작품은 표면적으로 보면 고대조각과 피카소가 상충하는 것으로 보이지만, 실은 이러한 이질적인 요소 간의 결합이야말로 타마요의

상상력이 활개를 치는 순간이다. 물론 이러한 상상력 또한 꽃게와 개가 만나거나, 호박과 새가 만나서 새로운 형태로 전환되는 신인 동형법의 토우로부터 학습된 것이다. 그래서 그가 접목한 상충은 고대조각에서 발견한 것이므로 그의 회화 또한 회귀본능으로 이해할 필요가 있다.

4 프리다 칼로의 봉헌화식 자화상

칼로는 왜 아르떼 뽀뿔라르를 차용했는가

칼로의 자서전적인 회화는 생전에는 많은 주목을 받지 못했다. 더욱이 그녀의 삶 또한 리베라의 세 번째 아내라는 수식어와 그의 그늘로부터 자유롭지 못했다. 그러나 오늘날 칼로의 회화에 대한 평가는 리베라뿐만 아니라 당대의 어떤 미술가보다도 후한 대접을 받고 있다. 이는 여성주의 시각에서 '칼로의 삶=작품'이라는 등식으로 매우 설득력 있게 접근한 데서 그 원인을 찾아볼 수 있다. 이로 인해 그녀는 여성주의 미술계의 스타가 되었고, 국경과 언어를 초월해 세계 곳곳에 칼로의 마니아들이 심어지게 되었다.

그런데 이 과정에서 칼로의 스토리텔링이 작품을 해설하고 더 나아가 해석까지 담당하여 정작 그녀가 심열을 기울였던 자서전적인 관점에서 차용한 아르떼 뽀뿔라르는 뒷전으로 물러났다. 그녀가 왜, 어떻게 아르떼 뽀뿔라르를 차용했는가는 자서전적인 회화를 이해하는 데서 매우 중요한 단서가 된다. 이를테면 그녀가

주섬주섬 모은 아르떼 뽀뿔라르에는 그녀의 생각이 들어 있고 이는 작품 안에 그대로 흡수되어 있다.

리베라·타마요 같은 대부분의 모더니스트는 아카데미 미술교육을 거쳐 화가가 되었지만, 그녀는 그렇지 않다. 불운하게도 10대 시절 당한 교통사고로 침대 신세를 져야 하는 숙명적 상황에서 자신이 할 수 있는 일을 모색하다가 찾아낸 것이 화가였다. 그녀가 화가가 되겠다고 결심하게 된 배경에는 사진사 아버지의 일을 도와 보정 작업(오늘날 포토샵에 해당되는)을 했던 경험이 한몫했던 것도 사실이다. 그러나 이보다는 포기할 것은 빨리 포기하는 판단력과 이를 즉시 행동으로 옮기는 실천력에서 비롯된 것이다. 피치 못할 상황에서 내린 결정이었으나 아주 잘못된 생각만은 아니었다.

칼로가 누구보다 잘하는 것은 좋아하는 것을 자기 것으로 꾸밀 줄 아는 능력이다. 이것을 예술이라는 분야에 적용하면 끼가 넘친다는 표현이 적절할 것이다. 예를 들어 원주민 인형머리에 둘려 있는 빨간 리본 장식을 본떠서 마치 중전마마의 가채처럼 우아하게 연출할 줄 알았고, 테우아나의 옷을 사다가 여기저기 고쳐서 입고 다니는 센스가 있었다. 때로는 테우아나의 폭 넓은 치마에 다소 상스러운 문구를 수놓아 입고 다니기도 했는데, 주변의 시선에 아랑곳하지 않고 자기가 원하는 것을 표현하고자 하는 성향이 강했다.

"아는 것은 좋아하는 것만 못하고, 좋아하는 것은 즐기는 것만 못하다"(知之者不如好之者 好之者不如樂之者)라는 옛글같이, 자

신의 생활 속에서 아주 요긴하게 아르떼 뽀뿔라르를 응용한 칼로에게 정식으로 미술교육을 받았는가는 아무런 문제가 되지 않는다. 이처럼 칼로에게 아르떼 뽀뿔라르는 자신의 심정을 상대방에게 알리기 위한 수단이었고, 이는 작품에서도 암시의 수단으로 사용되었다. 그러한 도구로 이용된 것은 원주민 옷을 비롯해 레타블로·고대 토우·장신구 등이 있다.

레타블로란 위험으로부터 구원해준 성자에게 감사함을 전하기 위해 그려진 봉헌화인데, 칼로는 위험스러운 상황을 묘사한 사실적 방식에 촉각을 곤두세웠다. 아픈 아이를 안고 통곡하는 어머니·허겁지겁 불을 끄는 모습·나무 아래 앉아 있다가 난데없이 벼락을 맞아 온몸이 타버린 남성같이 예측불허의 상황에서 맞닥뜨린 고통에 칼로의 눈길이 쏠렸다. 왜냐하면 그녀에게도 위험스러운 순간은 다 지나가버린 과거가 아니라 현재에도 계속되는 진행형이기 때문이다.

무표정한 얼굴로 노려보는 시선

칼로의 자화상에 대해 연구한 여러 비평가들은 그녀의 자화상에서 19세기 초상화가 부스토스(Hermenegildo Bustos)의 흔적을 발견했다. 칼로가 태어난 해가 1907년이고, 이해에 부스토스가 세상을 떠났기 때문에 둘은 같은 시간대에 활동한 작가가 아니다. 단지 민족 이데올로기를 수행하기 위한 미술가들에 의해 부스토스의 존재가 알려졌으므로 칼로 역시 부스토스의 초상화를 알고 있었을 것이라는 추측이 가능하다.

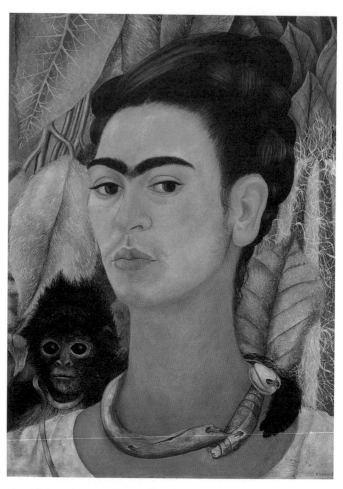

칼로의 「원숭이가 있는 자화상」(1938).
모든 것이 사실적으로 묘사되어 있는데 칼로의 시선만은
모든 것과 거리를 두고 있다.

부스토스와 칼로의 자화상에서 공통점을 찾기란 그리 어려운 문제가 아니다. 부스토스의 「자화상」(Autorretrato, 1891)과 칼로의 「원숭이가 있는 자화상」(Autorretrato con mono, 1938)을 보면, 두 작가는 무표정하며, 사실적인 묘사력을 바탕으로 삼켜버릴 듯이 압도하는 시선이 없어져 있다. 더욱이 둘의 시선마저 같은 곳을 향한다. 공통점이 발견된다는 것은 우연일 수도 있고, 우연을 가장한 계획일 수도 있다. 몇몇 비평가들은 후자에 무게를 두고 부스토스의 작품을 통해서 칼로의 자화상을 읽어나가려고 시도했다.

부스토스의 초상화는 실생활사실주의 경향으로 평가된다. 즉 여인의 초상화를 그리더라도 머리에 쓴 면사포를 통해 표현하는 바를 암시하는 멕시코의 에란과 에스파냐의 술로아가와 같은 부류다. 그런데 부스토스는 이들 아카데미 화가들과 다르게 화가로 활동하면서 아이스크림 장수에서 목수에 이르는 힘들고 거친 삶을 살았다. 그가 미술에 입문하게 된 것은 에레라의 작업실에 들어가 기초 드로잉을 배우면서부터였으나, 그의 실수를 놀리는 몇몇 학생들의 태도를 견디지 못하고 고향으로 돌아갔다.

이런 일이 있은 뒤, 그는 아카데미 미술과는 관계를 갖지 않고 독자적인 길을 걸었다. 그는 고객으로부터 종교적이고 대중적인 레타블로를 주문받거나 지역 주민의 초상화를 의뢰받는 장인화가 또는 상업화가로 활동했다. 그럼에도 그가 살던 지역에서는 고객의 요구에 연연해하지 않고 자신의 주관에 따라 그려나가는 화가로서 명성이 자자했다. 고객으로부터 자유로울 수 있다는 것은 현실에 순응하지 않아도 될 만큼 작가로서 가진 신념이나 자신감이

있다는 의미이기도 하다.

부스토스의 「자화상」에서는 입체적이며 사실적인 묘사를 위해 매우 정교하게 다듬어나간 노고가 엿보인다. 그런데 지나치게 정성을 들인 탓인지, 전체적으로 완벽해야 한다는 관념이 있는지, 입체적이며 사실적인 묘사는 무미건조함이라는 특성으로 이어졌다. 게다가 아무런 표정도 읽어낼 수 없는 무표정은 을씨년스럽기까지 하다. 부스토스의 심상치 않은 시선은 이러한 무표정 속에서 더욱더 배가되어 살아 꿈틀거리고 있다. 바로 여기서 부스토스가 '무표정 대 시선'이라는 시각적 대조를 활용했음을 알 수 있다. 즉 무표정이 바탕에 해당된다면 시선은 주제에 해당되는 것이다. 이런 점에 근거해 칼로의 「원숭이가 있는 자화상」을 보면, 그녀 역시 무표정 위에 노려보는 시선을 올려놔서 더욱더 강렬한 대조를 이끌어냈다.

부스토스는 이러한 시각적인 대조를 '사실 대 비사실'이라는 방식으로도 응용했다. 예를 들어 부스토스가 입은 검은 제복의 옷깃을 보면 마치 계급장으로 보이는 알파벳이 새겨져 있는데, 이는 부스토스 자신의 이름이며 자화상의 서명이다. 그는 제복에 새겨져 있는 신분 표시에 자신의 서명을 삽입한 것은 사실적 묘사에 대한 반동이며 표시나지 않는 조용한 위트다. 이렇듯 옷이나 세부적인 액세서리를 통해 각 인물이 갖는 고유성을 표현하는 방식은 부스토스가 즐겨 사용한 기법이다.

사실, 이러한 측면은 칼로의 작품에서 아주 쉽게 노출된다. 이를테면 그녀가 어떤 옷으로 갈아입는가는 곧 생각의 변화를 가리키는

부스토스의 「자화상」(1891). 모든 것을 하나라도
놓치지 않고 사실적으로 묘사하겠다는 화가의 의지가 엿보인다.
그의 옷깃에 새겨놓은 이름도 원래부터 있던 것일까?

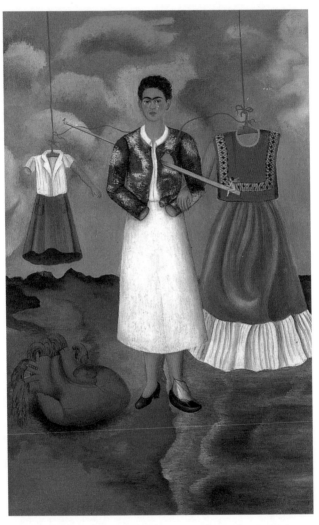

칼로는 「추억」(1937)에서 과거에 입었던 옷들을 상처투성이로 표현했다.
교복과 원주민옷은 칼로의 심장에서 터져 나온 핏줄에 매달려 있다.
「추억」은 더 이상 자신의 과거를 추억하지 않겠다는 반어적인 의미다.

징표나 다름없다. 첫 번째 작품 「붉은 벨벳 드레스」(Autorretrato con traje terciopelo, 1926)에서 그녀는 르네상스 회화에 등장하는 주인공처럼 은은하고 세련된 벨벳 가운을 입고 있다. 그러나 1929년에 들어 리베라와 결혼하는 날에 그녀가 입은 옷은 리베라가 몹시도 좋아하던 원주민 옷이었다.

칼로의 전기를 쓴 소설가 르 클레지오(J.M.G. Le Clezio)는 당시 테우아나들은 원주민 항쟁을 대변하는 존재로 인식되었고, 원주민 여성의 자유 쟁취라는 근본적인 여성주의를 원주민 옷이 대변하는 상황이었으므로, 칼로가 이 옷을 선택한 것은 우연이 아니라고 설명했다. 유럽풍의 드레스에서 원주민 스타일로 갈아입었다는 사실은 칼로 자신이 이전과는 달라졌음을 의미한다.

「내 옷이 저기 걸려 있네」(Mi vestido cuelga ahí, 1933)에서 칼로의 옷은 그녀의 처지를 대변하고 있다. 테우아나 옷은 변기통과 트로피 사이에서 위태롭게 걸려 있다. 이는 미국 산업사회에 대한 부정적 모습위에 원주민 옷을 대비시켜 자기 존재에 대한 위기감을 상징한 것이다. 「추억」(Recuerdo, 1937)에서는 교복·원주민 옷·현대식 투피스라는 세 종류의 옷을 나열하고 있는데, 이는 남편 리베라와 크리스티나(칼로의 여동생)의 부적절한 관계를 알게 된 칼로의 상실감을 표현한 것이다.

칼로의 가슴을 꼬챙이가 관통하고 심장에서 터져 나온 핏줄은 옷걸이가 되어 과거에 입었던 교복과 원주민 옷을 공중에 매달았다. 이뿐만 아니라 모랫바닥에는 그녀의 심장이 내동댕이쳐 있고 여기저기에 핏물이 흥건하다. 이 작품에서 칼로는 이제 과거가 된

교복·원주민 옷을 통해 더 이상 추억하지 않겠다는 각오로 과거에 대한 일종의 장례식을 은유적으로 표현했다.

부스토스의 「과일과 두꺼비가 있는 정물화」(Naturaleza muerta con fruta y rana, 1874)에서는 아이스크림 만드는 과일들이 가지런히 놓여 있다. 일반적인 정물화의 구도는 과일이나 여러 물건을 집합 형상으로 모아놓지만, 이 그림은 각각의 개체가 떨어져 있다. 같은 종류의 과일끼리는 한 그룹으로 만들었고, 종류가 다른 것들은 거리를 두고 떨어뜨려놓았다.

정물화의 구도에 대해 미술사가 티볼은 「미술사에서 부스토스」(Hermenegildo Bustos en la historia del arte, 2005)라는 글에서 "뜨문뜨문하게 놓은 과일들은 지난 3세기 동안에 유럽 문화가 침투하고 접목되어, 마침내 풍토에 동화된 결실"이라고 해석했다. 과일의 껍질이 벗겨졌거나 과일의 두꺼운 표면이 부분적으로 도려낸 것은 멕시코의 시골마을 공동체에서 요구하는 특별한 정신에 깨져나갔다는 것이다.

칼로의 「대지의 과일」(Los frutos de la tierra, 1938)에서도 부스토스의 정물화에 묘사된 반으로 쪼개진 과일, 잎사귀나 껍질을 떼어내고 겉과 속을 동시에 보여주는 실감 나는 표현이 반영되었다. 이 그림은 표면과 내면을 대비시킨 부스토스 특유의 표현력이 역력하지만 그의 그림 속 과일이 가진 딱딱한 표면과 달리, 칼로는 부드럽고 말랑말랑하게 과일을 묘사했다. 또한 칼로는 과일의 부드러운 곡면이나 과즙이 느껴지는 촉감을 통해 성기(性器) 형태를 비유하거나 성적인 욕망을 암시하기 위해 전용했다.

부스토스의 「과일과 두꺼비가 있는 정물화」(1874).
아이스크림 만드는 데 쓰이는 과일을 늘어놓았는데,
각 과일들은 뜨문뜨문 떨어져 있다. 특히 껍질이 벗겨지거나
부분적으로 절단된 것까지도 묘사했다.

칼로의 「대지의 과일」(1938)에서도 과일의 껍질과 속이
대조적으로 묘사되어 있다. 부스토스의 딱딱한 질감과 다르게
칼로의 과일은 부드럽고 말랑말랑하다.

이와 같이 부스토스의 자화상·정물화에 나타난 특징적 요소를 칼로의 작품에 연결시켜 공통점과 차이점을 갈라내는 과정은 칼로의 작품을 이해하는 하나의 관점이다. 이런 시각에서 당대의 여러 인디헤니스타 미술가들과 비교하면, 칼로가 차용한 아르떼 뽀뿔라르는 원주민문화와 유럽 문화가 혼합된 혼혈미술에 있었다. 이를 테면 리베라 같은 미술가가 고대를 재현하기 위한 수단으로 아르떼 뽀뿔라르를 차용한 것과 달리, 현재 상황을 여과 없이 수용하기 위한 수단으로 이것을 차용했다. 그런 연유로 칼로야말로 '살아 있는 원주민'에 초점을 맞춘 화가였다. 칼로 외에도 이스키에르도의 작품에서 19세기 초상화가를 연구해 자신의 작품에 차용한 흔적이 잘 나타난다.

참기 어려운 고통, 봉헌화를 그려 푸닥거리하다

레타블로(또는 엑스-보토)는 15세기 중반 이탈리아에서 기원한 것으로 엑스-보토는 라틴어 '믿음의 약속'(Ex와 Votum)에서 파생된 말이다. 시간이 흘러갈수록 초자연적인 존재의 예언을 다룬 회화적 표현이 다양한 형태로 여러 지역으로 전파되었고, 그것을 가리켜 레타블로라 불렀다. 이 가운데 상류 계급이나 부유한 후원자들은 개인적으로 레타블로 장인을 고용해 자신들의 모습이 들어간 봉헌화를 의뢰했고 새로운 봉헌전통은 지중해 전역으로 급속하게 확산되었다.

16세기 이후, 에스파냐의 종교적 유산은 라틴아메리카에 도착해 오늘날까지 여러 지역에서 현존하고 있다. 이 가운데 유럽식

레타블로 전통은 다양한 형태로 전개되어나갔는데, 페루의 산악 지대에서는 수도사들이 원주민들을 선교할 목적으로 나무 상자 안에 성경 장면을 재현한 조각 형태로 발전했고, 멕시코에서는 양철판 위에 성경 일화를 재현한 회화 형태로 발전했다. 이 과정에서 해를 거듭할수록 인간의 체험과 신성한 존재가 교차하는 지점에서 문화적이고 사회적인 문제들과 부딪치며 독특한 형태로 역사가 기록되었다. 레타블로는 종교 전통이면서 동시에 대중적 소산이었다.

라틴아메리카에서 보편적으로 통용되는 레타블로 가운데 철판 위에 유성물감으로 그린 것이 있다. 그 외에도 나무판 또는 천 위에 수를 놓는 방법도 있다. 크기는 작은 편으로 가로와 세로가 약 20센티미터 정도다. 실제로 이런 유형의 레타블로는 아메리카 대륙은 물론 유럽에서도 폭넓게 나타난다. 멕시코에서는 18세기경부터 레타블로 초기작들이 선보이기 시작했지만 이 무렵 레타블로 장인의 이름이 알려진 경우는 손에 꼽을 정도로 적다.

레타블로의 전형적인 양식은 칼로가 수집해 자신의 침실 벽에 걸어둔 예에서 잘 나타난다. 기본적으로 상단에는 서술적인 그림이 그려지고, 하단에는 글이 적혀 있는 방식으로 구성된다. 일종의 그림일기와 유사하다. 서술적인 그림은 지상세계와 초자연적 세계로 구분된다. 지상세계는 자연재해같이 어떤 뜻밖의 사고로 말미암아 고통에 허덕이는 장면이 묘사된다. 초자연적 세계는 하늘에서 초자연적 세계를 관장하는 기둥의 성자·산티아고 성자·죽음의 성자들이 빛에 둘러싸여 나타나 이들을 구원하는 장면으로 묘

사된다. 이와 더불어 서술적인 그림 아래에는 반드시 고난에 처한 사람의 이름·날짜·장소가 적혀 있고 감사의 인사말도 덧붙인다.

이런 유형의 그림은 교회 또는 성지 순례지에서 의뢰인이 주문을 하면 전문적인 레타블로 장인에 의해 그려졌다. 이들 대부분은 독학으로 그림을 배웠으며 사회적으로 낮은 계층에 속했다. 그림을 주문한 고객은 화가 앞에서 장황하게 벌어진 이야기를 진술하고 화가는 이것을 토대로 자신의 스타일로 그리지만, 결국에는 고객의 마음에 들어야 한다는 전제 조건이 있다. 왜냐하면 이 그림의 주체는 고객에게 있었기 때문이다. 그런 연유로 어떤 레타블로에서도 화가들은 서명을 남기지 않았다.

그러나 20세기에 들어 레타블로가 갖고 있던 원래의 종교·대중적 의미는 개인적인 오브제로 변하거나 부자들의 수집 대상으로 변했다. 1910년 전후로 레타블로 관습은 거의 사라지게 되었고 이후에는 금전적인 봉헌으로 대체되었다. 그러나 이 무렵 함석판 위에 그려진 레타블로는 가격이 저렴한 석판화 인쇄로 대체되어 레타블로 전통의 일부분은 20세기 동안에 지속될 수 있었다.

이러한 가운데 레타블로는 칼로를 비롯해 몬테네그로·코바루비아스·오고르만(Juan O'Gorman) 살디바르(Jaime Saldivar) 같은 20세기 여러 미술가의 영감을 사로잡았다. 이들 미술가들은 레타블로에서 다양한 시공간이 교차되는 표현에 관심을 가졌고, 이를 자기만의 방식으로 능숙하게 조정했다. 예컨대 산업문명의 산물인 고속도로에서 부상당한 장면과 이를 지켜보던 성녀의 기도를 접목시켜 레타블로 원래의 구성은 유지하면서 현대라는 시

간대로 가져왔다. 또 다른 특성으로는 다양한 재료를 첨가해 변형시킨 표현에서 나타난다. 이러한 예로 사진 또는 조형 이미지와 병합한 혼합매체를 들 수 있다. 이처럼 20세기 미술가들은 원래의 레타블로가 갖는 종교적 의미를 다른 시간대와 공간으로 이동시켜 동시대 미술양식으로 탈바꿈시켰다.

실제로 작품에 차용되기에 앞서 1920~30년대 문화적 민족주의를 내세운 미술가들에 의해 레타블로에 대한 미학적인 평가가 이루어졌다. 특히 아틀 박사와 몬테네그로는 레타블로에 나타난 미학적이고 사회적인 가치를 찾아내어 대중적인 표현의 중요성을 강조했으며, 리베라와 칼로는 상징적인 의미에 관심을 갖고 이를 해석했다. 이러한 과정 가운데 칼로는 레타블로와 자화상 형식을 결합해 새로운 구성을 만들었다.

칼로의 삶에서 레타블로에 의지해야 할 만큼 불운한 사건은 여러 번 일어났다. 육체적으로는 10대 시절에 닥친 교통사고·결혼 이후에 겪은 유산·끝없이 찾아드는 병마 때문이었다. 한편 정신적으로는 리베라와의 관계가 문제였다. 칼로의 정신력과 의지력은 강인했지만, 예고 없이 불어닥친 고통에서 자유로울 수 없었다.

칼로는 멕시코에서 엘리트들만이 다니는 국립예비학교에서 남자친구 고메스(Alejandro Gomez Arias)와 함께 미래에 대한 꿈을 키워나가고 있었다. 어느 날, 그들이 탄 버스가 맞은편에서 오던 열차와 충돌하는 교통사고가 일어났고, 이때 칼로는 버스 안의 철제 기둥이 그녀의 몸속을 뚫고 들어가 등뼈와 골반은 물론 한쪽 발이 으깨지는 참상을 당했다. 그런 엄청난 사고에 그녀의 목숨이

위 | 칼로의 부모가 장인에게 의뢰한 레타블로. 빨간 버스와 노란 전차가
충돌했고 그 사이에 칼로의 몸이 쓰러져 있다. 이때 신비로운 빛에
둘러싸여 돌로레스 성녀가 나타나 어린 칼로를 보살피고 있다.
아래 | 칼로의 작품에서 그녀가 겪은 교통사고에 대한 기록은 1926년
연필로 스케치한 「교통사고」가 유일하다.

붙어 있다는 사실만으로도 기적 같은 일이었다. 칼로의 부모는 이 일을 겪은 뒤에 레타블로 장인을 찾아가 자신들의 딸이 목숨을 건질 수 있게 되어 감사하다는 레타블로를 의뢰했다. 그림 아래에는 일반적인 레타블로 양식에 따라 이렇게 쓰여 있다.

기예르모 칼로와 마틸데 부부는 돌로레스 성녀님의 은혜를 입어 어린 프리다는 1925년에 과우테모친과 칼사다 데 트랄판 모퉁이에서 일어난 사고에서 목숨을 구할 수 있었습니다.[17]

그런데 칼로는 레타블로 장인이 그린 그림 위에 사고에 대한 구체적인 정황을 더욱더 사실적으로 덧그렸다. 이런 면에서 보면 자신에게 닥친 불행이나 숙명적인 사건에 대해 결코 굴복하지 않겠다는 칼로 특유의 승부 근성이 드러난다.

칼로는 일생 동안 세 번이나 임신했으나 끝내 아이를 낳지는 못했다. 리베라가 1932년에 헨리 포드의 후원으로 디트로이트 예술원에서 벽화작업을 할 당시 칼로는 원하던 임신이 되었으나 끝내 유산했다. 아이를 낳고 싶다는 집착과 강박증은 「헨리 포드 병원」(Hospital Henry Ford, 1932)에 적나라하게 전달되고 있다. 실오라기 하나 걸치지 않은 채 칼로가 누워 있는 하얀 침대보에는 유산 당시에 흘렸던 피가 묻어 있고, 아직까지 그녀의 자궁에 남아 있는 태아의 흔적으로 배가 불룩하게 불러서 누워 있다.

복부 위로 태아의 탯줄이 담쟁이덩굴처럼 여러 갈래로 뻗어 나가 유산을 은유하는 상징적 오브제에 묶였다. 그토록 원하던 태아

칼로는 「헨리 포드 병원」(1932)에서 유산을 한 뒤에 말로 형언할 수 없는 절망감을 담아냈다. 처음으로 레타블로 양식을 차용한 작품이다.

도 있다. 이 작품은 유산 당시의 비통하고 절망적인 심정을 억누르고 자신의 뱃속에 머물렀다가 떠나간 태아에 대한 기록이라고 볼 수 있다. 칼로가 이 작품에 대해 자신이 아닌 생명체에 의해 완성된 것이라고 말했듯이, 이 작품에는 레타블로의 초자연적인 기운이 깃들어 있다.

리베라는 병실에 누워 있는 칼로에게 레타블로 차용을 제안했고, 칼로는 그의 아이디어를 받아들여 「헨리 포드 병원」을 그렸다. 무엇보다 레타블로와 비슷한 크기의 금속판 위에 그려졌다는 점에서 차용의 흔적이 선명하다. 표현양식을 살펴보면 정성을 들여 칠해나간 소박한 밑그림과 도저히 어울릴 것 같지 않은 기이한 색의 조합, 그리고 어색한 원근법과 인물의 행위에 초점을 맞춘 표현에서 잘 나타난다. 특히 레타블로의 사실과 환상이 한자리에서 전개되는 독특한 구성방법은 칼로 작품에서도 사실과 환상을 따로 떼어 구분하기 어려울 정도로 하나의 덩어리로 결합되어 있다.

레타블로를 차용한 칼로 작품은 다른 방향으로 전개되었다. 고통스러운 순간을 재구성하는 방식에서 소름끼칠 정도로 사실적으로 재현되었는데, 이는 레타블로에서 재현한 고통보다 훨씬 더 위험수위가 높다. 이와 더불어 레타블로에서는 반드시 첨부되어야 할 감사의 글과 성스러운 이미지가 칼로 작품에는 빠져 있다. 이처럼 레타블로와 다르게 더욱더 고통스럽게 재현한다거나 전형적인 표현을 삭제해 침대에 누워 있는 칼로의 상황에 초점이 맞춰졌다.

침대라는 공간은 사실에 충실하면서 이와 동시에 감성에 호소하는 현실과 환상이 혼재하는 매우 특수한 공간이다. 레타블로에

서는 이원화된 구성이 펼쳐져 있는 것이라면, 칼로 작품에서는 현실 뒤에 초자연적 세계가 겹쳐진 것이다. 바로 여기서 칼로가 이원화된 구성을 하나로(침대) 집약해 다른 방식으로 연출했음을 알 수 있다. 이러한 경향에 대해 리베라는 "칼로의 레타블로는 레타블로처럼 보이지 않는 지극히 독창적인 것이다. 자신과 내면을 동시에 그려내기 때문"[18]이라고 원래의 레타블로에서 변형된 칼로식의 표현을 찾아냈다.

리베라와의 갈등은 칼로에게 교통사고와 유산만큼 깊은 상처를 안겨주었다. 칼로는 리베라의 복잡한 여자관계에 대해 지칠 대로 지쳐 있었지만, 자신의 여동생과 불륜을 저지른 것에 대해서는 더 이상 용서할 수 없었다. 그녀는 자신을 갉아먹는 고통과 맞닥뜨려야만 했다. 리베라에 대한 증오와 배신감으로 그가 좋아하던 긴 머리카락을 잘라버리고, 그가 좋아하던 테우아나 옷도 입지 않았지만 이것은 어디까지나 표면적인 해결책밖에는 되지 않았다. 이보다 더 고질병이 된 것은 마음속 상처였다.

「단지 몇 번 찔렀을 뿐」(Unos cuantos piquetitos, 1935)은 리베라에 대한 칼로의 분노를 잘 보여준다. 이 그림은 술에 취한 남자가 여자 친구를 침대에 던져놓고 스무 번 난자했다는 신문의 사회면 기사를 읽고 칼로 방식으로 고쳐 그린 것이다. 최종적으로 완성된 「단지 몇 번 찔렀을 뿐」에서는 술 취한 남자의 얼굴은 리베라의 얼굴로 교체되었고 침대 끄트머리에서 울고 있던 아이는 보이지 않는다. 그리고 침대에 던져진 여자 친구의 몸은 온통 칼에 끔찍하게 찔렸고 흰색 침대보는 물론 바닥 여기저기에 피로 얼룩

칼로의 「단지 몇 번 찔렀을 뿐」(1935)은 남편의 여자관계에 대한
증오심을 한 장의 그림에 압축한 것이다.

져 있다. 이것으로도 성이 차지 않았는지, 심지어 액자틀에까지 피가 튀겨 잔인함이 극대화되었다. 바로 이러한 장면에서 레타블로가 갖는 사실과 환상의 결합이 여실히 드러난다.

모든 정황을 충실하게 재현하면서 동시에 살인자의 얼굴을 리베라로 바꾸었다는 것은 사실 위에 고통스러움을 올려놓은 사실적 환상이라 할 수 있다. 이러한 고통에 대한 노출은「헨리 포드 병원」에서 나타나는 고통스러움에 대한 은유보다 훨씬 더 드라마틱하게 자신의 심정을 폭로한 것이다. 즉 칼로는 이 작품에서 자신의 분노를 치밀하게 계획해 리베라에게 복수한 것이다.

그러나「부서진 기둥」(La columna rota, 1944)에 이르러서 칼로는 더 이상 배짱이나 허세를 부릴 만큼 자신의 몸 상태가 그다지 좋지 않았다. 이 작품에는 그녀의 몸속에 척추 역할을 해야 할 그리스 기둥이 붕괴되기 직전의 위험천만한 상황이 재현되고 있다. 몸통 속을 인조기둥이 관통한다는 사실만으로도 참을 수 없는 고통이지만, 이제는 그것조차도 제구실을 못 하고 부서지게 될 운명에 처하자 인조기둥에라도 기대고 싶은 생에 대한 의지를 은유한 것이다.

칼로의 간절함은 그녀가 세상을 떠난 해에 그린「마르크시즘이 병을 낫게 하리라」(El Marxismo Dará la Salud, 1954)에서 더욱 더 부각된다. 이제 고통 그 자체를 드러내놓고 맞서지 않고, 절대적인 존재에게 기적을 염원하는 태도로 바뀌었다. 마르크시즘의 커다랗고 따뜻한 손이 칼로를 보듬자 칼로에게는 족쇄나 다름없었던 목발이 떨어져 나갔다. 육체적으로나 정신적으로 버티기 힘

들었던 칼로는 기적이 일어나기를 바라는 염원에서 자신의 레타
블로를 그려나간 것이다.

칼로가 레타블로를 차용한 까닭은 스스로의 인생에 영향을 미
치기 위함인 것은 분명하다. 이러한 차용이 하나의 형식으로 자리
를 잡아가고 발전하는 과정에서 레타블로가 갖는 원래의 기능이
전복되기도 했으나, 생의 마지막 순간에는 레타블로가 갖는 원래
의 기능에 의지하는 태도로 바뀌었다. 전자의 예를 들면, 「헨리 포
드 병원」「단지 몇 번 찔렀을 뿐」「나의 탄생」(Mi nacimiento,
1932)과 「도로시 해일의 자살」(The Suicide of Dorothy Hale,
1938) 등이 있다.

이들 작품에서는 레타블로가 갖는 기적적인 간섭이 결여되어
있다. 반면 레타블로의 기능에 의지한 경우를 들면, 「부서진 기둥」
또는 「마르크시즘이 병을 낫게 하리라」 등이 있다. 이들 작품에서
칼로는 레타블로가 갖는 기적을 향해 간절하게 손을 내밀고 있다.
칼로가 차용한 레타블로가 원래의 기능을 전복했건 의지했건 간
에 모든 것은 그녀 자신이 처한 고통스러운 상황에 만들어진 것임
이 분명하다.

여러 비평가들은 칼로 자화상과 레타블로에 나타난 연관성에 대
해 많은 관심을 가졌다. 그 가운데 베스트하임(Paul Westheim)은
칼로가 레타블로의 시공간을 자유롭게 넘나들며 깊이 파고들어 단
순히 겉으로만 레타블로의 이질적 요소를 배치한 것이 아니라고
평했다. 미술사가 프람폴리니는 칼로는 레타블로에 나타난 삶에
대한 긍정적인 생각 · 진실함 · 어린아이 같은 표현 · 상식적으로

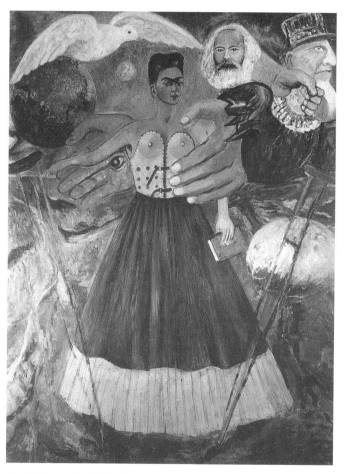

칼로는 「마르크시즘이 병을 낫게 하리라」(1954)에서
더 이상 버틸 힘이 소진되었는지,
자신을 지켜줄 누군가에게 기대고 싶었던 것 같다.

납득하기 어려운 이야기를 사실적으로 묘사하고자 하는 충실한 태도에서 대중적 영혼을 찾아낸 것이라고 평했다. 또한 헤레라는 칼로의 예술적 마력은 달리의 녹아서 흐르는 시계의 마력이 아니라 봉헌도의 마력, 즉 이미지가 효험이 있기를 소망하는 마력이라고 언급했다.

칼로가 자화상에 차용된 레타블로가 어떤 의미를 갖는지는 칼로가 처음으로 차용한 「헨리 포드 병원」을 그리게 된 동기에서 해답을 찾아볼 수 있다. 칼로는 생과 사의 갈림길에서 삶을 관장하는 초자연적인 존재에게 의지하고 싶은 간절함에서 이 작품을 그렸다. 즉 간절함이 작품의 동기가 된 것이다.

칼로는 초자연적인 존재를 향한 감사함이라는 전통적 기능을 완전히 해체하고 그 자리에 자신의 고통스런 심정을 드러내 그것을 치유하기 위한 것에 목적이 있었다. 그래서 만들어진 칼로식의 레타블로란, 고통을 드러내놓고 잡귀와 정면 대응하는 일종의 푸닥거리였고, 스스로 고통을 치유하기 위해 자기치료법이었다. 특히나 레타블로에서 전개도처럼 펼친 이원적 구성을 칼로의 자화상 레타블로에서는 따로 떼어 구분하기 어려울 정도로 하나의 덩어리로 포개 사실과 환상의 혼재는 더욱더 강조되었다. 이는 라틴아메리카 초현실주의가 갖는 시각문화의 몽환적 현시와 일치하는 부분이다. 바로 여기에 유럽 초현실주의와 다른 변별점이 있다.

5 토레스-가르시아의 보편적 구성주의

유럽의 추상과 안데스 문화의 공존을 이루다

우루과이는 근대에 들어 두 명의 사상가이자 이론가를 배출했다. 그 가운데 한 명은 인디헤니스모 운동에서 발원지 역할을 한 「아리엘」(Ariel)의 저자인 로도(Jose Enrique Rodo)이고, 다른 한 명은 구성주의자 토레스-가르시아다. 토레스-가르시아는 어린 나이에 에스파냐로 유학을 떠나 유럽에서 다양한 경력을 쌓은 뒤에 고향 우루과이에 돌아와 혼신의 힘을 다해 우루과이 현대미술에서 큰 족적을 남겼다. 그의 유럽 시절에는 몬드리안·벨기에 태생의 비평가 쇠포르(Michel Seuphor)와 함께 구성주의 그룹인 원과 사각형을 창립하는 등 현대미술사의 한 부분에서 중추적인 역할을 했다.

공교롭게도 구성주의의 핵심 멤버였던 토레스-가르시아는 우루과이로 돌아왔고 몬드리안은 미국으로 망명했다. 이로 인해 유럽의 구성주의는 자연스럽게 아메리카 대륙에서 전개되어나갔다. 그런데 토레스-가르시아의 「튜브 형태의 추상적 구성」(Abstract

토레스-가르시아의 「튜브 형태의 추상적 구성」(1937).
우루과이에 돌아온 이후에 제작한 구성주의 작품이다.

Tubular Composition, 1937)과 몬드리안의 「브로드웨이 부기우기」(Broadway Boogie Woogie, 1943)에서 그들 각자가 유럽이 아닌 각자의 새로운 땅에서 구성주의를 고수해나간 것을 알 수 있다.

그런데 토레스-가르시아의 구성주의는 몬드리안과는 아주 다른 방식으로 전개되었다. 그것은 유럽의 추상을 지지하면서 동시에 원주민문화의 외모를 띠는, 이제까지 전혀 볼 수 없었던 새로운 구성주의였다. 그가 유럽 시절에 제작한 「형이상학적 추상 형태」

토레스-가르시아가 유럽 시절에 그린 「형이상학적 추상 형태」(1930).

(Abstract Metaphysical Form, 1930)에서는 모든 형태를 기하학으로 환원하고자 하는 의지가 선명했다. 우루과이에 돌아온 이후에 그린 「거대한 태양이 있는 구성」(Art with large Sun, 1942)에

토레스-가르시아의 「거대한 태양이 있는 구성」(1942).
그가 우루과이로 돌아와 그린 작품이다.

이르러서는 고대 안데스 문화의 상징적 도상들이 과거 유럽 시절보다도 더 중심에 위치했다.

물론 우루과이에 돌아오기 전에 제작한 「이상한 인물이 있는 기형」(Construction with Strange Figures, 1931)에서와 같이 유럽 시절에 이미 안데스의 도상들이 포진하고 있었다. 여기서 두 작품의 예를 든 것은 전과 후를 비교하자는 것이 아니라, 그의 구성주의 화폭 안으로 점점 더 유럽과 안데스의 문화가 같은 비중으로 들어가는 과정을 보여주기 위해서다.

「거대한 태양이 있는 구성」에 삽입된 안데스의 도상을 보면 격자형의 그리드 구조에서 잉카 제국이 쌓아 올린 돌담 구조와 맞닿아 있다. 또한 프레잉카(Pre-Inca: 잉카 이전) 문화에서 정면 자세로 단순하게 재현된 인체 조각에서도 그 유사성을 찾아볼 수 있다. 이를테면 유럽 추상의 형식에 프레잉카와 잉카 문화의 도상을 정교하게 수놓는 과정과도 같았다.

국내에 소개된 토레스-가르시아에 관한 대부분의 자료들은 유럽에서의 구성주의 활동에 초점이 맞춰지고 있다. 하지만 정작 그가 몰입했던 것은 지배적인 서구문화와 고대 안데스 문화 간의 이항적인 관계였다. 그는 이항 구조 속에서 새로운 구조를 만들기 위해 두 개의 다른 구조를 병치·교체·대조시키는 미적 탐구를 감행했다. 그에게는 새로운 무언가를 만들어야한다는 목적이 뚜렷했기에 구성주의의 예술적 범위를 탈피하는 것도, 안데스의 도상을 전혀 새로운 위치에 접목시키는 것도 결단력 있게 실행할 수 있었다.

그렇기 때문에 토레스-가르시아의 가장 빛나는 업적은 몬드리안

토레스-가르시아가
유럽 구성주의 시절에
공들여 만들어낸
격자 구조는 이미
잉카 제국의 돌담에서
건재하고 있었다.

과 함께한 구성주의가 아니라 우루과이 후학을 양성하기 위한 토레
스-가르시아 작업실(TTG; Taller Torres-García)을 개설한 것이
다. 그리고 그의 사상과 이론을 한데 모아놓은 저서 『보편적 구성주
의』(*Universalismo Constructivo*, 1944)를 집필한 데 있다. 그가
주장한 보편적 구성주의란, 고대와 동시대를 막론하고 모든 문화
에서 보편적으로 이해되는 상징적인 도상(圖像)과 기호를 말한
다. 토레스-가르시아의 의중에 맞춰 좀더 솔직하게 표현하자면,
과거의 아메리카 원주민예술에 역점을 두기 위해 20세기 조형미
술 형식으로 제안한 것이었다.

유럽 추상과 안데스 기하학, 다르지만 같다

토레스-가르시아는 1874년 몬테비데오에서 에스파냐 아버지와 우루과이 어머니 사이에서 태어났다. 어린 시절에는 가정불화와 경제적인 어려움으로 그 자신은 불행하다고 생각했으며, 1881년 17세의 나이에 자신을 지치게 하는 가족으로부터 벗어나고자 자수성가의 꿈을 안고 에스파냐로 이주했다. 이듬해 그의 가족도 바르셀로나 근교에 정착해 그가 바르셀로나 미술학교에 입학하도록 힘을 실어줬다.

오랫동안 유럽에서 머물러 있었지만 실제로 그의 일상은 정착이라는 말이 어울리지 않을 정도로 한 도시에서 잠시 머물렀다가 다시 짐을 챙겨 떠나는 유목민 생활의 연속이었다. 적어도 이런 동향만을 놓고 보더라도 토레스-가르시아라는 인물은 자신이 갈구하는 무언가를 향해 시간이나 장소에 구애받지 않는 삶을 살았다. 더욱이 조형창작과 글쓰기를 병행한 그의 작업 스타일은 창작을 위해서라면 조형이건 이론이건 간에 방법을 가리지 않았다.

1934년에 토레스-가르시아는 자신의 고향인 우루과이에 귀국해 그동안 유럽 등지를 옮겨 다니며 체득한 무수히 많은 미술양식을 가지고 그의 예술적 지표인 보편적 구성주의를 만들어냈다. 이렇듯 그의 예술적 경력은 유럽에서 이루어진 것도 아니고 그렇다고 우루과이에서 이루어진 것도 아닌, 양측 혼합된 성격이 뚜렷하다.

토레스-가르시아가 유럽에 발을 디딘 첫 번째 장소는 에스파냐의 바르셀로나였다. 10대 시절 그는 피카소, 곤살레스(Julio González: 에스파냐 조각가)와 더불어 카페 '네 마리 고양이'의 보헤미아 환

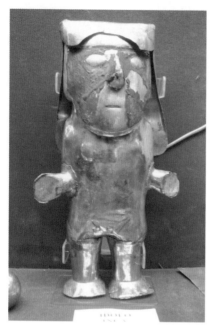

토레스-가르시아가
단순화시킨 인체 형태는
페루의 황금박물관에
소장된 조각 형태에서도
건재하고 있었다.

경 속에서 작가의 꿈을 키워나갔다. 20대 초반에 들어, 그는 에스파냐의 건축가 가우디(Antoni Gaudí)의 요청으로 사그라다 파밀리아 성당 벽화와 팔마 대성당의 스테인드글라스 디자인을 맡았다. 그의 주변에는 에스파냐가 자랑하는 두 거장이 있었으며, 이가운데 '가우디를 통해 어떻게 미술을 할 것인가'라는 심도 깊은고민에 빠지게 되었다.

1913년, 그의 나이가 서른 초반이 되었을 때 바르셀로나의 시청사에서 벽화가로 활동했다. 당시는 바르셀로나를 중심으로 아르누보 양식(에스파냐에서는 '모데르니스타'라고 불림)이 성행하던 시

토레스-가르시아가
단순화시킨 도상은
치무문화 도기의 인물
두상도 찾아볼 수 있다.

절이었고, 토레스-가르시아는 그런 시대 흐름에 노출되어 있었다. 유리를 주제로 한 전시회에 가우디는 복합 재료를 혼용한 작품을 출품했는데, 이 작품을 본 토레스-가르시아는 가우디가 양식에 지배당하지 않고 오히려 자유롭게 여러 다양한 양식을 섭렵한 표현에 심장이 멎을 것 같은 강한 충격을 받았다. 이때의 경험은 그를 평생토록 미술 양식과 통합이라는 문제에 천착하게 만들었다.

이제 통합이라는 관점은 토레스-가르시아에게 눈이 되고 심장이 되었다. 그는 그리스 고전주의와 조화로운 비례에 관심을 갖고 있었다. 파리를 여행하는 동안 그는 장식벽화가 샤반(Pierre Puvis

de Chavannes)에게서 고대 설화에서 따온 주제를 다른 사물에 빗대어 비유적으로 표현하는 우의적 표현에 감동받았다. 샤반은 프랑스 전역의 시청 및 공공건물의 벽을 장식하기 위해 그린 거대한 캔버스화로 잘 알려져 있으며, 당시의 주요 미술사조와 동떨어진 채 고전적 질서로부터 해방된 미술가였다. 그는 샤반에게서 고전 질서에 역행하는 방식으로 새로운 전통이 만들어질 수 있는 가능성을 발견했는데, 이 역시 통합에 관한 관심에서 비롯된 것이다. 훗날 토레스-가르시아의 전형적인 표현이 된 단순한 형태와 가냘프고 율동적인 선은 샤반의 기념비적인 장식화 양식에 영향을 받은 것이다.

그는 서른 후반부터 마흔 후반 사이(1919~28)에 바르셀로나·파리·뉴욕을 왕래하며 여행과 창작활동을 동시에 이뤄나갔다. 이러한 매우 특이한 생활 속에서 이젤화, 나무 장난감, 스케치라는 세 영역을 한꺼번에 실천해나갔다. 이는 특정 조형 방법만을 고수하지 않고 자유롭게 넘나들 수 있는 회화 작업의 통합을 시도한 것이다.

뿐만 아니라 그는 파리에 머무는 동안 조형작업과 글쓰기를 지속적으로 병행했고 이 무렵, 몬드리안과 비평가 쇠포르를 만났다. 새롭게 전개되는 추상미술을 열렬히 지지한 쇠포르는 몬드리안 작품을 논문으로 발표했다. 1930년에 토레스-가르시아·쇠포르·몬드리안은 원과 사각형이라는 뜻의 구성주의 단체를 결성하고 같은 이름의 평론지 『세르클 에 카레』(Cercle et Carret)를 발간했다.

그런데 몬드리안과 함께 구성주의를 전개하는 동안, 토레스-가르시아는 그와는 다른 추상 개념을 갖게 되었다. 기본적으로 균형에 대해서는 몬드리안과 생각이 같았으나, 힘에 맞서는 균형에 대해서는 생각이 달랐다. 이를 테면, 토레스-가르시아가 생각하는 균형이란 이성과 자연 사이, 추상과 구상 사이에서 서로 대립하는 양극을 오가며 반작용의 힘으로 거칠게 밀어내는 균형이었다.

 이런 점에서 구성주의 회원이었던 아르프(Jean Arp)가 천진난만하고 불합리하며 유기적인 것을 강조한 생물 형태적 추상과 연관이 있다. 또한 전후 세대의 국제적 구성주의 작가 가운데 슈비터즈(Kurt Schwitters)의 콜라주 작품 「추상과 리얼리즘, 미적인 것과 쓰레기, 예술과 삶」에 나타나는 민감한 병치와 연관이 있다. 그런데도 토레스-가르시아가 생각하는 균형은 아르프 · 슈비터즈와 다르게 원시의 시간으로 회귀해서 '자연주의에 대비한 기하학적 기호'에 있었다. 이것은 그의 작품에 자주 등장하는 양팔 저울에서 드러나듯이, 유럽 예술과 콜럼버스 이전 예술의 양쪽에서 역사적 원천을 바라보고자 한 그의 의도였고, 균형에 대한 생각이었다.

 토레스-가르시아는 나무 장난감 디자인 프로젝트를 위해 뉴욕에 머무는 동안 자연사박물관에서 아프리카 · 오스트리아 · 페루의 유물이 전시된 원시미술전시회를 보는데, 이를 계기로 1928년 파리에 돌아와 장식미술박물관에서 콜럼버스 이전의 고고미술전시회를 기획했다. 더욱이 마드리드의 고고학박물관에 전시된 수많은 안데스의 도기(특히 나스카 도기)를 대하는 순간, 자신이 다

나스카 도기. 왼쪽에
붙어 있는 등자형 주구는
프레잉카 도기를 나타내는
표시다. 무엇보다 거대한
콩 형태와 줄무늬 장식에서
나스카의 예사롭지 않은
디자인 감각이 전해진다.

듦어온 구성주의와 추상미술에 대한 생각들이 이들 도기 장식 안에 내포된 사실을 발견하고 경악을 금치 못했다. 즉 원시와 동시대 예술 간의 보편적 지향점이 일치하는 순간이었고, 이것이야말로 그가 숨 막히게 갈망해왔던 통합의 세계였다.

우루과이의 비평가 플로(Juan Fló)는 토레스-가르시아가 단순히 나스카 도기의 세련된 장식문양에 매혹된 것이라면 단지 이 사실만으로 그의 조형작업에 절대적인 영향을 미치기는 어려웠을 것이라고 단언했다.[19] 다시 말해 토레스-가르시아는 이들 도기를 찬미하면서 동시에 유럽 추상도 떠올렸고, 이는 유럽 추상과의 병합에 궁극적인 목적이 있었기 때문이다. 사실, 고고학에 대한 그의 관심은 아들 아우구스토가 고고학에 흥미를 느끼는 것을 지켜

나스카에서는 자연을 소재로 한 형태가 자주 등장한다.
너저분한 묘사 따위는 다 떼어내고, 간결하게 단순화한 형태는 나스카의
미학이었다. 그들은 이 도기를 보게 될 관객 또는 사용자의 시선을 고려해
정면에서 바라봤을 때 가장 안정적인 대칭 형태를 꾀했다.

보며 발동이 걸렸다. 이후 아들과 함께 고고학 유물, 유적지 사진
을 관찰하며 토레스-가르시아의 머릿속에서 특색 있는 지역에 대
한 상상력이 자리를 잡아나갔다.

　한편 토레스-가르시아는 철학적 관점에서 1879년에 신지학회
를 창시한 러시아의 블라바츠키(Helena Blavatsky)에게 강한 영
향을 받았다. 신지학이란, 우주와 자연의 불가사의한 비밀, 특히
인생의 근원에 관한 의문을 신에게 맡기지 않고 직관으로 파고드
는 종교적 학문을 말하며, 신지학협회에서 내세운 목표는 보편적
인 것에 있다. 신지학은 인종·신조·성·계급·피부색의 구별

없이 인류의 보편적 형제애를 형성하고 종교·철학·과학에 대한 비교연구를 한다. 또한 설명되지 않는 자연법칙과 인간 속에 잠재해 있는 힘에 대한 탐구를 한다.

이와 같이 신지학의 목표는 그동안 토레스-가르시아가 천착해 온 통합에 관한 문제와 맞닿아 있었다. 그는 1932년에 우루과이에 도착해서도 신지학 모임을 결성해 '기하학·창조·비례'라는 주제로 토론을 가졌다. 이와 아울러 토레스-가르시아는 인지학(인간 지성이 영적인 세계와 접촉능력을 가지고 있다는 전제하에 기초한 철학)의 창시자 슈타이너(Rudolf Steiner)로부터 건축예술에 관심을 가졌다.

슈타이너는 스위스의 도르나하 동산에 쌍돔 형식의 건축물을 건축한 바 있는데, 이는 괴테의 작품이 인지학에 미치는 의미를 기리기 위해서 제작된 것이었다. 그의 건축구조물 건립을 통해 건축예술이라는 장르가 탄생하면서부터 건축과 조각, 조각과 공예 간의 상생이 활기를 띠었다. 철학과 예술의 만남은 그로 하여금 신비적 추상미술이야말로 인간의 욕구 또는 지식이라는 방해물로부터 해방시킬 수 있으며, 그 속에서 완전한 감각을 획득할 수 있다는 확신을 줬다.

자연주의에 대항해 타협하지 않는다

1934년 4월 30일, 토레스-가르시아는 고국을 떠난 지 43년이 지나서야 우루과이의 수도 몬테비데오에 귀국했다. 귀국 당시에 가졌던 인터뷰에서 앞으로의 계획을 묻는 질문에 그는 "그동안의

광범위한 활동을 발전시키려고 합니다. 강연도 하고, 학생들도 가르치고, 캔버스 위에서 작업하던 것을 벽면 위에서 수행하고자 합니다. 파리의 예술보다 초월하는 몬테비데오의 운동을 창조하기 위해……"[20] 그동안 너무 오랫동안 라틴아메리카 현지 상황에 대해 무관심했던 것이 아닌가라는 질문에 자신은 지역을 포괄해 예술 경력을 형성한 '현대' 작가이므로 라틴아메리카와 관계를 끊은 것이 아니라고 답변했다.

귀국하던 해에 토레스-가르시아는 몬테비데오대학의 건축학부 교수로 임명되었다. 그러고는 이듬해인 1935년에는 그의 저서 『구조』(*Estructura*)를 출간했다. 이어 같은 해에 '구성주의미술 협회'(AAC; Asociación de Arte Constructivo)를 조직해 진정한 아메리카의 예술정신을 불어넣기 위한 작업에 착수했다. 1936년에는 파리 구성주의『세르클 에 카레』(1929~30: 프랑스어로 원과 사각형)를 계승한『시르쿨로 이 쿠아드라도』(1936~38: 에스파냐어로 원과 사각형)를 창간해 구성주의를 이끌고 있는 국제적인 지도자들의 작품을 소개하고 평가하면서 라틴아메리카 미술계에 영향력 있는 평론지로 성장했다. 이 평론지에서 내세운 표어는 "자연주의에 대항해 타협하지 않는 것"이었다.

우루과이로 돌아온 이후 그의 추진력은 놀라울 정도로 가속도가 붙었다. 이러한 외적인 활동과 더불어 놓칠 수 없는 것이 안데스문화에 대한 자료조사였다. 그는 오늘날 에콰도르·페루·볼리비아에 걸쳐 있는 안데스 지역의 특정 시기의 문화에 국한하지 않고 다양한 문화에 관심을 가졌다. 안데스의 고대문화라고 할

토레스-가르시아는 우루과이에 돌아와 그동안 유럽의 박물관이나 사진으로만
보던 안데스 문화와 사뭇 다르다는 것을 깨달았다. 그가 뉴욕 자연사박물관에서
보았던 페루의 고대 미술은 생각했던 것보다 훨씬 더 웅장했다. 이 사진은
잉카 문화의 장엄함과 정교함을 보여주는 12각으로 이루어진 석벽이다.

때 일반적으로 잉카 문화로 인식되는 경향이 있는데, 잉카 제국
은 이전에 융성하게 발전했던 프레잉카를 정복해 형성된 초대형
제국이었다.

프레잉카는 안데스 전 지역에 걸쳐 있었고, 그 가운데에 티아와
나코 · 나스카 · 모체 문화를 비롯해 수많은 문화가 독자적으로 발
전해왔다. 그런데 이들 프레잉카 문화에 비해 잉카 제국은 힘은
쎘을지 모르지만 문화는 그저 그랬다. 이런 배경에서 잉카는 프레
잉카 문화를 흡수해 강력한 위상이 드러날 수 있도록 석벽을 쌓기

티아와나코 문화의 직물 디자인(6~9세기경).

토레스-가르시아의
「인도아메리카」(1941).

시작했다. 조형적으로도 강한 힘을 느낄 수 있는 기하학에 힘을
실었다.

토레스-가르시아의 작품에 차용된 안데스 문화를 볼 것 같으면,
프레잉카의 티아와나코 문화에서 유래하는 석조비석과 건축적 기
념비가 있고, 나스카 문화에서 유래하는 도기의 색감과 장식문양
이 두드러진다. 그는 안데스 문화에 대한 생각들을 「역사 이전 인
도아메리카인의 형이상학」(Metafísica de la Prehistoria indo-
americana, 1939)이라는 글에서 풀어놓았고, 여기서 원주민의
전통과 서구 현대미술의 통합에 대해 거론했다.

그는 잉카 석벽의 예를 들어 러시아의 어떤 구성주의자도 잉카

의 용적 측량학이 구성주의에서 멀리 떨어진 것이라고 생각하지 않을 것이며, 이 석벽이야말로 구성적으로 명백한 균형 개념이 존재한다고 구조적인 디자인에 대해 설명했다. 또한 기하학이야말로 인도아메리카의 미학과 유럽 미학 사이에서 자유롭게 왕래할 수 있는 보편적인 중재인으로 역할을 담당한다고 확신했다.

이러한 생각들은 고대 원주민예술의 영향이 뚜렷이 나타나는 작품들로 이어졌다. 작품 「붉은색 형태와 같이 있는 황토색 형태」(Forma ocre con formas rojas, 1939)에서는 와리 문화(Huari : 600∼1000년경 사이에 일어난 프레잉카 문화) 직조에 즐겨 사용된 황토색과 붉은색이 주조를 이루는데, 그의 작품에서 이러한 예를 찾는 것은 어려운 문제가 아니다. 티아와나코 문화의 직물 디자인은 그의 「인도아메리카」(Indo-America, 1941)에 재생되었다. 인류학자이자 고고학자인 콜롬브레스는 토레스-가르시아가 고대 미술을 차용한 것에 대해 아메리카의 예술적 현상을 수평적인 시각에서 이해를 넓히고자 하는 목적이 있었으며 그로 인해 예술과 고고학 사이에서 역사 · 문화적 산물과 동일시하는 '고유성'이라는 토대를 강조한 것이라고 평가했다.[21]

물론 이러한 경향은 토레스-가르시아뿐 아니라 피카소 · 무어(Henry Moore : 영국 조각가) · 앨버스(Josef Albers : 독일 태생 미국의 화가) 같은 현대 미술가들도 문화적 범주로부터 영향을 받았다. 고대 아메리카 미술에 영향을 받은 예술가와 관련해 1984년 뉴욕의 근대미술관에서 '20세기의 원시주의, 원시부족과 현대인의 유사점' 전시회가 개최되었다. 이 전시에서 피카소의 작품은 아

영국의 현대조각가 무어는 마야 문화의 착몰 조각상에 영향을 받아 입상이
주류이던 조각계에 그의 와상 시리즈를 선보여 새로운 변화를 일으켰다.

프리카 가면과 하나의 짝을 이뤘고, 무어는 마야 문화의 누워 있
는 와상 형태의 착몰 조각상(Chac-mool)과 짝을 이뤘다. 이렇듯
고대의 것은 여러 미술가에게 창작의 시름을 달래주는 영감의 원
천으로 작용했다.

통합의 추구, 보편적 구성주의에서 길을 찾다

「보편적 예술」(Arte Universal, 1943)의 격자 구조에는 유럽의
구성주의와 아메리카 원주민예술이 갖는 본질 요소를 기하학적
추상의 기초 원리로 통합하자는 토레스-가르시아의 제안이 들어
있다. 안데스에서 온 태양·물고기·항아리 등의 도상과 유럽에
서 온 시계나 배 등의 도상은 아주 오래전 원시시대부터 사용되었

토레스-가르시아의 「보편적 예술」(1943).
구성주의 격자 구조에 그동안 탐구한 안데스의 도상들을 배치시켰다.

프레잉카 문화의 토우.
몸통에 그려진 동그라미는
시계가 아닌 것이 확실하지만
시계의 모습과 닮아 있다.
이것이 토레스-가르시아가
말하는 보편에 대한 개념이다.

던 기하학 안으로 흡수되었다. 그런 연유로 아메리카 토착적인 것과 외국에서 들어온 것 간의 이항적 요소는 네 것과 내 것의 구분 없이 격자 구조 안에 배치되었다.

그는 우루과이에 돌아오기 훨씬 전부터 마드리드의 고고학박물관에서 나스카 도기를 보며 구성주의를 떠올렸듯이, 우루과이에 돌아와서도 프레잉카 도기의 동그라미 도상을 보며 이번에는 유럽의 시계를 떠올렸다. 이것이 토레스-가르시아가 말하는 하나의 버전으로 상징화될 수 있는 통합이었고, 보편에 대한 개념이었다. 이러한 생각은 그의 대표적인 업적으로 평가되는 토레스-가르시아 작업실, TTG와 그의 저서 『보편적 구성주의』에 압축되어 있다.

선적인 표현이 두드러진
나스카 도기 장식에는
토레스 가르시아가 말하는
보편 개념이 들어 있다.

TTG는 후학 양성을 위해 설립된 미술학교 성격의 실험적 스튜디오였다. 토레스-가르시아는 TTG가 학습하기 위한 최적의 장소가 되어야 한다는 믿음으로 그를 찾아온 젊은 예술가들 앞에서 '바닥부터 최정상까지 모든 것을 창조하기 위해'라고 선언해 그들의 맥박을 고동치게 했다.[22] TTG에서는 '구성주의미술협회'의 활동과 마찬가지로 유럽 현대미술의 원리를 촉진시키기 위해 전시회와 간행물 출간을 중심으로 조형과 이론의 융합 프로그램에 초점이 맞춰졌다. 또한 라틴아메리카 구성주의와 추상주의의 견고한 토대를 마련하기 위해 전통적인 재료와 기법에 대한 실험이 이뤄졌다. 예를 들어, 아메리카 원주민의 문화적 상징기호와 도상

을 동시대 추상형식에 응용한 구상적인 부활을 제안했다.

토레스-가르시아와 작업실 회원들은 이러한 응용개념을 다양한 매체와 기법에 활용하면서 실리적인 태도로 접근했다. 또한 그들이 이루고자 했던 것은 무엇보다 유럽과 아메리카 통합에 있었으므로 회화 · 조각 · 도자기 · 건축 같은 전통적 범위의 장르에 한계를 두지 않았다. 그들 자신은 이러한 노력이 예술적 공동체의 통합 모델을 제시하는 것이라고 생각했다. TTG에서 이루어진 괄목할 만한 활동 가운데에는 1945년에 토레스-가르시아와 그의 학생들이 도시 외곽에 세워진 세인트 보이스 병원 벽면에 제작한 구성주의 벽화를 들 수 있다.

젊은 예술가들에게 TTG는 아메리카형의 모더니스트 원리를 응용하기 위한 워크숍이자, 조형실험의 장이었다. 특히 이전에는 없었던 새로운 이론을 창출하고 그것을 실천했다는 점에서 TTG는 라틴아메리카 모더니즘에서 독보적인 것으로 평가되며, 후학들에게 미학적 촉매제가 되었다.

보편적 구성주의, 형태는 사상이다

토레스-가르시아는 1944년에 1000여 쪽에 달하는 『보편적 구성주의』를 출간했다. 이 저서는 우루과이 귀국 뒤에 일궈낸 TTG 설립 · 평론지 출간 · 조형창작에 이르는 조형과 이론 작업에 대한 결정판이라 할 수 있다. 그 가운데 1935년에 쓴 「우리의 남쪽은 북쪽이다」라는 글이 이 책의 제30장인 「남쪽의 학교」(La Escuela del Sur)에 실려 있다.

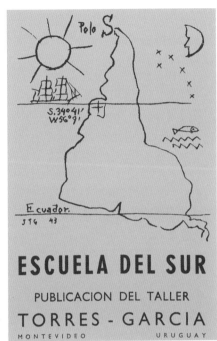

토레스-가르시아가 드로잉한
「남쪽의 학교」(1943).
원래의 남아메리카 지도를
180° 돌린 모양이다.
타고난 것, 틀에 박힌
것까지도 조정하기 위한
그의 드로잉이다.

우리는 남쪽의 학교에 대해 말해왔습니다. 왜냐하면 우리의
북쪽은 남쪽이기 때문입니다. 우리에게 북쪽이 될 수 없으며,
우리는 남쪽에 위치하고 있습니다. 그래서 지금 지도를 거꾸로
돌려놓으면, 우리의 위치에서 정확히게 들어맞는 생각을 할 수
있으며⋯⋯. 지금부터 아메리카의 시점은 우리의 북쪽인 남쪽
을 가리키며, 연장되고 있다.[23]

그의 드로잉 「남쪽의 학교」(Escuela del Sur, 1943)에서는 남

아메리카 지도의 북쪽과 남쪽을 반대로 돌려놓아 남쪽을 가리키는 S가 북쪽을 가리키고 있다. 이것은 역설을 보여주고자 한 것이었다. 이 글의 원문을 보면, 북쪽은 소문자 'norte'로 표기했지만, 남쪽은 대문자 'Sur'로 표기했다. 이는 북쪽에 비해 상대적으로 남쪽을 강조하기 위한 그의 의도다. 토레스-가르시아는 시각적으로 풍요로웠던 과거를 지향하며 라틴아메리카 현대미술이 갖는 위상을 복원하기 위해 지역 코드를 조정한 것이다.

「우주적 기념비」(Monumento Cósmico, 1938)는 인지학의 창시자 슈타이너에게 영향을 받은 건축예술 장르에 속하면서 동시에 티아와나코 문화의 '태양의 문'에 영향을 받은 것이다. 기념비에는 그동안의 작품에서 익숙하게 봐왔던 태양·사람·별·새·배·달팽이 등의 수많은 상징물이 가득 채워져 있다. 이러한 다양한 형태들은 살아 있는 것과 추상적인 것 또는 그밖의 다른 기준에 따라 분류될 수 있다. 그런데 토레스-가르시아의 설명에 따르면 이러한 분류 자체가 다분히 시각적이며 서술적인 판단에서 비롯된 것이라고 한다. 실상은 다양한 형태 사이에는 사상들이 흐르고 있고 사상에 의해 모든 형태가 연결되어 있다는 것이다. 「우주적 기념비」에서 그가 하고 싶었던 말은 "형태는 사상과 동의어다. 형태는 사상이다"라는 그 자신이 깨달은 진리였다.

토레스-가르시아가 『보편적 구성주의』에서 주장한 바와 같이 「우주적 기념비」는 미술의 보편 진리 위에 창조활동을 영위할 수 있는 형이상학적이며 정신적 차원에 역점을 둔 작품이다. 그래서 그에게 각 도상의 출처를 낱낱이 찾아내는 것은 큰 의미가 없었으

티아와나코 문화의 그 유명한 '태양의 문'(600~900년경).
돌로 쌓은 석벽으로 가득한 티아와나코 전체 면적이 128미터×118미터에
달할 정도로 장대하다. 여러 학자들은 상당히 계획적으로 설계된
건축물은 종교적인 신전이었을 것이라고 말한다.

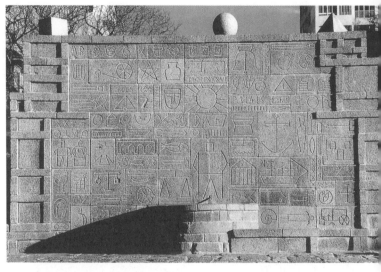

토레스-가르시아의 「우주적 기념비」(1938). 시간과 공간의 구분 없이,
문화적 구분 없이, 유기적이냐 추상적이냐의 구분 없이 오로지 기하학이
매개가 되어 보편 원리를 실현했다.

며, 오로지 우주 질서와 인간에게 소통되는 예술은 같은 언어로
전해져야 한다는 보편적 구성주의에 대한 믿음뿐이었다. 그 예로
기념비에 새겨진 도상 가운데 평면적인 인간 형상을 들 수 있다.
이 형상은 뉴욕, 파리 시절에 그렸던 것과 동일하고, 고대 아메리
카에서 원주민을 상징하던 것과도 같다. 이 도상을 중심으로 그리
스 고전주의 또는 유럽 미술가들의 작품에서 동일한 것을 찾는다
고 가정하면 그리 어려운 문제가 아니다. 왜냐하면 어느 문화와
시대를 막론하고 보편적으로 이해되는 상징 기호에서 찾아낸 것
이기 때문이다.

「우주적 기념비」에 새겨진
인물 도상. 뉴욕 · 파리 시절부터
그와 함께했던 인물 도상이다.

 추상과 안데스 기호라는 이항구조에 통합된 토레스-가르시아의
보편적 구성주의는 때로는 조형적으로 풀어냈고, 이론적으로 다
듬어냈다. 그는 아메리카의 새로운 예술을 위해서는 무엇을 해야
하며, 이를 실천하기 위해서는 어떻게 전개해야 하는지에 대해서
도 명확하게 꿰뚫고 있었다. 그것은 아득한 옛날 가장 훌륭한 문
명을 창조한 안데스 문화를 유럽과 동등하게 현대미술로 창조하
는 방안이었다. 그렇다고 이것이 의미하는 바가 아메리카의 시각
에서 재생산된 구성주의나 원시주의에 있는 것은 아니었으며, 현
대미술의 시각에서 재생산된 안데스 문화도 아니었다. 그 자신이
포착한 도상과 기호들은 시간과 공간을 넘나드는 보편적인 데 있

격자구조와 인물 사이의
조합은 나스카 도기에서
자주 나타나는 조합이다.

었으며, 모든 것들은 기하학적인 격자 구조 안에서 상징적인 것들
과 통합되어 보편적 구성주의의 원리에 의해 실현될 수 있는 것들
이었다.

　이러한 사상과 조형적 전개는 그가 나스카 도기와 티아와나코
석상을 관찰하면서 원시적인 문화는 선을 따라 진보한다는 특성
에 착안한 것이다. 이것은 그가 오랫동안 통합이라는 문제에 천착
하면서부터 광범위한 시공간 속에서 수많은 자료들과 맞닥뜨려나
간 노력이 있었기에 가능했다. 이런 연유로 토레스-가르시아는 프
레잉카와 잉카의 문화에 대한 도상과 기호들을 적극적으로 차용
했다.

멕시코인류학박물관에 소장된 고대 토우. 토우는 자신의 가슴을 열어 보이고
있는데, 신기하게도 그 안에는 아주 작은 토우들이 들어 있다. 말하자면
축소판 토우들은 심장인 것이다. 리베라 · 타마요 · 칼로 · 토레스-가르시아에게
원주민미술이란 심장처럼 그들을 지켜주는 자존심이었고 갑옷 같은 것이었다.

원주민미술이라는 갑옷을 입고

1920~30년대 라틴아메리카 아방가르드 미술가들에게 문화적
민족주의는 유럽적 아방가르드와 확실하게 선을 그을 수 있으며,
자신들의 입지를 강화시킬 수 있는 자존심으로 무장한 갑옷이나
다름없었다. 유럽에서는 몇 세기에 걸쳐 그들의 미술에 대해 식
민지 국가의 혼혈미술(또는 잡종미술)이라는 시각이 축적되었지
만, 라틴아메리카에서는 오히려 혼혈미술에 독보적인 가치를 부
여해 그동안 처절하게 구겨진 자존심을 회복할 수 있는 절호의

기회로 삼았다.

리베라가 입체주의를 청산하고 멕시코에 돌아와 벽화 작업에 매달렸던 것도 바로 이 때문이다. 칼로가 브르통의 초대를 받아 파리에 갔을 때 사사건건 멕시코적인 모든 것과 비교하면서 파리에 대한 불만을 늘어놓았던 것도 한 개인의 취향 문제보다는 문화적 민족주의가 부추긴 자존심 때문이었다. 타마요가 뉴욕으로 자리를 옮겨 활동할 당시에 그가 몰입한 것은 흔하디 흔한 원주민적인 색감과 질감이었고, 게다가 페인트에 흙가루를 섞어 담벼락을 칠한 가난에 찌든 원주민의 생활고에서 가장 아름다운 미학을 발견했던 것도 바로 이 때문이었다.

유럽의 여러 나라에서 작가로 명성을 떨친 토레스-가르시아 역시 뉴욕의 자연사박물관에서 본 고대 아메리카 도자기를 통해 그동안 자신이 연구한 통합이라는 문제를 발견하고 고국인 우루과이에 돌아와 보편적 구성주의를 실현했다. 이들 네 명의 모더니스트들이 자신들의 작품에 아르떼 뽀뿔라르를 차용했다는 사실만으로도 메스티소 모더니즘의 성격이 증명된다.

1) Picot, 앞의 글, p.103. David Brading, "Manuel Gamio and Official Indigenismo in Mexico", 1988, p.86, 재인용.

2) Virginia B. Derr, "The rise of a middle-class tradition in mexican art", *Journal of Inter-American Studies*, Vol.3, No.3, 1961, p.388. Jean Charlot, "Saints and Santo", p.80, 재인용.

3) Lucio Mendieta y Nuñez, "Sociología del arte, México", México: UNAM, Inst. de Inv. Sociales, 1962, pp.52~53.

4) 르 클레지오, 앞의 책, pp.28~29.

5) 그리젤다 폴록, 전영백 옮김, 『고갱이 타히티로 간 숨은 이유』, 조형교육, 2001, 102~106쪽. Dean MacCanell, *The Tourist: A New Theory of the Leisure Class*, p.8, 재인용.

6) Patrick Marnham, *Dream with his eyes open: a life of Diego Rivera*, California: University of California Press, 2000, p.303.

7) Blanca Garduño Pulido, "Luz Jiménez en el muralismo mexicano", *Luz Jiménez, símbolo de un pueblo milenario 1897~1965*, México: INBA, Museo Casa Estudio Diego Rivera y Frida Kahlo, 2000, pp.46~47.

8) Tibol, 앞의 책, 1975b, pp.317~326.

9) *Mexico: Esplendores de treinta siglos*, 같은 책, 1990, 665쪽. Jacinto Quirarte, "Mexican and Mexican-American Artists in the United States: 1920~1970", *The Latin American Spirit: Art and Artists in the United States, 1920~1970*(catalogue), pp.51~52, 재인용.

10) Geis, 앞의 글, pp.3~4, Rufino Tamayo, "El nacimiento y el movimiento pictórico", *Crisol*, 재인용.

11) *Mexico: Esplendores de treinta siglos*, 같은 책, 1990, 669쪽. Rufino Tamayo, "A Commentary by the Artist", *Tamayo*(catalogue), Phoenix Art Museum, Phoenix, 1968, p.2, 재인용.

12) José Corredor-Matheos, *Tamayo*, Barcelona: Polígrafa, 1987, p.8.

Tamayo, 25 años de su labor pictórica(catalogue), 재인용.

13) Mary K. Coffey, "catalogue note", Rufino Tamayo, "El Nacionalismo y el movimiento pictórico", *Crisol* 53, p.276, 재인용.

14) Mary K. Coffey, "I'm Not the Fourth Great One': Tamayo and Mexican Muralism", *Tamayo: A Modern Icon Reinterpreted* (catalogue), Santa Barbara Museum of Art, Santa Barbara; Miami Art Museum, Miami; Museo Tamayo Arte Contemporáneo, Mexico City, February 17, 2007-January 21, pp.247~267. *Bambi*(Cecilia Treviño de Gironella), "Yo no soy el Cuarto Grande", *Excélsior*, September 9, 1953. 재인용.

15) *Mexico: Esplendores de treinta siglos*, 같은 책, 1990, 668쪽. Holliday T. Day y Hollister Sturges, *Art of the Fantastic: Latin America, 1920~1987*(catalogue), Indianapolis Museum of Art, Indianápolis, 1987, p.98, 재인용.

16) 같은 곳. Rita Eder, "Tamayo en Nueva York", *Rufino Tamayo: 70 años de creación*(catalogue), p.60, 재인용.

17) Hayden Herrera, *Frida Kahlo, Las Pinturas*, México: Diana, 1994, p.34.

18) 하이든 헤레라, 김정아 옮김, 『프리다 칼로』, 민음사, 2003, 206쪽.

19) Lucero, 앞의 글, p.111. Juan Fló, "Joaquín Torres García y el imaginario prehispánico", p.55, 재인용.

20) 세실리아 데 토레스의 웹사이트(http://www.ceciliadetorres. com/jt/jt.html), Cecilia de Torres, *El Taller Torres-García, The School of the South and Its Legacy*, 1992, 재인용.

21) Lucero, 앞의 글, p.120.

22) Holland Cotter, *The New York Times*, December 4, 1992.

23) Lucero, 앞의 글, pp.122~123. Joaquín Torres-García, "La Escuela del Sur", p.193, *Universalismo Constructivo*, 재인용.

라틴현대미술, 다른 것들 사이에서 재창조한 창작

맺는 말

비주류 식민지미술을 거부한다

국내의 학술분류목록에서 라틴아메리카 미술연구는 '서양미술'에 들어갈 수도 없고 그렇다고 '중남미문화'에 들어갈 수도 없는 참으로 난처한 상황에 처해 있다. 자기 집도 없을 뿐만 아니라 집의 주소조차 없다. 이처럼 라틴아메리카 미술연구가 자리를 못 잡고 있는 것은 이 미술이 연구할 만한 가치가 없어서가 아닐 것이다. 다만 세계 각 지역의 미술 가운데 서양미술이 차지하는 비중이 워낙 크고 감성적으로도 익숙해서 도저히 다른 미술이 끼어들 틈이 없다는 것이 현재로서는 가장 적당한 이유다.

20세기 세계 각 지역의 미술연구는 서구미술과의 관계 속에서 '동양미술' '아프리카 미술' '라틴아메리카 미술'이라 불리는 용어들이 만들어졌다. 이러한 중심과 주변에 의거한 고전 모델은 간단명료하게 세계미술사 연대표를 이끌었고, 여기서 라틴아메리카 미술은 구대륙과 신대륙이라는 대립 구조를 통해 그 존재감이 확인되고 있다. 이로 인해 라틴아메리카 미술은 비주류미술이라는

마야 문화의 토우.
토우의 팔과 다리는 각각
따로 만들어 연결되어 있다.
이러한 조립식 형태의 가장
큰 특징은 다른 형태를
하나로 조합하는 데 있다.

인식이 확산되었고 더욱이 라틴아메리카 미술이 서양미술의 시각
에서 윤색된 후에 국내에 소개되어 다소 오해의 소지를 불러일으
킬 수 있는 편협한 이미지를 만들어냈다. 그 가운데 하나가 관광
욕구를 부추기기 위해 라틴아메리카 미술을 원시적이며 고대문명
위주로 포장했다는 점을 들 수 있다.

만약에 라틴아메리카 미술을 알고 나서, 서양미술을 바라보면
그동안 천재미술가라고 칭송받거나 예술적 신화로 덧씌워진 미술
가들에 대한 환상에서 벗어나 한 명의 평범한 인간으로 비쳐질 수
있다. 그들이 최고의 예술가라는 권좌에 앉게 된 것은 대개가 작

품의 결과에서 만들어진 것이지만, 그들에게 영감을 일으킨 문화적 원천이라는 측면에서 바라보면 그들 자신이 관심을 갖는 대상에 대해 얼마나 흥미진진하게 자료를 수집하고 분석했는지 발견할 수 있다. 사실, 그들 미술가들에게는 미안한 말이지만 이러한 과정은 큰 재주를 갖고 있지 않더라도 누구나 마음만 먹으면 할 수 있는 지극히 인간적인 범주이기 때문이다. 그래서 그들은 실험실의 연구원처럼 또는 논문을 쓰기 위해 도서관에서 수많은 자료와 씨름하는 학자처럼 공을 들여 예술작품을 만들어냈으며, 이것이야말로 진실하게 다가간 그들의 창작태도였다.

이와 달리, 서양미술의 시각에서 라틴아메리카 미술을 바라보면 안타깝게도 온통 식민지의 그림자로 드리워져 '주류 대 비주류'라는 고정관념을 탈피하기란 불가능하다. 이는 어떤 약점을 잡고 사람을 대하면 영원히 그 사람의 가치를 볼 수 없는 눈뜬장님과 같은 이치다.

유럽 미술을 악보 삼아 라틴의 감성으로 변주하다

라틴아메리카 미술은 서양미술에서 말하는 것처럼 비주류 식민지미술이 아니다. 그들의 미술에 대해 치명적 약점이라 여겨왔던 것은 혼종성 때문인데, 20세기 초반에 들어서 혼종성은 그들만이 가질 수 있는 창의적인 샘물로 바뀌었다. 즉 그들은 애초부터 순수하다거나, 완전한 창조에 대해서는 큰 관심이 없었으며, 자신들이 잘할 수 있는 이접(移接)이라는 방법을 활용한 것이다. 이에 대해 쿠바의 비평가 모스케라가 "라틴아메리카 미술이란 다른 것

이 토우에서는 이제 더 이상 분리시킬 수 없을 만큼 혼종성이라는 것이
하나의 성격으로 고착되었음을 보여주고 있다.
제작기법(성형기법)은 완벽하게 고대 토우의 모델링 기법에 의거하고,
말이라는 동물과 말에 탄 사람의 생김새와 복식은 완벽하게 유럽식이다.
돈키호테는 자신의 믿음에 따라 황무지를 걸었고, 이 혼합된 말도
세상의 시선에 아랑곳하지 않고 자신의 길을 걸어갔다.

들 사이에서 재창조하는 창작"이라고 말한 것은 너무나 정확한 표현이다.

그래서 라틴아메리카 미술가들은 인종·정체성·문화에 관한 현안을 현대미술과 융합해(모스케라가 말하는 '다른 것들 사이에서') 유럽에서는 전혀 볼 수 없는 메스티소 모더니즘(모스케라가 말하는 '재창조하는 창작')을 만들어냈다. 이런 것을 양다리라는 말로 온전하게 설명할 수 있을까? 한쪽 다리는 유럽 현대미술에 걸쳐서 아방가르드의 흐름을 수용했고 다른 한쪽 다리는 문화적 민족주의라는 이념을 실천하기 위한 방법으로 아르떼 뽀뿔라르를 차용했으니 말이다.

양다리 예는 과정을 설명하기에는 적당할 수도 있지만, 양쪽 다리가 갖는 역할에 초점을 맞추면 각각 외연과 내포에서 역할한다고 설명할 수 있다. 즉 세상에 드러난 모습은 모더니즘(외연)에 있지만 이 미술이 내포하는 바는 아르떼 뽀뿔라르(내포)에 있다. 이는 복잡하게 생각할 것도 없이 메스티소와 모더니즘이라는 조합어에서 금방 확인된다.

다시 말해 라틴아메리카 모더니즘은 아르떼 뽀뿔라르에 의해 창출된 결과물이며, 내포를 근간으로 끊임없이 재생 가능하다. 이러한 생명력이야말로 라틴아메리카 미술이 갖는 중요한 속성이다.

라틴아메리카 모더니즘은 정교하게 계획되고 다듬어진 오케스트라 연주에 비유할 수 있다. 이를 테면 문화적 민족주의의 지휘에 맞춰, 유럽 현대미술을 악보 삼아 그들 고유의 문화적 감성으로 라틴아메리카 아방가르드 미술가들이 연주한 변주곡이었다.

라틴현대미술에 영향을 미친 주요인물 77인

• 각 인물소개 끝에 있는 숫자는 본문의 쪽수를 뜻한다.

가미오(Manuel Gamio, 1883~1960) 멕시코의 인류학자 · 고고학자. 근대 멕시코 인류학 연구의 아버지로 일컬어지며, 인디헤니스모 운동의 지도자로 활동했다. 케찰코아틀 신전이 발견된 테오티우아칸 계곡에서 고고학 발굴 조사를 수행했다. 그는 자신의 저서 『조국의 형성을 위하여』에서 그가 내세운 원주민 통합 모델을 통해 벽화운동의 이론적인 틀을 제공했다. 12, 47, 80, 84, 144~146, 149~153, 167, 199, 221

가오나(Gabriel Vicente Gahona, 1828~99) 멕시코의 판화가. 뉴욕의 컬럼비아대학에서 수학했으며 멕시코 정부의 장학금을 받아 이탈리아에서 유학했다. 19세에 신문 『돈 부예부예』를 공동 창간했다. '해학적이고 기괴한 신문'을 표방하는 이 신문에 그는 '피체타'라는 가명으로 86점의 목판화를 삽입했다. 대중적인 그래픽 예술가인 가오나의 비평 · 풍자적인 캐리커처는 도미에 같은 풍자화가의 영향을 받았다. 55, 56

가우디(Antoni Gaudí, 1852~1926) 에스파냐의 건축가. 주로 바르셀로나에서 활동했으며 독창적인 그의 건축은 유럽 아르누보에서 하나의 충격적인 표현으로 간주되었다. 그의 대표작인 사그라다 파밀리아 성당 전체는 추상적 · 유기적 요소가 결합된 거대한 장식체처럼 보인다. 1903~1907년 사이에 토레스-가르시아는 사그라다 파밀리아 성당의 벽화를 그렸고 가우디의 요청으로 팔마 대성당의 스테인드글라스를 제작했다. 302, 303

게레로(Xavier Guerrero, 1896~1974) 멕시코의 화가. 칠장이 부친에게 회화기법을 익혔으며, 그의 회화는 장식적이면서도 사회적 사실주의 성향이 강하다. 리베라의 조수로 벽화작업에 참여했으며 1922년에는 리베라와 함

께 멕시코 공산당에 들어갔다. 이후 모스크바의 레닌학교로 학업을 떠났다. 89, 94, 95, 116, 189

고메스 데 라 세르나(Ramón Gómez de la Serna, 1888~1963) 에스파냐의 문인. 일생 동안 소설·연극·평론 등 여러 장르에 걸쳐 문학활동을 전개했으며 에스파냐 아방가르드 운동의 선구자로 불린다. 1910년 무렵 시작한 '그레게리아'라는 단문 형식의 새로운 글쓰기는 기존의 관습적인 사고를 뒤엎는 데 이바지했다. 리베라는 마드리드에서 아방가르드 그룹에 참여하면서 그를 만났고, 1915년에 입체주의 양식이 선명한 「라몬 고메스 데 라 세르나의 초상화」를 그렸다. 27

고이티아(Francisco Goitia, 1882~1960) 멕시코의 화가. 산카를로스미술학교에서 수학했고, 바르셀로나와 로마에서 유학하며 르네상스 회화와 고전 건축에 대해 배웠다. 유럽에서 8년 동안 공부하고 멕시코에 돌아와 독재에 항거하는 북부농민혁명군의 공식 화가로 활동했다. 가미오에게 테오티우아칸 초기 거주민에 대한 작업을 의뢰받아 원주민의 문화와 예술을 연구했다. 12, 38, 42~44, 47, 48, 76, 167, 209

그랑빌(J. J. Grandville, 1803~47) 프랑스의 정치풍자화가. 그의 석판화집 『오늘날의 변신』(1829)은 정치풍자화의 면모가 잘 나타나며, 라 퐁텐의 『우화』(1838)에 그린 삽화는 인간과 동물의 특징을 잘 살려 인기를 끌었다. 말년에는 죽음과 환상적인 주제를 주로 다뤘고, 초현실주의 미술가와 라틴아메리카 판화가의 관심을 끌었다. 그의 삽화는 1849년 멕시코에서 『애니메이션 꽃』(Les Fleurs animées)으로 출간되어 변형의 거장으로 각광받았다. 53

도미에(Honoré Daumier, 1810~79) 프랑스의 풍자화가로, 주로 정치적·사회적 풍자화가로 알려져 있다. 1830년 도미에는 주간지 『라 카리카튀르』(La Caricature)에 정치만화를 기고했는데, 1835년 정치풍자에 대한 탄압이 심해지자 사회생활에 대한 풍자로 바꾸어 『르 샤리바리』에 기고했다. 편협한 군국주의자 같은 정치적 인물 유형을 창조한 그는 4000점 이상의 석판화를 제작했다. 69, 71

데 라 쿠에바(Amado de la Cueva, 1891~1926) 멕시코의 화가. 로마에서

미술을 공부한 뒤 멕시코에 돌아와 리베라와 함께 교육부 벽화에 참여했다. 이후 그의 고향 과달라하라로 돌아가 시케이로스·오로스코와 함께 과달라하라대학의 벽화를 그렸다. 90

디아스(Porfirio Díaz, 1830~1915) 멕시코의 대통령으로 1876~80년과 1884~1911년에 재임했다. 10, 43, 52, 62, 74, 78, 145, 146, 159, 168

라모스 마르티네스(Alfredo Ramos Martínez, 1871~1946) 멕시코의 화가. 산카를로스미술학교에서 수학하고 파리에서 14년 동안 작업을 하며 시간을 보냈다. 멕시코에 돌아와 1913년에 산카를로스미술학교의 학장이 된 그는 좀더 가까이에서 자연을 관찰하기 위해 야외미술학교를 설립했다. 시케이로스는 그가 처음으로 가르친 학생 가운데 한 명이다. 79, 169~171

라소(Francisco Laso, 1823~69) 페루의 화가. 1840년경에 파리에서 글레이르(Charles Gleyre)에게서 배웠다. 페루에 돌아와 여러 지역을 여행하면서 원주민과 자연풍경을 배경으로 한 작품을 그렸다. 이후 정치에 가담하면서 페루 근대미술에서 보기 드물게 인종 문제 같은 사회 현실을 담은 회화세계를 열었다. 173, 177

라홍(Alice Rahon, 1916~87) 프랑스에서 출생하고 멕시코에서 활동한 문인·화가. 1930년대 파리에서 남편인 화가 팔렌(Wolfgang Paalen)을 비롯해 초현실주의자들과 함께 활동하면서 자동기술법을 실험했다. 1939년 멕시코에 정착한 뒤 고대문명과 원시미술에 영향을 받은 초현실주의 작품에 몰두했다. 120, 128, 130~132

레부엘타스(Fermín Revueltas Sánchez, 1901~35) 멕시코의 화가. 1923년에 국립예비학교 벽화에 참여했으며, 1928년에 몇몇 예술가와 함께 멕시코 공산당에 가입했다. 83, 93, 189, 232

레알(Fernando Leal, 1896~1964) 멕시코의 화가·비평가. 멕시코 벽화운동의 제1세대에 속하는 벽화가다. 국립예비학교에 그린 첫 벽화「찰마의 축제」는 감각적 색채와 능숙한 회화기법으로 주목받았으며, 대중·토착적인 소재에서 회화적인 주제를 이끌어낸 초창기 화가였다. 51, 83, 93, 185, 187, 189, 232

레예스(Alfonso Reyes, 1889~1959) 멕시코 출신의 중남미문학계의 거장.

1909년 레예스는 구스만(Martín Luis Guzmán) · 바스콘셀로스 · 카소 같은 지식인과 더불어 '젊은지식인협회'를 발족해 인간의 영혼과 사회개혁의 힘이라는 고도화된 표현을 주장했다. 대표적인 에세이로 『아나우악의 전망』(1915)이 있다. 그의 시적표현은 많은 지성인에게 고대도시에 대한 예술적 상상력을 불러일으켰다. 28, 33

로사노(Manuel Rodríguez Lozano, 1896~1971) 멕시코의 화가. 8년 동안 유럽의 여러 도시에 머물면서 아방가르드 운동을 경험했다. 멕시코 교육부의 미술부 수장을 지냈다. 166

루엘라스(Julio Ruelas, 1870~1907) 멕시코의 그래픽 예술가 · 판화가. 『레비스타 모데르나』의 삽화로 잘 알려진 루엘라스는 19세기 말 유럽 상징주의와 라틴아메리카 모데르니스모 문학운동의 영향을 받아 멕시코인의 방식으로 상징주의를 선취한 모더니즘의 선구자로 평가된다. 38~40, 43

루이스(Antonio Ruiz, 1897~1964) 멕시코의 화가 · 무대 디자이너. 젊은 시절에는 예술과 산업에 관심을 가져 영화미술에 종사했으며 멕시코에 돌아와 회화작업에 몰두했다. 비록 많은 작품을 남기지는 않았으나 그의 유머 감각과 풍요로운 색채 감각이 종교적 봉헌화인 엑스-보토 양식에 덧붙여지면서 유쾌한 대중적 이미지를 만들어냈다. 특히 초현실적이고 정치적인 시각이 조합된 「연설자」(El Orador, 1939)는 1940년 '초현실주의 국제전'에 출품되어 주목을 끌었다. 120~122

리베라(Diego Rivera, 1886~1957) 멕시코의 화가. 멕시코 벽화운동의 선구자로서 에스파냐와 프랑스에서 지내며 모딜리아니(Amedeo Modigliani)와 친분을 나눴고, 입체주의 미학과 세잔(Paul Cézanne)의 구성에서 많은 것을 배웠다. 특히 이탈리아 여행에서 르네상스 벽화가들의 가르침을 받아들였다. 멕시코에 돌아와 국립예비학교에 밀랍을 이용한 최초의 벽화를 비롯해 교육부 건물, 차핑고 농업학교, 코르테스 궁전 등에 벽화를 그렸다. 26~28, 30, 31, 33, 49, 66, 68, 76, 83, 84, 87, 89, 90, 94~100, 102, 103, 105, 107, 109, 110, 113~116, 124, 125, 145, 161, 169, 185, 187~190, 193, 194, 197, 207, 213~241, 243, 247, 248, 258, 259, 263, 269, 270, 277, 281, 284, 288, 289, 291, 326

마리아테기(José Carlos Mariátegui, 1894~1930) 페루 정치지도자 · 문 필가. 마르크스의 사적 유물론을 페루의 정치상황에 처음으로 적용해 1928년에 페루 공산당을 결성했다. 문예지 『아마우타』를 창간해 전위적 인 기사를 많이 게재했다. 31, 34, 172, 180

말린체(La Malinche) 코르테스와 원주민 간의 중재 역을 맡았던 원주민 여 성으로, 최초의 메스티소의 어머니로 알려져 있다. 아름다움과 지성, 그리 고 어머니로서의 긍정적인 이미지와 함께 에덴 동산의 뱀같이 죄악과 부 정적인 이미지가 있다. 120, 121, 193

메리다(Carlos Mérida, 1891~1984) 과테말라의 화가. 1922년 멕시코에서 리베라의 첫 벽화 작업을 도왔고 '기술자 · 화가 · 조각가의 노조'에 합류 했다. 잡지 『멕시코 민속』에서 멕시코의 민중미술 보급에 앞장섰다. 1929 년 멕시코에서 회화의 근본은 이젤화에 있다고 주장하며 노조의 의견(이 젤화를 거부하고 공적 유용성의 예술을 옹호)을 반대했다. 89, 198

멘데스(Leopoldo Méndez, 1902~69) 멕시코의 판화가. 정치 · 예술 그룹 에 적극적으로 활동한 예술가다. 민중 그래픽 작업실의 설립자 가운데 한 명으로 판화 「포사다에게 바치는 경의」에서 포사다의 위상을 극명하게 나 타냈다. 71, 73

모도티(Tina Modotti, 1896~1942) 이탈리아 출신으로 멕시코에서 활동 한 사진작가. 그녀의 사진 대부분은 1923~30년에 촬영된 것이며, 이 시 기는 고대 원주민의 대중적인 전통을 회복시키며 예술적 기운이 풍성하 게 발산되던 아주 특별한 시기였다. 모도티는 이러한 문화 · 정치 환경 속 에서 사회적 사실주의를 지향하는 사진작가로서 정체성을 형성해나갔다. 107, 171

모로(César Moro, 1903~56) 페루의 시인 · 화가. 멕시코 주재 초현실주의 특파원을 맡아 1940년 멕시코에서 열린 '초현실주의 국제전'을 기획했다. 116

몬테네그로(Roberto Montenegro, 1887~1968) 멕시코의 화가. 산카를로 스미술학교에 입학해 파브레스 · 헤도비우스 · 이사기레 · 루엘라스에게 배웠으며, 동료로는 리베라 · 엔시소 · 사라가 · 고이티아 등이 있다. 1905

년 정부 장학금을 지원받아 마드리드의 산페르난도미술학교에서 수학했으며 거기서 소로야와 술로아가를 만났다. 파리의 지역 잡지인 『르 테무앙』(Le Témoin)에 몬테네그로의 일러스트가 삽입되어 피카소 · 그리스 · 브라크 · 장 콕토와 함께 작업했다. 멕시코에서 국립극장의 장식 디자인과 무대 디자인을 맡았다. 교육부의 시각미술분과의 수장이었으며, '독립 100주년 아르떼 뽀뿔라르 전시회'에서 주도적인 역할을 했다. 89, 90, 103, 161, 163, 182~184, 187~189, 225, 283, 284

바라간(Luis Barragan, 1902~88) 멕시코의 건축가. 20세기 멕시코 건축에서 가장 중요한 인물로 손꼽힌다. 1924년 공학 학사를 받은 뒤 건축을 공부했다. 그는 에스파냐 · 프랑스 · 모로코 등지를 여행하며 에스파냐의 무어풍 건축과 아프리카의 카스바(Casbah) 건축에 감명을 받았다. 특히 프랑스 체류 중에 르 코르뷔지에(Le Corbusier)의 이론을 접하고 바크 (Ferdinand Bac)가 쓴 글을 통해 정원을 찬미하는 건축가로 성장해나갔다. 멕시코에 돌아온 바라간은 정원을 마술적인 공간으로 인식한 바크의 영향 아래 회화나 조경에서 영감을 얻어 바라간 특유의 건축세계를 펼쳤다. 7, 257

바로(Remedios Varo, 1908~63) 에스파냐에서 태어나 멕시코에서 활동한 화가. 마드리드의 산페르난도미술학교에 다녔다. 21세에 미술학교의 동급생과 결혼해 프랑스로 유학을 떠나 초현실주의의 영향을 받았다. 귀국한 뒤 바르셀로나에서 활동하던 가운데 초현실주의 시인 페레를 만났다. 1937년 페레와 함께 파리로 건너가 브르통을 중심으로 한 초현실주의 그룹과 교류해 국제 초현실주의 전시에 참여했다. 1950년대에 그녀의 마지막 반려자인 그루엔(Walter Gruen)을 만난 뒤 작품에 몰두해 마침내 바로 특유의 초현실주의 작품이 탄생되었다. 120, 128, 129

바스콘셀로스(José Vasconcelos, 1882~1959) 멕시코의 교육자 · 정치가. 오브레곤 집권기에 교육부 장관을 지냈고 역사와 문화에 대한 자긍심을 교육시켜야 한다는 확고한 교육관을 갖고 있었다. 이를 실현시키는 방법으로 리베라 · 오로스코 · 시케이로스 등에게 공공건물의 벽면을 제공해 벽화운동의 초석을 마련했다. 또한 농촌학교 프로그램을 비롯해 학교제도

의 개혁을 주도했다. 11, 33, 79, 80, 81, 83, 84, 89, 90, 97, 98, 122, 141~144, 146~148, 161, 162, 166, 168~171, 182~190, 193, 199, 226, 236

바타야(Guillermo Bonfil Batalla, 1935~91) 멕시코의 민족학자. 원주민을 정치적으로 제도화한 공식적인 인디헤니스모를 비판했으며, 그의 저서 『심오한 멕시코』(*Mexico Profundo*)에서 멕시코의 여러 고대문명이 서구에 의해 파괴되어 그 여파가 오늘날의 원주민 공동체에 미치는 영향력에 대해 논의했다. 153

베스트-마우가드(Adolfo Best-Maugard, 1891~1964) 멕시코의 화가·미술교육가. 유럽식 예술교육을 벗어던지고 민족주의에 의한 새로운 방식의 미술교육론을 주창했다. 그는 개인적으로 도자기 마을을 찾아다니며 전통적으로 제작되는 도자기 장식의 문양·디자인·패턴에 대한 분류와 미학적인 평가를 수행했다. 161, 166~168, 171, 182, 189, 225

보아스(Franz Boas, 1858~1942) 미국의 인류학자. 근대 인류학의 아버지라 불리고 20세기 중반 인간주의적인 목표를 가지고 과학적인 탐구로 인류학의 새로운 길을 개척했다. 다원론자이며 반권위주의자인 그의 작업은 민족과 문화적 상대론에 관한 과학의 기본적인 진술로 남아 있다. 146, 149, 150, 153, 167

부스토스(Hermenegildo Bustos, 1832~1907) 멕시코의 초상화가. 화가 에레라의 작업실에서 단지 6개월 동안만 미술을 배웠다. 1852~1906년 사이에 작업한 그의 엑스-보토와 레타블로는 고유한 예술세계를 찾아다니던 몬테네그로 등의 여러 미술가에게 발견되어 세상에 알려졌다. 271, 273, 274, 278, 281

브레너(Anita Brenner, 1905~74) 미국의 문인. 멕시코 미술과 역사에 대한 여러 저서를 집필했다. 그녀의 첫 번째 책이자 대표저서가 된 『제단 뒤의 우상』은 멕시코국립대학의 지원을 받아 브레너가 글을 쓰고 미국의 사진작가 웨스턴과 모도티가 멕시코 종교와 민속을 담은 사진 200여 장이 수록되었다. 그녀는 진정한 멕시코 미술의 현대적 정체성은 고대와 전통, 현대가 함께 모여 시너지 효과를 낼 때에만 도달할 수 있다고 했다. 42,

샤반(Pierre Puvis de Chavannes, 1824~98) 프랑스의 장식벽화가. 19세기 후반의 벽화가로는 가장 유명하다. 토레스-가르시아는 그의 벽화에서 우의적인 표현, 단순한 형태, 율동적인 선에 영향을 받았다. 303, 304

소로야(Joaquín Sorolla y Bastida, 1863~1923) 근대 에스파냐 회화의 거장. 고향 발렌시아의 바다 풍경을 배경으로 한 인상주의 화풍의 인물화와 풍경화로 국제적인 명성을 얻었다. 빠른 붓 필치, 생동감 있는 색채 그리고 빛의 효과를 온화하게 창출해냈다. 159

술로아가(Ignacio Zuloaga, 1870~1945) 에스파냐의 화가. 초상화와 인물 스케치뿐 아니라 에스파냐의 풍경과 투우, 집시 등을 그렸다. 에란이 원주민을 존엄한 존재로 그려낸 민족적 경향은 술로아가가 에스파냐적인 소재를 극적으로 표현한 실생활주의에 비견된다. 38, 159, 273

쇠포르(Michel Seuphor, 1901~99) 벨기에 출신의 화가·미술평론가. 1930년에 쇠포르와 토레스-가르시아는 초창기 추상-구체 그룹이 된 세르클 에 카레를 발족했다. 295, 304

시케이로스(David Alfaro Siqueiros, 1896~1974) 멕시코의 화가. 3대 벽화 거장 가운데 한 사람이다. 산카를로스미술학교에서 그림공부를 하다가 멕시코 혁명에 가담해 투사이자 예술가로 활동했다. 멕시코 벽화운동에 전념했으며, 사회적 사실주의 성향이 강한 그는 리베라의 서술적인 화풍을 혹독히 비판했다. 26, 33, 49, 73, 76, 83, 87, 96, 97, 99, 105, 185, 190, 193, 194, 197, 228, 252

아로요(Antonio Venegas Arroyo, 1852~1917) 멕시코의 출판인. 『가세타 카예혜라』 『코리도』 등의 대중적인 출간물을 발행했다. 멕시코시티에 위치한 그의 인쇄소에서 아로요에게 의뢰받은 포사다의 판화들이 인쇄되었다. 59~62

아르체(Manuel Maples Arce, 1898~1981) 멕시코의 시인. 1921년 아방가르드 예술가 그룹인 에스트리덴티스모를 설립하고 평론지 『악투알』에 「선언문」을 발표했다. 32

아르토(Antonin Araud, 1895~1948) 프랑스의 작가·배우. 초현실주의 이론가. 브르통과 함께 파리에서 초현실주의 운동에 가담해 배우와 연출

가로서 활동했다. 멕시코를 방문해 타라우마라 원주민과 살면서 환각을 경험한다. 멕시코시티에서 이스키에르도와 친구가 되고 그녀에게 초현실주의자들이 찬미하는 블레이크의 상상력·영감이 매개가 되는 초현실 이미지에 영향을 미쳤다. 126, 127

아틀 박사(Dr. Atl, 1875~1964) 멕시코의 화가이자 작가로, 본명은 무리요 (Gerardo Murillo)다. 멕시코 민족주의 예술운동인 '메히카니스모' (Mexicanismo)와 벽화 부흥운동의 선구자다. 파리 유학을 마치고 멕시코에 돌아와 원주민미술에 열렬한 관심을 쏟았으며 멕시코의 화산풍경을 그리는 데 몰두했다. 1921년 '독립 100주년 아르떼 뽀뿔라르 전시회'를 기획하고 민중미학에 관한 글을 남겼다. 38, 78, 79, 159~161, 190, 284

알바(Ramón Alba de la Canal) 멕시코의 화가. 프레스코 기법을 사용한 벽화 제1세대로 기록된다. 레알·샤를로·레부엘타스·시케이로스·리베라·오로스코와 더불어 국립예비학교 벽화 프로젝트에 참여했다. 83, 93

알바레스 브라보(Manuel Álvarez Bravo, 1902~2002) 멕시코의 사진작가. 1927년에 모도티를 만나고 그녀를 통해 여러 예술가와 교류하면서 문화적 환경을 생동감 있게 표현하는 안목을 키워나갔다. 산카를로스미술학교에서 사진을 가르쳤으며, 리베라를 포함해 멕시코 벽화가들의 작업을 사진으로 기록했다. 그가 다룬 주제는 인체 누드부터 원주민미술에 이르기까지 매우 다양하며 특히 전통적인 매장 의식에 관심이 많았다. 116, 126

알폰소 카소(Alfonso Caso, 1896~1970) 멕시코의 고고학자. 고대문명인 몬테 알반을 발굴해 학술적인 이바지를 했다. 그는 고대 멕시코 문명의 체계적인 연구는 멕시코인의 문화적인 뿌리를 이해하기 위한 중요한 방법이라고 확신했다. 그밖에 아스텍 원주민의 문서 해독을 업적으로 남겼다. 118, 150, 198, 199

에란(Saturnino Herrán, 1887~1918) 멕시코의 화가. 원주민문화와 에스파냐의 전통을 결합시켜 혼합주의를 만들어냈다. 원주민을 존엄한 존재로 그려낸 「테우아나」는 일찍이 민족적인 소재를 찾아내고 조형화한 작품이다. 따라서 그는 모더니즘 선구자 대열에 속한다. 36, 38, 43, 76, 78,

223, 273

에스칼란테(Constantino Escalante, 1836~68) 멕시코의 정치풍자화가. 1861~77년에 멕시코시티에서 출간된 풍자적 신문 『오르케스타』에 그의 삽화가 실렸다. 그는 이 신문의 편집인이자 사회적 풍자성이 짙은 삽화를 그렸다. 멕시코 정부의 감시로 체포되고 수감되기를 반복했다. 52, 53, 59

오고르만(Juan O'Gorman, 1905~82) 멕시코의 건축가 · 벽화가. 르 코르뷔지에의 국제주의 양식을 따라 멕시코에서 기능주의 주택과 건물들을 설계했고 1928년에 가까운 동료 벽화가인 리베라의 스튜디오를 설계했다. 토착적인 장식에 관심이 많았던 그는 차풀테펙 역사박물관의 벽화에 레타블로 양식을 현재 시간으로 전환해 독립을 표현했다. 283

오로스코(José Clemente Orozco, 1883~1949) 멕시코의 화가. 현대 멕시코 사회주의미술의 거장으로 일컬어진다. 1923~24년에 그의 첫 벽화를 국립예비학교에 그렸다. 지나치게 풍자적이고 목적성을 띤 벽화들은 많은 논란을 불러일으켜 대부분 파괴되거나 교체되었다. 1926~27년에 국립예비학교에 다시 그린 프레스코화에서는 전에 비해 성숙된 철학적이고 일반화된 상징주의를 보여준다. 26, 49, 87, 90, 98, 99, 103, 105, 107, 109~111, 113, 122, 160, 185, 190, 193, 194, 196, 197, 228, 232

오브레곤(Álvaro Obregón, 1880~1928) 멕시코의 대통령. 1910년 멕시코 혁명의 정치 소요사태와 내란을 겪은 후 대통령이 되어 평화와 경제적 번영을 이뤄 10년에 걸친 격렬한 내전을 종식시켰다. 바스콘셀로스를 교육부 장관으로 임명해 중대한 개혁을 이끌었다. 11, 80, 97, 98, 161, 252

올메도(Dolores Olmedo, 1908~2002) 멕시코의 여류 실업가 · 돌로레스 올메도 박물관 관장. 리베라, 칼로와 매우 가까운 친구이며 상당량의 근대 미술작품을 수집했다. 217

웨스턴(Edward Weston, 1886~1958) 미국의 사진작가. 20세기의 가장 영향력 있는 사진가 중 한 사람이다. 1923~24년에 멕시코시티에서 아틀박사 · 리베라 · 시케이로스 · 오로스코 등 주요 예술가와 어울렸고 스트레이트 사진(사진의 본질적 메커니즘을 인식하고 사진 본연의 표현을 제시함) 기법으로 멕시코 원주민을 촬영했다. 163, 171

이스키에르도(María Izquierdo, 1902~55) 멕시코의 화가. 산카를로스미술학교 재학 중에 당시 학장인 리베라의 찬사를 받으며 현대미술 갤러리에서 첫 개인전을 가졌다. 학교에 강의를 나오던 타마요와 연인이자 예술적인 동료로서 토착적인 미학에 대해 연구했다. 타마요와 헤어진 뒤 1930년대에는 현실에 있는 그대로의 대중 미학과 여성주의 시각이 투영된 초현실적 작품을 발전시켰다. 프랑스의 초현실주의자 아르토는 그녀에 대해 멕시코의 원주민 뿌리가 반영된 유일의 진정한 화가라고 선언했다. 120, 122, 126, 127, 168, 248, 249, 281

차베스(Carlos Chávez, 1899~1978) 멕시코의 작곡가 · 지휘자. 원주민 음악을 연구하고 작곡에 원주민 악기를 사용했다. 1926년에 차베스는 친구 타마요와 함께 뉴욕을 여행했으며 원주민문화에 기반을 둔 작곡가로 성장했다. 73, 248

카란사(Venustiano Carranza, 1859~1920) 멕시코의 대통령. 독재자 디아스의 몰락에 뒤따른 멕시코 내전의 지도자이며 새로 탄생한 멕시코 공화국의 초대 대통령을 지냈다. 1915년 4월 오브레곤 장군이 이끄는 카란사의 입헌파 군대가 비야 군대를 물리쳐 그는 임시정부 대통령으로서의 지위를 확고히 할 수 있었다. 47, 78

카리요 푸에르토(Felipe Carrillo Puerto, 1872~1924) 멕시코 유카탄의 주지사. 유카탄의 모툴 마을에서 태어났으며 그 자신은 마야 원주민의 후손이라고 믿었다. 바스콘셀로스와 그의 주변에 있던 예술가들을 유카탄으로 초대해 원주민미술의 중요성을 강조했다. 1924년 1월에 그는 장래가 유망한 젊은 미국 기자 앨머 리드와의 결혼을 하루 앞두고 우에르타 군에게 잔인하게 암살당했다. 98, 161

카미노(Enrique Camino Brent, 1909~60) 페루의 화가. 인디헤니스모 운동을 적극적으로 이끈 사보갈의 제자다. 그는 산악지역의 작은 마을에서 발견한 일상 속의 건축적인 표현을 단순하면서도 거칠게 변형시켜 독자적인 화풍으로 발전시켰다. 180

카소(Antonio Caso Andrade, 1883~1946) 멕시코의 철학자. 1921~23년에 멕시코국립대학 총장을 지냈다. 당시 교육부 장관이던 바스콘셀로스와

함께 '젊은지식인협회'를 발족했는데, 이 모임은 실증주의 철학에 대항한 인본주의 그룹이었다. 33

카예스(Plutarco Elías Calles, 1877~1945) 멕시코 대통령. 오브레곤 집권기(1920~24)를 이어 1924년에 멕시코의 대통령으로 선출되었다. 카예스 정권 아래서는 벽화가에 대한 정부의 후원과 보호정책이 철회되면서 국립예비학교에서 작업하던 대부분의 미술가들은 흩어졌다. 97, 171, 194, 252

칼로(Frida Kahlo, 1907~54) 멕시코의 화가. 그녀 자신은 초현실주의와의 관련성을 부인했지만 초현실주의로 평가되기도 한다. 1925년 교통사고로 심한 부상을 입고 35차례나 수술을 받아야 했다. 회복되는 동안 혼자서 그림을 그리기 시작한 칼로는 리베라에게 작품을 보여주었고 그는 그녀에게 그림을 계속 그리도록 격려했다. 1929년 벽화가인 리베라와 결혼해 이후 리베라의 미국에서의 벽화작업에 동행했다. 1938년에 멕시코에 방문한 브르통은 그녀의 작품에 찬사를 보냈다. 그녀가 태어나고 세상을 떠날 때까지 작업실이던 그녀의 집은 현재 '프리다 칼로 미술관'이 되었다. 13, 113~116, 120, 122, 124~127, 129, 207~209, 217, 220, 225, 233, 269~294, 326

캐링턴(Leonora Carrington, 1917~) 영국에서 출생하고 멕시코에서 활동한 화가·소설가. 1937년 파리에서 에른스트를 만나 파리와 프랑스 남부 지역에서 함께 살면서 각자의 예술적 작업을 발전시켰다. 에른스트가 제2차 세계대전 중에 체포되면서 캐링턴은 에스파냐와 포르투갈로 탈출하고 그 뒤에 멕시코의 외교관 레두크를 만나 뉴욕을 거쳐 멕시코로 망명했다. 120, 128~130

코르테스(Hernan Cortes, 1485~1547) 에스파냐의 정복자. 아스텍의 언어인 나우아틀어를 할 줄 아는 공주인 말린체가 정복 과정에서 코르테스의 '혀'가 되어주었고 원주민 문제에 대한 조언자가 되었다. 그러다 말린체는 나중에는 그의 정부(情婦)가 되었다. 190, 193

코바루비아스(Miguel Covarrubias, 1904~57) 멕시코의 화가·캐리커처 작가. 1923년에 정부 장학금을 지원받아 뉴욕으로 건너가 『배너티 페어』

(Vanity), 『뉴요커』(The New Yorker) 등의 정기간행물에 드로잉과 캐리커처를 그려 큰 성공을 거뒀다. 고고학 · 인류학 · 민족학에 관심을 가져 메소아메리카 문화와 원주민예술에 관한 저술을 남겼다. 118, 283

타마요(Rufino Tamayo, 1899~1991) 멕시코의 화가. 미술학교에 들어갔지만 전통적인 교육 방법에 실망해 학교를 중퇴했다. 1921년부터 국립고고민속학박물관에서 근무하고 농촌 야외미술학교에서 그림을 가르치면서 토착 원주민들의 미술에 깊은 영향을 받았다. 오브레곤 정권을 이은 카예스 정권 아래서 이젤화의 부활에 주도했다. 그는 조형성보다는 메시지와 공공성을 중시하는 혁명적 벽화가들의 미학에 반대했다. 43, 115, 168, 207, 208, 241~268, 270, 326

토레스-가르시아(Joaquín Torres-García, 1874~1949) 우루과이의 화가. 바르셀로나에서 그림을 공부했다. 몬드리안과 만난 뒤부터 상징적이고 엄격한 기하학적인 2차원의 구성주의 양식을 발전시켰다. 그는 이 상징성이 옛날과 오늘날의 모든 문화에 연원을 둔 보편적인 것으로 생각하여, 보편적 구성주의 이론을 심화시켰다. 26, 207, 208, 295~326

트로츠키(Leon Trotsky, 1879~1940) 러시아의 혁명가 · 이론가. 볼셰비키 혁명가이며 마르크시즘 이론가로 스탈린과의 권력투쟁에서 패배한 뒤 멕시코로 망명했다. 브르통과 트로츠키는 '독립 혁명 예술을 위하여'라는 선언문에서 이념미술에 대해 서술했다. 113, 125

팔렌(Wolfgang Paalen, 1905~59) 오스트리아의 화가 · 이론가. 1920년대에 프랑스 · 이탈리아 · 독일 · 스위스 · 그리스 등지에서 아방가르드 경력을 쌓았으며, 1935년에 파리의 초현실주의 그룹에 합류했다. 1939년에 나치를 피해 멕시코로 여러 지식인과 더불어 열정적으로 초현실주의 평론지 출간에 헌신했다. 115, 118, 130

페레(Benjamin Péret, 1899~1959) 프랑스의 시인. 초현실주의 운동에 참여했다. 에스파냐에서 좌익 정치결사에 가입하고 에스파냐의 왕당파를 지지했다는 이유로 동료 초현실주의자들과 같이 뉴욕 망명길에 오르지 못하고 1941년에 바로와 함께 멕시코에 도착했다. 128

포사다(José Guadalupe Posada, 1852~1913) 멕시코의 그래픽 아티스

트. 출판인 아로요를 위한 석판화 연작을 제작했고, 시골 문맹자들에게 배포할 광고용 인쇄물에 시사만화를 그렸다. 그의 대표적 캐리커처인 「해골」은 진정한 대중 미술의 표상이 되었다. 38, 49, 50, 55, 58, 59, 61~63, 65, 66, 68~71, 107, 164, 168, 196

히메네스(Luz Jiménez, 1897~1965) 멕시코의 원주민 모델. 리베라 · 오로스코 · 시케이로스 · 샤를로 등 여러 미술가의 벽화와 수많은 조각상을 섭렵해가며 원주민의 아이콘으로 각인되었다. 또한 나우아틀어로 이야기하는 구전작가이며 여러 예술가와 지식인을 그녀의 고향인 밀파알타로 안내해 원주민문화를 소개하기도 했다. 208, 228~236, 239, 240

라틴현대미술을 이해하기 위한 개념어 50선

• 각 용어 해설 끝에 있는 숫자는 본문의 쪽수를 뜻한다.

과달루페 성모(La Virgen de Guadalupe) 라틴아메리카의 성모 마리아 이미지는 멕시코의 과달루페 성모로 대변된다. 성모 마리아가 1531년 12월 멕시코시티의 한 언덕에서 세 번에 걸쳐 원주민 후안 디에고에게 자신이 성모 마리아임을 밝히면서 출현했다고 알려져 있는데, 그녀가 바로 '과달루페 성모'다. 원주민들과 같은 갈색 피부를 가졌고 원주민들로부터 오늘날에도 여신으로 추앙받고 있으며, 그 장소는 라틴아메리카의 중요 성지 가운데 하나가 되었다. 188

구성주의미술협회(AAC; Asociación de Arte Constructivo) 토레스-가르시아는 우루과이에 돌아와 아메리카 미술에 진정성을 불어넣기 위해 1935년에 '구성주의미술협회'(AAC)를 창립했다. 파리 구성주의『세르클에 카레』를 계승해 1936년에 AAC의 첫 평론지인『시르쿨로 이 쿠아드라도』가 출간되었다. 309, 317

국립예비학교(ENP; Escuela Nacional Preparatoria) 국립예비학교는 멕시코국립대학 산하 고등학교에 해당되는 교육기관이다. 산 일데폰소 학교로도 불린다. 20세기 라틴아메리카 미술에서 국립예비학교 벽화는 미술가들의 다양한 기질이나 벽화주의에 대한 사상적 견해가 다르더라도 공동의 목표를 실현하기 위한 캠페인의 첫 사례였으며, 벽화운동의 본보기가 되었다는 점에 그 의미가 있다. 칼로도 이 학교의 학생이었다. 78, 83, 87, 93, 98, 99, 103, 186, 190, 232, 233, 284

기술자·화가·조각가의 노조(SOTPE; Sindicato de Obreros Técnicos, Pintores y Escultores) 벽화가들은 새로운 창작 활동을 위해 1924년 초

에 '기술자·화가·조각가의 노조'를 결성하고 선언문을 낭독했다. 시케 이로스가 작성한 「선언문」에 리베라와 게레로가 고문 자격으로 서명하고 오로스코·레부엘타스·알바 구아다라마(Ramón Alva Guadarrama)· 쿠에토(Germán Cueto)·메리다가 서명했다. 노조에 의해 1924년 3월 에 노동자와 농민을 위한 신문 『엘 마체테』가 창간되었다.

나스카(Nasca) 프레잉카 문화. 나스카(100~800) 문화는 페루의 남부 해 안가에서 잉카 이전 최고의 직물로 꼽히는 파라카스 문화를 이어받았다. 파라카스의 직물과 토기에서 나타나는 문양·디자인·색의 배치·패턴을 바탕으로 선을 중심으로 한 나스카의 독창적인 표현을 발전시켰다.

독립 100주년 아르떼 뽀뿔라르 전시회(La Exposición de Arte Popular del Centenario) 1921년에 아틀 박사는 멕시코 독립운동의 성공적인 100주년 을 축하하기 위해 '독립 100주년 아르떼 뽀뿔라르 전시회'를 조직했다. 이 전시를 통해 아르떼 뽀뿔라르는 민족예술로 인식되는 단초가 되었으며 이 후 여러 예술가의 작품에 아르떼 뽀뿔라르가 민족 이미지로 차용되었다.

라카(Laca) 나무궤짝 표면에 화려하게 장식한 칠을 가리킨다. 아르떼 뽀뿔 라르에 속하는 유형으로 1920년대에 유독 아르떼 뽀뿔라르 연구에 심취했 던 엔시소·몬테네그로·아틀 박사는 진정한 멕시코 미술의 궁금증을 풀 기 위해 시골 시장을 돌아다니며 장식물의 미적인 가치를 평가했다. 이때 그들의 눈에 발견된 것 가운데 우루아판 지역의 라카가 포함되었다.

라틴아메리카(영어: Latin America, 에스파냐어: América Latina) 라틴아 메리카는 문화적인 용어로 멕시코 이남의 아메리카 대륙 전역과 카리브 제 도를 포함한다. 접두어 '라틴'은 이 지역에서 사용하는 에스파냐어·포르투 갈어·프랑스어가 모두 고대 로마 제국에서 사용하던 라틴어에서 기원했으 며, 이들 국가의 문화도 그만큼 친연성이 있다는 뜻이다. 이 용어는 프랑스 가 중남미에 대한 연고권을 주장하기 위해 1860년대에 처음 만들어졌다.

129, 132, 139, 140, 142, 154~157, 161, 165, 199, 207, 246, 281, 282, 309, 325

레타블로(Retablo) 봉헌화. 믿음의 맹세 또는 봉헌을 나타내는 민중의 종교적 표현이다. 일반적으로 직사각형인 금속판 위에 신성한 존재(그리스도, 성모 또는 성자)와 의뢰인의 고통스러움이 나란히 재현된다. 오늘날 레타블로와 엑스-보토는 봉헌의 기능에서 거의 같은 의미로 통용된다. 그러나 레타블로는 의뢰인이 경험한 사건을 이야기 형식으로 구성한다는 점에서 엑스-보토와는 차이가 있다. 그러나 엑스-보토 레타블로는 믿음의 약속과 의뢰인의 고통스러운 심정을 포함한다. 166, 180, 208, 220, 221, 271, 273, 281~284, 286, 288, 291, 292, 294

마야의 상형문자(Glifo Maya) 마야의 상형문자는 가로 세로의 격자구조 안에 선으로 묘사된 얼굴 측면이 특징인데, 리베라는 이 구조에 영감을 받아 석판화 연작을 제작했다. 103

메소아메리카(Mesoamérica) 고고학·문화인류학상의 지역으로 멕시코·온두라스·엘살바로드 등 중앙아메리카에 있던 고대문명을 일컫는 말이다. 80, 83, 84, 216, 217, 243

메스티소(Mestizo) 16세기 정복 이후에 에스파냐에서 온 백인과 원주민 사이에서 태어난 혼혈을 가리킨다. 오늘날 원주민문명이 발달했던 멕시코·과테말라·페루 등지에서 메스티소 인구의 비율은 백인이나 원주민보다 높다. 9, 12, 14, 90, 122, 140, 142, 143, 193, 199, 250, 333

메스티소 모더니즘(Mestizo Modernism) 원주민전통이 강한 지역(멕시코, 페루 등)의 모더니즘을 가리킨다. 헤드릭의 저서 『메스티소 모더니즘: 1900~40 라틴아메리카 문화의 인종·민족·정체성』에서 '메스티소 모더니즘'은 공공연하게 사용되고 있다. 9~11, 14, 207, 212, 326, 333

『멕시코 민속』(*Mexican Folkway*) 『멕시코 민속』(1925~37)은 북미 연구원 투어(Frances Toor)에 의해 1925년에 창간되었다. 교육부의 재정적인 지원을 받아 멕시코 예술과 민속으로 나누어 에스파냐어와 영어로 출간되었다. 또한 가미오의 논문을 비롯해 리베라·사엔스·알퐁소 카소 같은 유명 지식인의 논문들이 게재되었다. 166

멕시코 벽화 르네상스(Mexican Mural Renaissance) 샤를로가 벽화주의를 학술적인 관점에서 적용한 용어다. 멕시코 혁명 이후에 벽화를 통해 문화적 민족주의를 실현시키고자 한 벽화운동을, 르네상스 문명에서 문맹인 민중에게 벽화로 종교 교육을 제공했던 데 비유한 말이다. 95, 96

멕시코 혁명 1910년 11월 20일에 독재자 디아스에 항거하는 민중봉기로 발발해 11년 동안 이어진 무장 갈등이다. 멕시코 혁명은 농지 불평등 소유와 사회적 억압, 외세의 식민지배에 항거하는 것으로 민족해방과 사회개혁의 복합적 성격을 갖고 있었다. 무장 갈등이 해제된 뒤에도 멕시코 혁명은 벽화운동의 예에서 민중혁명의 의지가 표현되었다. 10, 11, 49, 66, 74, 100, 235

모체(Mochica) '모치카'라고도 불리며 프레잉카 문화 가운데 하나다. 모체 (기원전 50~800) 문화는 페루 북부 해안가에서 발전했으며, 라소의 작품 「도공」에서 나타나듯이 사실 그대로 묘사한 자연주의 스타일의 초상 토기를 남겼다. 오늘날 전 세계의 초상 토기 중에서 최고 수준으로 꼽힐 정도로 수많은 걸작을 내놓았다. 173, 310

민중 그래픽 작업실(TGP ; Taller de la Gráfica Popular) 대중을 위한 시각언어를 창조한 포사다를 이어받은 사회적 사실주의 성향의 예술가 그룹이다. 1937년에 멘데스 · 아레날 · 오이긴스에 의해 발족된 민중 그래픽 작업실은 벽화주의를 강력하게 비판하고 정부로부터 독립적이기를 선언하면서 조직되었다. TGP는 단순히 그래픽 판화기법을 익히는 기능적인 훈련에만 목적을 두고 있지 않고, 판화를 통해 투쟁 · 창작 · 전진하면서 완전한 세상을 성취하는 데 그 목적이 있었다. 49, 51, 71, 72, 74

밀라그로(Milagro) 기적을 뜻하는 밀라그로는 소원을 들어준 성자에게 감사함을 표시하기 위해 바치는 봉헌물이다. 나약한 인간으로는 어찌할 수 없어 초인간적인 존재에게 의지하는 마음을 암시하며 이때 신앙심이 깊고 반드시 약속을 지킨다고 믿는 성자 가까이에 밀라그로를 걸어둔다. 양철 위에 은을 입히거나 합금해 조각한 것으로 마치 목걸이의 펜던트처럼 보인다. 221

바네가스 아로요 출판사 출판인 아로요는 혁명기에 판화가 마니야(Manuel

Manilla)와 포사다가 열정적으로 개척한 시각언어를 대중적으로 폭넓게 통용되는 광고용 인쇄물이나 '코리도'에 착안해 신문 매체에 적용하는 기지를 발휘했다. 1921~22년에 샤를로는 바네가스 아로요 출판사에서 포사다의 판화를 발견했다. 1924년 바네가스 아로요 출판사는 정치적으로 당국의 심기를 건드렸다는 이유로 대부분의 원판, 자료 파일, 기록을 분실하게 되었다. 50

산카를로스미술학교(Academia de San Carlos) 마드리드의 산페르난도미술학교와 유사하게 1781년에 멕시코시티에 설립된 라틴아메리카 최초의 미술학교이고 미술관이다. 유럽의 고전적인 미술교육에 중점을 두다가 20세기 이후 현대미술로 전환했다. 벽화가를 비롯해 여러 아방가르드 미술가가 이 학교 출신이다. 5, 27, 78, 79, 111, 169, 246, 248, 249

『시르쿨로 이 쿠아드라도』(Círculo y Cuadrado) 토레스-가르시아는 1936년에 파리 구성주의『세르클 에 카레』(1929~30, 프랑스어: 원과 사각형)를 계승해『시르쿨로 이 쿠아드라도』(1936~38, 에스파냐어: 원과 사각형)를 비정기적으로 10권 발행했다. 309

실생활사실주의(Costumbrismo) 에스파냐와 라틴아메리카에서 볼 수 있는 일상생활·매너리즘·관습을 단순하면서도 낭만적으로 묘사하는 회화 양식이다. 19세기 에스파냐에서 비롯되어 이후 아메리카 대륙으로 퍼져나갔고 중남미 지역에서는 원주민 요소와 병합해 뿌리를 내렸다. 에스파냐의 실생활사실주의는 고야의 작품에 잘 나타나 있다. 27, 273

아르떼 뽀뿔라르(Arte Popular) 오늘날 멕시코를 비롯해 고대 원주민문명이 발전했던 중남미 국가에서 폭넓게 형성된 민속·전통·대중적 성격의 원주민예술을 가리킨다. 말 그대로라면 생물학적인 기준으로 순수혈통을 가진 원주민을 가리키지만 좀더 넓은 의미로는 '원주민문화의 수혜자들'로 해석된다. 실제로 많은 메스티소들이 원주민예술에 종사하고 있으며, 메스티소가 참여한다는 사실만으로도 이 예술이 원주민의 전승공예 차원이 아니라 변화무쌍한 역사 속에서 능동적으로 대응한 살아 있는 미술임을 알 수 있다. 또한 여기에는 미술작품뿐만 아니라 구전·춤·노래 등이 포함된다. 8, 11, 12, 14, 15, 98, 139, 148, 153~157, 159~168, 170,

172, 179~182, 196~200, 207, 208, 213, 219~221, 249, 253, 269~271, 281, 326, 333

『아마우타』(*Amauta*) 1926년에 페루의 사회주의당 창설자인 마리아테기가 아방가르드 문인과 미술가를 혁명적 정치로 연결한 평론지『아마우타』를 창간했다. 31, 33, 34, 172

아방가르드(avant-garde) 기성의 예술 관념이나 형식을 부정하고 혁신적인 예술을 주장한 예술운동. 20세기 초에 유럽에서 일어난 다다이즘, 입체파, 미래파, 초현실주의 등을 통틀어 이른다. 전위파(前衛派)라고도 한다. 21, 27, 31, 32, 79, 83, 115, 187, 189, 213, 214, 226, 235, 260, 325, 333

아즈텍(영어: Aztec, 에스파냐어: Azteca) 멕시코에 존재했던 제국이다. 1521년 에스파냐의 정복자 코르테스에게 정복당했다. 10, 62, 63, 78, 100, 110, 145, 178, 198, 216, 217, 243

에스트리덴티스모(Estridentismo) 1921년에 시인 아르체는 아방가르드 평론지『악투알』에 에스트리덴티스모 운동의 목적은 부르주아적 소비사회와 독창성이 없는 것을 공격하고, 정치적 타락을 공격하는 것에 있다고 그들의「선언문」을 발표했다. 1921~29년에 에스트리덴티스모 예술가들은 모던아트의 다다에서 과격하고 도발적인 기법을 받아들여 이것을 이탈리아 미래주의 사상과 혼합해 모든 아방가르드 경향 사이에서 갖가지 사람들이 서로 섞여 생활하는 잡거의 특성을 만들었다. 32

엑스-보토(Ex-voto) 에스파냐어로 봉헌을 뜻한다. 멕시코에서는 봉헌화인 엑스-보토 대신에 레타블로라 불린다. 원래 레타블로는 교회의 제단 뒤에 세워진 성스러운 종교회화를 가리키지만 멕시코에서는 얇은 금속판 위에 그려진 대중적 봉헌화 또한 레타블로라 부른다. 19세기부터 사용되기 시작한 레타블로는 지역의 장인에 의해 그려지며 이들 대부분은 글을 읽을 줄도 쓸 줄도 몰랐다. 이와 대조적으로 이들이 그린 레타블로는 19세기 중반부터 박물관을 비롯해 여러 예술가와 지식인에게 민중 문화의 현주소를 이해하는 미술품으로 수집되기 시작했다. 158, 281

『엘 마체테』(*El Machete*) 멕시코 공산당의 공식 기관지이며 노동자와 농민

의 신문 『엘 마체테』(1924~29)는 1924년 3월에 '기술자 · 화가 · 조각가의 노조'에 의해 창간되었다. 예술과 정치 사이에서 혁명의 유기적인 단합을 중요시 여겼던 벽화운동가들에게 『엘 마체테』는 아방가르드 실험의 초석이 되었다. 이 가운데 시케이로스의 선동적이고 과격한 성향의 목판화가 삽입되었다. 32~34, 96

오하스 볼란테스(Hojas volantes) 날아다니는 잎사귀라는 별칭이 있는 얇은 종이다. 순례지 달력이나 종교 축제일에 과달루페 성모를 비롯한 여러 성자의 모습을 인쇄했다. 61

이젤화(Easel Painting) '기술자 · 화가 · 조각가의 노조'는 유럽에 의지하던 예술을 배척하고 원주민을 중심에 놓겠다는 의지를 밝힌다. 시케이로스는 그들의 「선언문」에서 이렇게 썼다. "우리는 이젤화와 과도하게 지적인 모든 화실예술을 거부하고, 공적 유용성을 지닌 건조물 예술을 재현하는 것을 옹호한다. 우리는 수입된 모든 미학적 표현이나 민중의 느낌에 거슬리는 것이 부르주아적이므로 사라져야 한다고 선언한다. 왜냐하면 이것들은 이미 도시에서 거의 완전히 오염된, 우리 종족의 심미안을 계속 오염시키고 있기 때문이다." 252, 258

인디오(Indio) 에스파냐어 · 포르투갈어로 아메리카 대륙의 원주민을 가리키는 명칭이다. 영어로는 인디언(Indian)이다. 인도인과 구별하기 위해 아메리칸 인디언(American Indians)이라고 사용하기도 한다. '인디오'라는 명칭이 생겨난 원인은 콜럼버스가 아메리카 대륙에 도달했을 때, 그곳을 인디아스(당시에는 동아시아 전체를 가리켰다)로 오해하고 아메리카 대륙의 원주민을 인디아스의 주민, 즉 원주민이라고 불렸기 때문이다. 오늘날에는 정복 당시 원주민의 자손이면서 이주자와 혼혈되지 않은 아메리카 대륙의 주민을 '인디오'라고 부른다. 11

인디헤니스모(Indigenismo) 원주민의 가치를 국가적인 유산으로 촉진하는 공식적 태도를 말한다. 바스콘셀로스의 혼혈인종을 문화적으로 합법화하기 위한 전략으로 고대문화 · 민속 · 원주민 언어연구에 초점을 맞춰 이론화했다. 원주민의 문화적인 가치와 전통을 재평가해 콜럼버스 이전의 역사와 문학의 우주관, 테오티우아칸 또는 치첸이차 같은 고대도시의 발

티아와나코(Tiahuanaco) 프레잉카 문화 가운데 하나다. 해발 3842미터의 티티카카호 남단에서 출범한 문화로 기원전·후에 이 지역의 푸카라 문화를 흡수해 1200년경까지 상당히 오랫동안 지속했다. 오늘날 볼리비아에 남아 있는 정교하게 조각된 '태양의 문'이 티아와나코 문화의 대표 건축물이다. 310, 312, 313

파리파 일반적으로 제1차 세계대전 후부터 제2차 세계대전 전까지 파리를 중심으로 모인 외국인 화가를 가리킨다. 좁은 의미에서의 파리파는 유파나 운동에 속하지 않는 독립적인 화가들을 가리킨다. 타마요에 관련해서는 일반적 의미의 파리파에 해당된다. 208, 242~244, 251, 256, 259

『포폴부』(Popol Vuh) 고대 마야의 문헌이다. 마야 문화와 신화에 대한 지식을 얻을 수 있는 귀중한 자료로 인간의 창조, 신의 행위, 키체 족의 기원과 역사 등이 기록되어 있다. 20세기의 많은 예술가가 포폴부에서 구한 자료를 토대로 양식화해 자신들의 조형작업에 형상화했다. 130

풀케리아(Pulquería) 풀케는 선인장 용설란을 발효시킨 토속주이고 풀케를 증류한 것이 테킬라다. 풀케를 파는 술집인 풀케리아에서는 손님을 끌기위해 대중적인 취향의 향토색 짙은 벽화가 그려졌다. 94, 166

프레잉카(Pre-Inca) 잉카 이전의 문화를 가리킨다. 프레잉카 문화에는 지상회화로 유명한 나스카·수많은 초상 조각을 남긴 모체·태양의 문 같은 석조 건축을 남긴 티아와나코 문화를 비롯해 매우 다양한 문화(쿠피니스케·파라카스·비쿠스·비루·레콰이·와리·찬카이·치무)가 안데스 전 지역에 걸쳐서 자유롭게 발전했다. 299, 310, 312, 313, 324

「해골 카트리나」(La Calavera Catrina) 포사다의 캐리커처 「해골 카트리나」는 1923년에 아연 에칭 기법으로 태어났다. 해골 이미지는 멕시코를 나타내는 트레이드마크이자, 매년 11월에 사자의 날을 준비하는 고유한 삽화가 되었다. 58, 62, 63, 74

혁명문인예술가연맹(LEAR; Liga de Escritores y Artistas Revolucionarios) '기술자·화가·조각가의 노조'를 해산하기 위해 1933년에 소비에트 연맹이 발족한 국제혁명문인연맹의 멕시코 지부로서 '혁명문인예술가연맹'이 발족되었다. LEAR 회원 대부분은 프롤레타리아 투쟁 전력이 있는 지식인이

었고, LEAR의 목적은 프롤레타리아에 호응할 수 있는 창작과 노동자를 문화적 표현의 도구로 유용하게 교육하는 데 있었다. 72, 73

혼합주의(Sincretismo) 본질적으로 서로 다른 종류 또는 완전히 정반대의 성격 안에서 공존시키고 융합하는 것을 말한다. 라틴아메리카 미술에서 혼합주의는 16세기 에스파냐 정복 이후부터 시작된 것이나 다름없으며, 20세기 이후 유럽의 현대미술과 고대미술 사이에서 능동적인 태도로 혼합주의를 발전시켰다. 36

참고 문헌

그리젤다 폴록, 전영백 옮김, 『고갱이 타히티로 간 숨은 이유』, 조형교육, 2001.

김윤경, 「'혁명적' 인디헤니스모의 이념적 성격: 마누엘 가미오를 중심으로」, 라틴아메리카 연구, Vol.19, No.3, 2006, 159~193쪽.

남궁문, 『멕시코 벽화운동』, 시공사, 2000.

르 클레지오, 이재룡 이인철 옮김, 『예술, 그리고 사랑과 혁명의 길』, 고려원, 1995.

박성봉, 『대중예술의 미학: 대중예술의 통속성에 대한 미학적인 접근』, 동연, 1995.

에드워드 루시-스미스, 남궁문 옮김, 『20세기 라틴아메리카 미술』, 시공사, 1999.

이성형, 『라틴아메리카의 문화적 민족주의』, 길, 2009.

카를로스 푸엔테스, 서성철 옮김, 『라틴아메리카의 역사』, 까치, 1997.

하이든 헤레라, 김정아 옮김, 『프리다 칼로』, 민음사, 2003.

휘트니 채드윅, 동문선 편집부 옮김, 『쉬르섹슈얼리티: 초현실주의와 여성 예술가들 1924~47』, 동문선, 1992.

Ades, Dawn, *Art in Latinamerica: The Modern Era, 1820~1980*, New Haven and London: Yale University Press, 1989.

Azuela, Alicia, "El Machete and Frente a Frente, Art Committed to Social Jistice in Mexico", *Art Journal*, Vol.52, No.1, 1993, pp.82~87. Bonfil Batalla, G. *México Profundo. Una civilización*

negada, SEP/CIESAS., México, 1987.

_____, "Del arte Indígena a la grandeza del siglo XX", *El legado prehispánico en México*, Edición núm. 68, 2003.

Brading, David, "Manuel Gamio and Official Indigenismo in Mexico", *Bulletin of Latin American Research*, Vol.7, No.1, 1988, pp.75~89.

Cardoza Aragón, Luis, *México: pintura de hoy*, México: FCE, 1964.

Charlot, John, "Patrocinio y libertad creativa: José Vasconcelos y sus muralistas", *Parteaguas, Revista del Instituto Cultural de Aguascalientes*, Núm.13, 2008, pp.97~105.

Coffey, Mary K., " 'I'm not the Fourth Great One' Tamayo and Mexican Muralism", *Tamayo: a Modern Icon Reinterpreted* (catalogue), Santa Barbara Museum of Art, Santa Barbara; Miami Art Museum, Miami; Museo Tamayo Arte Contemporáneo, Mexico City, February 17, 2007-January 21.

Coronel Rivera, Juan, "Animus Popularis", *Arte popular Mexicano, cinco siglos*, México: UNAM, 1997, pp.11~18.

Corredor-Matheos, José, *Tamayo*, Barcelona: Polígrafa, 1987.

Cotter, Holland, *The New York Times*, December 4, 1992.

Del Conde, Teresa, "México Latin American Art in the Twentieth Century", in Edward J. Sullivan, *Latin American Art in the Twentieth Century*, New York: Phaidon Press, 2006, pp.17~49.

De Orellana Sánchez, Juan Carlos, "José Sabogal Wiesse ¿Pintor Indigenista?", *Consensus*, No.9, 2008, pp.91~99.

Derr, Virginia B., "The rise of a middle-class tradition in mexican art", *Journal of Inter-American Studies*, Vol.3, No.3, 1961, pp.385~409.

Eder, Rita, "Tamayo en Nueva York", *Rufino Tamayo: 70 años de creación*(catalogue), Museo de Arte Contemporáneo Intenacional Rufino Tamayo, México, 1987.

_____, "El Muralismo Mexicano: Modernismo y Modernidad", *Estudios sobre arte 60 años Instituto de Investigaciones Estéticas*, México: UNAM, 1998, pp.365~375.

Encinas, Rosario, "José Vasconselos: 1882~1959", Paris, UNESCO: International Bureau of Education, Vol.24, No.3-4, 1994, pp.719~729.

Garduño Pulido, Blanca, "Luz Jiménez en el muralismo mexicano", *Luz Jiménez, símbolo de un pueblo milenario 1897~1965*, México: INBA, Museo Casa Estudio Diego Rivera y Frida Kahlo, 2000, pp.37~48.

Geis, Terri, "The voyaging reality: María Izquierdo and Antonin Artaud, Mexico and Paris", *Papers of surrealism*, Issue 4, winter, 2005, pp.1~12.

Goldman, Shifra, "Mexican Muralism: Its Social Educative Roles in Latin America and the United States", *Aztlán*, Vol.13, No.1~2, 1982, pp.111~133.

Hedrick, Tace, *Mestizo modernism: race, nation, and identity in Latin America culture, 1900~1940*, New Brunswik(New Jersey): Rutgers University Press, 2003.

Herrera, Hayden, *Frida Kahlo, Las Pinturas*, México: Diana, 1994.

Holliday T. Day, and Hollister Sturges, *Art of the Fantastic: Latin America, 1920~1987*(catalogue), Indianapolis, IN: Indianapolis Museum of Art, 1987.

Karttunen, Frances, "La obra lingüística de doña Luz Jiménez", *Luz Jiménez, símbolo de un pueblo milenario 1897~1965*, México: INBA, Museo Casa Estudio Diego Rivera y Frida Kahlo, 2000, pp.121~132.

Kellogg, Susan, *Weaving the Past: A History of Latin America's Indigenous Women from the Prehispanic Period to the Present*,

New York: Oxford University Press, 2005.

Lucero, Mafia Elena, "Entre arte y la antropologïa: sutilezas del pasado prehispánico en la obra de Joaqúin Torres García", *Revista Electrónica Arqueología*, Núm.3, 2007, pp.106~131.

MacCanell, Dean, *The Tourist: A New Theory of the Leisure Class*, New York: Schocken Books, London: Macmillan Press, 1976.

Manrique, Jorge Alberto, *Una Visión del arte y de la historia*, Tomo IV, México: UNAM, Instituto de Investigaciones Estéticas, 2007.

Marnham, Patrick, *Dream with his eyes open: a life of Diego Rivera*, California: University of California Press, 2000.

Martinez Peñaloza, Porfirio, *arte popular mexicano*, México: Herrero, 1975.

Mendieta y Nuñez, Lucio, *Sociología del arte*, México: UNAM, Inst. de Inv. Sociales, 1962.

Mendizábal Losack, Emilio, *Del Sanmarkos al retablo ayacuchano: Dos Ensayos Pioneros Sobre Arte Tradicional Peruano*, Lima: Universidad Ricardo Palma, Instituto Cultural Peruano Norteameriocano, 2003.

Mexico: Esplendores de treinta siglos, New York: The Metropolitan Museum of Art, 1990.

Monsiváis, Carlos, "Arte Popular: lo invisibles, lo siempre redescubierto, lo perdurable, Una revisión histórica", in *Belleza y Poesía en el Arte Popular Mexicano*, México: CNCA, 1996, pp.19~29.

Novelo, Victoria(eds.), *Artesanos, artesanías y arte popular de México*, México: Consejo Nacional para la Cultura y las Artes, Dirección General de Culturas Populares, INI, Universidad de Colima, 1996.

Ortiz de Villaseñor, Julieta, "Auge de las artes aplicadas, Dos figuras

en el escritorio de José Vasconcelos", *Anales del Instituto de Investigaciones Estéticas*, Vol.XIX, Núm.71, 1997, pp.77~86.

Quirarte, Jacinto, "Mexican and Mexican-American Artists in the United States: 1920~1970", The *Latin American Spirit: Art and Artists in the United States, 1920~1970*(catalogue), The Bronx Museum of the Arts, Nueva York, 1988.

Picot, Natasha Mathilde, "The representation of the indigenous peoples of Mexico in Diego Rivera's National Palace mural, (1929~1935)", PhD thesis, University of Nottingham, 2007.

Pomade, Rita, "Francisco Goitia – A Product of His Times", May 5, 2007, MexConnect(www.mexconnect.com).

Rodríguez, Antonio, *A History of Mexican Mural Painting*, New York: Putnam, 1969.

Samuel Myers, Bernard, *Mexican Painting in Our Time*, New York: Oxford University Press, 1956.

Sánchez Montañés, Emma, "Arte indígena contemporáneo. ¿Arte popular?", Revista Española de Antropología Americana, Vol. extraordinario, 2003, pp.69~84.

Sierra, Aida, "La creación de un símbolo", *Artes de México*, Núm.49, 2000, pp.17~25.

Tamayo, Rufino, "El nacimiento y el movimiento pictórico", *Crisol*, May, México, 1933.

_____, "A Commentary by the Artist", *Tamayo*(catalogue), Phoenix Art Museum, Phoenix, 1968.

Tibol, Raquel, *Historia general del Arte Mexicano, Epoca Moderna y Contemporáneo*, tomo I, México: Hermes, 1975a.

_____, *Historia general del Arte Mexicano, Epoca Moderna y Contemporáneo*, tomo II, México: Hermes, 1975b.

_____, "Hermenegildo Bustos en la historia del arte"(fragmento), *La*

Jornada Semanal, domingo 23 de enero de 2005, Núm.516.

Tourssaint, A., *Resumen gráfico de la historia del arte en México*, México: Gili, 1986.

Wermer, Michael S., *Concise Encyclopedia of Mexico*, Chicago: Fitzroy Dearborn, 2001.

유화열 柳化烈

이화여자대학교에서 도예를 전공하고 멕시코의 산카를로스미술학교에서 조각을 공부했다. 멕시코에 대해 모른 채 그들의 미술과 대면한지라, 흰 도화지에 물감이 스미듯 멕시코의 자연과 문화, 예술에 도취되고 말았다. 그 뒤 멕시코·페루의 원주민미술, 라틴아메리카 현대미술, 여성미술가, 히스패닉 미술가에 대한 논문과 저서를 발표했다. 라틴아메리카 미술에 대해 생각하고 글을 써나가는 과정은 행복했지만 점점 혼자만의 성에 갇히는 것만 같았다. 그래서 좀더 많은 예술가·연구가와 직접 만나고 싶어 미국의 예술가 영주권을 받았다. 그곳을 베이스캠프 삼아 미국 속 히스패닉과 라틴아메리카 미술에 대해 이야기보따리를 풀고 싶어졌다. 멕시코시티와 서울에서 세 차례의 개인전과 기획전, 그룹전을 열었다. 저서로는 『태양의 나라 땅의 사람들: 정직한 페루미술을 찾아서』 『라틴현대미술 저항을 그리다』 등이 있다. 논문으로는 "The Aesthetics of Mayan Civilization Reflected in Clay Dolls", 「마리아 이스키에르도: 비주얼 컬처, 초현실주의, 젠더」 「장미셸 바스키아의 낙서회화와 크레올」 「프리다 칼로 작품에 나타난 아르떼 뽀뿔라르」 등이 있다.

yuha.austin@gmai.com